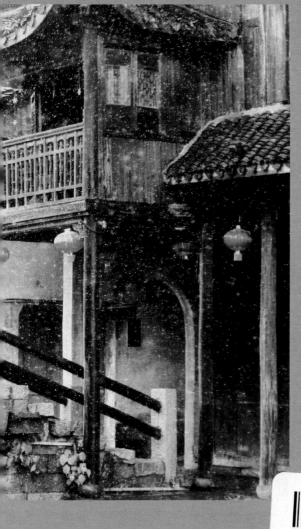

中國古代建築美學與文化

都城×宮殿×祭壇×陵墓×古塔
以歷史的語言形態講述「雖過去，卻實在」的物、事與人情

王世瑞
朱德明

走出冷酷的過去
置身喧囂的現在

U0075253

以散文式的語調，讓建築知識彌漫文壇薰陶

古建築，不僅是物，也是事；不僅是事物，還是事情和人情

它是有生命的歷史

古建築文化不是僅僅讓後來者在眼前景物中透視歷史，
它更需要我們在與眼前景物的心靈對視中獲得一種靈感。

崧燁文化

目錄

目錄 ━━━━━━━━━━━━━━━━━━━━━━━━━

第九章　其他古建築

目錄 ─────────────────────────────

前言

　　古建築，不僅是物，也是事；不僅是事物，也還是事情和人情。同樣，古建築文化必然要透射一定的文化現象和一定的人事狀態。以古建築文化為旅遊對象的活動恰恰是要將一定的文化和一定的人事，以歷史的語言形態，講述「雖過去，卻實在」的物、事與人情。

　　因此，古建築文化不應該只是淺層的展示存在的歷史實物形態或朗讀一段歷史劇情。即使對於經濟層面的旅遊文化來講，古建築也不僅僅是「眼球經濟」和「眼睛文化」，而是展現著某種感悟層面的「心靈經濟」和「心性文化」。古建築文化不是僅僅讓後來者在眼前景物中透視歷史，它更需要我們在與眼前景物的心靈對視或心靈對話中收穫一種靈感。旅遊意義上的古建築文化教育，不是建築技術的掌握，而是建築藝術文化的整體掌握，從而使旅遊從業人員在旅遊工作中，為旅遊者解讀古建築歷史提供比較有意味的「歷史閱歷」。

　　中國古建築文化，是歷史上「人的靈魂活動」的雕塑，是古往今來「人的意義化」的風景。學習古建築文化就必然要達到「靈魂風景」的感觸和「風景靈魂」的感悟。至少，應該向「那個境地」「趨步」。

　　基於這種思考，本教材主要以古建築的文化體系為編寫脈絡，以試圖解釋中國古建築文化體系的精神基礎和文化內涵為編寫重心，以具體的建築物體為學習的參照對象而不僅僅是接受對象為考慮，以牽引受教育者在文化「傳統與現實」中所能產生的思索為手段，以建構中國古建築文化初步認識為編寫目的。

　　本書在以上基礎上形成的編寫思路是：整體上，以古建築遺存實物為點、以建築文化藝術為線，以一定時代的人文歷史為面，完成中國古建築文

前言

化應該反映和傳達的「歷史訊息」，並成為我們解讀「歷史中國」的一個視點。微觀上，敘述古建築文化空間緯度的建築藝術特色（如從建築總體文化淵源→各派文化思想對古建築的影響→各具體藝術門類對古建築的襯托→建築群落→院、屋、房的介紹），形成從廣泛到精鍊、從廣博到精深的總結；敘述古建築文化空間經度的建築藝術特點（如從史前社會→先秦→漢→唐→宋→元→明→清的闡述），歸納出中國古建築文化歷史走向的特徵。在具體建築構件文化上，力圖以小見大，以大鑒小，達到能夠睹物見性、思事出情，從而使中國古建築與古建築文化成為「有生命的歷史」和「有歷史的生命」，使讀者在了解學習中國古建築時，既能從現代走近歷史，又能從歷史走向未來。

為呈現編寫思路，本教材編寫的分段意圖是：層次格式上注意以古建築文化淵源、歷史特徵、建築鑑賞為主要層次，構建符合中華民族文化思維的傳統方法（如每章基本都遵循文化淵源→歷史特徵→建築鑑賞的思維線索）；注意古建築的「詞彙意義」，在每一形制建築中，都交代其基本建築配置、構件，並成專項成文式（或大節或小項），如殿、堂、亭、閣、斗拱、榫卯等。注意中國古建築藝術的審美感染，貫穿在古建築文化的美學傳達幾乎在每一章節都有涉及。

本書共分九章，以中國古建築概述、中國古代都城與建築、中國古代宮殿與民居建築、中國宗教建築、中國禮制性建築、中國陵墓建築、中國古代園林建築、中國古塔建築和其他古建築八大子建築體系為編寫模組。每一模組均以從大到小的思路進行陳述。閱讀思維也是立足於對每一章文化知識的掌握後，透過具體建築藝術的解讀和欣賞，達到對古代建築文化的充分理解，使歷史的「見證」成為自己的「見識」。

本書在編寫中，特別注意了事與情、物與理的關係，避免了在寫「凝固

的文化」時，缺少「鮮活的靈性」的缺點，使古建築文化介紹走出了「冷酷的過去」，而置身於「喧囂的現在」；還特別注意了在以「文本模式」啟發歷史靈魂的過程中，運用近似「散文式」的語調，使枯燥的學習瀰漫「情理薰陶」。

本書可作為旅遊系教材，也可作為人文知識基礎教材，還可作為旅遊從業人員的工作輔助讀本。

在本書編寫過程中，得到了吳玲教授、朱晟軒老師的熱情關注與無私支持。本書中的部分圖片引自劉敦楨先生的《中國古代建築史》一書。在此以誠摯和感動的心情對他們表示由衷的謝意。

編者

前言

第一章　中國古代建築概述

本章導讀

中國古代建築，在世界建築史上既表現出獨特的文化個性，又表現出
獨有的外觀形式特徵。本章對中國古建築技術、建築藝術及其體現的
中國傳統文化做了初步傳達，對中國古建築基本「文化語言」、「技
術語彙」和「藝術特徵」做了較詳細的介紹。

本章綱要

· 掌握中國古建築基本結構類型、古碑石刻種類、石刻藝術及其特點
· 掌握建築雕塑藝術及其特點、古建築繪畫藝術及其特點
· 熟悉中國古建築的三個發展階段和中國建築雕塑主要成就類型
· 了解中國古建築形制結構演變、衍化發展的軌跡
· 了解中國傳統文化對中國古建築的影響

第一節　中國古代建築的起源與發展

中國古代建築的起源

　　人類在最初的一個漫長的歷史時期內並不知道建築房屋，仍然是與鳥獸混雜一起，或棲身在天然的洞穴中。《易・繫辭》就有「上古穴居而野處」的記載。從對石器時代人類穴居的遺址發掘來看，許多人類化石和石器都是在洞穴裡發現的。如北京市房山區周口店龍骨山，發現了距今四五十萬年前北京猿人和距今 5 萬年前山頂洞人居住的洞穴等。在遼寧、貴州、廣東、湖北、江西、江蘇、浙江等地，也都有類似的洞穴。

　　古文化遺址提供的充分證據表明，新石器時期出現的穴居、半穴居的「土穴」建築形式代替自然洞穴形式的居室建造，是中國古代建築具有「土」意義的最早萌芽。當時，黃河流域一帶植被茂密，雨水豐沛，氣候宜人，自然生態條件極為優越，黃河流域及北方地區大量流行穴居、半穴居（圖 1-1）。

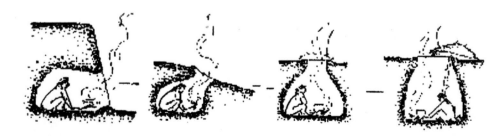

圖 1-1 斜穴居式、直穴居式

　　與北方流行的穴居方式不同，南方溼熱多雨的氣候特點和多山密林的自然地理條件，形成了南方民族「構木為巢」的居住模式，出現了木結構形式的樹枝搭蓋和簡單構架「屋舍」。恩格斯指出，在蒙昧時代低級階段（舊石

器時代初期），人類或許是受到鳥類在樹上營築鳥巢的啟示，「至少是部分地住在樹上」（圖1-2）。這應當看成是中國古代建築「木」意義的形成。從此，奠定了中國古代建築土木文化的獨特個性和民族特點。

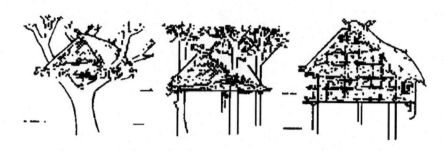

圖 1-2 巢居

農耕文明的進步，使中國古代「建築」的一部分不僅告別洞穴，出現構建木建築，而且慢慢向遠離山林的田疇遷移。空曠的田野找不到現成的居所，於是人們不得不動手營造簡單的庇護所，房屋建築的木構架技術便開始出現了。從我們的祖先居住遺址中可以了解到，早期的建築以窩棚、樹巢、窯洞之類為主要形制，在此基礎上還發展了屋頂和土牆技術。如磁山、裴李崗和白家村文化遺址，都是些面積僅幾平方公尺的圓形坑狀豎穴，上面可能支撐著一個很簡陋的草木頂蓋。以後，坑穴愈挖愈淺，地面築起矮牆，架起稍高的屋頂。為穩固起見，又發明了支柱架梁技術，修建真正意義上的房屋便成為了現實。

河姆渡文化時期，南方干欄式建築技術已經相當成熟，廣泛使用榫卯建築結構技術和兩坡屋頂形制（圖1-3）。河姆渡遺址中發現的木結構建築遺址中的木構件已加工成椿、柱、梁、板等，並採用了榫卯結構，形式複雜，反映了當時的營造技術水準。

圖 1-3 河姆渡干欄式建築

　　史前先民在進行建築安置時，一般把建築居址選擇在背坡面水之處，一些河谷高地、沼澤邊緣或河流交匯處亦常有村落。現今挖掘的新石器文化遺址中，就發現了仰韶、龍山時期的窯洞式居址。在距今 5000 多年前的仰韶文化遺址中發現的木結構框架建築遺址中，有些夯土牆已經過火燒硬化處理。當時的居住區外圍，還挖有類似後來城牆功能的保護性壕溝，這可以看成是中國城邦建築的源頭。

　　紅山文化時期，壇廟之類的原始宗教建築開始出現，顯示出當時社會已經不僅僅展現建築本身的居室功用文明，而且還隆重地展示著原始政治文明和原始宗教文明，展現著個體居室建築與公共文化建築的共構意識。

　　龍山文化時期，已經有了以家庭為單位的建築，出現了雙室相連的套間式半穴居，平面成「呂」字形。此時人類已經能燒製石灰等建築材料，反映出這一時期建築品質的提高。在建築技術方面，一是普遍使用白灰塗抹地面與牆裙，使建築收到防潮、清潔和明亮的效果；二是出現了夯土臺基。這一切都成為以後高大的宮殿建築和城垣建築的濫觴。

　　另外，從史前居址發掘看，建築技術文化大體上還經歷了以下幾個進步過程：房間，由小到大，由單間到套間和連間；牆體構造，由木骨泥牆、亂石砌作發展到土坯牆和版築牆；柱子，由無到有，由少到多，由深埋到應用

礎石；居住面，由不修整到燒烤，再到塗抹石灰面和夯築混合土等；建築形式，由半地穴、架空轉向地面，再進而夯築高基；居住形式，由散居到聚居。

中國古代建築的發展

（一）中國古代建築的三個發展階段

從總體上看，我們可以將中國古代建築文化劃分為三個階段。

第一階段：新石器時期至原始社會晚期

母系氏族社會晚期的新石器時代至原始社會晚期，是中國古代建築文化萌芽階段。這一時期，黃河流域廣泛採用豎穴上覆蓋草頂的穴居和在黃土溝壁上開挖橫穴而成的窯洞。山西還發現了「低坑式」窯洞遺址，即先在地面上挖出下沉式天井院，再在院壁上橫向挖出窯洞。南方較潮溼地區，出現「巢居」建築形式及演進為干欄式建築，如長江下游河姆渡遺址中就發現了許多干欄建築構件，甚至有較為精細的卯、啟口等。在山西陶寺村龍山文化遺址中，已出現了白灰牆面上刻畫的圖案，是中國已知的最古老的居室裝飾。

從原始文化史資料看，我們祖先在夏季用樹枝、樹葉、樹皮等植物編製成遮蔽風雨的粗糙棚屋，在冬季用泥土或樹枝、茅草封蓋簡單的地穴或利用天然洞窟崖穴為自己的居住處所，形成了最早的冬「窟」夏「廬」建築形式。《孟子·滕文公》載：「下者為巢，上者為營窟。」「窟」，便是挖地穴，上面封蓋，留出入口，留天窗的一種冬季避風寒的住所。「廬」，多修建在田地旁，以編槿木為籬，做成圓廬形，扎草做門，用蘆葦抹泥成屋蓋，是可避風雨的住所。新石器時代早期南方的江西萬年仙人洞、廣西桂林甑皮岩等洞穴，就發現了這種建築的遺蹟。

這一時期的中國古代建築，不僅以氏族為單位，按照氏族血緣關係形成一個「聚落」（部落），而且還出現了原始社會公共建築形態。如浙江餘杭縣土築祭壇、內蒙古大青山和遼寧喀左縣東山嘴石砌方圓祭壇、遼西建平縣境內的神廟等。

- 磁山與裴李崗文化建築遺存：現今發現屬於該木結構建築遺存有兩種：一種是栽樁架板的干欄式建築，另一種是栽樁式地面建築。其中，干欄式建築不僅是人們的棲息之所，而且是一種建築藝術傑作。這種建築以樁木（包括圓木、方木、板樁）為基礎，上鋪架橫板、豎板，然後在其上再立柱、架梁、蓋頂，最後成為高出地面的干欄式房屋。

- 仰韶文化建築遺址：仰韶文化建築遺址，因 1921 年首次發現於河南省澠池縣仰韶村而得名，以西安半坡類型最為著名。半坡遺址發掘出比較完整的房址 46 座，向人們展示出仰韶文化村落的面貌。村落占地約 3 萬平方公尺，中間有一座規模很大的方形房屋，是氏族公共活動的場所。其他房屋分布在大房的北部，呈半月形分布，周圍有 20 餘個窖穴。另外，還發現了飼養牲畜的欄圈及 70 餘個幼兒甕棺葬。在居住區外，有寬 5 公尺、深 6 公尺的防衛性壕溝圍繞。溝北有氏族公共墓地，有 170 多座墓葬。在溝東發現 6 個陶窯。臨潼姜寨發現的村落遺址，占地 55,000 平方公尺。居住區的中心是一個較大的廣場，廣場周圍有五組建築群，其中北部有兩群，東、西、南部各一群。每一組建築群中都以一幢大型房屋為主體，在其周圍分布 10 餘座或 20 餘座小型半地穴式住屋，共計百餘座。這些房屋均向廣場開門，在建築物附近分布窖穴群和幼兒甕棺葬。在居住區周圍也圍繞寬深各 2 公尺的壕溝，居住區的東部還有道路。在壕溝外東北、東南有墓地三處，發現成人墓 170 餘座。在村落附近還有窯址發現。上述兩處遺址，明確地顯示出原始社會村落布局的情況。可

能是幾個氏族聚居的部落居址。中心房屋的設置，呈現了以血緣關係為基礎的氏族制度所具有的團結精神。仰韶文化時期的房屋建築最複雜的，當以甘肅秦安縣大地灣遺址中發現的編號為 F901 的大房屋為典型。該房屋有主室，東、西側室，後室，在房前還有附屬建築。在大地灣 F411 號房址地面上還發現了地畫（地面上作的畫），這種現象說明房屋建築不僅是人類物質生活的實際需要，而且也是一種文化藝術了。

第二階段：奴隸社會至封建社會初期

從西元前 20 世紀到西元前 5 世紀的夏、商、周及春秋時期，是中國古代建築文化的發展和基本形成時期。從遺址發掘的情況可以斷定，至少在商代就已經出現以梁柱式木結構為骨架的高臺基、封閉式廊院建築組群和布局了，房屋面積寬大，排列整齊，方位準確。從河南安陽小屯出土的夯具和立柱墊石看，已有土方和木架結構法等先進建築技術運用的痕跡。住室的屋頂，也出現了前後兩坡式。從殷墟甲骨文的家、宅、宮、室等字形看，屋頂建築的「蓋」形式已經非常普遍。殷居室藝術顯然比前商住室進步，已由穴居、半穴居的窟升上地面，出現堂基。雖仍然是「茅室土階」，但大型建築、帝王宮殿在這一時期開始出現。殷周時代的居室，是這個階段最典型的代表。從河南偃師二里頭、安陽殷墟的考古發掘中，我們發現湮沒了 3000 多年的殷商宮殿建築基址、商王陵墓、貴族或平民墓葬等建築，以及四合組織、奠中式庭基、日影定向法和測平法等已盛行的建築技藝。周出現大屋頂住室，有了瓦屋，如《春秋》隱公八年「盟於瓦屋」。此時，房基升為高臺競相成風，《孟子·盡心》載：「堂高數仞，榱題數尺，我得志弗為也」，足以證明房屋的發展已相當進步了。在陝西的考古發掘中發現，西周已有形制完整的四合院型的居室。東周，斗拱技術發展，彩繪加華流行，築臺成沼、築城出池的奢靡建築風格大興。

這一時期改進創造了三種基本住宅形制 :

1. 沿著「窟」式發展演變，像《詩‧大雅‧綿》所載 :「古公亶父，陶復陶穴」，構成了窯洞式建築。現在北方許多地區仍然保留著窯洞式建築。

2. 沿著「廬」式發展演變，構成了更為堅固的窩棚，有了粗大木構架，並發展為四合院居室形式。在陝西的考古發掘中發現，西周已有形制完整的四合院型的居室。

3. 將「廬」衍化成可以拆卸、遷移的帳篷建築形制（即早期的氈房，是用獸皮、獸毛、樺皮、粗織物或其他敷蓋物等搭蓋在樹幹架上可拆遷建築的住所），如鄂倫春族「歇人柱」帳篷及蒙古族氈帳的早期居室形式。

這一時期，已經出現了早期城市建築。近年來，考古工作者在登封縣告成鎮的王城崗，發現了早於商代的兩座東西並列的小型城堡，其中西城作方形，每邊的夯土城牆長約 100 公尺，面積約 1 萬平方公尺 ；東城已大部被河流沖毀。有人認為這也許是傳說中夏禹都城「陽城」的建築遺存。至周代，中國城市建築已形成禮約規制，城市建築基本模式按《周禮‧冬宮‧考工記》載，「匠人營國，方九里，旁三門，國中九經九緯，經塗九軌。左祖右社，面朝後市，市朝一夫」處理，並一直成為整個中國封建社會古代城市建築布局、安置等的基本依據。

‧ **商代殷墟遺址**：商朝是中國古代建築、制陶、冶金、釀造等科學技術和文字、曆法、醫學、哲學、法律及藝術繁榮時期。殷，位於河南省安陽縣西北小屯村一帶，橫跨洹河兩岸，範圍廣闊，目前探明的面積大約有 24 平方公里，1928 年才被學者發現，是西元前 14 世紀時商王盤庚選定的商代後期都城。商滅亡後，殷地變成廢墟，故稱為「殷墟」。從殷墟發掘看，當時商人已經掌握了營建宮殿的建築技術。宮殿建築本身是國

家政權的象徵。從殷墟的王宮遺蹟可知，商王宮是木結構的建築。這種建築首先是修築夯土臺基，然後在臺基上夯築土牆，設置石柱礎和木質梁柱做房屋的骨架，最後再安置門戶及屋頂。當時房屋尚未用瓦，因此屋頂可能是覆蓋茅草。發現的夯土臺基最大者長 80 公尺，寬 14.5 公尺，當年宮殿建築可想而知。這些基址的方向或正南北，或正東西，排列成行，遙相呼應。可見，商人在建築中已經掌握了確定方位的方法和相當成熟的建築技術。

第三階段：封建社會時期

經過夏、商、周三朝的發展，至秦漢時，已經出現了成熟的磚、瓦、夯土等技術，建築體系基本形成。這一時期，中國古代建築文化進入成熟階段，無論在城市建設、木架建築、磚石建築、各式宗教建築、建築裝飾、設計和施工技術方面，都有重大發展。

秦漢時期，建築氣勢宏偉，如秦漢長城、秦漢陵墓和咸陽城等；宮室建築豪華壯麗、門闕巍峨，如秦阿房宮、漢未央宮、建章宮等。漢代統治者還完善了一整套祭祀天、地、山川和祖先等的建築類型。這一時期由於石建築發達，明器、畫像磚、畫像石、石闕和石室等建築元素大量運用；以及魏晉南北朝大量塔廟和石窟等宗教建築的出現，豐富了中國古代建築體系。

隋唐建築，在形制藝術上更趨進步，施工技術和組織管理上愈加嚴密完善，建築思想也開始主動追求比較舒適的生活環境，而且使居室的堅固程度有了極大提高。建築文化突出表現是斗拱與木架構技術成熟，磚石建築和拱券結構有了很大發展，城市建築規劃理念亦基本形成定式。

宋代建築風格，沒有唐代的雄渾、陽剛，但創造出自己時代的陰柔之美，建築造型更加多樣。北宋，中國第一部有關建築設計及技術經驗總結的完整巨著《營造法式》，反映出官式建築系統的發展水平。

明清時期，單體建築的技術和造型上沒有新創，但突出了梁、柱、檁的直接結合，減少了斗拱這個中間層次的作用。在建築群體組合、空間氛圍的創造上，也有更顯著的成就。尤其園林建築，成為中國建築的最輝煌的代表。

（二）中國古代建築主要文化特點

綜觀中國古代建築發展，創造了建築藝術發展史上的一個又一個高峰時期，在文化層面上主要表現出三大特點：

其一，注重審美性與政治倫理性的高度統一。如，無論是城市建築、世俗民居建築、皇家宮殿建築和宗教建築等，其建築外形觀念、內在審美都基本保持著與社會政治高度的一致性。中國幾乎不存在與社會政治和社會審美發生強烈衝突的建築文化個性，總是以順應時代的方式來完善自己的體系建構。因此，布局、規則，無論是國家、都城、民居之規劃，還是宮殿、寺廟、住宅之安排，都能找到統一的文化基礎。

其二，具有鮮明的人文主義品格，是中國傳統文化精神的集中展現。如，中國古代建築在明確技術手段的同時，極力渲染建築文化與人文思想的融合，以能被自然人性所接受的技術尺度和品質深度，完成建築文化中傳達的安居樂業思想，不為技術文化所左右。從另一層面上講，中國的建築不但有「安自身」的性質，還強化其作為一種「蔭後人」的人文遺產觀念。

其三，在多樣變化中注重綜合性的整體空間意象。中國古代建築，假如將其作為一個個獨立的單體建築來看，似乎在外觀和內置上沒有其特別突出的個性，在對中國建築文化不了解的人看來，宮殿、寺廟、道觀幾乎沒有什麼區別。但將中國古代建築置身於一定的環境文化空間和群體配合體系中，便立即顯現出它博大精深的整體空間意象。故宮建築，是這一文化特點的最高代表。

（三）中國古代建築的基本構造方法

　　中國古代建築基本構造方法一般有：梁柱、穿斗、井幹三種結構體系和「斗拱」、「榫卯」結構方式，使用梁柱、穿斗、干欄結構體系與使用「斗拱」、「榫卯」結構方式，是中國古建築的「真髓所在」。

1. 梁柱結構：梁柱式結構（圖1-4），又叫抬梁式、疊梁式，是中國古建築一種主要構架方式，以木材為主，由立柱、橫梁及順檁等主要構件組成。做法是沿進深方向在石礎立柱，柱上架梁，梁上又立短柱，短柱上又架一短梁，層層疊疊，逐層收縮，最上一層立一根頂脊柱，形成一組木架構，梁架上承受整個屋頂重量，下擱於小屋柱，透過小屋柱將承重分散於大立柱。每兩組平行的木架構之間，由橫向的枋聯結柱的上端，在各層梁頭和頂脊柱上安置若干與構架成直角的檁子，檁子上排列椽子，以承載屋面和聯結橫向架構，屋瓦鋪設在屋頂的椽板上。梁柱結構各構件之間的結點用榫卯相結合，構成了富有彈性的框架，體現出空間結構寬敞、使用面積廣闊、房屋重量巧妙均勻分布、承受力大而材料消耗小等優勢特徵。梁柱結構可以建造三角、五角、六角、八角、正方、圓形、扇形、田字形及其他特殊平面的建築，以及各種不同類型形式的樓閣與塔。

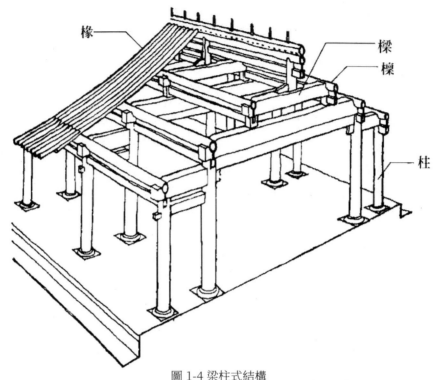

橡

樑

檁

柱

圖 1-4 梁柱式結構

2. 穿斗結構：穿斗式結構（圖 1-5），又稱為立帖式，是一種沿著房屋進深方向立柱、以落地立柱直接承受屋頂重量、柱的間距較密、柱子之間不施梁而以穿枋連接、一挑枋承重屋簷的一種更為簡單的木架構建築形式。穿斗式木構架的主要特點是用較小的柱與「穿」做成相當大的構架。因承重能力相對弱化，故體現出結構簡單、用材小、柱徑小、柱間密、選材方便、施工簡單、門窗安置受到一定限制等特徵。中國古代房屋的穿斗式構架，至遲在漢朝已經相當成熟，並成為南方各地建築主要構架。也有在房屋兩端山面用穿斗式，而中央諸間用抬梁式的混合結構法。中國南方民居和較小的殿堂樓閣多採用這種形式。

3. 斗拱結構：斗拱（圖 1-6）梁柱結構，是中國古代建築表達藝術特徵的重要部分，位於柱頂、額枋、梁枋與屋頂之間，是若干個方形「斗」與弓形「拱」等建築構件的總稱。斗拱藝術一般用於大式建築中，小式建築因形制原因而不可運用，即只有宮殿、廟宇等高級官式建築才可以允許在柱子、檐枋上安裝斗拱，而且以斗層拱數的多少來表示建築物的級別。史料記載，宋代前就已經形成了以斗拱的「材、契」尺度作為「模數」分等級大小來決定建築物全部構件尺度的制度。而在宋代《營造法式》中，對此則已有了明確的規定。清朝的《工部工程做法則例》中，也同樣以「斗口」的等級尺度來決定建築物的所有構件尺度和比例。斗拱結構是中國古建築中用斗、拱、昂等疊構一種十分重要和獨特的結構安裝方式，大體可分為外檐斗拱和內檐斗拱。「斗」是方形木塊，外檐斗拱中「斗」是最下面的構件，斗口的大小決定著整個建築的尺寸；「拱」是「斗」上弓形短橫木；「昂」是斗拱中斜置長木，室外為「下昂」，室內為「上昂」。斗用來固定上、下層的拱和昂，拱起前後懸挑和左右銜接作用，昂起前後懸挑的槓桿作用。斗拱構件在中國古建築文化中不僅表示地位等級意義，還可增加屋簷伸出的長度，縮短梁枋跨度，此外還具有裝飾美學效果。斗拱結構的時代特徵、地域特色最為明顯，各朝代、各地域的斗拱形態亦有不同的外觀區別，一般完全可以用來做區分、鑑別古建築年代的客觀性依據。唐、宋，斗拱發展到高峰，從簡單的墊托和挑檐構件發展成為連繫梁枋、置於柱綱之上的一圈「井」字格形複合梁。它除了向外挑檐、向內承托天花板以外，主要功能是保持木構架的整體性，成為大型建築不可或缺的部分。宋以後，木構架開間加大，柱身加高，木構架結點上所用的斗拱逐漸減少。到了元、明、清，柱頭間使用了額枋和隨梁枋等，構架整體性加強，斗拱的

形體變小，不再起結構作用了，排列也較唐宋更為緊密，裝飾性作用越發明顯，形成斗拱的層數愈多、建築的級別就愈高的顯示等級地位的物儀形式。

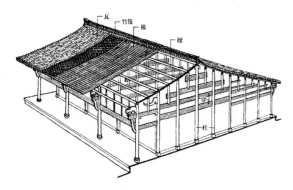

圖 1-5 穿斗式結構

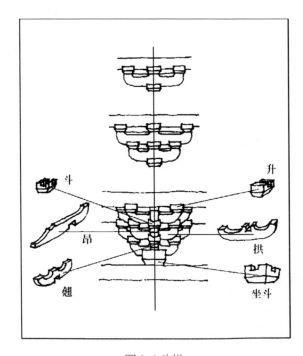

圖 1-6 斗拱

4. 榫卯結構：榫卯結構（圖 1-7）是中國一種獨特的木構技術，是不用鐵釘而進行建築（或木具）構件連接的技術。採用木結構建築榫卯結合方法，根據榫卯越壓越緊、越拉越鬆的特點，建築物往往出現四周往中心微微傾斜（又叫側腳）的特徵，造就了牆腳寬、牆頂窄（又叫收分）的中國建築物理學。這種建築物理學以整個結構產生的向裡的壓力，使水平與垂直的構件結合得更為牢固，整座建築重心更為穩定。又由於木結構的韌性和彈性，使其雖經百千年風吹、雨打、地震等各種侵害而「牆倒屋不倒」，從而成就中國建築史的千年風景和建築文化遺產。

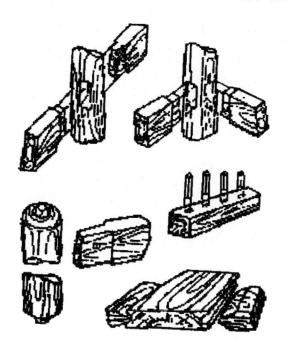

圖 1-7 榫卯結構

（四）中國古代建築院落基本結構類型

1. 建築院落布局類型：中國古代建築院落布局類型大體可分為兩種。

 一種是「四合院」式，即在縱軸線上安置主要建築，在其對面安置次要建築；院子的左右兩側，順橫軸線亦對稱安置次要建築，形成既規制又溫馨的方形四合院落。宮殿、衙署、祠廟、寺觀、北方住宅，都比較廣泛地使用這種四合院的布局方法。

 一種是「廊院」式，即在縱軸線上安置主要建築，在其對面安置次要建築；在院子左右兩側，用迴廊形式聯繫前後建築。這種迴廊與建築相組合的建築藝術，突出大小、高低、虛實、明暗的對比效果，擴大了視覺的愉悅空間，強化了宅院的深幽雅靜。這種「廊院」式布局建築，在中國南北方都有，但以南方更為普遍。

2. 中國古代居室形制類型：中國古代，創造出四種主要的居室建築類型。

 A. **洞窯式建築類型**：《禮記・禮運》：「昔者先王，未有宮室，冬則居營窟。」孔穎達疏：「地高則穴於地，地下則窟於地上，謂於地上累土而為窟。」這種建築類型是漢族和兄弟民族最早的住房──「窟」（即挖地穴為土室）的延續形式。這種建築類型基本利用大自然給予的充分條件，直接對自然天成的「穴洞」稍加挖掘改造，就變為可居可用的建築物體。它的主要結構特點是，利用地形、地勢、地物等天然條件，修成「窯洞」、「地窨子」形式的住屋。有的運用挖掘技術造成拱形洞頂，室內設有木架結構，完全依靠人工洞穴的天然撐力防止崩塌。除前部門窗外，整個居室主體都是利用山地掘成的，這便是後來晉北、陝北許多山區的窯洞。還有的是掘地穴再連地洞的形式或地穴加頂蓋的形式，通常

採用架檁木、頂上鋪土的辦法，冬季使用，臨時防雪，這便是後來東北地區的地窖子。

B. **氈篷式建築類型**：氈篷式建築在中國有兩種使用情況：一種是西北地區牧民長年遊動性生產生活所使用的，另一種是臨時性生產生活所使用的。前一種是中國遊牧或遊獵部落的帳幕，是一種內撐以木架、木櫥，外包以毛氈，縛以毛繩的古代「廬」形發展而來的遊牧民居室形式。這種住屋，歷史悠久，古稱「穹閭」、「穹廬」、「窮廬」，俗稱「氈帳」、「游帳」，現在喜歡統稱這類建築為「蒙古包」。後一種稱「歇人柱」式（有些史料稱「仙人柱」），俗稱「撮羅子」，是一種圓錐形的架棚形式，架桿支開後再加覆蓋物。覆蓋的東西依季節氣候變換，冬春寒季，上半部蓋葦草扎的圍子，下半部圍一種叫做「勒敦」的狍皮圍子；夏天圍以鑲著黑邊的白布，秋天圍一種叫「鐵克沙」的樺樹皮圍子。這種居所，在鄂倫春族生活中占有重要的位置，鄂倫春語稱搭架桿子為「歇人」，家屋叫「柱」。氈篷式建築又可稱「流動性建築」，創造出可以移動的生活空間。因此，我們可以將水上「居家船」、旱地「大篷車」、古時軍營建築之類，都視為這一類建築形制的演變。這類居室建築原理直到今天，依舊是野外或流動性作業居室建築的構建依據。

C. **干欄式建築類型**：干欄式建築（圖1-8），也稱高腳房屋建築，是中國江南地區有地方特色的居住建築形式。這種建築類型是以竹、木、茅草為建築材料，在房屋下部採用密集的柱樁做基礎，形成架空的干欄式結構，然後在其上建造長方

形或橢圓形房屋。這類建築大多營造在水邊或低溼地方，有
的建在水面上。浙江餘姚縣河姆渡發現的建築遺蹟即屬於干
欄式建築。如今，干欄式建築類型大量存在於西南少數民族
地區，如傣族、苗族的竹樓。

圖 1-8 干欄式建築

D. **木骨泥牆式建築類型**：木骨泥牆式建築類型亦是由「廬」
發展而來，有半地穴式建築和地面上建築、圓形建築和方
形建築等不同形式。早期的木骨泥牆房屋遺蹟距今大約有
5000 ～ 7000 年，這些住房有方形和圓形兩種形式。方形大
都掘成 50 ～ 80 公分的淺穴，門口有斜階通至室內，階道
上部可能搭有簡單的人字形頂蓋，淺穴四周緊密而整齊地排
列著木柱，用編織和排孔的方法構成壁體，以支撐屋頂，形
成有天棚（頂蓋）、地基、四面牆壁的「固定式建築」。殿

堂建築即屬於這種建築類型，也是現代建築最基本的模式。這種居所也可以稱做「上棟下宇」式房屋。《易經‧繫下》說：「上古穴居而野處，後世聖人易之以宮室，上棟下宇，以待風雨，蓋取諸大壯。」固定式建築，棟和宇的創造是很關鍵的。棟是屋的脊梁，宇是屋的椽。棟承屋的頂蓋使其向上，宇垂屋的頂檐使之向下。豎木為柱、聯柱支梁、梁上接檁、顧檁搭椽，加鋪葦笆、塗泥茅草的棟宇木架結構住屋樣式成為中國此後居屋構造主要形制模式而傳承。固定式建築產生的最大文化影響力是：固定式建築，使土地文明產生的「家族文化」發達，從而衍生出「城邦文化」和「國家文化」；固定式建築，分離了室內室外，使飲食起居、家族親屬往來、政治文化生活等方面又都趨於社會化；固定建築，對人類文明源頭和文明核心——「火文明」產生了舉足輕重的「維護」作用，使人類的「生命熱度」向著人性的方向文明發展；固定建築，起著聚集「人類」的「精、神、氣、質」的偉大意義，從而成為人類社會最重要的「歷史教科書」和「藝術教科書」。

（五）中國古代建築內部結構演變、衍化發展的軌跡

從上面發展三階段來看，中國古建築發展過程不但表現出大的形制結構演變、衍化，而且在建築內部安置習俗上，也體現了建築文化發展的軌跡：

1. 內部格局，由無間到有間：先民最初的居室內部安置，是無間隔的夥居形式，後來才由無間隔的夥居發展到有壁牆間隔的分間、分居形式：或分男女，或分族系。

2. 取暖設施，由中心區域到功能區域：先民最初的火塘（驅寒、烹食之用）布置，是位於居室的中心，煙塵自天窗出，發展到後來置灶於炊，煙道改為側牆而出。

3. 採光與照明設備，由漏光到取光：先民最初居住建築無窗，居室採光功能由聚螢火蟲之寒光、用石製燈碗燒脂肪以及植物易燃物等火炬來承擔，發展到後來出現鑿孔為窗的採光形制。

4. 睡眠方法，由地床到架床：先民最初的睡眠方式是圍火塘按一定秩序臥地而眠，隨著火塘位置區域化，也引起睡眠方式的革命，所謂地床演變成後來的墊席（或墊皮毛）、吊床直到架設木板或築建火炕等更為文明的架床制式。

5. 貯藏設施，由人畜混用到人物分置：先民最初是人畜混居的狀態，後來有了人居空間、畜居空間與物貯空間的區別。

　　建築，作為古代文明的象徵之一，既是物質建設，又是一種文化建設，是人類文化遺產的重要組成部分。可以說從穴居開始，人類的建築文明就有了神聖的意義，它把原始人的生存空間與神秘的自然空間隔開，是人以自己的把握，創造和提供給自己安全與溫暖的「安生環境」。

　　中國獨特的古建築文化體系的形成，既有中國自然地理資源和土地環境的客觀因素影響，也有華夏民族歷史文化、傳統等級制度產生「禮義仁愛」的道德規約；既反映社會發展規律的必然趨勢，也呈現生命意識主觀認為的理想追求。如果將「建築」看成空間「立體的音樂」、時間「凝固的詩篇」和歷史「濃縮的文明」，則我們應當會在中國古代建築文化中找到自己民族的精神淵源和文化圖騰。

第二節　中國傳統文化對中國古代建築的影響

任何建築都是它所屬的那個民族和那個時代的文化「音符」，「一般只能用外在環境中的東西去暗示移植到它裡面的意義」（黑格爾）。

儒家禮制文化對中國古代建築的影響

中國儒家學說的根基在於「禮」，由此形成「禮制」文化，並發展為「人格神」崇拜（或叫帝君崇拜和官本位），故中國建築以壇廟、宮殿、官邸、陵墓建築文化最是發達。

（一）體現在布局上的秩序制度

儒學主張君權至上，皇帝是受命於天的萬民之主。以皇宮為中心形成的都城布局，便顯示出君權的至高無上。建築中軸布局，結構勻稱，中心安置，四合拱衛，等級分明，層次清晰等表達了意義深遠和清明中正的仁義道德秩序。而每一處住宅、宮殿、官衙、寺廟等建築，均是由若干單座建築和一些圍廊、圍牆之類環繞成一個個庭院，庭院都是以中心建構，中軸布局，前後院連貫，兩廂房配合為基本原則。無論是百姓居室還是皇宮王府，均主張尊卑有序，上下有別。其展開方式形成抑揚頓挫，有前序、高潮、尾聲的空間序列，其尊卑、長幼、妻妾、嫡庶的層次安排，都在居住方面示顯出身分與地位的差別。縱向結構以北屋為上房，東西為廂房，或稱下屋、配房。家主夫婦居上房，以下依次按輩分長幼住廂房各屋；橫向結構以左間為上屋，由長輩居住，右間為下屋，由晚輩居住；坐南向北的房舍，一般不做居室，最多也只是做下人舍間。

另外，家中主要人物，或者應和外界隔絕的人物（如大家閨秀），往往生活在離外門很遠的庭院裡，這就形成一院套一院，層層深入的空間布局。

宋朝歐陽修《蝶戀花》詞中有「庭院深深深幾許」的字句，古人曾以「侯門深似海」形容大官僚的居處，就都形象地說明了中國建築在布局上的重要特徵。

（二）體現在材料上的木架構體系

中國傳統文化，從根上講屬於陰性文化本位，反映在建築上，以隨手可取的「森林資源」形成木構架結構建築，使中國古建築從初始就形成以「木」為基礎的建築形式。木結構的梁架組合形式所形成的巨大的屋頂，與坡頂、正脊和翹起飛檐的柔美曲線，使屋頂成為中國建築最突出的形式特色。室內空間處理靈活多變，以板壁、槅扇、帳幔、屏風、博古架隔為大小不一、富有變化的空間，產生迂迴、含蓄的空間意象。

中國古群體建築布局形式不同於歐洲封建社會的城堡，在垂直方向上追求變化。一方面，受風水說影響，居所、住宅要「上接天氣，下連地氣」；另一方面，也是受木構架的限制，在結構跨度上不適合朝大空間發展，或者說沒有產生剛性彰顯觀念的基礎，倒造就了柔性幽深文化的空間。木架構體系的「木構性」和「懷柔性」特點，不僅奠定了中國古代建築的基礎文化指向，更奠定了中國古建築在世界建築藝術中獨具風格魅力的「文明氣質內核」。

（三）體現在建築規制上的等級森嚴

中國古建築文化強調，所有建築絕對不可以任何形式、形制產生對皇宮建築體現的皇權威嚴的挑戰與蔑視。所有建築形制都有一定的規格程式，各部分之間強調一定的比例關係，形成建築規制的「文化傳統」。如斗拱建築的層級和架數。又如北京四合院規格：民居均為正房三間，黑漆大門；正房五間，是貴族府第；正房七間，則是王府；「九五」之數，定是皇帝專用。甚至建築構件的色彩和裝飾彩繪的表現性都有講究，以此標示等級地位差別與功能價值差異。此外，對「門」也特別講究，將「門」與「面」置於

同樣重要的地位。古建築「門」呈現等級文化和內涵意義都是必須注意的，如中門供皇帝（尊者、貴者）通行、旁門才是王公大臣（下人）過道；又如是「門當戶對」，還是「門不對戶」，都有講究。門釘，按清代的禮制：皇宮宮門，是縱九橫九共八十一顆，寓意「九九」陽數之極和「九重」天子之居；親王府邸正門門釘，縱九橫七共六十三顆；皇嫡子、諸侯嫡子府邸，縱九橫五共四十五顆；郡王、貝勒、貝子、鎮國公、輔國公等府邸，縱橫各七共四十九顆；侯以下官邸，縱五橫五共二十五顆。百姓住宅的「門」就簡單得多了，或雙開門或單開戶，遮了眼光、避了風雨就可。對「門」的建設，對「面貌一新」的追求，不僅成為備受關注的建築技術處理問題，而且更成為「禮制秩序」等封建社會道德、法制的大事。

中國古代建築門的等級

王府大門　王府大門座落在主宅院的中軸線上，其間數、門飾、裝修、色彩都是按規制而設的。清順治九年規定：親王府正門廣五間，啟門三，綠色琉璃瓦，每門金釘六十有三……世子府門釘減，親王九分之二，貝勒府規定為正門五間，啟門一。

廣亮大門　廣亮大門僅次於王府大門，它是屋宇式大門的一種主要形式。這種大門一般位於宅院的東南角，占據一間房的位置。廣亮大門雖不及王府大門顯赫氣派，但也有較高的臺基，門口比較寬大敞亮，門扇開在門廳的中柱之間，大門檐枋之下安裝雀替、三幅雲等，既有裝飾功用，又代表主人身分地位。

金柱大門　這是一種門扇安裝在金柱（俗稱老檐柱）間的大門，稱為「金柱大門」。這種大門同廣亮大門一樣，也占據一個開間。它的規制與廣亮大門很接近，門口也較寬大，雖不及廣亮大門深邃莊嚴，仍不失官宦門第的氣派，是廣亮大門的一種演變形式。

蠻子門　是廣亮大門和金柱大門進一步演變出來的又一種形式，即將廣亮大

門或金柱大門的門扇安裝在外檐柱間，門扇檻框的形式仍採取廣亮大門的形式。北京人把這種門稱為「蠻子門」。

如意門 是北京中小型四合院普遍採用大門形式。如意門的門口設在外檐柱間，門口兩側與山牆腿子之間砌磚牆，門口比較窄小，門楣上方常裝飾雕鏤精緻的磚花圖案。在如意門的門楣與兩側磚牆交角處，常做出如意形狀的花飾，以寓意吉祥如意，故取名「如意門」。

城垣式門 是一般民宅建築最普遍的小門樓形式的門，基本造型大同小異，主要由腿子、門楣、屋面、脊飾等部分組成，一般都比較簡單樸素，也有為數不多的豪華小門樓，門楣以上遍施磚雕。

（四）表現在建築形式意義上的剛柔相濟

中國古代建築一般沒有前花園的布局，呈現前堂後院建築形制。這種前後有分的縱深建築藝術，既講究門面建築森嚴的文化思維，又追求建築造型多樣有趣的品位，極和諧地組合成建築整體美，總體上內外有別，局部上剛柔相濟。如大門的厚重敦實和窗櫺的輕盈設計，以及院落建築外院門牆的嚴密性和內院門牆的空透性。窗戶既有與西方類似的圓頭形、尖頭形，還有諸如橢圓形、花朵形、花瓶形、扇形、瓢形、心形、菱形、六角形、八角形等等；窗櫺也是十分的豐富，井字系、十字系、菱形系、花形系等各種形式剛直曲柔，相輔相成。

道家風水文化對中國古代建築的影響

中國道家風水文化依據《易》學，起源於先民早期擇地而居的原始認識、自然崇拜和天地人合的思維理念。其學說形成於漢晉之際，成熟於唐宋元，明清時更臻完善。道家自然觀對世界的認識，首先是重自然而然。這種自然造化、自然而然的風水文化觀念，對中國建築文化的影響很大。看風水、擇地利，幾乎成了起屋立宅的先決條件。其「仰觀天文，俯察地理，近取諸身，遠取諸物」，取「天文地理」造化之氣，形成了「天人合一」的建築理念，並由此發展出一門特別緻力於陰宅、陽宅建築理論的「堪輿學」。堪輿學講究天氣地脈交通論，人生物界共和論等，成為陰宅、陽宅乃至整個風水術的理論基礎。對風水的信仰和天時地利的崇拜，甚至還造就了從古以來形成的不得任意掘土的禁忌，特別是發展成五行陰陽之說以來，不易動土的風水信仰風行至近代。這種順理成章、順勢得利的風水、風光自然文化在中國古建築中主要體現在以下幾個方面。

（一）建築選址的神氣性

中國先民在建築實踐中建立起人與自然、萬物協調發展的觀念，陽宅、陰宅的經營、布置、建造都十分重視院基的生氣。中國道家哲學認為，世界本是太極之氣，元氣之體；元氣分陰陽，陰氣上升為天，陽氣下凝為地，陰陽二氣相交，化生五行，五行化生萬物；提出「五氣行乎中，發而生乎萬物」，講究「天、地、人」三才和諧和東西南北中五方和氣，覓地理以隨山依地順水脈，看天時以得天獨厚接紫氣，生發「巧奪天工」的自然之理趣。道家生氣理論認為，人居之宮室住宅需要生氣充盈，這樣才會人丁興旺，家道昌盛，這就需要納氣。陽宅納氣，一方面需要吸收地下的生氣，另一方面需要從門口召氣。吸收地氣（陰宅亦同樣），需要後山前水，後山以為屏

障，引來遠處地中的生氣，前水以為界欄，將遠方引來的生氣滯留在院址中。因此，陽宅最好選擇在山腳偏上處；院前應有寬平的場地，好接受前方來風，吸納外氣；大門朝南，以利吸納南方的正陽氣；宅院左右最好有如雙手抱胸狀的低山拱衛，還要有茂盛的林木環襯和便利的道路配合。這就是所謂「前有案山，後有靠山」。尤其道家形勢派對建築物的選址，特別強調山、木、土、水四個要素，陰宅和陽宅都以山環水抱為吉地。陰宅要求緊湊小巧，護山要近，繞水在旁；而陽基要求氣勢寬大，來龍勢大，去脈處寬，水勢要大，距離要遠，得開闊的視野，以求日後有發展餘地。《黃帝宅經》云：「宅以形勢為身體，以泉水為血脈，以土地為皮肉，以草木為毛髮，以舍屋為衣服，以門戶為冠帶。」這是說山木、土水諸因素要合理搭配。院址最好是方形的，宅與宅間既要整齊、搭配和諧，又要高低有致，進退適中，錯落美與規整美和諧搭配。宅舍與入口要形成一定比例，既不擁擠，也不應過分空闊。廁所、廚房要在下風處，以免汙染空氣。這樣，才可保證氣通情和，利於人居住。

（二）封而不閉的神通性

　　中國大陸的封閉和士大夫文化的早熟，形成了中國文化內向性的特徵。這種內向性促成了內向防禦空間，使庭院式建築的空間形式得以滿足這種文化性格。在這種文化主導下的建構，並不苛求封閉性。中國道家文化就以外兼形內修神的觀念，呈現出中國古代建築封而不閉的神通性。如造天井以通光漏氣存天色，建庭院以遊山玩水聽雨風，透壁牆以通門串戶融親情，成巧為得體、妙為得法的天經地義，所謂「天時地利人和」。因此，中國古代建築雖然客觀外形上表現出四合性封圍狀，但內在意識上卻有主動積極的精神。

（三）歸性自然的神妙性

　　道家文化主張陰柔之美、神秘之趣，故中國古代建築講究曲折迂迴，將大自然的神機妙算再現於宅第構築之中，藉機取巧。初識，不求瞭然明確的理性思維；再觀，妙生深奧意味的道法自然。如建築文化情趣，以婉轉動人的線條（轉彎抹角）、幽明淡暗的光色（柳暗花明）配置，來張揚或教化社會、人生的通情達理。

（四）自由自在的神靈性

　　中國古代建築不僅講究建築本身的居住功能，而且注重人在居室中的神靈性，尤其追崇天人合一的自在天道、依地順勢的自然地利、居家生活的人性自由。這種道家神靈性追求在建築上的大觀，充分體現在祭祀文化建築上，如天壇、地壇、日壇、月壇，以及社稷、先農諸壇，神靈特色十分強烈，是最需要用心靈去感應的文化載體。還有，中國獨特的土木構建在道家神靈文化上，還有一種獨樹一幟的解釋：先人雖然很早也用石材建造建築，但按照易經理念，石材所營造的氣場，是死（石）之陰（冷）魂不散，不利於活人居住，而石建築與死建築、石體與屍體等的諱忌，又激發人們的不安。所以，石建築多為橋梁、陰宅等利用。而住活人的陽宅，專以土木為基本材料而營建，暗合道家鼓吹的「生也柔軟，死也堅強」的「道德」境地。

佛教世俗文化對中國古代建築的影響

　　中國佛寺建築，最初是從官署建築演變而來。因而，佛教世俗文化首先在佛寺建築中出現，如將印度佛教的教義崇拜變成偶像崇拜和經典崇拜。與世俗社會發生關係後，中國佛教建築變塔祭為殿拜，把唸經演化成唸佛，從而形成中國佛教佛像殿堂博大精深的建築特徵，而信徒禮拜空間較之伊斯蘭

教和基督教都現出小型配置現象。受農耕社會影響，原來的乞食制轉化為自主的寺院經濟，農禪並重之叢林制度產生，教寺與人生、經濟關係密切的中國佛教世俗文化，在建築文化中就有了以下體現：

（一）神凡不分，佛塵一統性

受「在世修煉」的佛教文化影響，中國的宗教建築不似西方教堂以入雲聳天的塔尖來表示神聖，而是以坐地觀風的鋪陳形式完成信仰的世俗性：入俗塵而修性淨，以不動了萬動，以不高而得萬象。既表現出世的「淨」，又表現入世的「善」。因此，古代建築總體布局上，宗教宮室安置與世俗宮室安置幾乎沒有區別，如獅子本是隨著佛教文化進入中國的動物形象，中國世俗社會將其演變成建築物前的守護神獸。道教建築與佛教建築布局理念和外觀形式了無分差。世俗社會甚至常常在家中設立與佛教殿堂建築外形相似的「神龕」，與居家建築合為一體。

（二）世俗的功利性

從鴻盧寺改建成白馬寺的建築現實，可以看出中國宗教建築從一開始就表現出對世俗政權的依附性和非獨立性；表現在建築文化上，突出地體現了與現實人生同一的思維方式和嚮往心態。在世俗文化的影響下，無論是宗教建築還是俗世建築，在裝飾、雕刻、繪畫上都體現出了「賜福、賜子、賜風、賜雨」等「入世功利性」的觀念。從如來造像由原來印度的「智者」姿態轉變為中國「福者」形象，對觀音的崇拜超過對如來崇拜的信仰中也可以略見一斑。這種世俗功利性，甚至造成佛教建築在地位上的無能獨立和媚俗性 —— 以世俗政權的肯定為自己的極端追求（利用皇帝對建築題字，從而使建築聲名顯赫，就是這種文化最具說明力的見證），建築文化也曲折體現出在宗教文化上的「信廟不信菩薩」取向。

民俗文化對中國古代建築的影響

　　民俗文化對中國古建築的最大影響，應當體現在建築的繪畫、雕刻和裝潢等裝飾藝術上，與整個建築造型統合成一個不可分割的文化藝術體。中國古建築的裝飾藝術，包括雕刻、繪畫、室內裝潢等。其最早的裝飾民俗，可以追溯到殷周青銅器時代的奴隸主階級的住室裝飾；其內容更多是來自古老的原始宗教文化，以顯示貴、富、吉、利的厚祿，功名、得子、迎福、納祥、聚寶、生財的福氣，以及積善、長壽、成仙等核心主題；其形成是在「上棟下宇」的房屋建築進入比較文明的時期。

　　在中國古建築外構上，經常有俗稱「五脊六獸」的磚雕坐獸的裝飾，以及檐頭的瓦當，檁榫的雕花圖案，磚牆的大幅浮雕。在建築內件上，門窗的木雕、廊前的漆柱、椽頭的彩繪、雕梁畫棟，以及各式各樣裝飾，都標誌著住室的民俗性格。如馬上封侯、觀音送子、天官賜福的雕刻、繪畫等普遍存在。再如龍鳳文化崇信，在建築中表現則更為深刻，被皇家建築專利性享用：金水河「御路橋」玉石欄的望柱上，雕有蟠龍形象；金水橋南有一對蟠龍華表；九脊重檐歇山廡殿頂的天安門城樓上的鴟吻，有「躍龍於瓦甍」的氣勢，而這鴟吻相傳即為龍之九子之一，其屬水、好望，飾於屋脊以鎮火災，「取水克火」的含義。

　　中華民俗在住屋構造的各種內置形式中，也表現得淋漓盡致。住室內部有供奉神靈或祖先的特定地方，如南方少數民族的住室中心火塘，歷來是神聖部位，不可侵犯或跨越；滿族居室中的西牆，為供奉祖先的神聖部位，不準許懸掛其他東西；東北地區南北火炕相連的西炕較窄，俗稱「萬字炕」，是神聖的位置，不準隨便坐臥；蒙古包內的西北部位，是神聖場所；火神、灶神的供奉，都有特定的位置等等。

第三節　中國古代建築裝飾

　　中國古建築文化與中國書法、雕塑、繪畫、藝術具有先天一體性。中國古建築與書法、雕塑、繪畫藝術的結合不僅歷史悠久，而且特別地體現中國傳統人文思想。

中國古代建築繪畫

（一）中國古代建築繪畫的起源與發展

　　中國古代建築繪畫，是中國古建築中重要的藝術部分。如，天安門城樓、故宮三大殿，以及天壇、頤和園、雍和宮等等重要建築室內外都布滿建築彩畫。

　　中國古代建築的繪畫形式、藝術風格、表現技法究竟形成於何時，確切時間，尚無定論。但從文物發掘資料看，至少在商代已經出現建築壁畫。《說苑·反質》記載商紂王時「宮牆文畫，雕琢刻鏤」。春秋戰國時期，繪畫就已經廣泛運用於建築中。周代都城的政治性建築明堂裡，就繪有「堯舜之容，桀紂之像」，以及周公抱著幼年的成王接受諸侯朝拜的壁畫。戰國時期，屈原就是在流放時有感於先王廟祠中壁畫而寫下不朽的《天問》。秦漢時期建築繪畫得到了很大的發展，唐宋時期已形成一定的制度和規格。宋及以後的元、明、清等朝建築繪畫藝術與前代歷朝壁畫表現形式不同，主要以「掛畫」形式作為建築內部裝飾，而壁畫則逐漸成為建築外部裝飾。

　　宋《營造法式》上，對建築繪畫有詳細的規定。明清時期，更加程式化並作為建築等級劃分的一種標誌。建築彩畫在實際功能性上具有實用、美化、教化三方面的作用。實用方面，是保護木材和牆壁表面減少潮溼與蛀蟲的損害影響；美化方面，既透過裝飾的作用使房屋內外明快而美觀；教化，

則透過宗教內容的勸善或世俗內容的向善等題材，來完成「立世立民」的政治，則是教化作用。因此，建築繪畫與建築等級文化建築也緊密相關。如彩畫的圖案早期是在建築物上塗以顏色，並逐漸繪畫各種動植物和圖案花紋，後來逐步走向規格化和程式化，到明清時期完成定制的同時，建築繪畫的等級意義也基本完善。

　　明清時期的彩畫主要分三大類，一類是完全成為圖案化的「和璽彩畫」，一類主要為寺廟、祠堂、陵墓建築運用的「旋子彩畫」，一類是後來才興起的「蘇式彩畫」。

　　清代彩畫以「金龍和璽」最尊貴，用金量最大，以下又有許多等級，以圖案的複雜程度和用金量的多少以區別貴賤。園林建築彩畫，自由靈活，可畫人物、花卉、鳥獸。傳統建築的色彩雖然很強烈，但仍然符合色彩學的形式美法則。

（二）中國古代建築繪畫種類

1. 中國古代建築壁畫：壁畫，是繪在建築物的牆或天花板上的圖畫，是歷史最悠久的繪畫形式之一，也是中國古建築中最為燦爛的藝術瑰寶。中國建築壁畫的歷史，最少可以追溯到商代。據 1957 年殷墟發掘報告，在距民初發掘的殷宮殿基址 C 區南邊緣 50 公尺處發現壁畫殘塊，在一塊殘長 22 公分、寬 13 公分、厚 7 公分、塗有白灰面的牆皮上發現繪有紅色花紋和黑圓點，這大概是中國最早的宮殿壁畫了。王逸《楚辭章句》說：「屈原放逐，徬徨山澤，見楚有先王之廟及公卿祠堂，圖畫天地、山川、神靈、琦瑋、譎詭，及古聖賢、怪物、行事，因書其壁，呵而問之，以泄憤懣。」張彥遠《歷代名畫記》載：「敬君者，善畫。齊王起九重臺，召敬君畫之，敬君久不得歸，思其妻，乃畫妻對之。齊王知其妻美，與錢百萬，納其妻。」從以上兩段文字可以看出，戰國時期壁畫規模

很大，內容相當豐富，繪畫的技巧傾向寫實而且具有一定的感染力。

宋以後，壁畫又稱為「界畫」。建築壁畫，早期常具有宗教色彩，故多畫於寺廟、墓室和石窟。墓室壁畫，漢唐遺蹟頗多，中國現在所能見到的最早的比較完整的壁畫是發掘出土的西漢墓室壁畫。洞窟壁畫，首推敦煌莫高窟，其保存較好的壁畫達數萬平方公尺之多。寺觀壁畫，以元代的永樂宮和明代的法海寺最為精彩。宋以後，壁畫基本沿襲唐風，加之商品意識對宗教思想的影響，藝術性已遠不如唐而漸漸走向衰落。

中國古代建築繪畫隨著時代發展呈現不同的特徵：

・ 殷商時期，建築壁畫出現動物圖案和對稱性技法，線條粗獷。

・ 戰國時期，建築壁畫已經十分盛興，諸侯建造宮殿、樓臺、廟堂時，壁畫是不可缺少的裝飾建築構件。壁畫開始出現對天地、山川、神靈以及古賢、怪物的描繪。壁畫規模大，內容豐富，技法傾向於寫實。

・ 秦代，建築壁畫畫法以線描為主，筆墨細潤圓厚，顯示一定的力度，比戰國時期寫實更進一步。

・ 漢代，壁畫繼承秦寫實風格，並將世俗生活情景作為壁畫表現的主題，人物形象古拙，甚至不成比例，但人物情態靈動活現，在中國繪畫史上寫下光輝的一頁。漢代建築壁畫的突出成就，特別表現在墓室建築的壁畫上，反映的主題內容有神話傳說（如洛陽卜千秋墓的人頭蛇身之女媧）、歷史故事（如洛陽老城漢墓的《鴻門宴》）、社會風情畫（如山西平陸棗園村漢墓的《牛耕圖》）、文人歌優（如河南密縣打虎亭漢墓的《樂舞百戲圖》）等。

・ 三國、兩晉、南北朝時期的建築壁畫，開始出現用不同風格去刻畫歷史人物肖像，亦有許多是表現勞動人民各種生產活動的場面。這表明其時

民間畫匠的普遍存在和壁畫藝術中不加修飾的平民意識。而另一方面，專業畫師，如其中的佼佼者顧愷之等又致力追求精巧細緻的宮廷風格，在宮殿建築中努力創造出神形兼備的藝術珍品。隨著佛教的傳入，佛教壁畫成為佛教建築不可缺少的內容。北魏的壁畫，具有原始的粗獷風格，著色用筆雄健壯麗，樸實古拙，層層暈染，立體感很強。色彩方面，以褐、綠、青、白、黑為多，一般多在赭紅色的底色上繪石青、石綠、黑等顏色。北朝的佛教石窟壁畫和墓室壁畫，是中國繪畫史上具有劃時代的成就。

· 隋唐建築壁畫，反映帝王貴族、宗教生活的主題漸多。隋代的壁畫線條流暢活潑，人物情容逼真，用色比較豐富柔和，出現了重染面頰的新畫法。永泰公主（李仙蕙）、懿德太子（李重潤）、章懷太子（李賢）的墓室壁畫，是初唐向盛唐過渡時期藝術水平極高的作品。盛唐時期壁畫，進一步融合了西域兄弟民族藝術和外來藝術的表現技法，從內容到形式煥然一新。隋唐時期與魏晉南北朝時期，同為佛教壁畫藝術最為興盛的時代，但與魏晉南北朝時期表現的那種陰冷悲慘的調子不同，隋唐繪畫反映出一種優美、歡騰的歌伎文化，如敦煌莫高窟中「天衣飛揚，滿壁風動」的「飛天」壁畫。

· 宋代建築壁畫，總的來說在繪畫技巧方面比唐代呆板，線描用筆也較拘謹，很少豪邁壯闊的場面。色彩方面多用灰暗的大綠、赭石、茶黑，顯露出冷清的情調。

· 元代建築壁畫，以山西永樂宮中《朝元圖》為傑出典型，達到了宗教建築壁畫藝術頂峰。

· 明清時期，是中國古代建築壁畫走向衰落的階段，其藝術風格和結構形式沒有實質性的創新。

2. 裝飾捲軸畫：裝飾捲軸畫主要用於建築中的裝飾，有張掛於正廳中間的「中堂」，有隨意張掛的「條山」（直置）、「橫幅」（橫置）等捲軸畫。

3. 裝飾工藝繪畫：裝飾工藝繪畫常以花鳥、蟲魚、人神等為題材。裝飾工藝繪畫在材料及製作上，還常常運用極具中國特色的燒瓷製板方式。

永樂宮壁畫

永樂宮壁畫，分布在無極門、三清殿、純陽殿和重陽殿內。以三清殿和純陽殿的最為精美，內繪有極為精彩的道教壁畫《朝元圖》。該圖繪有近300個神像，由洛陽畫工馬君祥等人在元泰定二年（1325年）繪製而成。壁畫內容主要表現諸神（相傳為360值日神像，其實只有280人）朝拜道教始祖元始天尊，以八個帝、后的主神像為中心，以金童玉女、天丁、力士、真人、神王、帝君、仙伯等幾百天神為四圍。八個主神著帝、后裝，神情肅穆。諸侍立者各不相同，表情懸殊，或慈顏悅色，或怒目圓睜，或安靜寧謐，或意氣風發，或左顧右盼，或直立傾聽。畫面多變而統一，成一自然整體，且用筆簡練，傅色壯麗，富於裝飾性。壁畫畫面雖排列三四層，卻毫無雜亂之感，人物面貌精神絕少雷同，或喜或怒，或靜或動，或對語或聽聞，或左顧右盼，或前呼後應，生動之至。既有唐之風采，又有宋之氣韻；既有墨之骨色，又有彩之雍容。

永樂宮壁畫是中國古代道教壁畫的代表，也是東方14世紀宗教繪畫的典範。

敦煌壁畫

敦煌是世界聞名的文化藝術寶庫，不僅保存有幾千尊彩塑、珍貴的古代遺書以及大量建築形象資料和木構窟檐等文化瑰寶，同時也保存有 4.5 萬平方公尺的石窟建築壁畫。敦煌每一個石窟頂部和四壁都布滿了各種彩繪壁畫裝飾。敦煌壁畫的特點是色彩熱烈而活潑，多用土紅、硃砂、石青、石綠、石黃、靛藍、草綠、蛤粉等色。敦煌壁畫藝術風格體現了中西方文化的交流融合，無論是人物造型還是衣冠服飾，都能看出這種特徵。南北朝之北涼時期的壁畫中，人物造型大都是高鼻大眼，衣冠服飾顯然保留著印度、波斯的風習，如上身半袒；到北周時代，隨著敦煌地區民族的融合以及中西文化的進一步交流，中原和西域兩種藝術風格從並存趨於融合。在人物造型上，中原式的秀骨清相與西域式的壯體圓臉相結合產生了兼具兩種造型優點的新形象，衣冠服飾也從原來的菩薩裝和西域裝變為世俗的裝束。隋代壁畫藝術，繼承了以前的藝術風格，逐漸擺脫外來影響，走向創造本民族藝術形式的道路，起著承先啟後、繼往開來的作用。自此而後一直到盛唐時期，莫高窟壁畫藝術民族藝術的形式逐漸趨於完美。

中國古代建築雕塑

（一）中國古代建築雕塑起源與發展

　　中國雕塑文化起源，最早可以追溯到先民野居的石器時代。河姆渡文化遺址，出土了陶塑豬、羊，方缽上飾刻畫豬、陶盆上飾刻畫豬和稻穗紋，圓雕木魚、牙雕鳥紋、骨雕鳥紋等。上古時代，黃帝采首山之銅，鑄鼎於荊山之下；堯舜時代，以石斧作圭、圓形石餅作璧。中國雕塑作為建築文化至晚在商周時期已經出現，如宗周鄮瓦（見《金石契》）；《左傳》有「丹桓宮之楹」、「刻其桷」的記載。

　　秦漢時期的建築雕塑，在磚瓦運用上十分普遍，但最為突出的是陵墓雕塑，從秦始皇陵墓兵馬俑和漢皇陵墓室碑闕、石像中，我們能夠明顯感覺到雕塑文化對陵墓建築的影響和貢獻。

　　魏晉南北朝至隋唐時期，受佛教文化的影響，宗教雕塑成為建築雕塑一大特色。佛教建築物的臺基、柱礎、龕座以至室內裝飾等處都有雕塑，雕塑成了佛教建築中不可缺少的內容。在道觀建築中也大量使用雕塑藝術，以彰顯神靈之威。

　　明清時期，隨著西方文化的進入，中國古代建築雕塑繼承傳統又吸收了許多外來文化成分，已經開始出現中西融合趨勢，圓明園雕塑即是最典型的例子。

（二）中國古代建築雕塑特徵

1. 商周時期建築的青銅器：商周時期，青銅器作為建築藝術的組成部分，在宗廟、殿堂上，逐漸趨於強調階級社會的等級制度，以及從功用到「禮用」的社會審美範疇。同時，比陶塑更具有裝飾意味，藝術成分增多，視覺效果更為立體，藝術領域更為廣闊。

2. 秦漢時期的陵墓雕刻：秦漢時期，陵墓中的雕刻藝術堪稱古代建築中的精品，如地面上的石闕、石獸、石獅等，尤以石表、望柱、神道柱為最，融東西文化藝術之特徵於一體，形神兼備，刻畫有力，粗細適度，栩栩如生。此外，地下的雕刻品也蔚為壯觀。千古一帝的秦始皇，不僅以壯觀非凡的地上建築──萬里長城為世界矚目，也以絕無僅有的地下奇觀──數以千計、神態各異的兵馬俑令世人震驚。漢代好厚葬，陵墓表飾如畫像石、畫像磚、石人、石獸、神道、石柱樹立之風盛行。漢人石刻的「畫像石」、「畫像磚」，是漢代藝術的奇蹟。以霍去病墓深沉雄

大的「明器雕塑」和墓室碑闕等為代表，出現了漢代的「紀功」審美文化思維，形成中國雕塑的第一個高峰。這一時期的陵墓雕塑，以前所未有的大氣，磅礴於中國的疆土之上，演繹悠久古老的民族精神。漢和帝時，出現佛像雕刻的犍陀羅建築藝術。

3. 魏晉南北朝時期的石窟雕刻藝術：魏晉南北朝，石窟雕刻是佛儒相融的結果。印度佛教的非偶像崇拜轉變為神像禮拜，使佛教造像藝術達到了高峰，體現中國文化的特質。佛像棱角漸少，圓潤成熟。如敦煌莫高窟彩塑表現的釋迦牟尼、彌勒、多寶等佛和觀音、勢至、文殊、普賢等菩薩形象，面相豐滿橢圓，鼻梁高直通額際，眉長眼鼓唇薄。南朝時期，宮苑雕刻、屋柱裝飾雕刻技藝發達，陵墓碑、柱、翁仲、石獸等雕刻甚多，且有嚴謹剛勁之氣質。北朝時期，道教像雕刻也頗盛行。

4. 唐宋雕塑藝術：唐宋時期，雕塑以空前繁榮的現實，造就融寬容大度和圓潤慈祥的審美意識，體現了雄健恢弘的大國氣概，並廣泛地運用銅刻鐵鑄等新的建築雕刻藝術表現形式。唐建築雕刻的重心，仍然表現在宗教建築和喪葬建築文化中；宋代隨著商品生產的啟蒙，建築雕塑以「人居環境」的裝飾性取代「政統禮儀」的教化性已經逐漸形成。

5. 明清雕塑藝術：明清之際，隨著手工業的逐漸發展，建築雕塑趨於重視工藝而少大氣之作，表現為湧現出較多的精雕細刻、技藝精湛之作，較少有能震撼人心的作品。建築雕塑作品一般都是玲瓏之作，尤其表現在建築內外的裝飾上，如門窗雕飾、梁棟雀替以及磚雕等，顯現出藝術品質個人化、藝術性格內聚化的審美意識，形式美的含義因工藝的進步而更為純淨。

（三）中國古代建築雕塑主要類型

1. 按雕與塑分類：宋代《營造法式》總結了四種石刻表現技法，基本上概括了幾千年來古建築雕刻的表現形式。

 · 素平，即把磚石表面打製光平的技法，這是最簡單的建築雕刻技術；

 · 減地平鈒，一般稱之為陰刻的技法，把石面打磨光平之後，向下平刻出各式花紋圖案和各種題材；

 · 剔地隱起，即把表面打製光平之後，刻去不需要的部分，留出需要的各式花紋圖案和各種題材，也常稱之為陽刻；

 · 剔地起突，也就是現代稱之為浮雕的表現形式，包括淺浮雕、高浮雕。

 這四種雕刻形式，無論磚、石、木、金屬等藝術表現，基本相同。

 塑造藝術的形式，也主要表現為四種：

 · 單體塑像及群像，如佛道神像、供養人、動植物等等；

 · 塑壁，在牆壁之上浮塑出各種佛道神像、天宮樓閣、山海景色，魚龍幻變、人物故事等；

 · 屋頂塑飾，即在屋頂、屋脊、檐頭等塑制（包括塑成後燒製的瓦件）的各式題材的作品；

 · 塑繪，這種表現形式較為少見，即在壁畫之上採用雕塑手法，在主要題材的主要部分淺塑成突面，以加強其立體感。在後來的建築彩畫上的「瀝粉」，也有類似的效果。

2. 按藝術手法分類：中國古建築雕塑按其藝術手法，可基本分為圓雕、浮雕、透雕三種。

 · **圓雕**，指不附於任何背景上、可供多視角欣賞的完全立體的雕刻。

 · **浮雕**，指在平面上雕出或深或淺浮凸圖像的一種雕刻，根據它雕琢的

深度又可分為高浮雕、中浮雕、淺浮雕三種。一般來說，壓縮後的形體凹凸在圓雕二分之一以上，可稱為高浮雕；形體凹凸在圓雕三分之一至二分之一間的，可稱為中浮雕；形體凹凸在圓雕三分之一以下的，可視為淺浮雕。

· **透雕**，一般指把底板鏤空透亮透景的雙面雕和單面雕。

3. 按表現內容分類：中國古建築雕塑按其表現內容分，可以分為明器雕塑、陵墓雕塑和佛教造像三大類。這也是中國古建築雕塑成就和影響最大的藝術門類。

· **明器雕塑**，亦稱冥器，古代用於陪葬的替代實物的模型。其源遠流長，蔚為大觀的成就。尤以秦、漢兩代為最高。代表作有被譽為「世界第八大奇蹟」的秦始皇陵兵馬俑和西安出土的唐三彩女立俑。

· **陵墓雕塑**，主要指陵墓周圍的石碑、墓表等紀念性雕塑和石人、石獸等儀衛性雕塑（亦稱「石像生」，如帝王陵前的石麒麟、石闢邪、石像、石馬、石人等；人臣墓前的石羊、石虎、石人、石柱等）。代表作有：漢武帝茂陵的陪葬墓 —— 霍去病墓前的一組石雕群，其中尤以《野人搏熊》《怪獸食羊》最為有名。其利用原料石的大體面，以粗獷的概括手法加以雕琢體現樸拙簡約卻又雄渾蒼勁的氣派，可謂大巧若拙。除將《馬踏匈奴》雕塑置於墓前外，其餘大部分雕塑原都放置在墓山上的樹石間，以加強「山」的象徵氣勢。《昭陵六駿》是彰顯唐太宗開國功勛的高浮雕作品，六匹戰馬神態各異，或佇立、或急馳、或緩行，勇武慓悍的體魄、勇猛不屈的氣勢盡現眼前。中國陵墓表飾雕刻，迄今已知最多的為唐高宗和武則天合葬的乾陵。中國陵墓表飾雕刻建制，除元代未遵循外，直至清王朝滅亡才壽終正寢。

· **佛寺造像**，最初傳入中國的佛教造像是印度「犍陀羅」式：薄衣貼體，

褶紋稠密，趨於優雅纖巧風格。中國的雕塑工匠們，不久就將它改造成很女性化、漢化的、具有中國民族風格特色的佛教造像模式。中國佛教造像有一定的儀規，一般分為四個部類，一為佛部像，即佛祖釋迦牟尼和由其衍生的三世佛，基本特徵是：頭頂上有一個肉髻（這是佛的最大特徵），頭上生螺髮（如黑人的頭髮一樣），眉間生有白毫（這是成道的表象）；二為菩薩部像，衣飾華貴，頭上有寶冠或高髻，身有飄帶（即天衣），耳有環，項有圈及瓔珞、臂鐲、手鐲、腳鐲等飾物；三為聲聞部像，又稱羅漢部像，造像皆為光頭，身著袈裟；四為護法部像，都身著華麗盔甲，肌肉發達，容貌威猛。中國佛教造像既體現佛性的中正公允的外在氣象，也受中國傳統文化的影響，因此形象既有大度雄渾的陽剛美，又有慈悲端莊的陰柔美。中國佛教造像，主要是石窟造像和寺廟造像。佛像千百萬，但相貌、體態、神情大致相仿，只是手印、坐法、標示不同而已。

4. 按不同材質的運用分類：中國古建築雕塑根據不同材質的運用，可以概括分成以下幾種。

- 木雕：大量運用於門窗、梁柱、額枋、廊欄等建築中。
- 磚雕：磚雕藝術可以分為燒前雕刻和燒後雕刻，一般地說燒前雕刻，藝術氣質細膩精緻，易於表現柔和的裝飾意味；燒後雕刻，藝術性格粗獷宏闊，易於體現建築裝飾的大氣風格。
- 石雕：一般用於門口的鎮宅石獸、門墩，建築內的殿、堂、廊、橋、欄等，各建築體中石質的柱頭、柱礎以及柱身，屋頂、屋脊的鎮脊吻獸等。
- 瓦雕：主要體現在瓦當雕刻（圖1-9）藝術中，表現的雕刻內容有篆體的漢字，一般為「福、祿、壽、喜」等字，或以諧音方式、寓意方式表達的動物圖案和植物花卉等。

（四）中國古代建築雕塑的文化特點

中國古代建築雕塑有以下幾個鮮明的特點。

1. 創作的民間性：中國古代建築雕塑不似西方建築雕塑以藝術家創作為主，如西方宮廷、教堂等雕塑基本是大雕塑家受聘於皇家。中國建築雕塑文化表現出以民間創作為主，文人雅士少有染指的特徵。因此，儘管有許多馳名中外的絕世作品，但不僅沒有成就作者的聲名，甚至連作者是誰都無法考證。

圖 1-9 瓦當雕刻

2. 功能的實用性：中國古代建築雕塑文化，更注重於實用性。如以人物為主題的雕塑作品，它不像西方古典雕塑，以表現神的意志為主題，而是突出頌揚人的功德，甚至透過雕刻技藝寓故事情節於立體表達，著重於典型細節的描繪，表現人的形神美和一種特有的情緒和力量，少了神聖的光環，多了生活的氣息。另外，大量的建築雕塑不僅具有內容上的教化功能，在形式上也有美學功能，諸如門窗等地方的透雕，還彌補了中國古代建築單面開窗通風採光不足的缺憾。

3. 形式的象徵性：建築雕塑相對於建築體來講體量較小，要傳達它所想達到的文化感染，必然使自己的形式和內容以凝練的象徵方式表現形象，以得意忘形為象徵性表達方式。如許多殿堂門前石獅子的造像，最大限度地誇張其頭部，以似乎不成比例的身體結構，很好地表現了雕塑與建築的融合。其以一剎那的姿態，表現出一種永恆的生命動勢，產生動與靜的和諧與主題。甚至花瓶形窗漏的雕刻式樣，也還有暗寓著女性人體審美的內涵。

4. 裝飾的藝術性：中國古代建築雕塑十分注重裝飾性。如門額窗額上的磚雕，柱頭梁角的木雕，相當程度上是為了裝飾上的美化功能。因此，在雕塑上的色彩運用十分大膽，總是以暖色調來激發視覺中的印象。正如京劇中誇張的裝飾性臉譜一樣，雕塑的裝飾性成為中國古代建築文化的目的性內容之一，而不僅僅是手段。

中國古代建築碑刻

（一）中國古代建築碑刻起源與發展

　　中國古代最早的刻字，是運用於甲骨文上，後演化出在石頭平面手工雕刻文字或圖像的工藝技術。秦始皇統一中國後，東巡立石，以歌頌、傳播自己的業績、功德。自此，刻石之風大興。西元前 219 ～ 211 年，在各地立石七處。後來秦二世又在秦始皇所立七石之上增刻「補記」。刻石內容均為頌揚秦始皇功德之作。刻石文體，現存山東琅玡臺石刻之補記為小篆，據說出自秦朝丞相李斯手筆。漢朝以後，隨著刻石文化的出現和盛行，碑刻文化也蓬勃發展，古代刻石形體由圓變長，遂與「碑」合而一體，碑刻文化就在石刻藝術上發展成古代一門重要的建築與文化形式。

　　中國古代早期的碑，主要立於宮室、廟堂之前，用以觀察太陽的影子位

置從而辨明陰陽的方向。後來發展成以紀功罪得失之用的建築，碑刻內容也隨立碑緣由及其所需紀念的事件，在其上銘文，或記述歷史事件，或記載死者生平。如四川西昌市郊的光福寺，有石碑百餘塊，較詳細地記述了西昌、甘洛、寧南等地歷史上發生地震的情況；河北唐縣「六郎碑」，是為紀念宋代將領楊延昭（六郎）鎮守三關的功績而建立的，這就是所謂的「樹碑立傳」。再後來更發展為用於鐫刻儒家經典，以提供標準範本，防止訛誤流傳。

　　獨立的碑建築，由碑首、碑身、碑座三部分組成。南北朝佛教造像盛行，常在碑首用佛像、龍飾等。碑座本來只是一方石頭，後來，隨著碑刻文化的流行，漸漸將碑座形象意化成「大而負重」之龜形座（古代以為龜是一種靈獸，與龍、鳳、麒麟共為「四靈物」，與龍、鳳、虎合為「四神獸」），名之為「贔屭」（贔屭為龍之九子之一），是具有最高等級的碑座。有的石碑為了求得華麗的效果，在碑邊緣上加以雕飾，形成一種在文字外圍有一圈邊飾的效果。碑刻藝術從字到像、從文到形的完善，使碑刻本身也成為一種獨特建築形式，它是今天各種紀念碑建築的肇始。

　　碑刻與古代建築合成一體，使碑刻除具備銘功紀事的功用，顯書法之藝外，還成為中國古代建築文化中獨具魅力的景觀。如蘇州玄妙觀三清殿內《老子像》，上有唐玄宗李隆基題御贊。御贊共有「愛有上德，生而長季……道非常道，玄之又玄」等共 64 字，每行 8 字，共 8 行，為大書法家顏真卿手書。老子畫像由被譽為「畫聖」的吳道子所作，為其極其珍貴的傳世之寶。像碑係宋代勒石高手張允迪摹刻。老子畫像，形象十分生動；面容兩頰豐滿，眼、鼻、口較為集中，童顏鶴髮，連鬢銀鬚飄拂，體態瀟灑，服飾飄然，有仙風道骨之狀。碑刻畫像以留影方式，深刻了宗教感受和建築形象的文化意境。

　　中國石刻碑文運用在建築上的觀念基礎，主要根源於對建築主體承載的人事銘記，與建築共同築起形象語言。因此，中國古代建築碑刻，既是書法雕刻中的藝術瑰寶，也是建築形象的畫外音。無論是自成一家，還是與古代建築融於一體，都成為古代建築形式的表現藝術。許多古代建築因碑刻而彰顯出人物性，使本來並不起眼的建築物，有了活生生的靈性和思維。直到今天，我們也常常於古代建築中特別注意對碑刻的安置，使之不僅與古建築和諧，而且強化了古建築的文化感染力。

（二）中國古代碑刻種類

　　中國古代碑刻的種類一般可以分為以下三類。

1. 墓碑，最早是立在墓邊用以拴繩子繫棺木入墓穴用，用完之後，隨棺木一起埋入土中。後來演變成不埋入土而立在墓前，成為記錄墓主姓氏、生平事跡業德的一種刻石。
2. 祭祀碑，祭祀建築中的一種紀念性表彰建築，常因銘功懷恩紀德而顯得神聖端莊，意氣軒昂。
3. 宮中之碑，最初用以觀測記時，以後繁衍為石闕、塔銘、刻經、造像、表頌、摩崖、題名、欄柱等樹碑立傳形式。

　　中國古代建築還有一種石刻藝術，也成為古代建築文化中的璀璨瑰寶，這就是北京民居建築中的門礅。

北京的門礅

門礅，又稱門枕石，是北京四合院建築中重要的組成部分。其作用，一為支撐正門和中門（又稱二門或垂花門）的門框、門檻和門扇的枕石；二是具有強烈的建築裝飾功能，與門梁上的莊雕、彩繪等組合一體，相映成趣，既顯示宅屋主人的地位，又彰顯建築獨特的藝術個性。門礅建築出現的時間，從發掘的資料看至少不會晚於漢代。北魏時期，陵墓建築也已經出現雕刻紋飾的門枕石。南朝墓地建築石門柱子下放的門礅，造型十分精美。作為建築重要組成部分的北京四合院門礅藝術，早在元代就大規模的流行。明代建立政權後，依照前朝門礅建築藝術，並將其延伸為統治秩序文化的組成部分。清代，接過北京四合院建築這一獨特的門礅文化，使門礅建築藝術達到了最高階段，無論是風格還是工藝，都具有空前絕後的藝術價值。北京的門礅形式多樣，每一種門礅上的雕刻都具有不同的寓意或意願，表達諸如「吉祥如意」、「並蒂同心」、「九州同居」等良好心願。門礅的雕刻技藝精湛，形象惟妙惟肖，體現出門礅建築藝術的豐富多彩和形態各異。但根據其營造上的特點，以及地位寓意或身分代表的意義作用，一般可以分為四類：

- **獅子形門礅**：屬於皇族能使用的門礅建築。
- **箱子形門礅**：箱子形有獅子的門礅，屬於高級文官可以使用的門礅建築；箱子形有雕飾的門礅，屬於低級文官可以使用的門礅建築；箱子形無雕飾的門礅，屬於富豪使用的門礅建築。抱鼓形門礅，屬於高級文官可以使用的門礅建築；抱鼓形有獸頭門礅，屬於低級武官使用的門礅建築。
- **門枕石**：富裕之家市民門礅。
- **門枕木**：普通市民門礅。

第四節　中國古代建築文化鑑賞

中國古代建築文化特徵

（一）環境經營與建築布局的整體統一

　　中國古代建築是一門獨立的藝術，凝結著中國傳統文化的基本精神，特別強調將環境經營與建築布局的整體統一放在首位，滲透著濃郁的東方審美情趣。中國古代建築以接近世俗，重視生活情調的藝術思維，促使無論是城市選址，還是名山大川的形勢安排都首先著眼於環境效果。帝王陵區，更是看重神聖氣勢，靠環境來顯示其建築的藝術魅力和皇權的赫赫威嚴。這種整體藝術安排，透過建築群體的平面展開，在瓊樓玉宇、雕梁畫棟之間，感受到生活的安適和對環境的主宰；透過建築與自然環境互相借景，進一步使建築美與自然美結合起來，達到人與自然的和諧；透過群體優勢，以一定的組合藝術，融單體造型於群體序列構成中，呈現群體結構中的嚴格對稱中希求變化、多種變化中又保特風格的統一。因此，中國古建築單個造型與西方相比，顯得低矮、平淡，但是由一個個單體建築組成的建築群體，卻顯得布局嚴謹、逶迤交錯、巍峨挺拔、氣勢恢弘。

（二）木構技術與形象藝術的技藝統一

　　中國古建築基本是以木構架為主體發展起來的。木結構體系的特點是適應性很強，既易於施工、擴建、改建和重建，又適合在平原、山地和各種複雜地形營造。建築體系以四柱二梁二枋構成一個「間」的基本框架，「間」可以左右相連，也可以前後相接，又可以上下相疊，還可以錯落組合，或略加變化而成八角、六角、圓形、扇形。屋頂的梁架都是矩形組合層疊而成，每一層矩形的邊長比率不同，斜搭的椽子就形成連續的折線，於是屋頂也自

然出現曲線（又名「反宇」），並且可以在屋角做出翹角飛檐，還可以將這些屋頂穿插、勾連，重疊起來，形成輪廓豐富的造型。出於安全的考慮，中國古建築做梁柱的樹木比較粗大，一般要求樹齡在二三十年以上。正因為如此，才使中國古代大型建築營造受到客觀限制，故一般單體建築的氣勢不如西方高昂。同時，因木本位而體現的框架式結構，既為門窗設置以空間，又為斗拱飾物以餘地，更為屋頂美學創造出具有極高價值的美學效應。

（三）構件模數規格定型與建築風格生動多樣的統一

　　中國傳統建築以木結構為主，為便於構件的製作、安裝和估工算料，各種不同類別、不同結構的建築，必然走向構件規格化，也促使設計模數化。早在春秋時的工藝著作《考工記》中，就有了規格化、模數化的萌芽，至遲到唐代，構造複雜、造型豐富的大型木結構建築已經使用了規整的數字比例和為數不多的構件進行組合搭配。宋元祐三年（1100 年），由李誠主持編著的《營造法式》模數化完全定型。清雍正十二年（1734 年），清朝工部頒發的《工程做法則例》又有了進一步的簡化。規格化的基礎是模數化，而模數幅度的伸縮性則比較大。如宋《營造法式》規定，以「材」、「分」為基本模數，「材」分 8 等，「材」，就是拱的斷面，從寬 10 分、高 15 分到寬 5分、高 7.5 分形成不同「等級用材」，又以寬度的 1/10 為一「分」，形成等級規制比例。建築的各部比例，都用「材」「分」的倍數來決定。清《工程做法則例》一方面以「斗口」為基本模數，「斗口」分為 11 等，從 1 吋到 6 吋。建築構件形成的高度標準化水平，使工匠們可以不用圖紙施工，只要知道了建築的等級、規模等基本數據，就可以很準確地造出各種構件。這既說明標準化的程度，又說明建築個體的基本不變性，而不同的功能和使用要求既取決於建築體本身的形式意義（如亭、臺、樓、閣、廊、橋、軒、館等），也取決於建築群體安排的現實意義。單體的規格化與群體的序列化、

構件的標準化與造型的多樣化形成中國古代建築的又一顯著特點是：不論宮殿、廟宇、官府，從建築個體看相差不遠，構件的結合形式基本相似，但其建築個體的風格和整體組合的方式卻千變萬化。各種建築及建築群迥然不同的特色，卻又造就了中國古建築技術的規格化與建築風格統一。

中國古代建築文化形式

（一）鋪陳展開的空間序列安排

中國木結構建築以低矮建築為主，所以建築序列基本是群落呈橫向鋪開，群體呈縱向伸展。群體空間的主體是庭院。建築空間序列形式一般有三種主要形式：一是十字軸線對稱，主體建築放在中央，這種庭院多用於規格很高、紀念性很強的禮制和宗教建築。二是以縱軸線為主，橫軸線為輔，主體建築放在庭院後部，形成四合院，大到宮殿小到住宅都採用這種形式。三是軸線曲折，或沒有明顯的軸線，多用於園林。不論哪種形式，都是由若干庭院串聯而成一個完整的群體序列。

（二）重視建築特有的性格和象徵涵義

中國古建築藝術，首先是利用環境組織序列空間，以空間渲染不同情調氣氛，使人從中獲得各種不同的感受。陵墓的、寺廟的、宮殿的、祭壇的、居住的等等環境，各有其特殊處理手法。其次是由朝廷規定各類人（或神鬼）使用的各種建築形制，包括體量、色彩、式樣、材料質地、裝飾紋樣等，用以表現社會的等級制度。同時，還利用具象的附屬藝術以「說明」建築的主題。例如，秦始皇營造咸陽，以阿房宮象徵紫微，渭水象徵銀河，山林苑象徵東海仙山。清康熙、乾隆造圓明園和避暑山莊外八廟，模擬全國各民族重要建築和名勝園林，象徵「普天之下，莫非王土」。

（三）模數規格定型的單體造型

傳統的單體建築有幾十種名稱，但大多數形式差別不大，主要有三種：一是殿堂，多為長方形，也有少量圓形、正方形，很少單獨建造。二是亭子，多為正方、正圓、八角、六角，它可以獨立於群體以外。三是廊子，主要作為各個單體建築間的連繫。殿堂或亭子上下相疊就是樓、閣、塔；廊子上下相疊就是「閣道」。不論哪種單體建築，基本都由臺基、屋身和屋頂三部分組成，各部分間有一定的比例規定。高級建築的臺基可以有二三層，並有繁複的線條花紋。屋身由柱、梁、門窗或牆壁組成，如是樓閣，就加一層腰檐走廊。屋頂也都是定型的，主要有四坡頂（廡殿頂）和兩坡頂，以及由這兩種形式變化成的九脊頂（歇山頂）和攢尖頂等。單體建築的規格化，到清代達到頂點，《工程做法則例》只規定了 27 種定型的式樣，上至宮殿，下至民居園林，許多動人的藝術形象就是依靠為數不多的定型化建築組成的。

（四）形象突出的曲線屋頂藝術

中國古建築的屋頂在建築形象中占的比例很大，一般可以達到正面高度的一半左右。中國古代宮室殿堂建築屋頂建築等級森嚴，在硬山、懸山、歇山、廡殿基本屋頂形式及其變形的攢間頂、盝頂、卷棚頂等七種屋頂形制中，以重檐廡殿頂、重檐歇山頂為最高級別。傳統木結構的梁架組合方式，很自然地使屋頂形成曲線，在曲線屋頂發展最純熟的時代，屋頂上幾乎找不出一條直線。屋頂的設計（門窗、斗拱也是如此）有兩大特點：一為本身樣式的豐富多彩，二為組合方式的變化多端。巨大的體量和柔和的曲線，使屋頂成為中國傳統建築中最突出的形象，也是顯示禮法等級和創造環境氣氛的重要手段。屋頂的基本形式雖然很簡單，但卻可以有許多變化。如為加強屋頂的建築文化意義和等級制度，屋脊可以增加華麗的獸飾。屋瓦可以有灰色陶土瓦、彩色琉璃瓦以及

鎦金銅瓦。曲線可以有陡有緩，出檐可短可長，更可以做出二層檐、三層檐，也可以運用穿插、勾連、披搭等等手法加以組合搭配。

（五）靈活多變的室內格局

中國傳統古建築的規格化和定型化，主要施用在單體建築的結構和外形，室內格局卻可以有許多變化。例如，一座簡單的三五間的小殿堂，透過對內部格局的不同處理，可以成為府邸的大廳、寺廟的主殿、衙署的正堂、園林的軒館、住宅的居室、士兵的值班房等內容完全不同的建築。室內空間處理，首先依靠靈活的分隔，即在整齊的柱網中間用板壁、槅扇（碧紗櫥）、帳幔和各種形式的罩、博古架等半通透的構件，劃分出大小性質不同的空間，有的還在室內架樓（稱為「仙樓」），將大空間隔成二三層小空間。同時，更利用不同類型、風格的家具、陳設、天花、藻井、匾聯、字畫、燈爐等，共同創造出性格鮮明的各種室內藝術氣氛。

（六）絢麗的色彩世俗文化

中國古代建築很講究色彩。傳統建築用色強烈大膽，在世界建築中是非常罕見的，這就是所謂「雕梁畫棟」，又因氣候原因，有「南雕北畫」之說。絢麗的色彩和彩畫，首先是建築等級和建築風格的表現手段。如中國古代宮殿建築要強烈體現「五色統合」的權勢尊嚴，發揮著王權之貴、王政之仁、王治之義的王道文明。因此，從天安門經午門進入宮城，呈現在面前的是碧藍色的天；屋頂的色彩最重要，黃色（尤其是明黃）琉璃瓦最尊貴，為帝王所專用，藍天下是金黃色的琉璃瓦屋頂（宮殿中的主要建築，除極個別有特殊內容的以外，不論大小全部用黃色）；屋頂下是綠色調的彩畫裝飾；屋簷下是成排的紅色立柱和紅色門窗；整座宮殿座落在白色的石料臺基之上；臺下是深灰色的鋪磚地面，這藍天與黃瓦、青綠彩畫與紅柱紅門窗、

白色臺基與深色地面五色一統，又造成了強烈的對比，給人以極鮮明的色彩感染。又如，按照陰陽五行學說，五行、五方、五色對應，五色土象徵疆域國土。社稷壇方臺上則鋪五色土，「天玄而地黃」，土為皇家之基，居五方之中，故黃色為中央正色。皇家建築基本色調，突出喜慶之黃紅兩色，而黃瓦只皇家建築或帝王敕建建築專用。宮殿以下的壇廟、王府、寺觀、園林按等級雜用黃、紅、綠、黑、棕等色。平民建築等級最低，只能用白黑之冷色調，灰色陶瓦則成為百姓的平（貧）民色彩，透露出民生、民利、民樂的沉穩祥和的仁德義理。再如，宗教建築中白塔色彩象徵最為典型，暗示佛性潔淨無瑕，寓意白蓮不染與佛性象徵。琉璃塔五色斑斕，與佛經記載的佛國五色寶珠暗合。

　　中國古代建築中的色彩藝術法則，可以歸納為以下幾點。

　　第一，色彩的禮儀（政統）等級意義。中國古代的任何藝術形態（包括色彩藝術），其審美都是以倫理綱常為主要準則的。如建築中柱子的顏色，必須遵守規範。再如屋頂、牆面等的顏色，也都有所規定，不能隨意。

　　第二，色彩的民俗、宗教、文化觀念。中國古建築色彩運用，常明確地表達民俗、宗教、文化觀念。如，佛教建築，多用紅黃等色（好多寺院的圍牆粉刷成黃色或紅色）；道教建築，多用藍、黃等色，或者用黑、白素色。根據民俗文化中的觀念，色彩也都具有符號化意義。民間建築多用深灰色小青瓦做屋面，而且越黑越好，所謂「粉牆黛瓦」。建築色彩不僅是從審美角度考慮，還是一種觀念文化。在中國傳統文化中，「黑」即水，「水克火」，就不易發生火災，所以屋頂用黑色，紅色的屋頂是萬萬不能用的。紅色及其他鮮豔的色彩卻能表示吉祥如意、驅邪避煞，常用於立柱上。但民間建築的外形，由於社會倫理的原因，一般不能用大面積的鮮豔的色彩，如北京的四合院民居，多為灰色調，只是內院中的垂花門可以用比較多的鮮豔的色彩。

　　第三，中國傳統建築的色彩藝術從審美上說是綜合性的，其法則比較簡單。一是與自然的關係協調。中國傳統建築的色彩藝術從不刻意追求與自然的「分庭抗禮」，總是以融合的性情成就與自然的和諧統一。二是倫理意義確切。中國傳統建築中的色彩，也講究整體上的意境和倫理上的意味，大多講究綜合的藝術性效果。例如，詩有畫意、園林有詩意等。如文人士大夫的居所，其建築色調淡雅而有書卷氣；宮廷的色調，則有皇家氣。其他還有脂粉氣、俚俗氣等，可以說色彩是文化觀念、文化素質的道德性審美。

中國古代建築審美觀念

　　中國古代建築藝術的審美觀念與倫理價值密切相關，建築藝術不但滿足審美愉悅，更要為現實的倫理秩序服務。中華民族的傳統文化是建立在實踐的理性基礎上，對美與善、藝術與典章、情感與理智、心理與倫理的禮樂文化有著自己的審美取向，表現在建築上有以下幾點：

（一）建築藝術的民族性

　　建築藝術的民族性，是任何一個民族文化之所以能夠成為世界文化一部分的根本前提。中國古代建築則最強烈地遵循了這一精神。比如，中國單體建築的造型，主要由「間」和曲線屋頂組合起來的；中國寺廟建築的空間，以「四壁皆空」來體現中國佛教觀念（它不似基督教建築以挺拔向上的線條來證明天國的神聖）；中國明清民居，以白壁、黑瓦、山牆表現出當時民間住宅樸素卻具有詩章般的韻律；中國木構架建築特色，表現為牆不承重，只起間隔、圍護作用。屋頂或樓層的重量由木構架承托（承托的主要方式有兩種，即北方的抬梁式和南方的穿斗式）。為了支撐屋簷的重量，又設計成斗拱，來承托梁頭與出簷；同時，木結構構件又便於雕刻彩繪，增強藝術的

表現力。所以，中國古建築造型的審美價值很大程度上表現為結構美。如傳統建築的單座造型比較簡單，而大部分是定型化的式樣，任何一座孤立的建築都不能構成完整的藝術形象，建築藝術的效果主要依靠群體序列來表現。一座殿宇，在總體中作為陪襯時顯得平淡，但作為主體時就會顯得突出。例如，北京故宮中單體建築的式樣並不多，但透過不同的空間序列轉換，各個單體建築才顯示出自己的性格。

（二）建築結構統一的數學比例關係

中國古代建築廣泛運用數的等差關係，以表現不同建築等級的差別，這是中國古建築結構的又一個主要特徵。如建築的開間等級文化，以九間為至大（清代擴大到十一間），順次降為七間、五間、三間、一間；進深十三架為至高，依次遞減成為十一架、九架、七架、五架、三架；屋脊的仙人走獸以十一為至多，依次遞減至二個；臺座有一、二、三層的差別；斗拱挑出的層數有三、五、七、九、十一之分；裝飾圖案的用量、門窗格紋的花樣，都有數之等差規則。

（三）中國古代建築的「以人為本」

中國古代建築的創作，以現實生活為依據，無論大殿小品都沒有高不可攀的尺度（不似西式建築以突出「神的力量」直插雲霄），沒有邏輯不清的結構，沒有節奏模糊的序列和不可理喻的裝飾，不以「孤高蠻霸」來震懾他人，卻用博大精深的氣勢來震撼人心。

（四）建築文化上的宇宙觀念

中國古代建築審美，不僅追求由空間的直觀向時間的知解滲透；而且強調單體建築融於群體序列和自然環境的宇宙觀念，並透過序列的推移展示

歷史意識和哲理啟示。即中國建築美不僅在乎局部個性趣味，更在乎整體精神氣質；不僅重視標異立新的創作，更重視秩序井然的維護；既重視可居、可看，也重視可游、可怡、可心，與宇宙空間融為一體的理想境界。如中國古建築對空間關係的審美不僅表示出物質的體積或內容意識，而且表現出虛實、動靜、陰陽、五行等中國傳統民族文化和宗教民俗文化的宇宙哲理性色彩，表現出「非物質空間性」，即東、南、西、北、中。人在中央，四方有四「神明」：東青龍、西白虎、南朱雀、北玄武。四神是保護人的神靈，同時它又代表著物質的宇宙態：東為木，西為金，南為火，北為水，加上中間「人」所處之土，於是形成「五行」（相傳先秦時就已有「五行」之說，據《尚書·洪範》箕子陳述上天賜給禹的「九疇」中，第一條便是「五行」）。

　　「五行」這五種物質，與建築關係密切。東為木、西為金，這是兩種實物；南為火、北為水，這是兩種虛物。所以大多數中國古代建築，東、西向多用實的山牆；南、北向多用虛的門窗，可以開啟，讓氣流和光線暢通，符合人之所需。江南水鄉建築，粉牆黛瓦很秀美，這種美是後來闡發出來的，其本意原是中國古代的「人本思想」，即白為金，是財產的象徵；黑為水，是克火的，除了實際的防火措施（如造風火牆、避弄、挖水池等）外，黑瓦的做法，則是象徵性的寄託。

中國古代建築藝術趣味

　　中國古代建築作為一種客觀存在，不僅以其功能的有用性奠定其審美基礎，必定還要以它的形式趣味為其美學代言，以它體現的普遍人性（包括它的特殊表現形式）來傳達建築的人文氣息，因此必然也體現了建築普遍的藝術趣味。中國古建築的藝術趣味主要表現在以下幾個方面：

（一）中國古代建築的生活實用性

中國古代建築的生活實用性，是古建築審美的基礎。它既表現出人居空間對環境的吸納度，同時也表現人居個體對環境的融入度；既體現時空聲、光、氣、色等的感染度，同時也體現人事怡閒、樂觀等的抒發度。所謂安居樂業，既體現物質生活的方便實用性，也體現精神追求的淡泊儒雅性。

（二）中國古代建築的紀念性

中國古代建築的紀念性，是建築審美的一個重要因素，它是它所處時代的最直接的文化形式，它的材質使用、構建技術、形式美學、人文氣息、民俗情趣、文化趨向，以及諸多社會與自然形式，是最客觀的人的意識表達，是審美的實體對象。

（三）中國古代建築的抽象性

中國古代建築的抽象性，是建築審美的豐富性所在。建築都是由抽象的幾何形體組成，它不具有，也不可能具有明確表達出審美意義上的當然情趣，它總是由它可能表達的文化意味與觀眾的主觀意念發生反應關係後，才引起一種愉悅或美感，而這種愉悅或美感更多地源於接受者的民族文化習慣以及接受者個體的文化素養。如中國古代建築的基本外形，正面就是一個人的「臉面」，我們也常常以門面稱之。

（四）中國古代建築的物質空間性

中國古代建築的空間性或體積性，是建築審美最具個性的色彩。它以包含的方式和占據的體量將建築的美感氣息充填在自己的內容中，體現在人們的感覺思維中。建築藝術以它的體現為審美媒介，以人的視覺為獲得欣賞的主要手段。可是，無論你怎麼努力，都不可能將它盡收眼底：在一個視點

上只能看到兩個面；看屋頂最多三個面；在屋內不完整地看到五個面；從室內至室外最多也是十一個面。因此，決定了對建築的審美必須是空間移動性的觀賞，是遠視近瞧、左觀右顧、仰望俯瞰等空間性的動態化審視，是空間、時間、人間、序列四維的感受及展開，是將所有的視覺感受在自己的腦海中進行組合才能獲得的愉悅和美感。

（五）中國古代建築的綜合性

中國古代建築的綜合性，是建築魅力之所在。古建築藝術不僅是時間與空間的有機組合，更重要的是它是時空、環境、自然、人文藝術的歷史與現實的綜合體。它綜合了雕塑、繪畫、園藝、工美等藝術和民俗、風情、宗教、道德甚至政治等社會禮制和風尚，也綜合了自然的天氣地脈、山勢水流、日風星雲等自然元素，使建築體現出諸多出神入化的超乎尋常的天人合一境界，是藝術審美價值的最大綜合體現。

（六）中國古代建築的象徵性

中國古建築的象徵性，是建築藝術審美最具人文特色的部分，每一個建築所展現的藝術都是其所在時代人們的自然認識、人文精神的寫照。它頑強地以自己的存在將歷史文化意識以直觀的形式注入現代的人的心境。它以自然而然的手段，將人們的所見所聞以及理性思維，作最主觀的形象解釋。它對天時、地利、人和、物化、事情、法理作了時代性格的註釋。它將天地、山水、數字、色彩等等作為自我世界的意義代表，如宮殿建築的臺基、祥獸等。

　　中國古代建築文化涵蓋的範圍很大，它既可以是廣義的 —— 泛指一切為創造生活環境所建築的人工設施建築文化；也可以是狹義的 —— 特指為人們日常起居所依賴的屋體建築文化。如園林建築文化、宗廟寺觀建築文化、祭臺祀壇建築文化、石窟建築文化、水利建築文化、民居建築文化等等各式具體建築文化。因此，應當說一部建築文化史，不僅是一部人類社會發展史，也不僅是一部民族生衍發展史，而更應是人類本身的人類精神文明開發史。建築及建築文化在人類進步中的作用，是人類歷史文明進程實在而具體的腳步，是安居樂業、治國興邦思維的具體體現。了解中國的古建築文化，在很大程度上就是了解中國的傳統文化，它是用「可觀、可游、可思、可樂、可借、可居的歷史真實」與人類作「可信、可靠的時空對話」，是一出不會謝幕的「固體歷史藝術」史詩巨劇。

本章小結

　　本章透過中國古建築文化淵源的敘述，講授了中國古建築的三個發展階段、中國古建築歷史特徵、中國傳統文化對中國古建築的影響，以及中國古建築文化的審美情趣和藝術特色；並詳細介紹中國古建築居室的基本結構類型，中國古建築結構演變、衍化發展的軌跡，儒家禮制文化、道家風水文化、佛家世俗文化對中國古建築的影響和中國古建築繪畫、雕塑、碑刻藝術表現方式與內涵，使讀者在宏觀上對中國古建築文化有一個清晰的認識和把握。

第一章　中國古代建築概述

第二章　中國古代都城與建築

本章導讀

中國的古代城市文明起源很早。古代城市建築一方面強調建築平面布局上共性思維的方位思想，突出中國古代城市建築中體現「東西南北中」的「城中有城」、「宮中有宮」、「園中有園」的核心；一方面又以庭院深深的縱向布置、街坊裡巷的橫向鋪開和疊高層次的不同禮數、強化居室建築等級的個性張揚。如果我們不能這樣大氣地領略中國古建築的精神實質，就無法知道中國的「城邦文明」和「安居文化」。

本章綱要

· 掌握中國古代都城建築布局規則

· 熟悉中國古代都城建築規制、特點以及古代著名城關城門建築

· 了解中國古代都城建築發展歷史和長城的積極意義與時代價值

第一節　中國古代都城建築

中國古代都城建築的起源

（一）中國古代都城建築起源

　　中國古代城市建築起源很早，在新石器時代，中國就已經有了一些規模較小的城堡建築。2000 年，在連雲港藤花落龍山時代城址發現有內外兩重城垣，城內發現夯土臺基的大型迴廊式建築。河南新密古城寨龍山時代城址，面積達 17 萬平方公尺，城中發現的大型宮殿基址和大型廊廡式建築在中原地區的龍山時期城址中十分罕見。在中國已發現的 50 餘座史前城址中，是最典型的龍山文化城址；迄今發現最早的城市建築遺址，是座落於安徽凌見灘古城遺蹟。

　　隨著生產力的發展提高，夏商時期開始出現一些城市和都邑。河南鄭州偃師村的二里頭都城遺址，是現今中國發現的最早的中國第一個王朝夏朝的王都遺址，都城長方形，長 108 公尺，寬 100 公尺，面積大約是 1 萬平方公尺。周圍築牆環廊，大門面南，大殿立北，殿頂無瓦而用茅草。

　　奴隸社會的商周早期，已經出現了較大的、具有防禦功能設施的都城。經考古發掘，著名的有河南偃師商城、鄭州商城和安陽殷墟，陝西岐山與扶風的周原遺址、西安的豐鎬遺址等。安陽的殷墟是殷代後期的都城，其規模宏大，規劃合理，總面積在 24 平方公里以上。都城布局已經出現以宮城為中心，官府、民居為外圍的內城、外城和郊外墓地的城市建築形式。西周時期，城市建築已基本模式化了。都城建築的嚴格等級規範，雖然強大了統治階級的政治意圖，但也限制了城市的發展。因此，直到春秋時期的城市和鄉村還沒有多大差別。

　　中國古代都城建築規制，各個朝代都有自己的特點，深刻反映當時當地的建築理想與文化思維。但凡京城都府，其基必闊大，基既闊，則宜以河水辨之，河水彎曲呈龍形聚龍氣為吉祥之地，隱隱與河水之明堂朝水秀峰相對者，則大吉之宅、大利之所。中國古代都城建築的規制、布局，既受宗法關係的約束，也受政治關係的制約。但從考古記載中，將整體環境的經營放在建築設計的首位，是中國建築大度之氣和經營之道，從而成為等級社會的「禮法」制度的一個重要組成部分。考古資料表明，至少從周代起，中國就有了建築環境整體經營的自覺觀念。《周禮》中關於野、都、鄙、鄉、裡、閭、邑、丘、甸、市等的規劃制度，說明當時已有了整齊的大區域規劃構思。《管子·乘馬》說：「凡立國都，非於大山之下，必於廣川之上。」說明城市選址必須考慮環境關係。二里頭遺址具有的明確都邑布局嚴整、縝密規劃，開中國古代都城規劃制度的先河，後世中國古代都邑營建制度的許多方面都可以追溯至二里頭，如縱橫交錯的道路網、方正規矩的宮城、宮城內多組具有中軸線規劃的建築群、建築群中多進院落的布局、坐北朝南的建築方向以及許多土木建築技術等。二里頭宮城可以看作是中國古代宮城的祖源，此後的中國古代宮城連續演進，在明清時期營建的北京紫禁城達到了頂點。

殷商都城

殷都是沿洹水而建的，它便於用水和防衛。緊靠洹水南面是宮殿、宗廟區，迄今考古發掘了 50 多座宮殿、宗廟遺址。這些遺址比較集中地分布在小屯東北。它的東面、北面毗鄰洹水，且地勢較高，不僅在水源上占據有利地位，而且可以防禦洹水泛濫。宮殿區的西面、南面挖掘了環繞宮殿的壕溝，既可以分流洹水，又可與洹水連成一體作為防禦設施。

戰國時期都城

戰國時期，規定國都的幅員為九百丈。卿大夫的都邑，是國都的三分之一或五分之一，以至九分之一。卿大夫都邑不能超過規定的規模，否則，將被視為一種越軌行為，是對國君的不敬和威脅。城市建設的這些規定，實際是奴隸制宗法關係的重要組成部分。隨著社會經濟的發展，新興的地主階級和商人迫切需要把城市作為商品的集散地。奴隸主貴族用宗法等級制度控制的城市開始瓦解。隨著各諸侯國勢力的增長，各國都城亦有很大發展，已是幅員千丈、萬家相望的城市了。此外，還出現了許多大大小小的著名都市，如燕國的涿、薊，趙國的邯鄲，魏國的溫、軹、安邑、大梁，韓國的榮陽，齊國的臨淄、莒、薛，楚國的郢、宛丘、陳、壽春，鄭國的陽翟等。這些城市中，尤以齊國都城臨淄最為著名。戰國城市的繁榮，顯示了經濟發展的狀況，但同時也體現了春秋時代等級制度的破壞，並且為封建制的確立和鞏固準備了條件。

（二）中國古代都城建築布局規則

中國古代都城建築在選址、規劃與建設上，特別重視突出「皇權至上」的思想和「環境自然」觀點的經營之道，並將這一思想巧妙地融入建設的設計、布局中。城要背山面水，要大地形。如秦咸陽，北攬北阪，南抵南山，中貫渭水，最盛時東西達 300 餘里。長安、洛陽、建康（南京）、北京等著名都城，其經營範圍也遠遠超過城牆以內；即一般的府、州、縣城，也是將近郊包容在城市整體環境中統一經營，靠環境來顯示其建築整體藝術的魅力，是中國東方式審美思維的具體體現。都城選址除依山傍水外，還注意「高毋近旱而水用足，下毋近水而溝防省」（《管子‧乘馬》）。歷代皇帝都委派大員近臣、誠請方士道師、聽從陰陽先生等的勘天察地之「宏論」，甚至親自「相土嘗水」以知「端詳」。然後對城市建築精心策劃布局，對宮

闕正門精妙構想設計（如在帝王宮闕前建「宮廷廣場」等的處心積慮），圍繞著「中心皇權」的理想追求構思與策劃。為此，總結出古都城建築設計的如下一套規則：

1. 圍繞的牆垣：京城有皇城、內城、外城（也稱郭）。內城、外城圍繞著城牆，皇城也有宮牆圍繞，每一座城都有重要的整體建築與空間布局，體現疏密嚴緩的節奏性。

2. 中軸線設計：無論是京城還是宮殿都嚴格按照中軸線進行設計布局，主要的建築物都依次分布在中軸線上，從屬建築或較低級的建築則配置在中軸線的兩側，以體現皇城的中心位置和皇權的核心地位等封建等級觀念文化和統治思想。

3. 坐北朝南：都城中軸線上的建築都必須坐北朝南，以體現「面南為君，面北稱臣」的封建禮制思想，體現「崇拜天神、地祇，敬祀祖先」的觀念，同時也是適應環境季節的變化（中原地區冬天東北風強勁，夏天西南風溫和，建築坐北朝南可以冬暖夏涼）。

4. 中庭配置：中庭建築物通常都設計為矩形，安置在庭院中，並配置成系列，安置在大皇城中。如故宮就是這種配置安置體系的最大、最輝煌的體現者。

5. 京城道路網路：京城的道路設計呈南北走向和東西走向，交叉形成棋盤式道路網路。主要的街道為南北縱向，道路到城牆為止。主要的城門是南門，東、南、西、北各門直通各走向的道路，連通全城道路，構成都城四通八達的道路系統。道路的棋盤式設計，還形成城市居民居住的基本單元形式，即里坊制，俗稱「里弄」（在農村則稱「鄉里」），因此，道路的計量也以里為單位，一里路即一個里坊街區的周長路程。

6. 京城功能區域劃分：京城功能區域劃分也是都市建設極為重視的方面，

一般以城區功能相似性和生活方便性為規劃原則，如手工業作坊集中在宮廷周圍；居民居住區成片規劃；有固定的市場區，所謂「東市西市」，今天我們所說買「東西」即源於最初的市場的區位代指。

中國古代都城建築的發展

從中國古代都城建築的總體發展看，夏、商、西周是中國城市發展的最初階段，出現了商城、洛邑這樣的規模宏大的都城。東周至秦漢時期，是都城建築體系基本建立時期，這一時期，城市數量和規模有了更大的發展，出現了趙邯鄲、齊臨淄、楚郢都、魏大梁等盛極一時的都城，以及山東臨淄齊故城遺址、曲阜魯故城遺址、易縣燕下都遺址，河南新鄭鄭韓故城遺址、洛陽東周城遺址，湖北江陵楚紀南城遺址，陝西鳳翔秦雍城遺址、臨潼秦櫟陽城遺址和咸陽秦咸陽城遺址等。隋唐至明清，是中國都城建築輝煌時期，這一時期的都城建築在基本體系的框架下向大、奢、偉、雄方面發展，以功能完善性和精良性為突出特徵。但如果再進行一些細分，可以做以下之歸納：

- 夏、商、西周是中國城市發展的最初階段。商代、西周時期的都城建築規模都不大，表現為「都城內有宮城，宮城內建宮殿」的都城建築基本布局與形制特點。殷代後期的都城河南安陽殷墟（古稱「北蒙」、「殷墟」）其規模更加宏大，眾多建築分成宮殿、祭祀、宗廟三個建築區，總面積在 24 平方公里以上。
- 東周時期的都城面積較前朝增大，一般為 10 ～ 20 平方公里。各列國都城均分為宮城和郭城兩部分，宮城與郭城都有各自的城垣。宮城內有高大的建築群。有城門 12 個，平均分布在城的四面，與經由城門的大街形成三條平行道路。

· 春秋戰國時期，都城建築已經呈現區分王城和外郭的棋盤式格局，城市區劃功能固定安置的布局基本格式化，並延續到隋唐時期。這時的都城建築強化了「築城以衛君，造郭以守民」的穩固性政治思維和防禦性戰略思想，以及城市繁榮的文化理念。

· 秦漢都城的設計，出現城市建設的建築規制，強調除要適應大城市經濟生活功能性以外，還充分地體現政治上、禮制上的政教功能的考慮。同時，宮宛建築也蓬勃發展。長安城的形制布局，都是按照《周禮·考工記》「前朝後市」（前朝後市，市、朝，一夫，都城九里見方，每邊辟三門，縱橫各九條道路，南北道路寬九條車軌。東面為祖廟，西面為社稷壇，前面是朝廷宮室，後面是市場和居民區。朝廷宮室、市場各占地一夫，一夫即一百畝）的規製為依據進行設計的，城市平面大體上近似於正方形，12 個城門平均分布在四面。

· 三國兩晉時期的都城，多利用漢時舊城改建而成，建築思想以明確規範各城市功能區為主要特點。曹魏鄴城宮城建築集中於一區，分布在城市的中軸南北線上，城市建設構成以宮室為中心，布局上附會《考工記》「三朝」制的思想，於大朝太極殿之後又安排了常朝昭陽殿。主要道路正對城門，發展了城市的中軸線，這種方式被隋唐長安城所繼承和發展。

· 南北朝時期北魏的都城建築，主要貢獻是將王城布局於居中偏北的位置，為中國王城建築奠定了基礎。

· 隋唐時期，都城建設結構嚴謹，區劃整齊。唐長安城平面呈長方形，形成一個城市一條中軸線制度，主要建築貫穿在主軸線上，宮廷前建有廣場。宮城皇城以外按里坊制安排，劃為108個里坊，街道形成棋盤式格局。這種里坊制經宋改街坊制後，一直是中國古代城市居民建築的主要規劃模式。人工引水入城和城市綠化建設使當時的長安成了世界最大的城市

之一。長安都城建設，不但對中國封建社會的都城建設有著長期、重大的影響，甚至波及到周邊國家，如日本的平城京都就是仿效長安城建築。

- 北宋是中國商業文化的萌芽時期，城市規劃布局發生了重大變化，城市建設突破里坊制的限制，城區結構由里坊式向街坊式轉變，形成街坊城市特色。

- 元代都城，即元大都（今北京）是一座呈長方形的三重大城，周長 30 公里，共 11 座城門。城建布局從裡到外由小、中、大三個方框組成，分別叫宮城、皇城、大城。

- 明清都城設計布局非常嚴密完整，外城包著內城，內城包著皇城，皇城包著紫禁城。從外城到紫禁城，每城都環繞著既寬又深的護城河，紫禁城成為層層拱衛的中心，皇帝的威嚴強化到無以復加的地步。宮廷廣場環築高達 6 公尺的朱紅色宮牆，使進入宮城的文武百官自覺壓抑和渺小，充分感受皇權的震懾作用。

北京古都城建築

北京古稱「燕京」，為燕、遼、金、元、明、清等朝代的都城。北京古城有文字可考的歷史至少可追溯到 3000 多年前的商周時期，最早見於記載的名字是「薊」。在今北京房山地區有兩個小國，一名「薊」，一名「燕」，是周武王的諸侯分封國，此為北京建城之始。現在的北京是在明清兩代北京都城的基礎上建立起來的，而明清北京都城又是在元大都的基礎上建立的。古代都城的規劃與建設都十分突出皇權至上的封建禮制思想，北京都城建設，充分地證明了這一古城建築的「金科玉律」。《周禮‧考工記》提出的理想城市布局在幾千年的城市建設中雖沒有完整地付諸實踐，但是，元大都和明清北京城建築則基本依照周孔制度布局，是中國古代理想城市建築的具體體現。金中都營建，從一開始就體現出皇帝至高無上地位的思

想，以「築城以衛君」的觀念，賦予古代「城邦」文明的真實內涵，從規模上超過金初都城上京，正是這種都城建築文化的實際運用。金中都周圍17.75公里，比金上京（城圍22里）、遼燕京規模都大了許多。城區空間的擴大，現實上造就了都城皇宮居中建築的條件，形成了以皇權為核心的城市建築格局。金中都一改遼燕京皇城建築於城西南和規模小的狀態，將南城牆、西城牆、東城牆都進行擴展，使皇城居中而立。金中都宮城分左、中、右三路，中路有三大建築群，自應天門向北，依次是大安門、大安殿、仁政門、仁政殿、昭明宮。金中都建築以及它的布局對北京產生了很大的影響，對後世首都地位確定和都城布局都起了關鍵作用。如在應天門之南建千步廊，千步廊兩側有尚書六部和太廟，並在皇城建行宮園林等，這都成為後代都城建築的規制依據。

元時，大都都城呈長方形三重大城，中門麗正門經皇城中門靈星門、宮城中門崇天門的連線為中心御道，是貫穿全城的中軸線。麗正門前建「T」形宮廷廣場，並繼承金代「千步廊」（廣場兩側建起由連檐通脊的廊，組成「T」字形空間）廣場建築風格，把廣場從宮城的前面推到皇城的前面。

1403年，明成祖朱棣奪取王位後，下令把國都從南京遷到北京，以抵禦北方蒙古政權的不斷南侵。新的都城在元大都的基礎上，集中中國歷代城市建設的經驗，進行了大規模的改建和擴建，使北京城充分顯示出作為封建專制王朝的中心所具有的至高無上的尊嚴。經百餘年，在南城外形成大片的手工業區和商業區。1557年，嘉靖皇帝又在南城外加築外城，形成今天所見到的凸字形平面的城池。明代的北京城設計布局嚴格完整，突出反映了中國古代城市以皇宮為核心的規劃思想。以紫禁城為中心，城城包圍，每城都有既寬又深的護城河，紫禁城（宮城）、皇城、內城、外城四重城市布局形制代替元代裡、中、外三重城建規制。故宮宮城南北長約960公尺，東西長約760公尺，由數個院落組成，殿宇9,999間，矩形平面，建築面積約15萬平方公尺，占地72公頃，四周城牆高10餘公尺，長約3公里，並有50多公尺寬的護城河。皇城南為大明門（今天安門），北為北

安門（今地安門），東為東安門，西為西安門。皇城前，左有祭祖的太廟，右有社稷壇，符合《考工記》中「前朝後市，左祖右社」的規制。皇城的兩側和背後布置住宅和市場。內城開 9 個門，即：東直門、朝陽門、崇文門、正陽門、宣武門、阜成門、西直門、德勝門、安定門，城牆外有護城河。外城開有東便門、廣渠門、左安門、右安門、永定門、廣安門、西便門 7 個城門，也修有護城河。

北京城中有一條舉世聞名的中軸線，從南端的永定門向北，經正陽門、紫禁城、景山到鼓樓、鐘樓，最後收尾於北城牆，長達 7.5 公里，縱貫城市南北，成為城市的骨幹。城中的大小宮殿和最重要的建築都沿這一軸線布置，組成一體，其他建築則基本均衡地擺放於軸線兩側。街巷、道路大體沿用元大都格局，除局部地區因水系地形而靈活布局外，基本上形成互相垂直的格網。明北京城不但繼承而且發展了都城宮廷廣場的建築手法，還在廣場兩翼伸展部分定向各建一門（東為長安左門，西為長安右門），廣場南端又建起一座大明門，使廣場建築更為封閉和幽深。由於南北中軸線的伸展，宮城在中軸線的深處，強化了皇宮的神聖地位，突出了皇權的震慑力。這些手法一方面因為有先進的規劃思想，但主要還是歸因於中國封建專制統治的森嚴制度和皇權尊嚴。

清代承襲明制，只是將大明門改成大清門（民國時改為中華門，解放後被拆除），把皇城南門承天門改為天安門，北門為地安門，中央各部衙門布置在天安門之南、大清門之北的宮廷廣場兩側。宮城以南安置「左祖右社」，以北有景山，以西建築苑圍南海、中海、北海以及部分衙署、寺觀、宅第，並在長安左門、長安右門外再向兩翼延伸，各再建一門，俗稱「外三座門」。城門都建有甕城、城樓、箭樓。皇城東西兩側各有縱橫內城南北的兩條大道，形成街巷和街市，整個都城猶如棋盤。清代都城建築代表了中國封建都城建築藝術最高成就，為中國古代建築文化寫下了極具光彩的一筆。

第二節　中國古代城防建築

中國古代城防建築

（一）長城建築

中國古代城防建築主要是指長城建築和城市城垣建築。

「長城」一詞，有狹義和廣義之分。狹義指代中國北方抵禦遊牧民族南下的「萬里長城」，廣義指古代中國所有巨型城防工事。「長城」一詞，最早見於戰國時期文獻，當時是指齊、燕等國建於其邊界的防禦性工事。漢代，稱其修築的長城為「塞」，以後各代將前朝與本朝所修的邊防工事，統稱為「長城」。

中國城防建築在商代已初具規模，春秋時期呈蔓延之勢，但真正被世人所矚目者，莫過於春秋時期就開始的長城建築。經考證，最早修築長城的是楚國，南召縣發現的周家寨楚長城遺址，在 2000 年被中國長城學會譽為「長城之父」。周家寨楚長城，大約修建於西元前 7 世紀，石城牆包括外郭牆、內城牆和有四個甕城的城垣三大部分。外廓牆是石城的主體建築，城牆斷面為下大上小的梯形構造。石城牆頂部有堆口和望口，牆體底寬約 3 公尺，頂寬 2.2 公尺，高度 4 公尺，依山勢而建，體現「因地形，用險制塞」原則。城牆全部為干壘石，石塊大小配合得體，根據地形的凹凸變化分別有平壘、斜壘或斜立壘等不同建造形式。石城中部背依高山築內城牆，內城分布著大量的人居遺址，如石牆基、石牆殘框等。東西兩側四五公里內各有一座口子門扼守古道，由石城牆與周家寨聯結在一起。

在西元前 7 世紀春秋時代至西元 17 世紀長達兩千餘年的漫長歷史時間裡，長城的修築表現出波浪式發展的特點：春秋戰國時代是長城的初建期，此時的長城可以分為各諸侯國相互防範及秦、趙、燕三國為防範北方遊牧民

族而建的長城兩大類。秦始皇與漢武帝時，掀起了長城修建史上的前兩次高潮，在東起遼東、西至羅布泊的遼闊北疆，出現了兩條規模宏大的萬里長城。此後，時修時停，至明代，修築起費時最久、工程最為浩大、構築技術最為先進、防禦體系最為完善的第三條萬里長城，將長城建築推至最高的也是最後的階段。

　　長城建築由於它的時間久、戰線長、範圍廣、地勢複雜和軍事上的需要，在築造和地形的選擇上都有其自身的特點和規律。作為偉大的防禦工事，基本由關隘、城牆與樓臺、烽燧三部分組成。

　　中國長城建築一般有三種方法：一是石築和磚砌，利用大塊自然石，中間填亂石碎塊或沙礫等。二是土築，一般用於土質較厚、地勢較平而又缺石的地區。三是利用「天然屏障」（採用這種方法修築的不多）。第一種方法最為常用，後世多次整修均用石築和磚砌，較美觀堅實。明代修築的長城大都非常牢固，特別是山西以東多用磚砌（局部地段用石條），石灰漿勾縫，按坡度大小疊落砌築，磚牆砌得十分平整堅固。這是城防工程的一個發展。明清長城建築，普遍使用磚和石灰漿砌築，使磚構建築技術進入了一個新的發展階段。長城的選線水平也很高，城牆大部蜿蜒在崇山峻嶺之間，有的利用山脊修築，形勢極為雄偉險要。東半部城牆外面用磚砌，裡面是夯土，一般城高約 8 公尺左右，下部寬約 6 公尺，形成上窄下寬，內部砌女牆（城牆上的矮牆），高約 1 公尺，還修有登城巡視的石階梯。山西以西的長城，特別是甘肅境內全用黃土夯築，雖是夯土築就，卻也很堅實。明朝在修補以往舊有長城之時，又在險要處和外族侵擾頻繁之處新築長城，亦稱「邊牆」，並沿長城築有城堡，城堡之間視地形遠近築有墩臺，加之星羅棋布的烽火臺，綿延不斷伸向遠方，十分壯觀。城堡近處還設有營房，辟有教場，由官兵駐紮。閒時耕種操練，戰時登城。發現敵情，晝則舉煙鳴炮，夜則舉火為號，向遠近報警，以防外患侵擾。

　　萬里長城是世界建築史上的一個奇蹟，其建築持續時間之長、形制規模之雄偉、分布範圍之遼闊、影響之深遠巨大為世界古城建築之最，被譽為世界第七大奇蹟。其以雄偉壯觀的英姿，雄踞中國北部河山；以2000多年的歷史，6350公里的萬里防線，一展中華帝國的泱泱大氣；以古代舉火為號傳達軍情的軍事文化，讓世人驚嘆不已，修築萬里長城這樣龐大而艱巨的工程，反映了當時測量、規劃設計、建築和工程管理的高超水準，表現了中華民族的雄偉氣魄和聰明才智，凝聚著古代百姓的血汗和智慧，不但是中國人民的驕傲，而且也是世界文明的寶貴遺產。

（二）城關城門建築

　　中國城防建築中，尤其重視「城關建築」，如山海關。所謂「關」，原指門閂、通口，出入的要道；所謂「隘」，指狹小險要，緊要的卡口。可見，「關隘」之義，就是交通要塞、戰略重地，更多地具有軍事上的意義，所謂「設險以守，據關以衛」。長城可謂是我們古代的「國牆」，因此，中國著名的關隘都是沿長城而建也就毫不奇怪。關隘建設，既是歷史鮮明的見證，也是今人了解過去的不可多得的史料和學習前賢聰明才智的資料。

　　《易經》中說「王公設險，以守其國」。關隘建築至少在春秋時期已經出現，戰國時期則已大量運用於戰事了。中國古代歷朝對關隘建築都極為重視，至封建後期的明清時，關隘數量猶如天之繁星，遍布全國。古代軍事武器的現實狀況，決定了「關隘」在戰爭中的巨大作用，它確實有過「守國安邦，制敵取勝」的歷史功勳。但歷史也證明國人受「關隘」思想的影響，以為「關，易守難攻」，不知其有「一攻即破」的特性，從而過高地估計了「自恃無恐」的作用，終於被列強「攻地破關」。

　　長城的關城很多，都設在地勢險要地帶，著名的有嘉峪關、居庸關、山海關等。

山海關

山海關古稱榆關，也作渝關，又名臨閭關，是古代軍事要塞，在秦皇島市以東 10 多公里處，是明長城東端的起點，有「天下第一關」之稱。山海關周長約 4 公里，整個城池與長城相連，以城為關。城高 14 公尺，厚 7 公尺。全城有四座主要城門，並有多種古代的防禦建築，是一座防禦體系比較完整的城關。

城門建築，在中國古代建築中亦占有重要地位。現今城門建築保存最完好、也是最輝煌的，是北京天安門。發現最早的城門建築，是在歷史古城 —— 鄴城遺址附近，發掘出 1700 多年前曹魏至十六國時期鄴北城的南城門和北城門。其外形為券頂式，南北長 50 多公尺，寬 3 公尺多，高 4 公尺左右，呈券頂式。在城門洞的兩側，均勻地分布著眼距 90 公分、行距 70 公分建築時的架板眼。在城門處，有兩側對稱的門轉軸安放的門軸石，門底下由北向南有一呈封閉狀的排水壟溝。這是中國目前發現最早、唯一保存完好的券頂式城門。

（三）中國古代城防建築組成要素

中國古代城防建築，主要由城牆建築、城關建築和護城河組成。

城防工事、城關工事，是指建築於城牆邊的一種方周形牆體防禦工事，牆體上窄下寬，呈梯形，牆體上建有城樓、角樓、箭樓、馬面（是凸現於城牆外側與城牆同高的實心戰鬥平臺，因類似馬面而得名。其按一定間距沿城牆配置，用於射殺進入城牆根下的敵人）、堆口、宇牆（女兒牆），整體形成完整的城防體系的主要部分。敵臺，是在馬面平臺上再建樓室等建築，可以為居守之用。護城河，是在城牆防禦工事前挖掘出的一道人工水壕，水壕充滿水和一些荊棘性阻礙設施，水道兩邊用吊橋與城門相連，將吊橋拉起時，城成了一座被水壕包圍的封閉性區域，在古代短兵器時代，這是防禦進攻的最有效的軍事工程。

（四）長城建築的積極意義和時代價值

　　自古以來，對「長城建築」的評價貶褒不一。被視為具有重要軍事意義是大多數人的意識，也有人對長城的作用及積極意義抱不屑一顧的看法，甚至根本就反對修築長城，還有人認為這是漢民族固守疆土、缺乏拓張精神的「狹隘民族主義」的表現，是「空間上擴大的四合院」，是一個「限制文明空間的環」。但我們只要不抱成見，不以今天的「思維」來強迫古人，那麼客觀地說，「長城建築」至少具有這麼幾方面的積極意義：

1. 長城是人類建築史和軍事史上的奇蹟。

2. 長城折射出了中國先民的文化觀念、思想感情、思維方式、價值取向，反映了當時的社會風貌與人文氣息，以及一定社會生產力水平決定的經濟與政治的關係。

3. 長城建築客觀上抵禦了外族的強悍侵略，對中國傳統文化的穩定發展發揮了一定作用。

4. 長城是古代中原農業文明與和平生產環境的保護屏障，是「有備則制人，無備則制於人」的積極軍事防禦戰略思想在冷兵器時代的有效運用。

5. 長城是一條推動北方經濟開發的槓桿，是「屯田戍邊、開發邊區」，「豐民足軍、交通邊疆」的經濟建設策略的準確運用。

6. 長城是一條民族融合的紐帶，是中原民族與北方各族間交流、交往並凝聚成統一的多民族中國不可忽視的有利條件與重要保證。

7. 長城是中國歷代百姓勤勞、智慧、勇氣、意志、力量的象徵，是世界建築史上的瑰寶和人類的驕傲。

中國古代城防建築的發展特徵

中國古代城防建築，以其深厚的文化底蘊和極具觀賞價值的形式向世人展現了文明古國博大精深的建築藝術。中國的城防建築從「城」文化發掘的資料來看，在商代就已經出現大型城防建築。

- 商代的城牆以夯土法築成，原始文明讓今天的人們在它風雨斑駁的景象前，初聞古樸的氣息。
- 秦漢代，由於磚石的出現，城牆建造大量的運用磚石結構，並成為以後各朝各代建造城牆的基本法則。
- 唐宋的城牆，較前朝要厚一些，城角拐處和城角墩臺用磚砌築或在城的表面用磚內外包砌。
- 元代，外城夯築土牆；內皇城，在夯土牆的外側包砌片石；內宮城，則在城外側包築青磚，內側包砌石塊。
- 明清時期，因制磚工藝的提高，築磚圍城迅速發展成主要的建城模式。明代，大部分城牆與規模巨大的長城都用磚包砌了，夯土圍牆的城牆漸漸減少。

中國古城防建築，一般建有城門樓。東漢以後，除唐、宋、元的門樓是單層以外，重要的城門樓多是多層建築，如漢函谷關東門的三層門樓和隋洛陽城的天門二層門樓。城牆上築起女牆、雉堞（城堆口）。後隨築城技術的發展，又在城牆的外壁增築向外凸出的敵臺（又叫馬面）。城門門道，唐以前為過梁式木構城門，宋元因城門跨度大而建成三邊形的城門頂。

中國現存著名古代長城建築，有河北山海關長城，北京金山嶺長城、慕田峪長城、八達嶺長城，甘肅嘉峪關長城等。

中國最著名的古城牆遺存，有南京古城牆、西安古城牆、平遙古城牆、贛州古城牆和麗江古城牆。

明萬里長城

明萬里長城，是中國歷史上修築的規模最大、歷時最長、工程最堅固、設備最完善的最後一道長城。明朝為了防禦韃靼、瓦剌族的侵擾而修築萬里長城。自明洪武年間開始至萬曆時止，先後歷時 100 多年。明代長城的主體是城牆，多建築在分水嶺線蜿蜒曲折的山脈上，牆高 3～8 公尺，頂寬 4～6 公尺，呈現石牆、夯土牆、磚牆的地區特點。一般相距約 100 公尺就建有城牆敵樓，敵樓有空心與實心兩種，既有瞭望之用又兼擊射之功。城牆上還築有齒形雉堞，用作掩護。明代長城西起嘉峪關，東至山海關，全長 6350 多公里。沿線分段設立九個重鎮：遼東、宣府、大同、榆林（延綏）、寧夏、甘肅、薊州、太原（在偏關）、固原，亦稱為「九邊」，派駐重兵，分兵把守，以加強軍事防衛。它東起橫貫中國河北、天津、北京、內蒙古、山西、陝西、寧夏、甘肅等省、自治區和直轄市。這就是今天的人們所能相對完整看到在秦長城基礎上擴建的「延袤萬餘里」而聞名中外的「萬里長城」。

南京明城牆

南京，明時稱「應天府」，城牆建於元至正二十六年（1366 年）至明洪武十九年（1386 年）間，原來還建有宮城、皇城、外城，現均已破壞，僅剩都城城垣。城垣內側周長 33.676 公里，不僅是中國第一，也是世界第一。南京城垣用巨大的條石築基，用磚石砌牆，以糯米拌石灰漿作黏合劑，十分堅固。原來有城門十三座，現存聚寶（中華）、石城、神策、清涼四門。南京城垣以中國現存最大、最為完整的堡壘甕城，在中國城垣建築史上占有相當重要的地位。

天安門

天安門（城樓），位於中國首都北京的中心，距今約 500 年的歷史，是中國古代最高大壯麗的城樓。它以傑出的建築藝術和特殊的政治地位為世人所矚目。天安門原是明清兩代皇城的正門，始建於明永樂十五年（1417 年）。燕王朱棣營建北京故宮時，最初只不過是一座黃瓦飛檐三層樓式的五孔木牌坊，叫「承天門」，寓意「奉天承運」、「受命於天」。經幾毀幾建，至清順治八年（1651 年）世祖福臨下令改建，由江南名匠蒯祥設計、主持施工，擴大為開間九間，進深五間的巨大宮殿式建築，取隱含帝王之位的「九五」尊數（「九」為陽數之最，「五」為陰數之尊，《周易》「九五，飛龍在天，利見人」），並更名為天安門。清立國後，實行「安」、「和」治國策略與「長治久安」、「外安內和」思想，「天安門」既包含了「奉天承運」、「受命於天」的命名旨意，又表達了「安邦治國」、「國泰民安」的願望。

天安門由城臺和城樓兩部分組成，總高 34.7 公尺。城臺下大上小，呈梯形，城臺下部為漢白玉須彌座，臺基巍峨壯觀，東西兩側各由一條灰色磚砌成、長達百級的上下城樓梯道，又稱「馬道」。城臺磚砌部分由山東臨青官窯燒製的每塊重達 24 公斤的巨大城磚疊砌而成。城樓上 60 根巨柱高聳，巨柱頂上是縱橫交錯的梁枋和天花藻井，天花、門拱、梁枋上雕繪著傳統的金龍彩繪和吉祥圖案。地面由金磚（特殊泥土燒製而成的磚）鋪成，一平如砥，總面積達 4800 平方公尺。重檐歇山頂，共有正脊一條、垂脊八條、戧脊八條。正脊和垂脊上裝飾有十個龍吻、八個仙人和七十二個走獸，故有「九脊十龍」的說法。殿頂斜面設計成凹形曲線，以利於雨水的加速拋瀉，確保房基的乾燥。南北兩面均為中國傳統的菱花格扇門窗，窗下是大方穩重的雕花裙板。翹角飛檐下排列有序、功能不同的斗拱、梁枋設計，科學而美觀。城臺下有券門五闕，中間的券門最大，高 8.82 公尺，寬 5.25 公尺，位於北京城的中軸線上，過去只有皇帝才可以由此出入，走錯了門是會招致殺身大禍的。五個門洞中各有兩扇朱漆大門，門上按「九縱九橫」的形制布滿了表示封建等級觀念、顯示帝王之氣的鎏金銅釘。

本章小結

　　本章講述了中國古代都城、城防建築發展歷史及建築語言的形式意義。透過對中國古代城市、城防建築的學習，需要掌握中國古代城市、城防建築以及組成元素等各種知識，還要理解城防建築，尤其是長城在建築史上的意義，真正理解其作為中國古代偉大的、世界獨有的城防建築歷史文化遺產在歷史上的積極意義。

第三章　中國古代宮殿與民居建築

本章導讀

中國古代宮殿建築，是中國古建築中最具有典型和基礎意義的建築，它以突出建築思想、規則、技術等，為中國古代建築確立了基調，甚至把不同觀念的宗教建築都歸於自己的建築理念控制下。因此，讀懂了中國宮殿建築，對其他各式建築也能夠比較清晰的理解和掌握。

本章綱要

· 掌握中國古代宮室殿堂單體建築和建築布局

· 了解中國古代宮室殿堂建築的基本構件和堂屋頂建築與裝飾

· 熟悉中國著名宮殿建築、中國民居建築

· 熟悉清代王府建築格局、民居建築的幾種主要類型及分布

· 理解古代宮室殿堂建築的基本構造方法

· 了解中國民居傳統習俗文化

第一節　中國古代宮殿建築

　　「人居」文明，是建築文化的源頭和基礎。中外建築史都在證明，古代人類為了宗教需要營造的建築，大大超過生活的實際需要和建築的實用。《禮記·曲禮》中記載：「君子將營宮室，宗廟為先，厩庫為次，居室為後」。中國的祠祀、神廟、陵墓等服務於精神方面的殿式建築，以及代表皇權恩威的宮殿式建築顯然優先和重要於包括家居在內的其他建築。

中國古代宮殿建築的起源與發展

　　宮，至少在秦以前，是一般居住房屋建築的通稱，《爾雅·釋宮》：「宮謂之室，室謂之宮。」秦以後，宮逐漸變為皇家建築的專用名稱，又與公務殿堂一起統稱宮殿。宮殿建築在中國的建築體系裡，是代表著一系列的建築群落，而不單單是指某個建築物。從文化的角度講，宮更帶有私密意味，具有陰柔的內在功能；殿則更多地帶有公開性，具有陽剛的外在張揚性。因此，中國的宮殿建築一般都表現為「前殿後宮」的格局和「前明後幽」的思想。如北京故宮前殿看不到一棵樹，而後院引進了園林建築文化，明顯形成不同韻味的建築風格和氣氛。

　　中國皇家宮殿建築，根據記載，最早可以追溯到傳說中的大禹時期，戰國時期的《世本》記載有「禹作宮室」。西元前 12 世紀的殷代末年，紂王大修宮苑，《史記·殷本紀》注引《竹書紀年》記載：「南據朝歌，北據邯鄲及沙丘，皆為離宮別館。」朝歌即今河南安陽，朝歌宮殿遺址發掘有不少土築殿基，上置大卵石柱礎，排列成行。柱礎之上，有的還覆以銅「櫍」（即墊板）。

　　1983 年，在河南偃師二里頭遺址以東五六公里處的屍鄉溝發現了一座商早期城址，由宮城、內城、外城組成。宮城位於內城南北軸線上，外城則是

後來擴建的。宮城中已發掘的宮殿遺址上下疊壓三層，都是庭院式建築，其中主殿長達 90 公尺，是迄今所知最宏大的商早期單體建築遺址。

　　此前，中國考古工作者先後對二里頭宮城遺址區進行考察，發掘出由數座夯土宮室建築組成的宮殿群基址。它們是目前中國發現年代最早的大型宮殿建築基址。發掘顯示，二里頭宮殿建築在早晚兩個時期建築格局既保持著基本統一的建築方向和建築軸線，又有一些顯著的不同：晚期築以圍牆，由一體化的多重院落布局演變為多個單體建築縱向排列。3 號建築基址已探明的長度達 150 公尺，主體部分至少由三重庭院組成，還有長達百公尺木結構排水暗渠。

　　從秦始皇興建的阿房宮遺址發掘看，前殿遺址夯土臺基東西長 1270 公尺，南北寬 426 公尺，現存最大高度 12 公尺。夯土層的厚度一般為 5 ～ 15 公分，夯窩的直徑約 5 ～ 8 公分。夯土面積 54.1020 萬平方公尺，是迄今所知中國乃至世界古代歷史上規模最宏大的夯土基址。前殿夯土臺基北邊緣由三段組成。從出土的由完整巨型大瓦形成的屋頂看，當時屋頂及瓦技術已經十分成熟。

　　西漢宮殿建築布局鬆散，未央宮建築平面略呈方形，東西寬 2,250 公尺，南北長 2,150 公尺，面積約占長安城的七分之一，四面各建一宮門，唯東門和北門有闕。宮內有殿堂 40 餘座，中央的大夯土臺，東西寬約 200 公尺，南北長約 350 公尺，最高處 15 公尺，為前殿的所在地。東漢將南、北兩宮集中安置在同一條軸線上，位於都城北部。

　　曹魏時期，在東漢舊址上將南北兩宮集中為北宮，加強了宮前主街縱深長度，主要道路正對城門。宮殿主殿太極殿與東堂、西堂成並列布局。其大朝太極殿之後設置常朝昭陽殿，符合《考工記》「三朝」制的布局思想。這些都城宮室上的創新，對後世頗有影響。

隋唐宮殿區，為長安城的核心，宮殿建築宏偉，遠在漢魏之上。如唐太極宮（由隋大興宮而改）採取中軸對稱格局，沿中軸線上前後安排幾座大殿，仍沿用西周天子三朝的形制，以正門凹字形平面的宮闕承天門為外朝，過太極門是太極殿，為治朝，殿後過朱明門和兩儀門為兩儀殿，是燕朝。中軸各殿殿前院庭左右都有配殿。與中軸一路殿庭平行，左右又各有一路殿庭，安排與皇帝直接有關的衙署。這種在縱軸上布置多重殿庭，左右又對稱挾持多重殿庭，用縱橫通路和廊廡連接起來，總體交織成很大一片面積的布局，成為中國古代宮殿建築的典範。

宋代宮城稱大內，是在原來唐朝節度使治所基礎上，參照西京（洛陽）唐朝宮殿布局形制發展而成的，規模、布局都不如唐代恢弘，但具有靈活華麗和精巧的特點。北宋宮殿城門丹鳳門平面呈「門」形，門內宮殿建築沿南北軸線排列外朝主要宮殿。出丹鳳門往南是御街，街兩側建御廊（御街千步廊制度是宋代宮殿的創造性發展）。唐代用於官署的廳堂，叫「軸心舍」；宋代宮殿早先由州署子城改建而來，保留了原來的部分布局形制。

金中都宮殿總體布局，分成中、東、西三路。中路朝寢區，明顯體現前朝後寢的格局，突出中路在總體布局中的地位。東路為太子居住的東宮和太后居住的壽康宮及內務府。西路有御花園，如瓊林苑、蓬萊院，以及妃嬪居住的寢宮。這種布局對以後的元明各朝的宮殿建築產生了重要影響。

故宮，是明清兩朝在元大都基礎上修建的中國最後一座皇家宮殿，代表著中國宮殿建築的最高成就，不僅是中國，而且也是世界建築史上的「文明瑰寶」和「文化遺產」。從宮殿建築的起源發展看，中國古代倫理性政治文明，造就了皇家宮殿建築在中國古代建築文化中的統治地位，一切建築形制標準，都以皇家宮殿建築為最高規制，不可踰越，代表世俗政權的皇家宮殿成為中國古代建築藝術的最高境界（它不似西方文明，以代表神權的宗教教堂為建築藝術的最高境界）。中國古代宮殿建築還明顯地體現了民族傳統文

化特色，不十分強調建築的個體性格，而特別突出群體的共同文化理想，因此，中國皇家宮殿建築同樣也呈現出中國特色的「院落式結構」藝術。

（二）中國古代宮殿建築思想和形式意義

1. 中國古代宮殿建築思想

中國皇家宮殿建築因了敬天祀祖的禮制思想和捍衛皇權的統治需要，從大處看，特別講究平分中軸的公允中庸之道，前呼後擁左右對稱的皇恩浩蕩之勢，前朝後寢左祖右社的等級家族思想和中央集權四方俯首的帝王威儀。在駕天役地唯我獨尊的氣魄中，又十分注意御花園後院絃琴高樓的民主仁德形象，使建築布局既統一格局又自成天地；從細處觀，宮閣殿庭的碩大斗拱、金黃琉璃、絢麗彩繪、盤龍金柱、雕鏤的天花藻井、漢白玉臺基欄杆無一不顯示皇家風度和工匠精湛的技藝。

中國皇家宮殿是禮制文化在建築形式上的最高表現，是將居家文化演繹成國家文化；將君臣等級關係優化成社會秩序倫理關係；將政治的權威文化轉移成統治的權勢文化；將皇家宮殿形式最豪華、藝術價值最高的建築個性，強化成規制最高、最有氣勢的、規矩最嚴的權力個性。

同時，中國皇家宮殿建築也受到本土道家思想的影響，在建築的時空觀上，體現「陰陽五行」學說、「天人合一」思想，重視「選址當利生、安宅當利數、居住當利氣」的風水文化。

2. 中國古代宮殿建築形式意義

中國古代宮殿建築主要採取「性格溫和、有生命象徵意義」的木質框架結構形式為其最主要的建築語言，體現了中國古建築「牆倒屋不塌」這一框架結構最重要的建築特點。它以立柱架梁形制，榫卯組合為「關係貫通」的結構安裝方法，以縱軸為主，橫軸為輔作為建築串聯原則，使形式意義與本質內容在建築理念上達到高度統一。

中國古代宮室殿堂建築，既重視內外有別、公私分明的世俗建築理念，形成儀式、典禮的外朝、處理政務的內朝和生活起居的燕朝三朝基本制度，又重視家國同構、前朝後寢的政權建築格局和「外有九室，九卿朝焉」、「內有九室，九嬪居之」和「左祖右社」的宮殿建築文化。

中國古代宮殿建築的時代特徵

中國歷代皇家大都集中了當時的能工巧匠，動用大量人力和財力，建築起龐大的宮殿建築，從而代表了當時最高的建築技術和建築藝術。中國已知的最早的宮殿建築遺址，是發掘於河南偃師二里頭的商代宮殿遺址。從遺址的結構布局看，是一組廊廡式院落建築。雖然這種院落式建築布局從此成為以後宮殿建築的典範，但不同時期的宮殿建築，依舊可以看出不同的時代特徵。

商朝。有了成熟的夯土技術，以及梁柱結構式、井乾結構式等營造手段，提供了建造巨大宮殿、陵墓和高臺建築的條件。在河南省偃師二里頭髮現的商代早期建築，是於夯土臺基上、坐北朝南、四周有廊廡環繞、按「前朝後殿」方式劃分，開八進三的大型木結構宮殿建築。安陽殷墟的宮殿規模更大，分成「宮殿、宗廟、祭壇」三組，宮殿建造在皇城中央，宮殿臺基高約1公尺，房屋有80公尺長、14.5公尺寬，組成一組建築群。前面有五重宮門，中間有三道宮室。分布有甲、乙、丙三組數十座建築，並呈現排列有序、左右對稱的成熟規制。

· **周時期**。先民已學會制瓦，製磚技術也在這時出現。在陝西岐山鳳雛村發掘的早周遺址，反映了當時大型建築的情形。那裡的宮殿遺址以門道前堂和過廊構成中軸線，東西兩邊配置門房廂房，左右對稱，整齊有序。堂前有大院，由三列臺階登堂，左右各有臺階登東西迴廊。前堂是主體

建築，臺基最高面寬六間。整個建築有良好的排水設施，構成四合院的基本框架。西周晚期的宮殿建築有迴廊，大量使用板瓦、筒瓦等，開中國建築正統布局之先河，基本奠定了中國古代最初的建築文化形式。東周時期，建築規模和斗拱技藝更呈現超乎前代發展的氣象。

- **春秋戰國時代**。從考古發現和文獻記載中知道，戰國、秦、漢時期統治階級的宮室園囿規模很大，裝飾華麗。鄭州出土的戰國時期的空心磚長1.12公尺，寬0.24公尺，厚0.16公尺，很可能是當時世界最大的空心磚，並開始出現瓦蓋大屋頂，堂基升為高臺。鳳雛村的西周早期宮廟遺址，呈現出建築組群以門、前堂、過廊和後室為中軸線，東西兩側配置門房、廂房，左右對置，前後二進，布局嚴謹的院落式建築特點。宮室多建於夯土高臺之上，斗拱、瓦當、外挑屋簷、建築裝飾等技術普遍，木結構成為基本形式（這就是中國雖然有燦爛的古建築文化，卻沒有如古希臘的建築一樣保存幾千年的建築實體資料原因）。此時，亭臺樓閣式建築十分流行。

- **秦漢時期**。秦代，中國已進入封建社會，國力強盛，統治者又竭盡人財物，修築阿房宮，開歷代帝王為自己建造大宮殿之先河。據《史記·秦始皇本紀》記載：「始皇以為咸陽人多，先王之宮廷小……乃營作朝宮渭南上林苑中。先作前殿阿房，東西五百步，南北五十丈，上可以坐萬人，下可以建五丈旗。周馳為閣道，自然下直抵南山。表南山之巔以為闕。」《阿房宮賦》中也有「阿房宮，三百里」的說法，足見其規模之大。漢代的宮殿建築，不僅大而且注意空間發展，《三輔黃圖》記未央宮有天祿閣、麒麟閣，高可越城，長可跨池。秦漢時期的宮室園囿建築規模很大，裝飾華麗，並明顯具有屋頂、屋身、屋基「三段式」構建的縱向特徵。由於磚、瓦等建築技術的成熟，尤其以空心磚技術更為精緻，種類也更

繁多，大型宮室、宮殿建築的出現是必然的，可惜無地面建築得以保存。其宮室、宮殿建築的獨特風格與藝術成就，對後世具有深遠的影響（秦漢時期，還出現了磚彩畫並運用到了建築上，如長城建築），因此，建築呈現體量大、氣勢磅礡、裝飾豪華的特點，宮殿建築表現為大宮套小宮，宮中有宮，但各宮又自成一區的建築形態。東漢建築在技術上有了很大進步，開始大量使用斗拱，並繼承秦風，「天子以四海為家，非壯麗無以成威」。「闕」作為古建築的重要構件，尤其在陵墓、廟宇中開始大量使用。木建築的抬梁式、穿斗式、井乾式成為當時最主要的建築構架模式。

· **魏晉南北朝時期**。宮室建築設計主要還是繼承前朝的傳統，在太極殿左右建處理政務的東西堂。這一時期吸收了印度犍陀羅佛教建築藝術，並將其本土化，使中國式佛教宮殿建築成為最具有代表性的建築藝術。此時園林藝術開始進入佛院宮殿建築，並出現了寺廟園林。此外，都城建築的不同功能區區劃明顯，嚴格整齊。而佛寺建築體大高聳，又增加了宮殿建築空間輪廓線的變化。這一時期建築特點是：歇山頂居多（又叫九脊頂），且屋角起翹（很有魏晉士風）。翹角又稱飛簷，從建築美學角度看既外露華麗，亦含蓄微妙。東晉屋頂的「舉折平緩」（微弧坡）除有緩沖水流的作用，也呈「緩滴」的美形，進而改重壓為輕盈活潑，建築內部普遍流行精美的壁畫。

· **隋唐大一統時期**。這一時期國泰民安，屬於封建社會的鼎盛時期，創造了中國封建社會建築藝術的第一個高峰，表現出規模大，群體建築處理成熟，木建築技術（如「減柱」法等）水平完善，與山水園林文化的結合更為藝術，建築雕飾水平進一步提高，創造出了統一和諧的建築風格。宮廷的布局附會《周禮》的三朝五門制，以宮城正門承天門為大朝，太

極、兩儀二殿為日朝和常朝。隋唐建築繼承兩漢以來的建築風格，吸收、融合外來建築藝術樣式，形成了完整的建築體系，標誌著進入中國古建築的成熟階段，表現出氣魄宏偉、開明嚴整、裝飾堂皇的建築特點。在規劃嚴整的長安城內，宮殿建築集中在宮城和皇城裡。西元 634 年建造的大明宮的主殿含元殿，殿基高出地面 13 公尺，居高臨下，俯瞰全城，兩邊建築嚴格對稱，整體布局雄渾壯觀，一派帝王氣勢，對宋元明清的宮殿建築有直接影響。其建築面積達 2000 平方公尺，內部淨跨 10 公尺，與現存的故宮太和殿相等。唐朝無論殿堂、陵墓、石窟、塔、橋，建築布局、造型以及雕塑、壁畫等裝飾技藝都達到封建社會前期建築的高峰。這一時期的建築特點主要體現為：單體建築的屋頂坡度平緩，出檐深遠，斗拱尺度、比例大，柱子粗壯，多用板間和直櫺窗，建築材料多為泥上夯築，風格莊重樸實。

- **遼代**。宮殿建築風格接近唐風，並為擴大室內空間面積創造了「減柱法」以及「斜拱」形式。天津獨樂寺、山西大同華嚴寺、遼寧義縣奉國寺等是這一時期建築風格的代表作。

- **宋代**。建築風格變唐時的雄偉質樸為秀美多姿，此時，又有了集中國古代建築技藝之大成的規範性文獻 ──《營造法式》，確定了宋代建築在中國古建築體系中的重要地位。其宮室園囿建築更趨於優美典雅，所有理想建築都以增加庭院的意境為文化追求，較之唐代倒是少了些雄渾多了些纖細。宋代建築留下了十分寶貴的中國古代建築遺產，尤其以寺廟宮殿遺蹟為最。這一時期宮殿建築特色為：在木、磚、石結構方面有了新的發展，在木構設計和施工方面達到了規格化、法式化。由於磚的大量生產和使用，屋頂坡度增高，屋面開始彎曲，出檐不如前代深遠，重要建築門、窗多菱花隔扇（可開啟的活扇窗），同時出現燦爛的琉璃瓦

和精緻的雕刻，風格趨向柔和華麗。山西晉祠聖母殿、福建泉州清淨寺、河北正定隆興寺、浙江寧波保國寺等是這時期的建築典範。

· **金代**。金中都宮殿的後寢部分分為皇帝正位和皇后正位兩大組建築，這一做法為後來元、明、清三代所沿襲繼承。

· **元代**。是中國古代建築的又一發展時期，這一時期宮殿建築風格表現在：漢族風格與少數民族風格（尤其是藏傳佛教建築與穆斯林建築風格）融合出新，減柱法普遍實施運用，梁架結構有了新創，大構件用自然材質（彎曲）稍加整理而成，裝飾性加強，瓦頂各種脊部出現了脊筒子，鴟吻尾部逐漸向外捲曲。宮殿、塔、寺甚至雕塑等都有令人耳目一新之感。如山西芮城永樂宮、湖北武當山金殿、山西洪洞廣勝寺等。

· **明代**。在元大都建築的基礎上營建皇城和宮殿，其時，集天下能工巧匠，廣為蒐集和製作建築材料，僅備料就達十年之久。西元 1417 年，明成祖朱棣集全國 10 萬工匠和數十萬民工，正式開始了紫禁城的施工。整座紫禁城占地 72 萬平方公尺，房屋共一千餘幢九千餘間，面積有 16 萬平方公尺，歷時三年建成。明代建築特點表現為：廣泛使用條磚砌牆，斗拱比例縮小，重要建築的屋頂全部覆蓋琉璃瓦，殿頂變得高陡，屋面彎曲大，兩翼角上翹。

· **清代**。為中國古代建築發展的最後高峰期，宮殿建築高度標準化、定型化。同時，禮制、宗法觀念在建築思想的實踐中得到嚴格遵守。雖然宮殿建築文化達到前所未有的境界，但在建築總體技藝上，並未有新的突破和創新。隨著西方文化的進入，科學技術的運用，中國古代建築伴隨清朝的滅亡而走完了最後的路（圓明園中宮殿建築的西方文化體現就是明例）。清時期建築特點與前代相比變化較大，減柱法已不成主流，出檐較淺，翼角翹得更高，斗拱更為趨小而朵數增多。單體建築的體量相

對小，而以宏大的建築群落來體現建築藝術美學。建築裝飾也簡約化，空間分隔技術日趨成熟，出現鏤刻透雕的似透非透的建築裝飾品，如落地罩、欄杆罩、飛罩等。匾額與對聯在建築中起著重要的裝飾和教化作用。皇家宮殿建築以故宮為最高成就代表。

中國古代宮殿建築的形制規範

（一）中國古代宮殿建築布局

中國古代宮室殿堂建築的布局（圖 3-1）特別講究「庭院式組群」的平面布局和組合原則，十分重視將環境風貌放在首位，以山水文化為最重要的構思理念，以自然的「天時地利」和人文的「人和」為最主要的設計思想，體現「風水、風光、風情、風俗」的人文精神，尊重「建築的自然意義」和「自然的人文意義」，不侷限於僅僅獨立表達建築物本身的審美情趣，而追求體現「天人合一」的自然審美觀和人文審美情調以及園林山水文化。透過暗示、烘托、對比等手法，巧妙地處理建築空間虛與實、物與人、情與事、道與禮、文與質等豐富關係，以「循序漸進，逐步深入」的禮儀規範和「尊卑有序，上下有別」的道德秩序，完成社稷「國泰民安」的政治統治表達。這種呈院落式（家結構）組織布局的傳統文化，從南到北，保持著千百年基本統一的風格。建築構圖重在以平面布局為特色，基本上採用群體組合格式，在空間上講主次、層級和進深，形成由一個一個單體建築合成的大建築群體；平面構圖以間為單位組成房屋，以房屋為單元組成庭院，以庭院為部屬組成建築群落，小者自為屋，中者合為院，大者組為群。設計上重視中正對稱，重點突出，既求統一協調，又顯個性色彩。這一切的建築理念，是中華民族以群體共性為「行為規範」，追求「和平人際、道德人生」社會理想的表現。這種自西周以來形成的建築禮制，世代相傳。

中國古代宮殿建築布局的具體表現為 ：

1. 建築群體的布局由單體建築構成院落，然後，再由若干個院落組成建築群體。建築組群有顯著的中軸線，主要建築物布置在中軸線上，次要建築在兩側作對稱布置。單體建築之間的連繫用廊子連接，並環繞建築群體四周築圍牆以佑護。

2. 建築院落的布局以院子為中心，四面布置建築物，每個建築物的正面都面向院子，並在正面設置門窗。

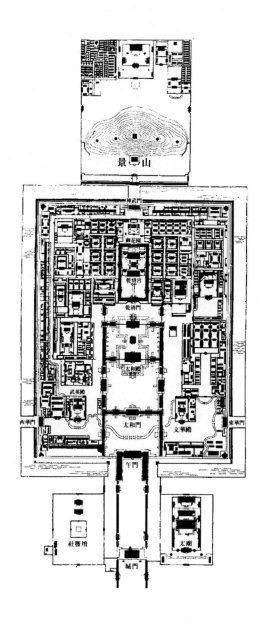

圖 3-1 北京故宮宮殿建築平面布局圖

（二）中國皇家宮殿建築規制

1. 前朝後寢：前朝，即皇帝辦公、舉行大典的地方。後寢，是皇帝與后妃居住與處理日常事務的生活居所。

2. 三朝五門：三朝是指外朝、內朝、燕朝。唐時稱外朝、治朝、燕朝；清時午門至天安門之間謂之外朝，太和門內及太和殿之廷為內朝，乾清門內及乾清宮之廷為大朝。唐朝宮殿五門是承天門、太極門、朱明門、兩儀門、甘露門。清時為大明門（大清門）、承天門（天安門）、端門、午門、奉天門（太和門）。

3. 左祖右社：左祖，即太廟，是皇帝祭祀本朝先皇的地方，因安置於皇宮之左側而得此稱謂；右社，即社稷，是皇帝祭祀土穀之神的地方，因安置於皇宮之右側而得此稱謂。

4. 中軸對稱：皇家宮殿建築採用嚴格的中軸對稱布局，透過軸線上主建築和軸線兩側次建築的對比，利用中心大道的縱長深遠來顯示帝王宮殿的尊嚴、華貴和皇權權威。

（三）皇家宮殿建築的內外陳設

· **華表**：華表（圖 3-2），是古代作為宮殿、城垣、橋梁、陵墓前標誌性和裝飾性的建築，為一根雕刻精美的蟠龍流雲紋飾的漢白玉石柱，上部插一雕刻的雲彩狀長石片，稱雲板。雲板一頭大一頭小。柱頂蹲一異獸，俗稱「朝天」。元代以前，華表主要為木製，上插十字形木板，頂上立白鶴，多設於路口、橋頭和衙署前。明代以後多為石製，下有須彌座，四周圍以石欄。明清的華表主要立在宮殿、陵墓前。

· **石獅**：獅為百獸之王，宮殿大門前左雄右雌的一對祥獸，威風凜凜，震攝八方，既有顯示威嚴尊貴的效果，又融闢邪賜福的作用。雄獅左蹄下、

雌獅右蹄下各踏一小獅，俗曰：「太師少師」，既像徵權力一統寰宇，
也像徵子嗣昌盛。獅有南獅北獅之分，南獅活潑，北獅雄威。

· **嘉量**：嘉量（圖3-3），是古時計量器，分斛、斗、升、合、龠五個容
量單位。嘉量作為標準器具，用作宮廷建築，其實是具有「嘉量既成，
以觀四國」，「昭德記功，載在明銘典」之意，以為公平中正。

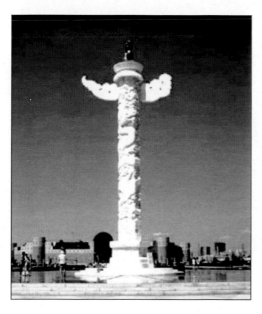

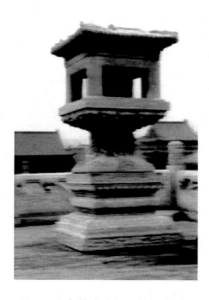

圖3-2 北京天安門前的華表　　　　　圖3-3 北京故宮太和殿前的嘉量

- **日晷**：日晷（圖3-4），是古時一種計時器，形式為在一個有刻度的圓盤中央垂直裝一根金屬棒（晷針），利用太陽投影和地球自轉的原理，根據指針所生的陰影位置指示時間。日晷在漢代已經普遍使用。皇家使用，不但藉以記時，還寓意「王」恩如日，光輝普照。

圖 3-4 北京故宮太和殿前的日晷

- **吉祥缸**：吉祥缸，古稱「門海」，取「門前大海」之意。其實，就是盛了清水的缸（消防器材），因造型宏大美觀，氣宇軒昂，也就成為宮殿建築的陳設品。

- **鼎式香爐**：鼎式香爐，是一種禮器，原為燒香之用，故曰「香爐」。每逢大典，在鼎內燃起檀香、松枝，整個宮殿芳香無比、雲祥氣瑞。鼎的造型既沉穩又堅固，體現了國泰民安，象徵著政權穩固，鼎也就成了傳國重器。

- **銅龜、銅鶴**：龜、鶴，為神靈長壽之物，藉以象徵「萬壽無疆，皇朝永存」。

- **軒轅鏡**：軒轅鏡，是宮殿藻井中浮雕蟠龍口銜之珠（銅胎、中空、外塗水銀）。據說，是軒轅氏所制，為闢邪正統之器。軒轅鏡與蟠龍一起構成游龍戲珠，既表明歷代帝王都是黃帝正統繼承人，也暗喻普天之下都屬王臣。

- **太平有象**：皇家將各種質地的「象」，常作為帝座旁的陳設，以其壯、大、穩、善，象徵社稷政權鞏固安定。象身馱一盛五穀寶瓶，表示五穀豐登，吉慶有餘，四時瑞祥，太平安康。

（四）中國古代宮殿建築組合元素和基本構件

1. 臺基。臺基又稱基座，是承托建築物的高出地面的建築物底座。臺基直接源於古代的「祭臺」，它不僅是突出建築的象徵性設施，同時也起著通風、穩定立柱、防潮防腐作用並用以彌補中國古單體建築不甚高偉的缺欠。從室外地面走上臺基，則稱臺階，上設踏級，最下面的一級只是略高出地面，稱「硯窩石」。踏級兩邊用垂帶石，垂帶石側面的三角形面，稱「象眼」。有的臺階三面可上，沒有垂帶，這種臺階稱如意式。臺基欄杆有木有石，石欄杆由欄板和望柱構成。清代，欄杆各部的比例關係，在《工部工程做法則例》中有比較詳細的規定。石欄杆的花紋也有些講究。如欄板，有兩大面一小面，還有淨瓶荷葉雲子。又如望柱，著重在柱頭，一般有蓮瓣柱頭、雲紋柱頭、龍鳳柱頭和石榴柱頭等。

 臺基等級基本上又可以分為以下幾種：

 A. 普通臺基。用素土或灰土或碎磚石三合為一夯築而成，高約一尺，多用於較小的建築。

 B. 較高級臺基。比普通臺基高，基座邊常建有漢白玉石欄，多用於較大的建築或宮殿中次要建築。

C. 更高級臺基。又稱須彌座（圖3-5）或金剛座。須彌是印度佛
教中的神山名，中國古代建築借了神山的佛性來襯托此臺基
地位等級的顯赫。一般用磚石砌成，上有凹凸線腳和紋飾，
臺上建漢白玉欄，常用於宮殿建築和寺廟主要殿堂建築。

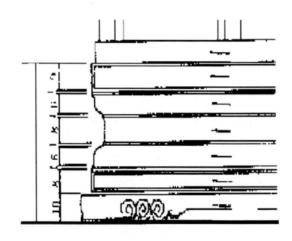

圖 3-5 須彌座

D. 最高級臺基。由幾個須彌座相疊而成，尤顯博大雄偉、壯觀
森嚴。常用於皇宮中心的最高級建築，如故宮三大殿和孔廟
大成殿臺基（孔子享受帝王待遇）。

2. 開間。由四柱圍而成的「間」（四柱二梁二枋），是中國古殿堂建築
空間組成的基本單元。處於建築正面間數叫「開間」，縱深間數叫「進
深」。中國建築以單數為陽數，屬吉祥，故開間多為單數，開間越多等
級越高，如「九五之尊」的帝王宮殿就是開九進五；而一至三品的官員
為七間；四、五品為五間；六品以下為三間。

3. 木柱、大梁和木架構（圖3-6）。柱子用木頭製成置於石礎上，用於支撐

屋面檁條，形成梁架。屋簷下的一排柱子叫檐柱，緊貼檐柱裡邊的一排柱子叫金柱。此外，還有中柱、山柱、童柱等不同用途的柱。早期的柱子就是一根圓木，秦代出現方柱，一直沿用到唐宋時代，以後被圓柱取代。柱子不但是房屋的支撐物，還是構成建築基本單位「間」的要素。眾多的柱子分散了屋架的重量，但影響室內的布局，於是宋、遼、金、元的建築中常將若干柱子移位，稱為「移柱法」，明清時因不安全而放棄。大梁即橫梁，架於木柱上的一根最主要的木頭，以形成屋脊，是中國木結構古建築中骨架的主架之一。中國古建築主要的木架構類型有抬梁式、穿斗式、井乾式、密頂平梁式等多種，但主要為抬梁式和穿斗式兩種。

4. 斗拱。見前面介紹。

5. 雀替。雀替是中國古建築中枋與柱相交處的托座，像一對翅膀，從柱頭上面向兩邊挑出以承托其上之枋，藉以減小枋的淨跨度，既造成鞏固構架的作用，又很好地解決了柱頭裝飾問題。雖然它的雛形可見諸於北魏，但作為古建築構件制式成熟較晚，到了宋代，還未正式成為一種重要的構件。明代之後，雀替才廣泛使用，並且在構圖上得到不斷的發展。到了清代之後雀替便十分成熟地發展成為一種風格獨特的構件。雀替的形式大體上可歸納為七大類：大雀替、龍門雀替、雀替、小雀替、通雀替、騎馬雀替和花子牙等。

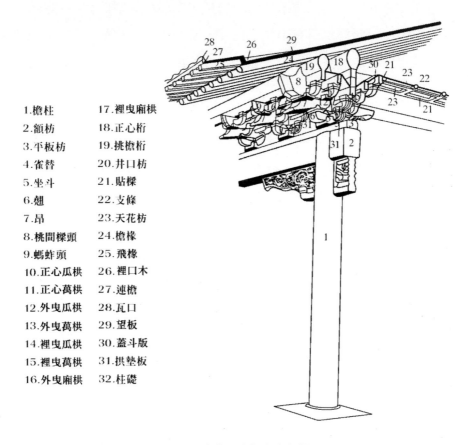

1. 檐柱　　　17. 裡曳廂栱
2. 額枋　　　18. 正心桁
3. 平板枋　　19. 挑檐桁
4. 雀替　　　20. 井口枋
5. 坐斗　　　21. 貼樑
6. 翹　　　　22. 支條
7. 昂　　　　23. 天花枋
8. 桃間樑頭　24. 檐椽
9. 螞蚱頭　　25. 飛椽
10. 正心瓜栱　26. 裡口木
11. 正心萬栱　27. 連檐
12. 外曳瓜栱　28. 瓦口
13. 外曳萬栱　29. 望板
14. 裡曳瓜栱　30. 蓋斗版
15. 裡曳萬栱　31. 栱墊板
16. 外曳廂栱　32. 柱礎

圖 3-6 木柱、大梁和木架構

6. 吻獸。吻獸是指建築在屋脊上的各種獸形構件，屬於琉璃建築藝術。這種藝術始於晉代，是古建築物上既有封建等級觀念和封建迷信意義，又兼顧美觀、保護瓦釘、加固屋脊功能作用的飾物。吻獸（見圖 3-8、圖 3-7）分為大吻（即正吻，又叫龍吻、鴟吻）和脊獸（仙人走獸）：大吻位於正脊兩端，其形一般為向正脊中心捲曲形似龍尾的獸（據說是一種海獸尾），張大口銜住脊端，故又稱吞脊獸。脊獸位於戧脊中間，是在龍吻前面的一隊栩栩如生的飛禽走獸，騎鳳仙人、龍（萬物之首，寓意

帝王之尊)、鳳(百鳥之王,象徵聖德尊貴)、獅(吉祥威儀)、天馬(吉祥威儀)、海馬(富貴)、狻猊(威武勇敢)、狎魚(防火能手)、獬豸(忠直公正)、鬥牛(消災滅禍)、行什(猴)共 11 個。走獸的多寡與建築規模和等級有關,數目必須是一、三、五、七、九、十一這些單數。皇帝的吻獸數最多,中國建築中只有太和殿用滿了十枚走獸(不記仙人),其他建築必須少於此數。

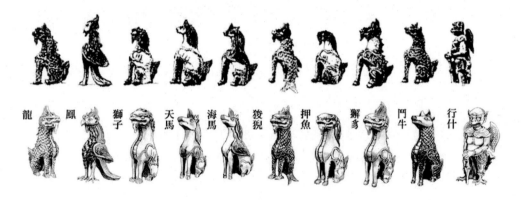

圖 3-7 脊獸

A. 龍(至高無上):龍的角似鹿、鱗似魚、爪似鷹。明清將之象徵帝王,皇帝稱自己為真龍天子,由此這龍是皇權的象徵。

B. 鳳(百鳥之王):鳳是傳說中的百鳥之王。雄為鳳,雌稱凰,通稱為鳳凰,是祥瑞的象徵,它的出現預兆天下太平,人們生活幸福美滿。

C. 獅子(勇猛威嚴):獅子作吼,群獸懾服,乃鎮山之王,是「猛」、「仁」兼具的瑞獸。在佛教中為護法王,是勇猛威嚴的象徵。

D. 天馬（傲視群雄）：天馬意為神馬，將其形象用於殿脊之上，有種傲視群雄，開拓疆土的氣勢，是尊貴的象徵。

E. 海馬（忠勇吉祥）：海馬亦稱落龍子，象徵忠勇吉祥，智慧與威德通天入海，暢達四方。前者天馬追風逐日，凌空照地，後者海馬入海入淵，逢凶化吉。

F. 狻猊（護佑平安）：狻猊在古籍記載中是接近獅子的猛獸，能食虎豹，亦是威武百獸的率從。一說它日行五百里，性好焰火，故香爐上面的龍首形裝飾為狻猊，有護佑平安意。

G. 狎魚（興風作雨）：押魚是海中的異獸，說它能噴出水柱，寓其興風作雨，滅火防火。

H. 獬豸（示善斷邪）：獬豸有神羊之稱，為獨角，又稱一角羊。因善於辨別是非曲直，力大無比，古時的法官曾戴獬豸冠，以示善斷邪正。將它用在殿脊上裝飾，象徵公正無私，又有壓邪之意。

I. 鬥牛（鎮邪護宅）：鬥牛為傳說中的虯龍，無角，與押魚作用相同，一說其為鎮水獸，古時曾在發生水患之地，多以牛鎮之。立於殿脊之上意有鎮邪、護宅之功用。

J. 行什（降魔防雷）：行什因排行第十，故得此名，是一種帶翅膀猴面孔的壓尾獸。造型像隻猴子，但背有雙翼，手持金剛杵有降魔功效，又因其形狀很象傳說中的雷公或雷震子，放在屋頂，是為了防雷。古代建築上的脊獸，可見行什的僅一處，就是在太和殿上。

圖 3-8 鴟吻

7. 琉璃與瓦當。琉璃是一種非常堅固的建築材料，防水性能強。琉璃藝術
大約可分作四類。第一類是筒瓦、板瓦藝術，是用來鋪蓋和裝飾屋頂
的。第二類是脊飾，即吻獸藝術。第三類是琉璃磚，是用來砌築牆面和
其他部位的。第四類是琉璃貼面花飾，有各種不同的動植物和人物故事
以及各種幾何紋樣的圖案，裝飾性很強。瓦當，是古代建築屋頂瓦壟末
端的瓦，由於在上面繪製了圖案、紋飾、文字作為裝飾，久而久之便形
成了特有的一門瓦當藝術，屬於琉璃藝術範疇。瓦當遠在 3000 多年前
的西周時期就已開始應用，由秦入漢，瓦當藝術達到極盛時期。瓦當上
的紋樣除青龍、白虎、玄武、朱雀等「四神」外，還有動物、植物和幾
何等紋樣。動物形象以側面造型為主，強調神情。瓦當上的文字別具特
色，形成文字史上的「瓦當文」。瓦當文以極簡練的文字反映了當時的
社會風貌，有極高的美學價值和極重要的考古價值。秦漢時期的瓦當，
主要是半圓形，發展到唐以後，圓形瓦當逐漸形成主流。

瓦當藝術中的幾何紋飾，有山字紋、曲折紋、雲紋等。這些紋樣多表現
對封建禮儀的崇尚，但各個時代具有自己鮮明的特徵：

· 戰國因流行臺榭式建築，因此，瓦當成為重要的建築裝飾，燕、齊流

行半瓦當，秦、趙流行動物紋圓瓦當。

- ‧ 秦代瓦當飾紋，主要是奔鹿紋、鳳鳥紋、豹紋、雙獾紋等吉禽祥獸紋樣和吉祥文字。

- ‧ 西漢流行卷雲紋、吉祥文字紋。西漢後期到新莽時，出現青龍、白虎、玄武、朱雀四神瓦當。

- ‧ 隋唐時期的瓦當，由於廣受佛教東傳的影響，以蓮花紋為主要，兼有佛像、龍形、獸面、忍冬紋等少量應用。

- ‧ 宋、元、明、清諸朝的瓦當紋飾，常是獸面、花草、文字等。

8. 藻井。藻井是中國古建築中天花板上的一種裝飾，一般在寺廟佛座頂部或宮殿的寶座頂部，有方格形、六角形、八角形或圓形，上面雕刻或繪畫，常見的圖案有雙龍戲珠等。現存最早的木構藻井是薊縣獨樂寺觀音閣上的藻井。

9. 影壁。影壁又稱照壁、照牆或蕭牆，為古建築的大門內外正對門的一特有磚砌建築，設置也呈現等級文化：立外，多用於宮殿、廟宇、寺觀、府第、官宅等主門前；立內，則多置於深宅或民居的主門後。影壁由臺基、壁身、壁頂組成，樣式多種，有「一」字形影壁，有「八」字形影壁、撇山形影壁、座山形影壁等。影壁上面雕刻或繪畫有不同圖案。皇家的影壁多作九龍，等級最高。影壁既能阻擋視線，遮蔽內宅，又在創造環境氣氛上起著莊重、森嚴、神秘和至高無上的作用。

10. 闕。闕又稱作兩觀、象魏，是一單體或雙體的高臺建築，是外大門的一種形式，與牌樓（坊）的起源基本相同。闕，為中國古代建築體系中極為重要的組成部分，蘊涵著深刻的文化內涵，其本身的形象就凸現出高貴的神聖。《說文解字系傳》稱闕為宮室大門外的建築，通常左右各一，形成高臺，臺上起樓觀，上圓下方，兩臺子間之「缺」（闕）然為

道，可通行，所以稱為「闕」。因此，有人又將其稱為「門闕」（門缺也）。闕多設置在城門、宮殿、宗廟、陵墓之前。又因闕樓上可以觀望，所以又稱之為「觀」。還因在闕上懸掛法典，所以稱之為象魏，《周禮・天官・大宰》上就有「乃縣治象之法於象魏」的記載。漢以後門闕建築漸漸衰落，宋後已少有闕建築。有人認為，明清故宮的午門是闕建築的演變。

闕大致有三大功能：

其一，飾大門，別尊卑。不同等級的人，其門闕建造是不同的，地位愈高，門闕愈壯觀，平民百姓是無權設置的。

其二，懸掛典章，昭示天下。政府每年元旦在此懸掛政事布告，曉諭天下。

其三，朝臣覲見，補遺思缺。臣子覲見皇帝，每路過此地，省心自問思過悔改或諫言天子帝王以效忠誠。

（五）中國古代宮室殿堂建築裝飾彩畫

各朝代彩畫的一般畫式

秦漢時期，多繪龍紋、雲紋、錦紋等。

南北朝時期，隨著佛教的傳入，多有卷草、蓮瓣、寶珠、曲水、卍字等紋飾。

唐代的彩畫，見之少量遺蹟，主要以朱紅、丹黃為主，間以青綠。

宋代彩畫建築，保留較多，也較規範化。宋彩畫隨等級不同而五彩遍裝，其中梁額彩由「如意頭」和枋心構成，並盛行退暈和對暈的手法，體現出秀麗、絢爛的風格。

元代，主要以「旋子彩畫」為特色。

明、清兩代彩畫，主要有和璽彩畫、旋子彩畫、蘇式彩畫三大類，也是

至今見到的最多的古建築彩畫（圖 3-9）。

圖 3-9 古建築彩畫：和璽、旋子、蘇式彩畫（自上而下）

和璽彩畫

和璽彩畫，是清代彩畫中等級最高的一種。和璽彩畫在構圖規劃上分為三部分，中央部位占整個木構總長度的三分之一，兩端各占三分之一。中央與兩端的圖案形式互不相同。其特點是主要畫面用疊加的《》括起，中間繪各式金色龍鳳圖案，金線大點金、墨線大點金、金琢墨、煙琢墨、雄黃玉、雅五墨等，間補花卉並大面積瀝粉貼金。和璽彩畫以用金多少和所用的主要題材來定其等次貴賤，其種類包括金龍和璽、金鳳和璽、龍鳳和璽、草飾和璽、蘇畫和璽幾大類。

金龍和璽，用折線形畫出皮條圭線、藻頭圭線及岔口線，在枋心藻頭繪龍，主要用於中軸線上的宮殿建築，如北京故宮前三殿（太和殿、中和殿、保和殿）中，大多數都是金龍和璽。

金鳳和璽，與金龍和璽彩畫形制基本相似，不同在枋心藻頭繪鳳，主要用於與皇家有關的建築。

龍鳳和璽，在枋心藻頭繪龍鳳，主要用於皇家的後宮類建築，如後三殿（乾清宮、交泰宮、坤寧宮）和天壇祈年殿等多為龍鳳和璽。

草飾和璽，在枋心藻頭畫草飾，又分成龍草和璽、楞草和璽、蓮草和璽等。龍草和璽，主要用於皇家敕封的宗教類建築、午門上畫的是楞草和璽，天安門上畫的是蓮草和璽。

蘇畫和璽，主要用於皇家園林類建築。

旋子彩畫

旋子彩畫，俗稱「學子」、「蜈蚣圈」，等級僅次於和璽彩畫，一般用於次要宮殿或寺廟。旋子彩畫最大的特點是在藻頭內使用簡約成渦卷瓣旋花紋的花瓣，即所謂旋子，故而得名。旋子彩畫可分金線大點金、石碾玉、墨線大點金、金線小點金、墨線小點金、雅伍墨等。旋子彩畫用於梁枋處

較多，其做法是：梁枋的全長除付箍頭外分為三等分（叫「三停」），中間一段為枋心，左右兩頭叫箍頭，裡面靠近枋心者叫藻頭，也有在箍頭裡面量出本枋子的寬度、面積，再畫條箍頭線，兩箍頭之間畫一個圓形的邊框，叫「軟盒子」。盒子四角叫「岔角」，如兩條箍頭之間畫斜交叉十字線，十字線四周各畫半個梔花，叫「死盒子」。盒子還有整、破之分，中間畫一整梔花，則為「整盒子」，斜交叉十字線者叫「破盒子」，其做法是「整青破綠」。旋子彩畫用得最多的地方是在枋端，畫法也有很多樣。上面的叫「勾絲咬」，下面的叫「喜相逢」，其原則是依藻頭面積大小而定，其長度以枋的長度而變，可分作三份。旋子彩畫畫面用《》括起，有時也畫龍鳳，貼金粉，視等級而定。旋子彩畫最早出現於元代，明初即基本定型，清代進一步程式化，是明清官式建築中運用最為廣泛的彩畫類型。

蘇式彩畫

蘇式彩畫，等級最低，與和璽彩畫、旋子彩畫的特點不同是在枋心。它以檁、墊、枋三者合為一組，大面積地在梁枋上繪製圖案，因多用半圓形式，故被稱為「包袱」。包袱皮內繪各種山水、人物、花鳥魚蟲以及各種故事、戲劇題材，底色多採用土朱（鐵紅）、香色、土黃色或白色為基調，色調偏暖。畫法靈活生動，畫面為山水蟲魚、人物花鳥，間補扇形、桃形、葫蘆形各式集錦畫。蘇式彩畫又分金琢墨蘇畫、金線蘇畫、黃線蘇畫、海鰻蘇畫、和璽加蘇畫、金線大點金加蘇畫等。

蘇式彩畫起於南宋時的蘇州，當時南宋建都臨安（今杭州），蘇州匠人為南宋宮殿進行室內外裝修，名聲大振，至元明清諸朝，又為北京宮廷所用。蘇式彩畫的特點是格調高雅，富貴華麗，又具有一定的江南文化氣質，文雅秀美，所以更為皇族喜歡。蘇式彩畫與和璽、旋子彩畫都不同，其內涵更豐富，往往在勾畫出具體而真實的形象，如花卉、風景乃至人物。

附：中國著名的闕建築一覽表

名稱	始建年代	地理位置	備註
太室闕	東漢	河南省登封縣	「中嶽漢」三闕之一
少室闕	東漢	河南省登封縣	
啟母闕	東漢	河南省登封縣	
馮煥闕	東漢	四川渠縣	
沈君雙闕	東漢	四川渠縣	
平陽府君闕	東漢	四川綿陽市	
高頤墓闕	東漢	四川省雅安市	

（六）屋頂建築

中國古代宮殿屋頂建築以廡殿式、歇山式為主，總體形象類似於古建築布局向四面大幅度伸展，屋頂曲線優美，建築比例一般可達到正面高度的一半左右，從而突出其在中國宮殿建築形制上的重要地位。

中國古代宮殿建築的屋頂在建築中的地位使其裝飾具有雕塑意味，並服從一定的思想表意作用，因而也更具形式裝飾美（純精神性）。如頂脊鴟尾的加強、突出意義；角獸的等級、性質意義。吉祥安定、勇猛威嚴、驅降邪惡、主持公道透過藝術表現的形式，達到心領神會的精神境地，既合建築需要，又合人們審美需求。中國古代建築的屋頂（圖 3-10），因不同地區、不同民族也有不同的風格，有圓頂、囤頂、平頂、坡頂、盝形頂、四角攢尖頂。頂部的結構，有硬山、懸山、歇山、廡殿四種基本形式。在此基礎上又演變成重檐、盝頂、抱廈、龜頭殿等各種各樣複雜的形式。

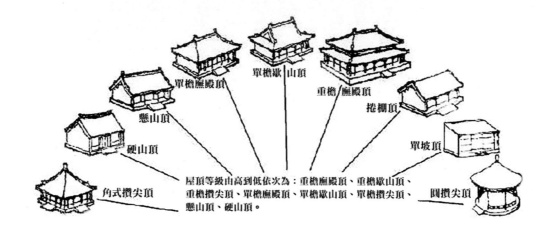

圖 3-10 中國古代建築的屋頂

中國古建築屋頂形制基本可以分為以下幾種：

1. 廡殿頂：廡殿頂，這種屋頂前後左右都是斜坡，俗稱「四大坡」，屋面兩坡相交處搭蓋嚴密，與前後兩坡相交成為四條脊，加上正脊形成四坡五脊，故又叫「四阿頂」或「五脊殿」。一般用於皇宮、廟宇的主殿，特別重要的殿可用重檐廡殿頂。

2. 歇山頂：歇山頂，由一條正脊、四條垂脊、四條戧脊共九條脊組成。歇山頂山面有博風板、懸魚等，是裝飾的重點。山花面的雕刻與彩畫富於變化，並有單檐、重檐之別。

3. 懸山頂：懸山頂，有一條正脊、四條垂脊和兩面坡式屋頂。特點是屋頂各檁伸出山牆之外，沿著兩山檁頭頂上博風板，以護檁頭、防潮朽、保山牆。

4. 硬山頂：硬山頂的出現與使用，與宋代大量生產製磚有關。它也是兩面坡，但屋頂不懸出山牆之外，形成四條脊兩面坡的屋頂。

5. 攢尖頂：攢尖頂，最早見於北魏石窟的石雕頂，多用於面積不太大的建築，如塔、亭、閣等。建築的平面有方、圓、三角、五角、六角、八角、十二角等。一般以單檐為多，兩重檐已少見，三重檐的極少見。特點是屋頂較陡，無正脊，只有數條垂脊交於頂部，在上面覆蓋一個寶頂。攢尖頂實物較早的有北魏嵩岳寺塔、隋代的神通寺四門塔等。明、清兩代這方面的實物就很多了。

6. 盝頂：盝頂，始見於宋畫中，梁架結構多用四柱，加上枋子抹角或扒梁，形成四角、八角形屋頂，頂部在平頂的屋頂周加上一圈外檐。

7. 卷棚頂：卷棚頂，屬於中國傳統建築兩坡頂形式之一，特點是兩坡相交處成弧形曲面，無明顯正脊。卷棚頂出現較晚，明清時開始普遍使用。因為這種屋頂線條流暢、風格平緩，所以多用於園林建築。

中國宮殿建築審美

（一）古代宮殿建築形神審美

中國宮殿建築都是單幢建築，是按照一定的序列組織，安排在南北方向的中軸線上。這些宮殿建築群又組成一座宮城，四周有城牆相圍，宮城自成一體，處在城的中心位置。這種格局為歷代皇朝所沿用，在建築美學上表現為建築的「整體形勢美」和「內涵神聖美」。

殷商時期，中國皇家宮殿建築還沒有獨立的審美意義，其主要形式還停留在以一龐大的建築群來像徵權力。漢代的宮殿式建築，已開始凸現出壯麗氣派，如阿房宮的覆壓三百餘裡，隔離天日，五步一樓，十步一閣；廊腰縵回，檐牙高啄，攬勢抱地，臨風臥雨，氣象萬千。

唐宋，皇家宮殿的特點有二。一是群體建築的組織性和封閉性（以大殿為中心主體，居高臨下，中軸分勢，左右對稱）；二是建築布置與自然高度

的和諧，追求「天人合一」的中國審美格調。

　　中國宮殿建築的形式美表現在：斗拱飛檐配以多種多樣屋頂的外部造型
（斗拱構建形式在各時代會體現斗拱與柱高比例特點：唐為 40％～ 50％，
宋為 35％，元為 25％，明為 20％，清為 12％）；框架上體現平衡穩健、對
稱諧調；布局上講究空間對比、主從分明、連貫開合等原則；裝飾上體現紋
樣繁簡調和、色調強弱搭配等；設計上側重兩個效果，一個是大環境效果，
一個是建築內部的細部觀賞效果。

　　中國宮殿式建築的「固體樂感」十分強烈，總是由互有相連的各個院落
（樂章）貫穿，而有層次地進入主殿（高潮）至後院（尾聲）。這是中國古
代建築構圖的一大特色。

　　中國宮殿建築思想體現了封建社會的高度集權政治和嚴明的等級觀念，
受到陰陽五行等意識形態的影響，講究背山面水的吉祥格局。受宇宙觀文化
影響而力使建築物達到「儘可能」的清高、博大，為不受材料、技術等主客
觀條件對「高尚」、「高貴」的限制，古人採用了三個途徑加以彌補：加大
加高臺基以突出建築之雄偉；採用組群布局方法以顯示博大規模；不強調單
個建築本身個性，突出建築融入宇宙自然的「萬象氣候」。

　　故中國傳統建築講究藏而不露，精而幽深。如天壇，以圓形為基本構
圖，藍色為基本色調，柏樹林為基本背景，使用一、三、五、九等與天數有
關的尺度，突出地象徵出「天」這個具體主題。至少從唐代起，建築結構各
部分尺寸和構件尺寸就已經有了相當嚴密的模數關係，形成中國古代殿堂建
築中的「材分八等」以適應不同等級建築的需要。

（二）古代宮殿建築裝飾審美

1. 古代宮殿建築裝飾文化的一般意義

中國古代宮殿建築重視裝飾，所謂「雕梁畫棟」正是中國古代建築裝飾及色彩特徵的真實寫照。「雕梁畫棟」雖在中國又區分出地區運用的不同，如南方氣候潮溼多用雕；而北方氣候乾燥多用畫，但裝飾部位和裝飾重點都在當眼處。如梁枋、斗拱、檁椽，都是結構與藝術客觀的完美結合。但中國古代建築裝飾又可以說並不僅僅是為了裝飾而裝飾。建築作為一門綜合的實用型藝術，裝飾、陳設和色彩都是為了表現一定的政治、經濟、文化，因此，裝飾手法的奇特、裝飾構件的豐富、裝飾樣式及材料的五花八門都各有講究。如臺座，既是房屋的基礎，也是建築等級地位的傳達；石礎、油漆、彩畫都是出於木柱的防腐防潮需要；各式各樣的窗櫺，是為了便於夾絹糊紙；屋脊的仙人走獸，是為了固定屋瓦的鐵釘套子；在梁架部位，斗拱、梁頭、立柱雕刻，造成畫龍點睛、輝煌宅第的作用等等。中國古建築內部常用的裝飾手法有，雕梁畫棟、繪圖案花紋、刻匾牌字聯、立名人書畫，以及文物古玩、工藝美術、池魚盆草等；外部常點綴假山疊石，設屏風香爐，立華表，造祥獸。色彩上主張紅、黃、綠三大鎏金色彩，再配以上天之藍，極顯權貴之氣和富貴之華。

中國古代建築用色大膽而強烈，並表現出不同時期的風俗特徵。如春秋時代的宮殿，建築的色彩運用十分濃烈；南北朝、隋唐時期的宮殿、寺廟、府第，多用白牆、紅柱和彩繪梁枋，屋瓦顏色也各不相同，形成了中國古代建築色彩運用的獨特風格體系。中國古代建築的色彩意義同樣與其建築形制一樣，表現出明顯的等級差別，「天子丹，諸侯黝，大夫蒼，士黈」。而中國建築師在古建築中的用色大膽和高超美學意境，又是其他民族所無法比擬的。雖說這與中國木結構建築不無關係，卻也

客觀地提高了中國工匠的美學修養。中國古建築師喜歡用原色，以「自然意趣」為審美境界，不好滲和雜色，主要以象徵吉祥、喜慶、幸福的紅、綠、藍等原色調為基本色調，兼以配合白色、黑色等，運用色彩與自然陽光等環境因素的交融，和與陰陽五行之說的人文意識對應。同時，很講究色彩表達出來的等級制度，如宮殿建築為突出皇權則多用金色、黃色、紅色等。黃，中也，代表正色和中央之位，是皇家專用色。其他色彩等級依次為赤、綠、青、藍、黑、灰。王府官署多用綠、青、藍色，百姓則多用黑、灰、白色，以區別體現皇家尊貴、顯要的權勢與庶民的禮、義、仁和。

2. 中國古代宮殿建築裝飾朝代特徵

　　中國古代宮殿建築裝飾朝代特徵表現為：

- 先秦時期，建築裝飾在商代主要是斗拱的初步運用；戰國時期斗拱運用已經比較成熟，而瓦當藝術也成為當時最重要的建築裝飾形式。

- 秦漢時期，建築裝飾發展到相當程度，裝飾的形式主要有壁畫、畫像磚、畫像石、瓦當等四個門類，多繪龍紋、雲紋、錦紋彩繪裝飾。秦壁畫以兵馬車行、聘送禮迎等表現貴族生活的威儀場景為主要內容；西漢時期，主要以祥禽怪獸、神人貴靈、先祖前賢、宗教故事、烈士貞女、忠臣孝子等上及天域下及人鬼豐富多彩的教化內容為壁畫主題。漢時的畫像磚石藝術，是當時建築藝術的突出成就。

- 南北朝時期，屋頂裝飾的意義突出，屋頂平緩，正脊與鴟尾銜接成柔和的曲線，出檐深遠。而墓室壁畫裝飾形式更為燦爛，除宗教的「出世」意味外，世俗生活意境也十分突出。此時，石窟建築文化繁榮，佛教壁畫、壁刻盛行。受佛教藝術的影響，多用卷草、蓮瓣、寶珠、曲水、田字等紋飾。

- 隋唐時期，裝飾風格宏闊大氣，龍鳳仙鶴、歌舞藝伎形象或畫或雕，處處顯示盛世之景象。宮殿開始出現對琉璃瓦的運用，色彩以綠色為主，斗拱形製成為頂式。一般建築則「朱柱素壁」，風格樸素。繪畫中對卷草、纏枝等曲線圖案的運用也比較重視，雕刻華麗，呈現剛勁而柔和的風格。

- 宋時，《營造法式》中規定有九種彩繪製度。最突出裝飾意義的是文人畫（又叫捲軸畫），異常流行，以前其或宗教的、或世俗的、或政治的教化作用，被潛移默化的美術冶情功能取代，裝飾的美學從外在深入到內在。建築斗拱使用有了完備的規定，有多達「五跳」之多，但內檐斗拱利用漸漸少見。

- 明清，裝飾除繼承前朝的建築裝飾藝術特點外，壁畫更重視反映重大題材，「旋子彩畫」十分完備，成為當時最主要的彩畫制度之一。在明代後期，引進了年畫等裝飾形式代替以前大量運用的壁畫裝飾。

北京故宮

北京故宮，舊稱紫禁城，是明清兩代的皇宮。「紫禁城」之名究其由來，是源於中國古代天象學將天上星宿分為三垣、二十八宿、三十一天的認識。三垣是指天微垣、紫微垣和天市垣，紫微垣居三垣中央，所謂「帝微居中」，故取紫微之座，象徵帝居之宮和「紫氣東來」的祥瑞。故宮座落在北京城南北向的舉世聞名的中軸線上（北京城基本按照周禮制度來布局的），是中國現存最大、最完整的古建築群，也是目前世界上最大的木結構古建築群。

北京故宮初建於明永樂四年（西元 1406 年），歷經 14 年至永樂十八年基本建成（清代只做了部分改建和重建），迄今 600 多年中歷經二十四個皇帝。故宮南面為南北狹長的前庭，有天安門和端門，形成宮門前面一長列建築的前奏。午門後為一方形廣場，其上有彎曲的金水河橫貫，河上跨五座漢白玉單拱石橋，橋北是九間重檐廡殿頂的太和門，其兩側並列昭德、

貞度二門。廣場東西有通往文華殿和武英殿的協和、熙和二門。入天安門過端門到午門，午門是宮城的正門，在「凹」形的城牆臺基上建廡殿頂城樓，左右各建兩座崇閣，與廡廊連為一體，構成莊嚴華美氣度非凡的五鳳樓。經幾重殿門、幾重廣場，入太和門迎面為面闊十一間重檐廡殿頂的太和殿，中間是方形單檐攢尖頂的中和殿，最後為九間重檐歇山頂的保和殿，三座大殿廊廡環繞，氣勢磅礡，為故宮中最壯觀的建築群。城四面開門：東 —— 東華門，南 —— 午門，西 —— 西華門，北 —— 神武門，四角矗立風格綺麗的角樓。牆外有寬 50 公尺的護城河環繞。

故宮建築在巨大白色大理石「土」字形（許多書都說是「工」字，其實應當是「土」字，因為根據中國傳統文化，東南西北中，中屬土，色黃，符合皇家建築「居中為尊」、「領土為王」的布局理念與制度）。三級基座上的太和殿、中和殿、保和殿「三大殿」為中心和文華殿、武英殿為兩翼的建築群為前朝。前朝是皇帝舉行大典和召見群臣、行使權力的主要場所。以乾清宮、交泰殿、坤寧宮「後三宮」為中心和東西六宮為兩翼的建築群是後廷，後廷是皇帝處理日常政務和后妃、皇子們居住、遊玩的地方，建築氣氛與前朝迥然不同。從乾清門開始，在中軸線上的建築物有乾清宮、交泰殿、坤寧宮及其周圍十二座宮院。乾清宮東西的六組自成體系的院落，即東六宮和西六宮，每組院落都以前後殿、東西廡的標準格局組成。東六宮南面有奉先殿、齋宮和毓慶宮，西六宮前面是養心殿。內廷中軸線之東有寧壽宮一組建築，稱「外東路」；西有慈寧宮、壽康宮、英華殿等。內廷另有花園三座，御花園在故宮中軸線最北部煞尾處，寧壽宮花園在寧壽宮養性殿之西，慈寧宮花園在慈寧宮之前。

從故宮的建築個體看，形象單一，模式固定，體量不大，並無特別令人景仰的特色。屋頂的形式也只有幾種。但它遵循了中國傳統文化的「整體意識」，以群體空間組合和建築體量的差別創造出強大氣勢，震撼人們的心靈；以富麗多變的裝飾，規格化的彩繪、雕刻、陳設和大片黃色的琉璃屋頂及紅牆紅柱等來表達統一中的「個性差異變化」，從而為全部建築披上

了一層莊嚴肅穆的色彩。故宮以「外城威、內城嚴、內廷規」的思想表露出國威、家法、人情；以天安門廣場的雄偉壯闊、午門廣場的靜穆、太和殿前廣場的威嚴來凸顯天子在上、臣民在下的封建等級思想。大量的小品建築如華表、石獅、銅龜、銅鶴、日晷、嘉量、御路、欄杆、影壁等，均構成了局部的藝術點綴。故宮的色彩以紅、黃為主，以黃色為尊，取「土」屬五行中的中央之位和富貴之色（農業文明意識）。

故宮在總體布局上，繼承了前人的經驗並有所發展，充分顯示了比實用功能更為重要的封建宗法禮制和皇權政治的精神作用。一座座殿宇在明確的中軸線貫穿下，層層遞進，高潮迭起；一組組院落，或空闊，或狹窄，收放自如，張弛有度，形成院落間的強烈對比。

故宮「三大殿」之一的太和殿，是中國古代宮殿單體建築最輝煌、最巍峨、最壯麗的典型建築。太和殿，俗稱金鑾殿，在故宮的中心部位。太和殿是舉行大典的地方，明清兩代皇帝登極、宣布即位詔書、皇帝大婚、冊立皇后、命將出征都在此舉行，每年元旦、冬至、萬壽（皇帝生日）等節日也都要在此受百官的朝賀及賜宴。太和殿原名「奉天殿」，原建築為九開間，康熙三十四年（1695 年）改為十一開間、進五間，即現在規模，是中國木結構建築最大的一座殿堂。太和殿建在高約 8 公尺的漢白玉石臺基上，每個欄杆下都設有排水的龍頭，暴雨時可形成千龍噴水的壯觀景象，用來顯示皇威。殿前丹陛三層五出，欄杆、望柱、龍頭、欄板皆用漢白玉雕成，造型玲瓏秀麗，重疊起伏。中間石階以巨大的石料雕刻海浪和流雲，襯托出雕有雙龍戲珠之蟠龍的「御路」。雙龍，一個代表天帝，另一個代表帝王，帝王受天之命，合天之意。殿重檐廡殿頂（殿宇中最高等級），黃色琉璃瓦。太和殿高 35.05 公尺，縱深 37 公尺，橫長 63 公尺，面積 2377 平方公尺。臺基四周，七十二根大木柱構成四大坡面屋頂。殿屋脊布滿仙人牽引動物的靈獸（又叫吻獸），每組為 11 個，象徵吉祥安定，消災除禍。大殿頂兩端雕刻的「鴟」，傳說是龍的九子之一，能降雨調水。殿內有瀝粉金漆木柱及精美的蟠龍藻井，殿中央設地平床（紫宸臺），高 2 公尺，上設金漆

雕龍寶座、屏風、宮扇，殿頂正中有「金藻井」（鎮壓火災之意），井內巨龍蟠臥，口銜寶珠，叫軒轅鏡（正統皇帝之意，據說為黃帝所制）。丹陛間寶鼎18座，含有江山永固之意。殿外安放4只銅缸，銅胎鎏金象徵「金甌無缺」。殿前銅龜、銅鶴各一對，象徵「龜鶴千秋，江山永年」。東有日晷，西有嘉量，象徵皇權公正平允。

第二節　中國古代民居建築

中國古代民居建築起源

（一）中國古代民居建築起源

　　中國民居建築起源很早，演化歷史較長，其規制、形式、功能除滿足人民生活需要外，還受生產力水平、政治制度、社會意識、民族風俗、宗教信仰、生活習慣甚至地理、氣候等條件的影響。

　　從歷史上看，中國居室至少在新石器時代，已經是真正意義上的建築。距今約六七千年前就開始出現的干欄木構建築，是華夏建築文化之源，當然也是中國民居建築之源。在這一階段中，原始農業興起，人們按照氏族血緣關係，沿江河湖泊生活定居。位於西安城東的半坡母系氏族部落聚落遺址，展示出原始社會民居形態：聚落呈南北略長、東西較窄的不規則圓形。整個聚落由三個不同的分區所組成，即居住區、氏族公墓區及陶窯區。居住區布局以氏族集結小區為基礎，以氏族部落的公共建築「大房子」為中心來組織。「大房子」與所處的廣場，便成了整個居住區規劃結構的核心。圍繞居住區有一條深、寬各為5～6公尺的壕溝，為聚落的防護設施。溝外為氏族公墓區及陶窯區。從其布局看，半坡氏族聚落無論總體，還是分區、布局都具有一定章法，建築形式也體現著原始人由穴居生活走向地面生活的發展過程。

陝西岐山鳳雛村西周遺址中，可以看出一座相當嚴整的四合院式的建築，由二進院落組成。中軸線上依次為影壁、大門、前堂、後室。前堂與後室之間有廊聯結。門、堂、室的兩側為通長的廂房，將庭院圍成封閉空間。院落四周有檐廊環繞。房屋基址下設有排水陶管和卵石疊築的暗溝，以排除院內雨水。屋頂採用瓦（瓦的發明是西周在建築上的突出成就）。這組建築的規模並不大，卻是中國已知最早、最嚴整的四合院實例。

而後，自先秦時期起，帝王「營宮室」、貴族「造府第」、百姓「建戶舍」，中國民居建築就以豐富燦爛的建築藝術，多姿多彩、風格迥異的居住文明，形成了中華古國獨特的民族風情文化。

中國民居建築文化，受宮殿建築思想的影響，同樣依照中國「風水利害」和「整體思維」的傳統文化理念布局安置，建築基本上遵照坐北朝南的方向布置，以四合形式設計，以整體組合成群（鄉村以整體組合成村落，城市以整體組合成里坊街區。獨門獨戶的「別墅性」建築在中國古民居建築中可以說是少見）。在民居建築中，同樣也體現著「君君、臣臣、父父、子子」的等級文化，如以中軸線上建築或居室為主、為高、為上，兩側建築或居室為次、為低、為下等。

中國的民居建築還極大地體現出小民舍屋的「市俗」文化，強烈地傳達著經世濟生的市儈哲學。尤其以漢地的民居建築最有「市俗」代表性。如臨街而築，好作商售；為驅邪避惡，貼上桃符、門神祈福，以開門利市。門檻自然也是低低的，方便四方來客穿鄰走舍。

（二）中國民居建築的地域性

中國民居建築在整體文化共性上，表現為木構架建築廣泛分布於各民族地區。木架構是中國使用面最廣、數量最多的一種建築類型，也是中國古代民居建築成就的主要代表，因此具有普遍意義。它的起源、發展、變化，貫

穿整個中國古代民居建築的發展過程中。由於中國幅員遼闊、民族眾多，地質、地貌、氣候、水文以及歷史背景、文化傳統、地緣風情、民族習俗等多有不同，建築類型自然也形成具有地域和民族的風格特色，表現出豐富多彩的民族多樣性或地域多樣性。如：南方氣候炎熱而潮溼的山區，有架空的竹、木建築；北方遊牧民族，有便於遷徙的輕木骨架覆以毛氈的氈包式居室；新疆維吾爾族居住的乾旱少雨地區，有土牆平頂或土牆拱頂的房屋，清真寺則用彎頂；黃河中上游，利用黃土斷崖挖出橫穴作居室，稱之為窯洞；東北與西南大森林中，有利用原木壘成牆體的「井幹」式建築。

中國古代民居建築特徵

（一）中國民居建築傳統習俗文化

中國民居建築傳統習俗文化，與風水文化息息相關。如，負陰抱陽，背山面水，上棟下宇，前後兩坡，木架大屋頂等。

中國民居建築傳統習俗文化，以有利於生活為原則。如以居安適體為原則的建築地址、朝向的選擇，一般為坐西北朝東南，俗稱「坐北朝南」。其文化習俗體現為：

1. 遵循只有宮殿、廟宇正南正北的正子午線封建禮制和「徵家不宜北，商家不宜南」的民俗。

2. 「有錢不住東南房，冬不暖，夏不涼」的實際生活經驗常識。廁所建在居處西南方；廚房建在東方（金木水火土之木位，寓柴火興旺）等，以及穩固家族的合院式建築，防火防盜的山牆、小窗，雕畫植種等，以利安居養生，心性修養。

中國民居建築傳統習俗文化，體現了居室禮儀和信仰。如，主建築與次

建築體現的「尊卑嫡庶之禮」、「長幼妻妾之序」、「雅俗高低之分」等；
居室內供奉祖先之神位與老幼長次之安排，都有一定的規矩，相沿成制，不
可隨便。同時，還體現了中國文化精神理念，如：取「柱梁構架」式達到
「形散精氣在」、「牆倒屋不塌」的「骨氣」；以集群居住形成的自然村落
和以「火爐」生活文化為結構中心形成「文化灶社」的「家族文化」心理和
民俗圈。

（二）中國古代民居建築的幾種主要類型

　　根據中國民居的建築特徵，一般可以劃分為以下幾種主要類型：

1. 四合院 ：四合院（圖 3-11）是一種由幾幢單體建築組合而成的典型北方
 住宅形式，尤其以北京四合院最具特色，主要分布在京城的胡同內。胡
 同一般呈東西走向。四合院的「四」，表示東南西北四面 ；「合」，是
 圍聚的意思，整個院子一般由門、廊子、廳堂、寢室、廂房、耳房、倒
 座、花園等相互配合組成，院門一般開在院子的東南角，南邊的四合院
 門一般開在院子的西北角。這些建築的功能分明，主次有序。四合院是
 個統稱，由於建築面積的大小以及方位的不同，也可以由多進、多排的
 四合院組成一座大型的四合宅院 —— 四合院組群。從空間組合來講，有
 二進院落，大型的有三、四進院落和花院。

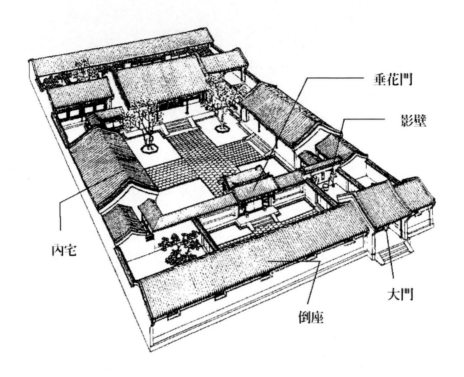

垂花門

影壁

內宅

大門

倒座

圖 3-11 北京四合院

北京四合院在宗法禮教支配下，按南北中軸線對稱設計，前堂後寢布局，主軸線上建正廳正房，左右對峙建東西廂房。二進院落形成外宅結構形式，一般在東西廂房南端建一道東西向的隔牆，內外宅之間一般建豪華的垂花門，垂花門內有影壁。垂花門有重大活動時才打開，舊時說的大戶人家的小姐大門不出，二門不邁，即指此門，家中的男僕一般也不得進此門。

四合院典範的建築規式是：八柱、六桅、五檁、四梁。有一正兩廂的，也有兩、三條主軸線並列的。分別置放在東南與西北四面，用廊子連成方形院落，主要建築坐北朝南，兩邊為廂房，兼顧長幼有序，內外有別

的宗法觀念，大型四合院最後一排正房為後罩房。內院按主人情趣種植草木，造成寧靜和親切的環境。住宅大門按風水說開在八卦的「巽」位或「乾」位，即東南角或西北角，門內迎面建影壁。前院作客廳和雜屋，內院正房為長輩住，廂房為晚輩住。房屋為抬梁式構架，多為硬山式屋頂。除貴族府第外，不得使用琉璃瓦、朱紅門牆和金色裝飾。平民住宅一般為大面積灰色牆面和屋頂，影壁、屋脊也作些修飾，大門不用獨立的房屋，而只在住宅院牆上開門，門上有簡單的門罩，稱為隨牆門。院中除大門與外界相通之外，一般都不對外開窗戶，即使開窗戶也只有南房為了採光，在南牆上離地很高的地方開小窗。因此，只要關上大門，四合院內便形成一個封閉式的小環境。

四合院的建造，因住宅主人權勢、經濟地位的不同，規模大小與陳設也不同。平民之宅，圍合四邊房屋，無前院和後罩房。貴族官吏家庭，將四合院按照庭院進深秩序，主從有禮，近遠呈儀的規制，或縱向或橫向組合而成大家庭院。並且在建築的後部，開一園林，堆土疊挖、理水造池、種花植木、設亭安臺、置樓建閣，組成一座有居住、園林兩部分的大型四合院住宅。這種四合院建築是最能體現「四合院文化」的代表作品。古代王府建築被保留下來的幾乎都是清代建築，因此，清代王府建築成為此類建築藝術的範本。

與北京四合院建築風格不同，陝西、山西等地的四合院民居屬於狹長形，兩側廂房大都兩門兩窗，甚至更多，幾乎失去了四方的形狀。房屋形體高大，建築本身的內部空間也較大，有些還加上一層閣樓。每個四合院還建有高大氣派的門樓，門樓上嵌鑲門楣等。西南少數民族四合院形式也區別於北京四合院，如雲南地區的「一顆印」四合院式住宅，有正房三間，左右為耳房，中間為大門，築有高牆，很少開窗，形如印章。雲南納西族的「三坊一照壁」式四合院建築體現出淳樸的西南建築特色。

2. 窰洞建築：窰洞建築形式起源於原始社會的穴居，早在新石器時代，中國黃河中游的豫、晉、陝、甘一帶，氏族部落就在黃土層的天然土山壁體上用木架和草泥建造簡單的穴居和淺穴居，並逐漸形成窰洞式住宅聚落，其建築歷史比一般木構民居形式古老。窰洞建築形式主要包括沿崖式、天井式、地坑式。

- **沿崖式**（又稱靠山窰）窰洞，是貼著雨水衝擊而成的土崖掏挖成洞，數洞相連，洞口安設門窗，上下多層。洞內加砌磚券或石券，以防止泥土崩潰，或在洞外砌磚牆，以保護崖面。規模較大的在崖外建房屋，組成院落，成為靠崖窰院。沿崖式窰洞，結構比較簡單，因為窰洞均在原生土上挖出，所以又被稱為「生土建築」。沿崖式窰洞黃土壁面被切鑿得十分平整光滑，四周牆壁上常貼有各式各樣的年畫。穹頂呈半圓形，使窰洞空間更顯得高闊。位於中間的那孔窰的裡壁向內開有隧道式的小門，通向一個儲藏糧食等物品的黑暗封閉小窰洞。一般在窰洞縱深靠牆處安大炕（又叫掌炕），或洞內靠窗的地方安前炕。炕的一頭都連著一個幾孔灶臺，平時便在這裡燒火做飯，灶火透過煙道進入炕底，所以冬天炕上十分暖和。延安窰洞是沿崖式的典型代表，其窗戶是窰洞建築中最講究和最美觀的部分。窗戶分天窗、斜窗、炕窗、門窗四大部分。拱形的窗洞，由木格構成各式精美圖案，陽光透過各式窗花裝飾的門窗產生的獨特的光、色，使溝壑縱橫、色彩單調的黃土高坡有了熱騰騰的生活氣息。
- **天井式窰洞**，是在四方的地窰中沿四壁向下挖出大坑，形成天井式，然後在大坑的四壁挖掘窰洞，猶如一個地下的村落。

‧ **土坑式窯洞**，是在自然形成的土坑壁上掏挖窯洞，這種窯洞式住宅還
保留了早期穴居的形式，其優點是建造技術簡單，節省建築材料，保
溫較好，冬暖夏涼，所以一直被沿用了下來。

3. 干欄住宅：黔、桂、雲一帶少數民族地區，因氣候炎熱潮溼，也為避野
獸侵害，採用房屋下部架空的干欄住宅。侗、苗族地區的吊腳樓，就是
這樣一類建築。干欄住宅分上下兩層，樓上住人，樓下養畜等。在雲南
西雙版納傣族居住區還有一種竹樓，全用竹子建造，也屬干欄式建築，
牆體是竹編蔑子，粗竹作骨架，平面呈方形，上下層功能與吊腳樓同，
但禁忌頗多，不准雕刻裝飾。現雖有的已改用木結構，但其形狀不變，
也稱呼沿襲至今。竹樓為單幢小家庭制，成十公尺見方形干欄式建築，
由堂屋、臥室、曬架和前廊組成，四圍有空地。各家自成院落，院內種
有香蕉、柚子、芒果等熱帶果樹。屋頂兩邊傾斜，形似斗笠（相傳是仿
諸葛亮的帽子而成），覆以編成的「草排」或自己燒製的緬瓦。樓分上
下兩層，上層住人，以數根木樁為柱，頂梁大柱被稱為「墜落之柱」，
這是竹樓裡最神聖的柱子，不能隨意倚靠和堆放東西，它是保佑竹樓免
於災禍的象徵。除了頂梁大柱外，竹樓裡還有分別代表男女的柱子，中
間較粗大的柱子是代表男性的，而側面的矮柱子則代表著女性，屋脊象
徵鳳凰尾，屋角象徵鷺鷥翅膀。竹樓樓板、牆壁均用粗竹直剖壓平而成
（現多用木板），樓有走廊、陽臺（陽臺是全家人晾曬衣物，洗臉、洗
腳和乘涼休息的地方）。室內一般分為內外兩間（也有三、四間的），
一般以中排的七根柱子一分為二，外間為客堂，內間為臥室。臥室向堂
屋開門，按長幼順序分帳住宿，無床。堂屋有裝有厚七八寸土的木框火
塘，供煮飯、取暖之用，也是進餐和招待客人的場所。下層樓無牆，用
來堆放柴火、農具，拴養牲畜。過去傣家人的輩分等級非常嚴格，體現

在竹樓的建造上也很明顯。凡長輩居住的樓室的柱子不能低於 6 尺，樓室比樓底還要高出 6 尺，室內無人字架，顯得異常寬敞明亮。竹樓的木梯也有規定，一般要在 9 級以上。晚輩的竹樓一般較差一些，高度要低於長輩的竹樓，木梯也只能在 7 級以下，室內的結構也顯得簡單許多。

4. 客家圍屋（土樓）：客家是漢民族大家庭中頗有獨特文化色彩的一個分支，其祖籍中原，由於戰亂、饑荒原因而不斷南遷，一大部分溯贛江水道而上，進入贛、閩、粵三省的大山中定居下來。客家人有著聚族而居的遠古習俗，以血緣為紐帶的社會關係，在宗族感召力下，共同生活，共同勞作。福建漳州、南靖、龍岩、永定和江西贛南一帶的大量客家土樓，屬民宅中的奇特建築。土樓建造，基本就地取材，用石、竹、木、土等混合夯築，施工方便，造價低廉。主承重的牆體用生土夯實，牆中布滿竹板式木條作為筋骨，使土樓更加堅固。當地的土樓最早的形式是方形，有宮殿式、府第式，形態不一。外觀是高大的土牆，無窗洞，堅實牢固，形似堡壘。屋頂形式以硬山為主，平面主要有「口」字形和「國」字形兩種。因該地區常有氏族之間的械鬥，這種造型無疑是出於安全的需要。一個家族集中在一起，多則幾十戶人家。圍內必設有一至兩口水井。圍內一般為一孔，大者則有兩孔。圍內除四周房屋外，中央建有一座帶祖堂的廳屋組合式主體建築，成為圍內居民公共場所，也是安置神聖祖堂的地方。現在，土樓多為圓形，圓形土樓由方形逐步演變而來，使用面積大，對風阻力小，抗震能力比方樓強，屋頂施工不用屋脊，十字交叉牆頭。現存圓樓外圍直徑在 50 ～ 90 公尺之間，牆厚多達 2.5 公尺，用摻有石灰的黃土逐層夯實，歷久彌堅。

5. 藏族石屋和帳篷：藏族石屋，是藏、甘、青、川西一帶的民宅，多取當地石材建成的石屋，二至三層不等。屋內誦經拜佛占據重要位置，造型嚴整，裝飾講究，色彩華麗，表現出藏族建築粗獷而凝重的風格。

藏族帳篷是藏族牧民最普通的一種宅居形式，依四季氣候變化，有冬帳篷、夏帳篷之分。帳篷用土織的氂牛毛布綴成大小不一（或二十四幅，或三十二幅，或四十八幅）的長方形帳屋。和蒙古氈包一樣，頂部也留有天窗通風透氣，出煙採光。其結構形式則是「人字」形兩面坡，由繩系栓木椿固定，暴雨不漏，風雪不裂。較大和高貴的帳篷還內飾花紋圖案，花紋圖案以宗教色彩為主。

6. 草原氈房：蒙古、哈薩克等民族聚居地流行著一種可以移動的民居——草原氈房，這是為適應遊牧生活而建造的氈包，故稱「氈帳」，亦稱「蒙古包」，「包」為滿語，意思是「屋」。蒙古包平面為圓形，直徑4～6公尺，高2公尺。頂部留有圓形天窗，以便採光通風。蒙古包主要建築材料為毛氈。蒙古包的大小可分「六十頭」、「八十頭」、「九十頭」不等，由直徑約一寸的柳木桿編成的平行四邊形的帶網眼塊壁數而定，上面、四周包蓋毛氈，塊壁越多，氈房越大。草原牧民習慣將蒙古包內部平面劃分為九個方位。正對頂圈天窗下中位為火位，置三角架爐灶炊具，炊煙由天窗升起，裊裊散去。火位前面的正前方為包門，包門左側是置放馬鞍奶桶的地方，右側則放置案桌櫥櫃等。火位周圍的五個方位，沿著木柵整齊地擺放著繪有民族特色的花紋的木櫃木箱。箱櫃前面鋪著厚厚的氈毯，這是家庭成員室內活動的中心，也是夜晚就寢的地方。氈房歷史悠久，《樂府》中就有「毛裘易羅綺，氈帳代帷屏」的吟唱。元朝時文人稱它為穹廬，馬致遠的《漢宮秋》中寫道：「氈帳秋風迷宿草，穹廬月夜聽胡笳。」蒙古包裝卸靈活，外表簡潔樸素，裡面鋪掛地毯和壁毯，色彩鮮麗，包內冬暖夏涼，阻風御雪。在茫茫大草原上，灰白色的蒙古包點綴其間，如散落於綠草碧原的珍珠，別有情趣，成了美麗草原的一道風景。

7. 羌族碉房：碉房，羌語稱為「鄧籠」，為羌族、藏族的傳統住房，一排數十家，非常壯觀，宛如古之城堡，故而名之。羌族自古以來有壘石建碉房的習慣，早在 2000 年前《後漢書・西南夷傳》就有羌族人「依山居止，壘石為屋，高者至十餘丈」的記載。最初，碉房多建於村寨住房旁，高度在 10 ～ 30 公尺之間，是羌民為了防禦外來侵略和內部的械鬥，用以觀察敵情，指揮作戰而建造的碉樓。後來碉樓逐漸形成了羌族住房的普遍形式，現在羌族人民依然建蓋這種壘石的碉房。碉房建築材料主要是石片和黃泥土。牆基深數公尺，石牆內側與地面垂直，外側由下而上向內稍傾斜。碉房大多依山而建，平面一般呈方形，上窄下寬，頂是平頂，多數為 3 層，每層高 3 餘公尺，牆間不用木柱，砌得平直整齊，窗戶少而小，從外看不見木頭。一般分二至三層，用獨木截成矩形的樓梯供人上下。一般中層住人，上層堆物，下層養牲，室外還有火塘。屋頂上搭木架子存放玉米，設神龕供白石神。屋頂還作脫粒和曬糧食之用，是良好的曬臺。碉房與碉房之間山頂上搭木板，以便各家往來。兩層碉房，人居樓下，樓上貯糧及堆雜物，牲圈另設置於屋外。一般碉房用極不規則的亂石建造，不用石灰而只用黏土泥巴接縫，在堆砌技術上難度極大，但羌族人民可信手砌成筆直光滑高達十餘丈的房牆，歷經百年以上風雨地震和槍彈的襲擊而不傾塌，這在少數民族建築藝術上是一個奇蹟。

8. 維吾爾式庭院：維吾爾式庭院，是維吾爾族人的傳統住宅。大門一般設在院牆正面的一側，門為雙扇，車馬可以進出。入大門穿過門廊便進入外院，院內靠大門一側蓋有家畜、家禽的廄舍。站在外院向裡看，是一排主體房屋的後牆，牆正中是一拱門，拱門大多是雙扇，上刻民族圖案，很美觀。由於大門與拱門不在一條直線上，所以大門外過往行人看

不見裡院。進入拱門，是主體房屋的過廳。過廳右側是大客廳、臥室，左側是小客廳、廚房、貯藏室，都是套間，有門相通。過廳與拱門是對稱的，還有一門，叫內門。從內門出去，兩邊是房屋的廊檐，下有高約一公尺，寬約二公尺的土臺，名曰「蘇坡」，冬天可以在上面曬太陽，夏天可以納涼。房屋的窗戶向陽而開，略高於「蘇坡」，陽光照入，房內光線明亮。一般來說，大客廳靠門處有壁爐，是冬天生火取暖煮茶用的。與客廳門相對的室內牆中央，有一個拱券式的大壁龕，被縟就整齊地疊放其內，用漂亮的簾子遮蓋著。大壁龕兩側牆上設有小壁龕，放置一些碎小東西。牆壁四周都圍有彩色的牆裙。屋頂有天棚，天棚邊角部分雕飾有各種圖案。屋頂還有一方形天窗。臥室的布置基本上和客廳一樣，地上鋪著氈毯，人們就睡在上面。有的人家，臥室裡備有木床或鐵床，不習慣睡地鋪的客人來時，就招待在床上安歇。主體房屋房檐上和它對面的院牆上搭有木架，夏日葡萄枝蔓高攀架上，內院濃蔭密布，非常涼爽。內院牆上有扇小門，通向幽靜的花園。園內種有果木花卉，是小憩養神的佳地。整體而言，維吾爾式庭院建築具有幾個特點：一是有很厚的土牆，磚（或土）拱頂，牆上的門窗用細密的花格子裝飾；二是室內一般用地炕、灶臺，土牆上設有拱形的壁龕，用壁毯、地毯作室內裝飾，裝飾內容多為葡萄之類，形象晶瑩欲滴，幾可亂真；三是宅旁多設晾葡萄乾的涼棚，用磚砌出漏空花紋（晾葡萄須既通風又不陽光直接照射）；四是由於氣候溫差大，炎寒驟變，因此多設院子，用大樹或涼棚來遮陽乘涼。

中國是一個多民族的大家庭，各少數民族宅屋風格各異，特色鮮明，如土族的「人間」；壯族的「干欄」；哈尼族的「小房」；高山族的「穴屋」；阿昌族的「莊房」；彝族的「土掌房」；滿族的「口袋房」；瑤

族的「木瓦房」；朝鮮族的「四斜面」；布依族的「半邊樓」；拉祜族的「古保葉」；苗族的「吊腳樓」；黎族的「船形屋」等等，因篇幅有限，不能一一介紹。

北京王府

北京四合院以王府四合院最具特色。明清時期對皇族親王實行分封以地、厚祿、削權的方法，迫使王親等貴族將精力用於「安居事業」，於是在北京出現了大批皇親國戚的王府建築，成為最具四合院典型特色的宅院。王公官宦的府第，以正房正廳為核心中樞，堂前塑一對小獸鎮宅納福。明代制度規定，官至一二品，其廳堂為五間九架形制，三至九品廳堂為三間七架形制，而一般庶民不超過三間五架。清代宗室的分封制度，共分14個等級，建築與此對應，形成親王府、郡王府、貝勒府、貝子府、鎮國公府、輔國公府等各種等級形制。清王府格局坐北朝南，最「前沿」有「東、西阿斯門」，門外有「轄喝木」、上馬石、拴馬柱，對面有照壁。阿斯門內為獅子院，當中為宮門，左右兩獅相對，五開間，中間三間開放，旁邊兩間關閉（三明二暗），正殿七間，兩廂配樓各九間，後寢七間，後樓七間，最後罩房若干間。王府大門不直對街道，在大門前留出一個庭院，庭院前有一座沿街的倒座房，兩邊設旁門，先入旁門後見大門。清親王府正宮門和殿宇頂部可覆綠琉璃瓦，屋脊上可安吻獸裝飾；門柱可漆紅色，主建築可有五彩金雲龍紋飾，但禁雕龍首，門釘縱九橫七，樓房和房廡用筒瓦。其他附屬建築用板瓦、門柱黑漆。王府除中軸線上主建築規制森嚴外，東西跨院、住屋、花園建築則限制不甚嚴格，故而造成諸「王府」等級同類，風格各異。又因「規制」甚嚴，各王府懼怕逾制獲罪，故北京王府一般都低於標準化而建。王府雖可看成「四合院」的連綴組合，但又有區別，如王府大門位置不在「巽」位，而在中軸線南端，東西廂房可建成廡殿，高等級甚至可建成二層樓，臺階可有漢白玉丹陛，硬山頂可建成懸山頂，庭院通道可設銅鼎，這是一般平民四合院居宅萬萬不許建造的。

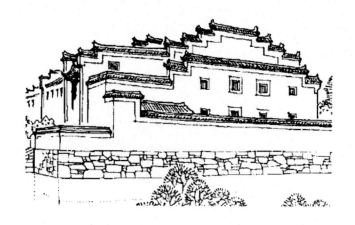

圖 3-12 徽州民居

徽州民居

徽州民居（圖 3-12），是江南民居建築中的奇葩，形制多為樓房，以單元院落形成群體，單元還可以不斷增添、擴展和完善，符合徽人崇尚幾代同堂、幾房同堂的習俗。建築選址一般按照陰陽五行學說，周密地觀察自然和利用自然，以臻天時、地利、人和。宅院前後或側旁，設有庭院和小花園，置石桌石凳，掘水井魚池，植花卉果木，甚至疊假山、造流泉、飾漏窗，達到「天人合一」的境界。徽州民居因是徽商巨賈歸鄉的傑作，故建築文化中處處表現商人意識，如：南方屬火，火克金，因此商家大門不宜朝南，商賈門第均向北開，北面屬水，不盡財源滾滾來，水成了徽州民居建築的一個十分重要的構建理念，山環水繞是徽州民居的一大特色。也正因為徽商的「水為財之源」的商人求利心理，徽州民居中的天井都體現肥水不外流的商人文化：四檐水筧承接雨水，聚匯於天井，再流入明堂滲入地下，謂之「四水歸堂」（四方之財，盡歸吾家）。徽州民居中的前廳十分莊重，方格門扇上的雕刻題材一般都以「八仙」（或暗八仙，即仙人的法器）來為「各顯神通」作註釋。徽派建築也因了徽人的文化品位而格調清新淡雅，

意蘊寧靜深遠，一派儒風。其三合院的布局、嚴格的位序空間關係，將中國儒家的宗法禮治，倫理觀念，長幼尊卑等與「負陰抱陽」的道家理念以及堪輿風水文化巧妙地結合，體現形態的整體性、象徵性和秩序的層次性、規則性。徽州民居大都是毗鄰幽水，面對街巷，一般雖然只有兩層，卻因馬頭牆的原因，看起來巍峨堂皇、氣度不凡。徽州民居的外部造型上，層層跌落的馬頭牆高出屋脊，有的中間高兩頭低，微見屋脊坡頂，半掩半映，半藏半露，黑白分明；有的上端人字形斜下，兩端跌落數階，簷角青瓦起墊飛翹。山牆平面闊大，高過屋面，層層跌落，牆頭青瓦猶如一道鑲邊的框飾，以有節制的自由、不輕佻的活潑、強烈的韻律感和明快的節奏，獨樹一幟。粉牆不開窗而連成一片，組合為幾何形的空間圍合，增強了建築體量感和建築的完整性，營造了龐大的空間氛圍。黑、白兩建築大色塊的運用，既蘊含無窮的審美遐想，又以代表空無的「白」與代表玄奧的「黑」暗合中國傳統文化的原型——陰陽太極。青瓦白牆的樸實無華色彩，獨特的屋頂式窗簷處理，都以融合山水文化的意象和人文的自然伸張為美學追求。徽派村落，隨了天然的湖溪坡地，巧於因借，順勢制宜，將山水、田野、屋舍組合成一幅江南鄉野園林的寫意畫。徽州民居在內部裝飾上力求精美，梁棟檁板無不描金繪彩，尤其是充分運用木、磚、石雕藝術，在斗拱飛簷、窗櫺、槅扇、門罩屋翎、花門欄杆、神位龕座上，精雕細鏤，內容有日月雲濤、山水樓臺、花草蟲魚、飛禽走獸、神話傳說、歷史故事等，還有耕織漁樵、仕學孝悌等。題材廣泛，內容豐富。徽州民居與徽州明清祠堂、牌坊稱為徽派「古建三絕」。

徽派建築體系，有以下幾個主要特點：

1. 重視水的經營：徽派建築講究擇宅風水，以溪水為脈絡緣溪而建，村舍與山水有機地結合，或背山臨水，或枕水面山，或依山跨水，有「窗外青山檻外水，山山水水皆入宅」的美譽，如歙縣的唐模、黟縣的西遞等民居建築瑰寶，都是如此布局的。

2. 講究文化藝術：徽州自宋以來，外出經商者甚多，致富而返，有錢就生出附庸風雅的情趣，興學建祠，造就了文化繁榮，著名的文人眾多（朱熹、戴震、胡適、黃賓虹等），同時還留下諸如磚雕、木刻、盆景等民間藝術品和徽墨、宣紙等聞名天下的齋中之寶。

3. 建築代表物：徽州地區由於生態、人文、風水的原因，村莊、村口溪邊多植一片樹林，曰「水口」（現今這些標誌林木已不多了）。村落的「水口」除了樹林外，還有一些標誌性的建築，如唐模的路亭、休寧的牌坊、歙縣棠樾的牌坊群、黟縣碧山的塔等。

4. 券門建築：徽州村鎮內的街道狹小，在街巷盡端處做出券門（券門本是為了治安之需，必要時可以關閉），使整個村鎮格局有分合層次，村落空間充滿靈性活氣，增添了山區濃郁的水鄉氣息。

5. 封閉的天井：徽派民居的天井，是建築的中心。天井小而高，布置得高雅閒適，裡面置石池（既可觀賞，又可防火）、盆景，既顯文雅，亦有坐井觀天之趣。

6. 外牆形態：徽派民居外形看似封閉，但粉牆黛瓦，高低錯落；天井安置，實中有虛，秀雅精美，自成一格。大門處是裝飾重點，上面多設磚刻、木雕之類。特別是那層層跌落的馬頭山牆，甚有韻味，也是徽派民居形態的一個美的代表。

本章小結

　　透過中國古代宮殿建築、民居建築的講述，以從大到小的進入與從小見大的出來的思路，使中國古代宮殿建築從大看可「得氣勢」，從小觀可「閱人道」；所謂齊家、治國、平天下，不如此「閱覽」和「心受」，就無以面對浩瀚的「立體的歷史」和「凝聚的樂章」。

　　本章從宮殿建築脈絡和民居建築地域特色，總結了中國古代都城建築發展歷史、布局規則、禮制規範以及建築語言的形式意義，並系統介紹了中國古代宮室殿堂建築基本構造方法、組合元素及基本構件知識。

第四章　中國宗教建築

本章導讀

從鴻臚寺到白馬寺的演變，可以看出中國的宗教建築從一開始就融合於中國世俗建築文化中，中國中軸布局和居中輻射的建築藝術基本成為中國宗教建築的基本模式，並沿著中國宗教的世俗化道路，以座落山野和求佛、尋道、進香等歷程，完成從塵世到梵國的「歷苦感受」和「佛義教誨」，使宗教建築以在世形態，傳出世意趣。

本章綱要

· 掌握各宗教建築特色文化

· 熟悉不同宗派佛教殿堂主要建築的配置

· 理解中國佛教建築思想

· 了解佛教建築歷史發展沿革

　　中國的宗教建築，是中國古代建築的一個很重要的組成部分，是在世俗官署建築模式基礎上發展起來的建築形式。它從一開始就表現出與世俗社會的一致性，只不過在寺觀建築上，採用巨大規模、體積的方式和裝飾的豪華景象而令人矚目。中國宗教建築的文化內涵、外形都具有十分明確的世俗政教意義，是中國世俗政權對宗教文化價值尺度的允許和規制。因此，寺觀建築無論如何顯貴，其高度、規格、規模及豪華程度都受著世俗政權的嚴格制約，絕對不能以任何形式與形制產生對皇宮建築體現的皇權威嚴的侵犯與蔑視。

　　佛教建築，形制因地域和民族的不同，表現出形態各異的外貌。漢地佛教建築一般類似於宮殿式安排，而雲南傣族南傳佛教則與漢族佛教有所不同，屋頂做成歇山形式，屋頂面上分成高低三段或五段，使呆板的大屋頂富於變化，靈動迷離。

　　道教建築，基本上是仿照佛寺建築營造；伊斯蘭教建築，是結合穆斯林建築和中國四合院形制形成的中國式清真寺廟。

第一節　佛教建築

中國佛教建築淵源

（一）中國佛教建築的起源

　　佛教寺廟，是出家僧侶的居屋和修持場所，是佛徒拈香頂禮、誦經拜佛的聖地，是棄絕塵寰的佛國宇宙。佛教，是從古印度傳入中國的外來文化。遵循中國佛教文化的發展歷程，我們可以看到中國佛教寺廟建築的起源與發展：發軔於漢代，風靡於六朝，繼盛於隋唐，衰落於明清。

　　印度佛寺建築起源於佛教「僧伽藍摩」建築，「僧伽藍摩」本意為「樹林」（意清靜空閒處），是比丘習靜修行處。在印度，早期佛教並無寺院。佛教徒按照佛陀制定的「外乞食以養色身，內乞法以養慧命」的制度，白天到村鎮說法，晚上次到山林，坐在樹下，專修禪定。後來，摩揭陀國的頻毘娑羅王布施伽藍陀竹園，印度佛僧才有了第一個寺院。印度人稱佛寺院為「僧伽藍摩」。「僧伽藍摩」有兩種形式，一為由殿堂、佛塔等建築構成的寺院，叫「精舍式」；二為依山開鑿的石窟寺院，叫「支提式僧迦」。

　　中國漢地最早的佛寺建築，是洛陽白馬寺。其前身，為洛陽官署鴻盧寺。東漢永平十年（西元 67 年），天竺（古印度）高僧迦葉摩騰、竺法蘭用白馬馱載佛經、佛像到中土宣講佛法，暫棲於京城洛陽鴻盧寺。後在此基礎上營建佛寺，取名「白馬寺」，是佛教傳入中國由官府營建的第一座佛教寺院，也是中國佛教建築稱「寺」之始。但當時的佛寺，僅供西域來華的僧侶和商人們參拜使用，在法律上當時尚不允許漢人出家為僧。

　　中國早期佛寺建築受印度佛寺影響較大，寺院為廊院式，即每個殿堂或佛塔以廊圍繞，獨立成院，寺廟由多個廊院組成。廊院的廊壁，為佛教壁畫提供廣闊的場所。形制布局主要體現為兩類：一類以塔為中心，源於印度佛教塔崇拜觀念，認為繞塔禮拜是對佛最大的尊敬；另一類中心不建塔，而是突出供奉佛像的佛殿。以殿堂代替中心塔的建築觀念，這是中國世俗文化偶像崇拜意識所致。隋唐以後，佛殿普遍代替了佛塔，寺廟內大都另闢塔院。

　　魏晉南北朝時期，因為時局動亂、玄學的興起，以及儒道與佛家在思想上一定程度的相通，佛寺建築開始在中國興盛起來。建築布局也受到中國傳統文化的影響，逐漸走向中國院落式建築體系。尤其是佛教漢化後，中國佛教建築形成在中軸線上分布主要殿堂、左右置配殿的典型中國布局，形成三合或四合院落。

　　漢化後的寺廟建築布局雖然仍是平面方形，但以縱深性南北中軸線布局、對稱穩重且整飭嚴謹。此外，園林式建築格局的佛寺在中國也較普遍。這兩種藝術格局使中國寺院既有典雅莊重的廟堂氣氛，又極富自然情趣，且意境深遠。這種有序排列的規整性院落群建築，讓信徒有秩序、有層次地領悟寺院文化，使教義漸入人心，無論「頓悟」或「漸悟」都功效顯現。

　　中國傳統文化對佛寺建築思想的控制性影響，使其布局原理自然與世俗宮殿建築大體相同，結構又受四合院的啟發，形成中國佛教建築院落重重、層層深入的特點。中國的帝王又喜講受命於天，好求得道成佛入仙，當然也使宮觀寺廟等宗教建築帶有皇家氣，以體現中國宗教世俗化「以樂為中心」的文化審美思維模式，使佛教傳入初始，就呈現向世俗化發展的氣象。又因宗教不肯與世俗文化太過親近，因而在鬧市之外尋了一方淨土聖山，建起了「自我修養」的殿堂，卻又不能不食「人間煙火」，便將印度以「塔」敬仰為主題的設計改為以「殿」安身為中心的布局。因此，欣賞宗教宮觀寺廟應該先從心性靜養的角度來品評體驗。

（二）中國佛教建築形制

　　中國佛教建築主要表現為佛寺、佛塔、石窟三大建築體系。本節重點介紹佛寺、石窟寺將在下一節中作介紹。

1. 中國寺廟建築的分類：中國寺廟建築，若依創設者而分類，可分成官寺（由官府所建）、私寺（由私人營造）；若依住寺者而分，乃有僧寺、尼寺之別；若依宗派，則分為禪院（禪宗）、教院（天臺、華嚴諸宗）、律院（律宗）或禪寺（禪宗）、講寺（從事經綸研究之寺院）、教寺（從事世俗教化之寺院）等。

2. 中國漢地寺廟建築形式：中國漢地寺廟建築，大多數正面中路為山門，山門內左右分別為鐘樓、鼓樓，正面是天王殿，殿內有四大金剛塑像，

後面依次為大雄寶殿和藏經樓，僧房、齋堂則分列正中路左右兩側。大雄寶殿是佛寺中最重要、最龐大的建築，「大雄」即為佛祖釋迦牟尼。整座佛寺又可分為兩組主要建築單元：山門、天王殿為一組，合稱「前殿」；大雄寶殿自成一組，為佛寺主體建築，又稱「主殿」。只有具備了這樣兩組建築的宗教場所才可以叫「寺」。

唐宋時代，禪宗興起，「七堂伽藍」制為最主要的佛教建築形式（圖4-1）。至明代後「七堂伽藍」成了佛教建築的定式，其基本圖式：南北中軸線上自南向北依次為山門、天王殿、大雄寶殿、法堂、藏經樓，東西配殿為伽藍殿、祖師殿、觀音殿、藥師殿等，東側為寺院僧人生活區（僧房、香積廚、齋堂、茶室等），西側為雲會堂（禪堂，以接待雲游僧）。

3. 藏傳佛教建築形式：佛教發展後期，藏傳佛教在中國西部影響較大。佛寺自由式布局，在西藏地區創立，其特點是隨地形山勢沿等高線層層向上建築寺院，上層建築金頂與下層建築鱗次櫛比、氣象萬千。以主要建築「措欽」（大殿）為中心，結合寺院的行政組織「康村」、「扎倉」、「杜康」而建立成「組」的建築群體。建築類型複雜，集佛殿、靈塔、住宅等於一院。個別寺廟建於山坳或高原盆地中間，利用四周的較低建築物襯托主殿。西藏寺廟的建築常見有一種用灌木桱柳做成的「邊瑪牆」，一般位於女兒牆的外側，以木釘固定，刷深赭紅色。邊瑪牆不僅以自重較輕的材料為牆體減輕了上部的壓力，還具有較好的裝飾作用。特別是在邊瑪牆上鑲嵌的銅製鎏金「七政」、「八寶」圖案和邊瑪牆上口的檐下以短木做成一排象徵星辰的白色圈點，既裝飾了寺廟建築的外牆平面，又突出了建築宗教特色，成為西藏建築最具地方特色和民族風貌的重要外部特徵。另一具有這種性質的外部特徵就是金頂。西藏重要寺廟的佛殿和靈塔都要修建四坡形頂蓋屋架結構、上輔鎏金銅瓦的金

頂，它在太陽的照射下折射出耀眼的光芒，伴隨著和風送去陣陣的金頂鈴聲，承接著人們吉祥的願望。金頂之上有著豐富的局部裝飾。西藏寺廟比漢式寺廟更注重內部的裝飾，既體現了藏傳佛教建築自身的藝術內涵和地方特色，又豐富了中國佛教建築文化形式體系。藏傳佛教建築占據寺廟內部最大裝飾空間的，是壁畫和舉目可見的柱幡法幢。在一些大寺廟的佛殿中，幾乎每一個空間位置都可以發現這種獨特的藝術布置。

圖 4-1 「七堂伽藍」布局

4. 中國佛教寺廟建築配置：佛寺建築，由於教派和民族地區的不同，建築風格和建築布局形式各異。在中原、華北、江南地區大多為禪、律、淨土、法相等諸宗寺院；在西藏、青海、內蒙古、新疆、華北部分地區大多為密宗（藏傳密宗佛教）寺院；在雲南、廣西部分地區有小乘寺院（俗稱緬寺）。從建築藝術風格上看，藏傳佛教寺廟和小乘佛寺的特點尤為突出，反映出濃厚的藏族和傣族的民族藝術特點，漢族寺廟則體現與世俗王權建築幾乎無二的外在形式。

- 不同宗派佛教殿堂的主要建築有以下基本配置：
- 密宗：佛殿、講堂、灌頂堂、大師堂、經堂、大塔、五重塔。
- 法相宗：佛殿、講堂、山門、塔、右堂、浴室。
- 天臺宗：佛殿、講堂、戒壇堂、乂殊樓、法華堂、常行堂、塔。
- 華嚴宗：佛殿、食堂、講堂、左堂、右堂、後堂、五重塔。
- 禪宗：佛殿、法堂、禪堂、食堂、寢房、山門、僧房。

中國佛教建築發展特徵

佛教進入中國後，作為佛教文化實際載體的佛寺建築也傳入中國，並中國化地發展起來。「寺廟」是完全中國化的名字，「寺」是中國古代官署的名稱，廟本是中國土生宗教建築的泛稱。

- 東漢年間，西僧迦葉摩騰與竺法蘭帶著佛經、佛像到中國洛陽，下榻管理外交禮儀的官署鴻盧寺。後漢明帝將由鴻盧寺改建的僧院沿用了「寺」名，又因為是用白馬馱經而來，故中國佛教的第一寺就叫「白馬寺」，這是中國佛寺建築之始。此時的佛寺還是以供奉佛祖釋迦牟尼的舍利塔為中心柱建築形制。
- 南北朝時期，是中國佛教建築發展最為風靡的時期，「南朝四百八十寺，

多少樓臺煙雨中」。此時，佛寺建築主要呈現院落式格局，建築特色因受追崇五百羅漢之風的影響，羅漢堂建築為突出特點。

· 唐宋時期，佛寺建築逐漸與中國的四合院院落式建築布局結合，形成以殿堂式建築為寺院建築主體的建築形式。唐宋寺院建築形制主要盛行「七堂伽藍」制度，即佛殿、法堂、僧堂、庫房、山門、西淨、浴室，較大的寺院還有鐘鼓樓、羅漢堂等。

· 明清時期，山門、天王殿、大雄寶殿、後殿、法堂、羅漢堂、觀音堂（殿）成為寺院常規的建築。

山西渾源懸空寺

山西懸空寺，地處山西渾源縣城南，始建於北魏後期（約西元 6 世紀），是令人嘆為觀止的三教（佛、儒、道）合一的奇蹟建築。懸空寺凌空危掛在恆山金龍口西崖 30 多公尺高、呈 90 度垂直角度的峭壁上。寺廟上載峻岩，下臨深谷，陡崖上鑿洞穴插懸梁為基，上下交錯重疊，巧借暗托，梁架廊接，就崖建院，表現出古代工匠的高超技藝和大膽的遐想能力。全寺建築依崖布局，以棧道為基，上鋪龍骨，向外懸空，一溜排開，漸次升高，承載著全寺40 間殿堂樓閣，樓閣之間棧道相通，是中國一處最具力學科學原理的古代寺廟建築群。其設計的大膽奇特令人稱奇：所有殿堂都是用插入山石中的懸梁支撐，以鑿崖插木的飛架棧道接連斷崖，以曲折迂迴的精巧構思，使架梁上下呼應，廊欄左右照顧，疏密相宜，渾然一體，真可謂「雄俊生奇偉，絕處有風光」，俯瞰若深谷潛龍，仰望如空穹飛虹，建築的空靈與環境的驚險達到令人拍案叫絕的地步。寺內有三層九脊殿閣兩座，南北對峙，中隔斷崖，飛架棧道相通。其上又建築重檐樓閣兩層，建築緊湊有序。各殿之間有小院為過道，以棧道相連，或上下迂迴，或左入右出，或棧穿入室，或凌空飛渡，宛如九轉迴廊，八卦迷陣，神秘奧妙又令人膽顫心驚。

天津獨樂寺

天津獨樂寺，取「獨享天下之樂，不與他人同樂」之意。主要建築特色，表現在其遼代建築的山門和觀音閣上，在中國古建築史上占有極重要的地位。遼代建築，上承盛唐木構架遺風，下啟宋代嚴謹形制。其山門是中國現存最早的「四坡五脊」廡殿頂山門（廡殿頂山門形制在中國較為少見），坡頂造型舒緩，檐外伸幅度大，檐角如飛翼，生動別緻。兩端的鴟吻張口吞脊，長尾翹而向內卷，是中國現今發現古建築中年代最早又特色獨具的鴟吻。

獨樂寺觀音閣，是中國現存雙層樓閣木結構建築最高的一座，也是中國木結構建築的精華作品。其「虛實相間、明暗相濟、陰陽相合」的建築特點，是中國傳統文化中「內涵大、城府深」的「幽明」美學在建築學上的反映（許多古建築都有如此特點），建築風格對後世的樓閣建築有很大的影響。整個建築表現為一座層次疊加的建築，每一層都有各自的梁柱、斗拱系統，最上一層就是將一座單層建築擺放其上。因為上下層的柱子不對位，為減少柱子所受力的剪切差異，於柱根部墊一橫木；並為防止結構變形，上下的空井也有造型上的區別，下層為方形，上層為六角形。觀音閣中，觀音頭部的「斗八藻井」，光線自第三層明間的前檐門窗中透射進入，正好照在人像的面龐，餘光自上而下折射，讓敬仰的信徒們彷彿籠罩在神聖的佛光中，從而產生「出世」的超自然宗教神秘意味。

獨樂寺的另一奇特處是，山門與觀音閣之間及其兩側，都用迴旋往複式的廡廊連接。這是唐遼時期佛寺布局特有的一種配置。

西藏布達拉宮

布達拉宮，相傳建於 1000 多年前的西元 7 世紀吐蕃贊普松贊乾布時期，是一座原西藏封建農奴主階級集宗教神權與世俗政權於一體的政教合一的大型宮堡式建築群，為歷代達賴喇嘛的冬宮。其建築布局，體現與漢文化「中心布置、中軸對稱」不同的建築文化理念。宮堡建築依山勢疊砌，五座宮頂部覆蓋鎏金瓦，樓群依山勢拔起，殿宇連接，氣勢雄偉。整個建築系木石結構，方塊石疊成，宮牆達一公尺多厚。殿堂建築高大寬敞，採用漢族歇山頂和鎏金銅瓦工藝，外形威嚴挺拔，特色生動。宮內的房舍穿插曲折，飛閣層樓交錯配合，雕梁畫棟，金光燦爛。其中，達賴五世和十三世的靈塔最高達 14 公尺，全部用金皮包裹，直穿布達拉宮數層。構成一組氣勢磅礴、蔚為壯觀的建築群。充分體現了西藏古代建築的優秀傳統，是藏族建築的精華。宮堡體現了藏式建築的鮮明特色和漢藏文化融合的一些風格，既是藏族古建築藝術的精華，又是中國古建築歷史中最具有獨特魅力的建築奇蹟。

第二節　石窟寺建築

中國石窟寺建築淵源

（一）中國石窟寺建築的起源

石窟，是印度早期佛教建築「支提」式塔（即高僧的靈塔）與山窟合為一體的佛教建築。「支提」式塔，是印度「窣堵坡」的建築演進。早在西元前 2 世紀，印度德干高原上就已經出現阿旃陀石窟建築。中國唐代高僧玄奘雲遊印度時，就曾到過阿旃陀，這在他的《大唐西域記》中有明確的記載。將山與浮屠結合在一起，形成佛教建築，是具有佛家意識基礎的：

1. 佛教有以須彌山為宇宙中心的信仰，因此開窟於山，修行於窟便有了神

聖的象徵意義。

2. 山以偏遠的客觀，造就區別於世俗生活的出世和斷人間煙火的苦修決心。

　　在印度，石窟都是以「群」的方式出現，石窟群裡以僧團為單位，有時一個石窟群裡有幾個僧團。一般一個僧團有數個居住窟、一個禮拜窟。

　　佛教從印度傳入中國後，初始走的是一條遊學之路，為了既給苦行的僧侶們提供一個避風遮雨的空間和進行宗教活動的場所，也為使教義和佛像能歷朝過代讓信徒頂禮膜拜，於是同樣依照印度佛寺建造方式，依山開鑿石洞為窟，沿崖刻經像為堂，架構最初的佛窟建築形式。初時石窟建築很小，沒有集會講經的講堂，中國的僧侶也沒有在石窟中苦修的傳統，而是在洞窟的前面或旁邊另建寺院，作為僧侶居住和集會的地方。原來，窟內後部的塔也發展為塔柱或中心柱。魏晉南北朝、隋唐等後世佛教教徒們，有在山間開鑿石窟、雕刻造像之風，至宋走入沒落。

　　中國石窟寺建築形式，大約在西元 1 世紀左右從印度傳入大月氏（今阿富汗），後來經大月氏傳入中國，由於歷代開鑿延續不斷，往往在一處形成若干窟群。目前的資料表明，中國石窟開鑿最早年代約在西元 4 世紀前後，盛行於 5 ～ 8 世紀。現今發現最早的石窟寺建築是新疆天山南麓明屋達格山壁上的克孜爾千佛洞。考古發現表明，石窟藝術傳播路線是沿著古絲綢之路由新疆逐漸向東進行的，大約從魏晉開始逐漸傳入中原，傳入之後，很快就與中國傳統的建築相結合。石窟寺建築生機蓬勃地在中土發展，但表現出與印度形制的不同。石窟寺建築原理是以「減法」掏空或削減的方式來形成的一種建築空間，是融石窟、雕刻、繪畫三位於一體的宗教藝術形式。中國的僧人們在逐漸融會貫通外來文化的基礎上，將「減法」作成「加法」，最後在窟前或旁邊另建寺院，供僧侶住宿誦經。洞窟中一般只有佛、菩薩等雕像和壁畫，以為拜佛之用，雖保存著石窟內靜坐的「禪窟」痕跡，然僧人已經

不去打坐，只是留些原始的遺意以為虔誠。中國佛教更注重以「禮佛拜像」等宗教活動為依據的宗教信仰，漸漸完成了從遊學到住學的轉變，使「佛殿」建築從「佛理性」塔窟向「佛像性」殿堂發展，形成中國佛教建築以「大雄寶殿」為中心的偶像性崇拜建築文化，這也為以後的儒學書院和學堂式經學提供了許多借鑑意義。為了極大地張揚中國宗教信仰的世俗性意味，在石窟寺建築的中國化過程中，將窟中「石刻」的「經義性」塔柱前移，演繹為殿中「木雕」的「偶像性」佛祖，石構建築文化向木構建築文化轉化，冷酷說教文化向教誨文化轉化。這些留存下來的石窟不僅是宗教文化的遺存，而更為重要的意義，是凝聚了古代勞動人民的智慧。

其實，窟與寺是兩種建築，窟是以石構建築為主體，屬於外來建築文化體系；寺是以木結構為主要建築語言，體現中國本土建築文化特點。佛教傳入中國後，在石窟前架構起中國的木建築，將二者巧妙地合為一體。如在敦煌莫高窟的建築中，我們依舊能夠明顯地看到這種中外合璧的形式。再後來，石窟建築甚至於更向空間發展，形成中國山水文化的禪理：或山是一座佛，佛是一座山，或摩崖雕刻滿山壁，山寺一體，塵梵無分。如樂山大佛就是以一座山為佛體，然後架構寺廟。佛教石窟寺建築以巧奪天工的創造力和非凡的想像力依山形就勢開鑿石窟，造像築寺，弘揚佛法，也可謂是佛心良苦了。可惜，今天我們只看到「窟」而不能看到被風雨摧毀的「寺」了。

中國石窟藝術在漫長的 1600 多年的演進歷程中，在華夏大地上，留下了大小數百座石窟寺建築，尤其北魏和盛唐兩個時代，成為中國石窟藝術的鼎盛時期。唐以後宋、元、明、清等歷代因世俗商業活動的進程和充實，逐步取代宗教精神的深刻闡發，石窟寺建築漸漸衰落。現存石窟寺建築較多的省份有新疆、甘肅、山西、河南、四川、河北、山東、雲南和遼寧等省。其中規模較大、最為著名的是甘肅敦煌的莫高窟、山西大同的雲岡石窟和洛陽

的龍門石窟。

這些古老的民族文化遺產既是中華民族的寶貴精神財富，也成為整個人類世界的文化遺產。綜觀中國石窟寺建築發展，中國佛教石窟藝術雖以印度佛窟建築為其本源，但卻走出了一條中國化道路：

其一，石窟建築延續千餘年，這是印度佛教石窟望塵莫及的；

其二，石窟建築在地域的擴展上有自身的規律 —— 以古代陸路交通要道（絲綢之路）為傳播途徑；

其三，在發展規模和分布上具有宏大而廣泛的特點；

其四，具有自己的民族特性，一改印度單塔廟模式，發展為佛殿窟、大像窟、佛壇窟。

（二）中國石窟寺建築形制

中國石窟寺建築的分布，具有明顯的地域性，大量分布在中原、北方、西北和西南地區。長江下游少有石窟建築遺存。石窟寺建築依據時代、地域、宗教信仰的差異和變遷，以及石質和功用的不同，一般有以下幾種形制：

1. 洞窟內立中心塔柱的塔廟窟，是提供給僧侶們繞塔做禮拜用的；

2. 用於講經說法的無中心柱佛殿窟（覆斗型石窟）；

3. 供給僧人生活起居和坐禪修行用的僧房窟；

4. 窟內主尊為大型雕像的大像窟；

5. 在窟內設立中心佛壇，上雕塑佛像、類似寺院殿堂的佛壇窟；

6. 專門為坐禪修行而鑿的小型禪窟（羅漢窟）；

7. 由小型禪窟組成的禪窟群；

8. 利用天然溶洞稍加修鑿，窟內無摩崖造像的石窟；

9. 利用崖面的自然走向而布局規劃開鑿出的摩崖造像窟。

中國石窟寺建築發展特徵

1. 早期石窟建築：早期石窟建築雖源於印度，但與印度石窟相比較，又發生了變化。如西域龜茲石窟形制就功能性可以分成兩類：一類為禮拜窟的支提窟、大像窟、講經窟；一類為生活窟的毗訶羅窟、禪窟、羅漢窟、倉庫窟。印度石窟支提窟少，毗訶羅窟多；而龜茲石窟支提窟多，毗訶羅窟少；印度石窟主要用於僧人修行，龜茲石窟主要服務於信仰者拜佛。目的的不同，使佛窟建築形式發生變化：龜茲石窟的支提窟有多種形式：中心柱型、方形平面帶明窗中心柱型、方形平面無中心柱型、長方形縱券頂小型、長方形平面縱券頂帶壇基型。龜茲石窟中最多的是中心柱型，中心柱窟一般有前室、主室、後室。前室繪天龍八部等護法神像，主室為長方形，在中心稍後的地方是上連窟頂的方柱，柱前開龕（有三面或四面開龕），龕中有佛。或不開龕，鑿出柱基，上塑立佛。從敦煌石窟中心柱型、毗訶羅型、大佛窟、涅槃窟、覆斗型和背屏型六種類型，明顯可以感覺到早期石窟建築向佛窟建築的過渡。

2. 中期石窟建築：中期石窟建築特徵主要表現為石窟以塔柱為中心改為以佛像為中心：有柱，則佛在柱上；無柱有壇，則佛在壇上；無柱無壇，則佛在壁上或為壁前的塑像。從中心柱石窟到覆斗型石窟的演變，是從印度文化到漢窟文化的轉變，同時也是中國佛教變印度佛教經典文化為偶像文化的轉變。從形式邏輯上，可以看成敦煌中心柱型前室人字坡由外向裡推進，覆蓋全頂部形成覆斗頂，「人」字坡下面的殿堂或空間也隨頂部由外向裡推，把中心柱推向後壁直至消失，而佛像日趨偉大。並隨著佛窟以像為中心的普及，將石窟與木結構寺廟建築結合起來。5～8世紀，中國石窟寺建築達到最盛時期，但同時也埋下中國石窟寺建築逐漸走向衰落的伏筆。

3. 晚期石窟建築：從 9 ～ 10 世紀開始，石窟開鑿漸趨向衰落，石窟形制大量模擬地上佛殿的情況日益顯著，窟前接建木結構堂閣的做法極盛行。佛教文化也更為進入世俗境地，自 11 世紀以後，石窟開鑿愈來愈少，至 16 世紀基本退出中國佛寺建築體系。

中國石窟寺造像藝術特徵

　　中國石窟寺造像藝術一般來說經歷了三個發展高潮時期：魏晉南北朝、唐代、宋代。各個朝代也都有其鮮明的時代風格特徵：

· 魏晉南北朝時期的石窟藝術，因佛教初入中國，受外來文化影響，而較多帶有印度因崖開鑿的傳統。前期（以北魏太和改製為界）造像，多呈磨光肉髻、隆鼻垂耳、方圓面型、大眼細眉、高鼻短頸、厚胸寬肩、衣紋貼膚（如從水中爬出一樣，史稱「曹衣出水」）的模式和雙窟雙塔一大碑的石窟建制，以及中國北方地區拙樸、粗獷、簡括之特色。至南朝，因受中國本土社會文化和當時世人審美意趣的影響而重「秀骨清像」的人物造型風格。後期造像多眉目疏朗，眼小唇薄，身體扁平，脖項細長。

· 唐代石窟藝術，因為國勢強盛、經濟繁榮、文化發達的影響和佛教在唐朝更入民間的現狀，已不滿足一佛二菩薩，而是追求七尊佛、九尊佛、十一尊佛、甚至千佛萬佛的多佛群像規模，風格更多地體現自然本性復甦、人生自信樂觀、世俗生活享樂。造像體態豐腴壯實，表情親切溫和，衣袖寬大，飄逸有致，氣派恢弘；結構上準確寫實、生動逼真；精神上莊麗典雅、自信高潔。體現了中國不即不離、雖神卻俗的宗教造像審美理想，代表著中國古典造型藝術的最高峰，完成了佛教從天國到俗世的中國化過程。道家自唐始也借鑑佛教石窟藝術形式鑿窟塑像，但除形象上呈道家特徵外，藝術手法與佛教石窟藝術幾無不同。

· 宋代，因為商業的繁華，市民經濟意識逐漸出現，市儈哲學取得世俗社會的地位，反映在石窟造像藝術上的特點是，一則注重寫實，散發濃郁的生活氣息，宗教意味漸漸淡化，少了神性，多了人性；二則人物形象纖細、清秀、瀟灑和柔和。

敦煌莫高窟

莫高窟（圖 4-2），俗稱千佛洞，是世界上現存規模最大、內容最豐富的石窟藝術遺產和寶庫。據敦煌石窟所藏武則天時期聖歷元年（698 年）李懷讓重修莫高窟佛龕碑記載，該石窟始鑿於前秦建元二年（366 年），因敦煌為絲綢之路上的名城，各代王公貴族都在此修建佛窟，至唐代武則天時，已有千餘窟龕。形制有禪窟與中心柱式、方形佛殿式和覆斗式。窟外原有殿宇，並有木結構走廊與棧道相連。窟最大者高 40 餘公尺，30 公尺見方；最小者高不盈尺。窟內金碧輝煌，絢麗奪目。莫高窟現存年代最早的洞窟開鑿於北涼（5 世紀初），以後經十六國、北魏、西魏、北周、隋、唐、五代，宋、西夏至元各代，連續不斷地開鑿營建。莫高窟在藝術上不僅體現中華民族的風格，還吸收了印度、希臘、伊朗等國古代藝術之長，堪稱東、西方藝術合璧的經典。

莫高窟藝術高峰是唐代，唐窟建築藝術無比精妙，並以詳實的資料彌補了魏晉南北朝十六國晚期至中唐 400 年間建築實物的缺憾。一些群體建築也呈現出中國院落式布局。莫高窟造像均為泥質彩塑，有單身像和群像。佛像居中心，兩側侍立弟子、菩薩、天王、力士，少則三身，多則 11 身。莫高窟佛教彩塑形像在唐代已經世俗化，雖然表現的還是佛、菩薩、天王、力士、弟子、飛天等，但和現實人的思想感情十分接近。造像的形象準確，神氣自然，衣紋流暢。

莫高窟最精彩的部分尤以精美的壁畫而聞名，每個洞窟都是一個絢麗多姿的世界。宗教畫有佛經故事和佛像兩種，凌空起舞的飛天被公認為最美的

形象。其中，北朝時期至隋的壁畫主要描繪了釋迦牟尼的佛本生故事，宣揚忍辱負重及自我犧牲精神。到了隋唐時期，繪畫以「經變」題材為主，主要有西方淨土變、東方藥師變、維摩經變、法華經變、金剛經變、楞伽經變、報恩經變、鬥法圖、降魔變等，尤以宣揚「西方極樂世界」的「淨土變」最為突出。除此之外，還有描繪彌勒經變、華嚴經變、楞伽經變、思益梵天所問經變、法華經變、維摩詰經變、金光明經變等的經變故事壁畫。世俗生活畫，以歌舞昇平的場面代替了宗教荒山古洞的苦修苦練生活，強烈表現了唐代濃郁的世俗生活氣息。

圖 4-2 甘肅敦煌莫高窟

龍門石窟

龍門石窟（圖4-3），開鑿於北魏孝文帝遷部洛陽（494年）前後，歷經東魏、西魏、北齊、隋、唐、五代、北宋、金以及元、明。奉先寺，為龍門石窟中最重要、最具代表性的石窟，是唐高宗和武則天時期開鑿修建的。寺中露天大龕主佛像盧舍那大佛，通高 17.14 公尺，是龍門石窟中最大的佛像，也是盛唐佛教建築雕刻文化藝術的代表。其身軀造型豐滿健壯，雕像面部豐頤秀目，嘴角微翹呈微笑狀，雍容華貴，睿智端莊，儀表堂堂，是典雅的外貌與豐富內涵完美結合的傑作。其與兩側第子、脅侍菩薩、力士、天王等雕像，形成一個完美的藝術整體。

圖 4-3 龍門石窟

第三節　中國道教建築

中國道教建築淵源

　　道教是中國土生土長的宗教。道教文化源遠流長，是中國傳統文化十分重要的組成部分。作為中國本土的宗教，道教的主要思想是「人本」，即研究人如何在世界上存在，如何與自然、社會建立關係，以及人怎樣才能健康地活著，甚至長生不老等等。道教的教義理論主要源於道家的「自然無為」思想和「道乃萬物本源」的宗旨，並吸收儒家、釋家等眾家理論，與佛、儒一同構成中國傳統文化主要和精華部分，具有鮮明的中華民族特色和濃厚的民間性與兼容性。正是在這種基礎上，道教才發展成為中國的主要宗教之一。

　　道教稱修道、祀神、舉行齋醮祈禱等宗教儀式及貯藏道教經典的地方，為宮、觀、洞、廟、庵、祠、院、臺等，宋以後也有極少數的石窟和塔。

　　道教在創立之始，將其組織規製成二十四治，而治所（即活動場所）以「治」稱之，或稱為「廬」、「靖」或「靜室」，最初靖室的陳設簡單，僅有香爐、香燈等，供修道者靜思、齋戒、修行。東漢至魏晉南北朝時，靖室逐漸成為地區性的活動中心，出現了「民家為靖，師家為治」的情形，便改稱「治」、「館」、「仙館」。南北朝時，隨著道教進一步發展，道觀建築由民建向官修轉化，宮觀規模逐步擴大，殿堂樓閣顯著增多，其平面布局也向更繁雜的方向發展。北周時，稱道教建築為「觀」，樓閣建築普遍。到了唐朝時期，因朝廷與老子同祖之關係，升「觀」為「宮」，享受與皇家一樣的待遇，各地廣設宮觀建築。宋、元、明、清時期，道教宮觀建築尤為盛行，從此宮觀成為道教建築的正式名字。道教建築借鑑了佛寺建築的布局和形制，大體上與佛寺建築相似，一般由神殿、膳堂、宿舍和園林四部分組成，

園林建築是其最大的特色所在。雖然唐以前的道教宮、觀、洞、廟等建築，今天已經幾乎不存在了，但從文獻中可略知早期道教建築的基本格局：「太真科曰：立天師治，地方八十一步，法九九之數，唯昇陽之氣，治正中央名崇虛堂，一區七架六間十二丈，起堂屋上當中央二間上作一層崇玄臺。當中央安大香爐，高五尺，恆焚香。開東西南三戶，戶邊安窗。兩頭馬道，廈南戶下飛格上朝禮。天師子孫上八大治，山居清苦濟世道士可登臺朝禮，其餘職大小中外祭酒，並在大堂下遙朝禮。崇虛臺北五丈起崇仙臺，七間十四丈七架，東為陽仙房，西為陰仙房。玄臺之南，去臺十二丈，近南門起五間三架門室。門室東門南部宣威祭酒舍，門室西間典司察氣祭酒舍，其餘小舍，不能具書，二十四治各各如此。」從建築布局上看，整個格局同樣採取中國傳統院落建築模式：入門為中庭，繼而是神殿；殿後為寢；旁有廊廡，廊兩側建屋；後有園林。其主要建築是擺在南北中軸線上，東西兩側為馬道，崇玄臺與崇虛堂是整個治的中心與「朝禮」的中心。因道教有「仙人好樓居」之說，故除殿宇外，亭臺樓閣建築、前後幾重院落的建築文化成了道教建築的特點之一。又因道教鼓吹「酬神演戲」，故道教建築中多設道地的木構建築「壇臺」，以為「縱情慾樂」「天性自然」。

　　道教建築多選名山洞天福地，體現崇尚自然，追求超凡脫俗的思想。道教因其鼓吹「自然」、「無為」文化的宗旨，本身沒有成熟的宗教理論，也沒有獨立的建築體系，一以貫之地強化「別有洞天」的自身追求。如果說佛教建築以極大的意志表白「坐禪」精神，那麼道教建築就是以「隨心所欲」的態度來申明「行功」的理念。所以道教許多宗教儀式模彷佛教，道觀建築也沒有特別的宗教特徵，與佛寺建築基本相同。如佛寺山門設金剛力士，道觀設龍虎神像；佛寺天王殿設天王，道觀設值功曹；佛寺大雄寶殿供三世佛，道觀三清殿供三清尊神；佛寺有戒壇、轉輪藏，道觀也有同類建築等。

區別是，道教建築沒有大佛閣、五百羅漢堂、金剛寶座塔等，卻多了樓閣戲臺建築。正是因道教文化的無體系和泛規則，只好把歷史和傳說人物，以及祠祀中的自然界神靈等都納入道教敬祀系統，使之與佛教寺院匹敵，好形成儒佛道文化三分天下的鼎足之勢。道教文化的世俗與自然觀念，體現道觀中的塑像與壁畫的題材多為世俗常見，建築風格也比較接近世俗建築，宗教氣氛不如佛寺濃厚。建築裝飾圖案體現鮮明地世俗意味，追求吉祥如意、長生不老、羽化登仙思想。多以暗八仙（指八仙手持物：葫蘆、扇子、拍板、寶劍、漁鼓、笛子、花籃、荷花代表鐵拐李、漢鍾離、張果老、呂洞賓、曹國舅、韓湘子、藍采和、何仙姑八位神仙）和鶴、鹿、龜、靈芝、仙草等圖案裝飾，表示吉祥長壽。也喜以採用具有物名形義之諧音寓意，來意會或附會其宗教的理想境界。如福祿壽三老圖、松鶴龜不老物等。甚至就直接將字化成圖案而成為建築的裝飾藝術。重要的道教建築有：福建莆田縣玄妙觀、山西永濟縣的永樂宮、蘇州城內玄妙觀以及北京白雲觀、江西貴溪縣龍虎山正一觀、陝西周至樓臺觀、四川成都青羊宮等。

中國道教建築發展特徵

中國道教建築在長期的發展過程中，並沒有形成自己的建築風格特徵，只是模彷佛寺建築來「借題發揮」自己的宗教語言，以道教文化的「自然思維」，吸收佛家清靜虛空的出世哲學和世俗社會院落建築的規格體系。這當然是也由於道教本身的自然世俗屬性，表現出道教在建築上「天人合一」、「無為自我」的超脫。其建築文化觀念主要體現出四個特徵：

第一，以木為建築材料以符合陰陽五行、自然自在的學說思想（磚石不屬於五行五材之列，樹木是自然生命產物），反映道教的親近自然、與自然交流的「天人合一」、「物我合一」的宗教意識。

　　第二，注重建築與自然環境的和諧，吸收五行陰陽及方位說，根據乾南坤北、天乾地坤、子午中軸線等宗教信仰，布局整體建築。如兩側月東日西，取坎離對稱之意；坐南朝北，以「聚財迎神」自生福氣。「自然之美」是道教崇尚的最高境界；建築是自然的一部分，是道教建築最鮮明的特色；依山傍水、亭榭樓閣、山石林苑是道教建築的突出形式。建築與自然的有機組合是道教建築最樸實的科學態度和道德取向。

　　第三，根據《周易》，運用數的等差關係造型，使建築中凡是需要用到數學原理時，都賦予宗教人文理念。如陽奇陰偶、九數為大（天數，陽數之極）是中國建築數字化的最早實踐。

　　第四，講究陰柔之美。道教崇尚「守恆」、「以柔克剛」等陰柔文化意念，在建築上的反映就是柔線條的運用。如屋頂的曲折和反翹，柱梁的圓潤和飄弧，不但沒有沉重壓抑之感，反而總是覺出輕盈欲飛、紫光仙氣的舒展，有情理相融、人事天賦的韻律美。

　　道教建築的四個特徵，直到今天都成為中國建築十分重要的文化特徵，甚至是建築的理想追求。

北京白雲觀

北京白雲觀，始建於唐開元二十七年（739 年），是北京最大的道觀建築、道教全真教派的第一叢林和三大祖庭之一。其建築格局以八卦方位布局，以子午線為中軸線，坐北朝南，形成東、中、西三路，對稱組成一個建築群。建築結構與布局上，廣收中國南方宮觀、園林建築的特點，亭臺樓閣、樹木山石安排都極為精巧別緻，殿內裝飾也全用道教圖案。建築風格與宮殿式相近。

龍虎山天師府

龍虎山天師府，為歷代天師世居之寓所。天師府規模宏大，建築瑰麗，布局別緻，結構嚴密。其既運用中國傳統的府第規格，又結合封建衙署的功能布局，呈現王府式建築群的內在氣質。在布局、風格上，既保持道教正一派（天師道）的特徵，又具道教正一派神道合居的鮮明特色。龍虎山天師府是由府門、大堂、後堂、私第、書屋、花園、萬法宗壇等組成的建築，以三省堂為中心，按「八卦」形布局，樓房殿閣、金壁龍柱、畫棟雕梁。院內層層疊疊，曲徑迴廊，甬道貫通。二門有三對六位門神（門神是道教最流行的崇敬神祇），分別是：秦瓊、尉遲恭、楊林、羅成、程咬金、單雄信唐代六武將。

第四節　伊斯蘭教清真寺建築

中國伊斯蘭教建築淵源

　　清真寺，是伊斯蘭宗教建築。清真寺是阿拉伯語「麥斯基德」的意譯，也有將它譯為「清真禮拜堂」的。清真寺的主要功能，是穆斯林教徒交往、禮拜的宗教活動中心。11 世紀前，伊斯蘭尚未形成正式學校時，清真寺也具有學校功能；在法庭沒有專設之前，還代替法庭和裁判所。因此，清真寺是穆斯林民族生活中不可缺少的精神、政治、文化中心。清真寺是由穆罕默德創建的，最初是四面土坯牆環繞的庭院，以兩排椰棗樹幹遮頂，穆罕默德在此禮拜、宣教處理政務和居住。

　　中國清真寺建築始於唐代，普遍於宋代，至清代達到高峰期。中國清真寺建築基本形制主要有兩種，阿拉伯式和中國殿堂式。伊斯蘭教進入中國，也走了與佛教境遇同樣的中國化道路，表現最為顯著的特徵是中國式清真寺的殿堂建築風格。

165

伊斯蘭教傳入中國初期，清真寺建築幾乎全是阿拉伯式，採用磚石結構，平面布置和外觀造型及細部處理上基本都取阿拉伯建築風格。這類清真寺多分布在新疆等民族地區，形成了新疆伊斯蘭建築的獨特風格。伊斯蘭教雖說在唐代就已經進入中國，清真寺建築卻比較簡樸，只是一些簡單樸實的禮拜場所。因此，唐代的早期清真寺建築的實例幾乎不能再見。中國內地清真寺建築，目前見到的絕大多數是元以後，特別是明清以來的清真寺建築，尤其以清代發展為盛。

中國清真寺建築發展

中國清真寺的規模性修建和普遍化是在宋代，而清真寺形制的逐漸變化標誌著中國對伊斯蘭教文化的民族解構、理解、重組和出新，並具有明確的發展階段和民族特徵。

（一）中國清真寺建築發展階段

伊斯蘭教建築與中國民族建築結合發展，可分為三個階段。

第一階段是唐宋元時期。這一時期，是伊斯蘭文化傳入初期，伊斯蘭建築表現為以移植方法為主，保存阿拉伯建築特點較多。

第二個階段是明清時期。是中國伊斯蘭建築發展的高潮，尤其以清代為最輝煌。中國清真寺的特有建築形制在此時完全形成，體現出以木結構殿堂樓閣為主體的中國化伊斯蘭建築風格。在建築的整體布局、建築類型、建築裝飾、庭院處理等各方面，都已具有鮮明的中國特點，不僅絕大多數採用中國傳統的四合院形制和沿一條中軸線有次序、有節奏地布置建築主體，還新出現了講經堂、陵墓等建築，甚至阿拉伯式拱券大門和尖塔式磚砌邦克樓，也為中國傳統木結構樓閣式塔和中國式的寺廟大門所代替。

　　第三個階段是 1840 年後到中華人民共和國成立的一百多年間，伊斯蘭建築處於停滯狀態，建築不僅較少，工程品質與技術、藝術水平也較差。

（二）中國伊斯蘭教建築特徵

　　伊斯蘭教清真寺建築，是既不同於西方、也不同於中國建築的另一建築文化體系，受伊斯蘭宗教思維的影響和制約，表現出如下一些特徵。

　　第一，清真寺建築朝向必須符合伊斯蘭教規定。和中國宗教的神位敬仰不同，伊斯蘭教是方位敬仰，教義規定教徒禮拜時須面向伊斯蘭教聖城麥加，因中國在其東方，故禮拜大殿一律坐西朝東，聖龕均背向正西。

　　第二，禮拜殿內不設偶像。伊斯蘭教認為真主是獨一無二的，能創造一切，主宰一切。真主是無形象、無方所的，因此不作偶像崇拜。故僅在西壁的後窟殿內設立裝飾精美的聖龕。

　　第三，禮拜殿面積很大。按伊斯蘭教規定，教徒除每日禮拜五次外，每週五為聚禮日，教區內教徒須集中在清真寺禮拜殿內做功課，因此禮拜殿面積特別大，以適應同時容納多達成千上萬教徒做禮拜的需要。

　　第四，嚴格的裝飾限制。按《可蘭經》的規定，禁止用人和動物的形象作裝飾主題，因此清真寺建築的裝飾都是花草植物圖案和幾何圖形，即使在莊嚴的神龕中也沒有上帝阿拉的神像。中國伊斯蘭教清真寺建築裝飾，華北地區多用青綠彩畫，西南地區多為五彩遍裝，西北地區喜用藍綠點金。這樣既符合不用動物圖案，全用花卉、幾何圖案或阿拉伯文字為飾的伊斯蘭文化，又體現中國民間傳統世俗崇拜觀念，表現出中外文化藝術融合的顯著特色。

（三）清真寺建築形式

伊斯蘭教清真寺建築包括禮拜殿、庭院、凹壁、講壇、宣禮塔、拱頂、券門、柱和水房。

- **清真寺禮拜殿**，為寺院建築主體，內部陳設簡樸，以阿拉伯紋樣裝飾牆壁，地面鋪以地毯。柱群將禮拜殿分割成橫豎若干柱廊，四柱圍起的空間稱「巴拉塔」，一般中間柱廊比側廊寬，稱為「中廊」或「主廊」。殿內中部有指引穆斯林朝向（麥加方向）的正向牆。中國因為在麥加東面，故正向牆朝西面東。

- **露天庭院**，為禮拜殿的延伸，是聚禮或大型宗教活動場所。有些清真寺規模較小，沒有露天庭院。

- **凹壁**，在正向牆壁中央牆面，為一尖券圓門形壁龕（穆斯林稱「米哈拉布」），既指示禮拜方向，也是阿訇、教長站立講經、禮拜之地，被認為是清真寺內最聖潔之處。

- **講壇**，阿拉伯語為「敏巴爾」，是供阿訇、教長講經站立的木製階梯狀設置，其安裝了轉子可以移動，為清真寺建築的重要組成部分。最早的講壇臺階為三級，後增至伍麥葉王朝穆阿維葉時期的七級、塞爾柱時期的十一級。講壇最前面為拱形門扉，代表塵世；最高處是渦卷狀圓頂，代表上界；頂上托一輪新月，象徵伊斯蘭。講壇飾以鏤空的方形、圓形、弧形等幾何形紋飾。

- **宣禮塔**，用於召喚穆斯林禮拜的高塔，外形巍峨頎長。早期的宣禮塔形製為四方形，到阿巴斯王朝以後，由四方體變為圓柱體和圓錐體，塔外設螺旋形階梯。隨著伊斯蘭教傳播，各地清真寺宣禮塔形制具有了鮮明的地方特色。如印度清真寺宣禮塔為圓錐體，從下到上由細變粗，頂端為石製拱頂；土耳其清真寺宣禮塔形如尖筆或利劍；西部伊斯蘭國家的

清真寺宣禮塔多為四面或八面的長方體塔。清真寺宣禮塔基本上可以分為四方體、螺旋體、多棱體、圓柱體和雙頂等五種。

· **券門**，由分行排列的方柱或圓柱支撐券門或券窗，券上再建穹頂。喜用券技術是伊斯蘭建築主要特點。券最早是亞述人發明的，後經波斯人、羅馬人得到發展，形成形式多樣的券。券的形狀有半圓券、馬蹄券、鈍圓券、銳圓券、直圓券、半蛋券、瓣狀券。

· **拱頂**，亦是兩河流域民族所創建，不僅是清真寺建築，而且先賢的墳塚均採用拱頂建築技術。拱頂由數個交叉的券拼接而成，立於圓柱或六棱體或八棱體的扶壁上（與基督教拱頂建築結構不同，其沒有頂樓）。清真寺拱頂藝術到阿巴斯王朝有重大突破，出現了建於尖券上的彎拱頂，增加了拱頂高度，並變基座頸部四方形為圓形，使拱頂朝多樣式發展。

· **柱**，分柱頭、柱身、柱座（地下有柱礎）三部分。原是古埃及人發明的祭廟建築構件，是古埃及建築的主要特徵。到伊斯蘭教時期，穆斯林因襲並發展了柱建築藝術，創造了完全獨立、無所憑依的柱，不用連接柱頭間的木檁支撐。伊斯蘭教柱的特徵主要為四面體或多棱體，風格簡捷明快，精美頎長。奧斯曼時期，柱為螺旋形，柱頭有葉飾。

· **水房**，是穆斯林禮拜前做淨儀（分小淨和大淨）程序的場所。淨儀之水要求絕對清潔，一般引山泉流入池，以顯別緻肅穆。因為宗教的信仰原因，清真寺建築庭院中常常建有明淨的水池，上面覆以亭閣，既為美化，又可遮掩而防止汙染。

（四）漢地清真寺建築風格

第一，中國寺院的完整布局。中國清真寺建築既採用伊斯蘭教建築向西崇拜的方位格式，又遵照中國傳統的四合院形制，沿中軸線有次序的對稱布局。既不違反伊斯蘭教基本教義，又使每一進院落都有自己民族獨具的功能和藝術特色。

第二，中國化的建築類型。中國清真寺與阿拉伯風格的清真寺明顯不同之處，是具有強烈的阿拉伯尖塔式建築特點的磚砌邦克樓被中國傳統的樓閣式木構建築形制所取代，中國傳統的大殿建築取代阿拉伯的圓形穹隆大殿。

第三，富有中國情趣的庭園風格處理。中國幾千年的「農業文明」創造出的「安居樂業」的守恆性思維，在建築上表現出「與江山同在，與自然同樂」的風格：在寺廟建築中貫穿「現實」態度和「世俗」精神。如養花種樹、設爐置香、立碑懸匾、堆石疊翠、掘池架橋等。

第四，中西合璧的建築特色。無論是內地還是新疆、寧夏、青海地區的伊斯蘭教建築，其建築形式、裝飾都具有中西合璧的特色，既符合阿拉伯伊斯蘭教教義，又充分表現出中國傳統文化。

西安化覺巷清真寺

西安化覺巷清真寺建於唐天寶元年（西元 742 年），是一座歷史悠久、規模宏大的中國古建築群，也是伊斯蘭文化和中國文化相融合的結晶。全寺布局呈東西走向，體現了伊斯蘭教建築特點，同時，全寺呈正方形，又具備中國建築的特點，共分四進院落，每進院落均為四合院模式，設廳、殿、門樓，前後貫通。院落的循序漸進，使清真寺顯得深邃起來；建築物的井然有序，突出了清真寺的嚴肅；整個清真寺的各部分重重疊疊，又加強了主要建築高大雄偉的姿態和巍峨氣勢，充分顯示出中國傳統建築注重總體藝術形象的特點。東端院牆正中的照壁，是全寺中軸線的起點，正面鑲有

三方菱形菊蓮圖案，檐下磚雕斗拱，宏偉壯觀。古建木牌坊豎立中央，翹角飛檐，牌坊頂部琉璃瓦覆蓋，蔚為壯觀。在這條中軸線上依次排列著木牌樓、五間樓（二門）、石牌坊、敕修殿（三門）、省心樓（邦克樓）、連三門（四門）、鳳凰亭、月臺、禮拜大殿等主要建築物。中軸線的南北兩側各有廂廡三間，以及各式碑石，排列井然。「敕賜禮拜寺」的「敕賜殿」內置石碑七通，碑文有阿拉伯文、波斯文和漢文，房間內部卻又陳設明清兩代古式家具。殿內吊頂全部做成井形天花，天花支條為綠地紅花，瀝粉貼金。天花板岔角、圓光又皆為阿拉伯文組成的圖案，表現了中國清真寺古建築彩畫的獨特手法。整個庭院寬敞，與建築物空間比例良好，前後構成和諧一體的色調，猶如一幅宋捲軸畫。

牛街清真寺

北京宣武區牛街清真寺是北京規模最大、歷史最久的清真寺建築，遼統和十四年（996年）初建，明正統七年（1442年）重修，清康熙三十五年（1696年）時，又按原樣進行大修。主要建築有禮拜殿、宣禮樓、望月樓、碑亭等。禮拜殿坐西朝東，由三個勾連搭式屋頂和一座六角攢尖亭式建築組成，左右襯以抱廈，古樸宏麗，給人以寬敞、肅穆之感。宣禮樓又名喚醒樓，為重檐歇山方亭建築，前身為宋元年間修建的尊經閣。元世祖時有兩位阿拉伯「篩海」來寺傳教，即在閣上藏經。望月樓平面呈六角形，為伊斯蘭教清真寺中特有的建築。此寺建築上採用傳統的木結構形式，其細微處又帶有濃厚的伊斯蘭教建築裝飾風格。寺內保存有一批重要文物和碑刻，其中元至元十七年（1280年）和二十年（1283年）的兩塊阿拉伯文墓碑，以及明弘治九年（1496年）用漢阿兩種文字所刻的《敕賜禮拜寺記》碑為研究伊斯蘭教歷史的重要實物資料。

廣州懷聖寺

位於廣州光塔路的廣州懷聖寺原俗稱「獅子寺」，又名「光塔寺」，始建
於唐貞觀元年（627年），是中國最早建成的伊斯蘭教清真寺之一，與泉
州清淨寺、杭州真教寺（俗稱鳳凰寺）、揚州禮拜寺並稱為中國伊斯蘭教
東南地區「四大古寺」；又有一說為：懷聖寺與泉州的清淨寺、杭州的鳳
凰寺並稱中國沿海三大清真古寺。實心圓柱形磚的光塔是懷聖寺內最負盛
名的建築，高36.3公尺，形似城堡，「望之如銀筆」。寺內還有看月樓、
水房、東西長廊、禮拜殿。懷聖寺不僅是伊斯蘭教徒舉行宗教活動的場所，
也是研究中國海外交通史、建築史與伊斯蘭宗教史的重要古蹟。它還是中
國和伊斯蘭教國家人民友好往來的歷史見證。

第五節　中國基督教教堂建築

中國基督教建築淵源

　　唐代，太宗、高宗二朝，景教在中國盛行。《唐會要》卷四十九記載：
「貞觀十二年七月。詔曰：道無常名，聖無常體，隨方設教，密濟群生。
波斯僧阿羅本，遠將經教，來獻上京，詳其教旨，玄妙無為，生成立要，濟
物利人，宜行天下。所司即於義寧坊建寺一所，度僧二十二人。」義寧坊景
教寺建成後，唐太宗還下令將其畫像送往寺中繪於壁上，以示優渥。唐高宗
李治繼位後，於諸州各置景寺，尊崇阿羅本為鎮國大法主。唐代分全國為十
道，景教則有「法流十道」、「寺滿百城」之盛。在長安、洛陽、沙州、伊
犁、成都等地，都建有景教寺。

　　元朝，中國北部及西部的沙州、肅州、甘州、涼州及河套地區有許多景
教徒和景教教堂，教堂亦被稱為「十字寺」。《元史》記載，忽必烈的母親

別吉太后死後，便停靈於甘州十字寺中。中國南方及長江流域，景教徒人數及教堂較西部及北部地區為少，主要分布於沿海省份蒙古人與色目人集中的地區，如泉州、福州、溫州、杭州、揚州、鎮江等處。泉州和揚州，曾出土景教徒墓碑。揚州、鎮江、泉州等地都有景教十字寺。鎮江的景教教堂，為當地的副達魯花赤馬薛裡吉斯所建。他還在丹徒等地修建景教寺，共有7座。

　　明末至清代，天主教發展很快，西方傳教士湯若望甚至已經成為順治帝的客卿。順治帝撥地賜金，讓湯若望在北京修建天主堂，並親賜「欽崇天道」的匾額，西洋風格的宗教建築十分引人注目。康熙帝時期，為了傳教士生活，甚至將北京東北隅的「羅剎廟」賜為教堂，稱為「索非亞教堂」，因屬於東正教派，故又稱為「尼古拉教堂」。

基督教建築發展特徵

　　基督教教堂建築，經歷了最初的「地下教堂」、「宅第教堂」到「巴西利卡」、「羅馬式」、「哥特式」、「拜占庭式」、「斯拉夫式」、「文藝復興式」、「宗教改革式」、「巴洛克式」、「洛可可式」和「新哥特式」等發展風格特徵。

（一）巴西利卡

　　「巴西利卡」，是一種長方形的大會堂建築形式的教堂（亦稱「長方形教堂」），在古代曾被認為是最完美的教堂建築形式，有典型的基督教建築特色和風格，並影響西方古代建築的發展走向。其造型特點：長方形大廳，並被縱向兩排柱子分隔成中殿與側廊三長條空間，入口常設在西端。中殿較寬較高，末端為半圓形聖所，聖所上部為拱形半穹頂，祭壇設於聖所前沿，祭壇之前為唱詩班的席位，也叫聖歌壇；教堂外牆無窗，光線從中殿上部窗口透

入；教堂內部鋪大理石拼花地板，連拱柱廊和聖所上部飾以聖像和《聖經》故事的鑲嵌畫。後經發展，有的在祭壇前又增建了一道橫向空間，大一點的還分出中廳與側廊，其高度與寬度同正廳的對應相等，因而形成了一個十字形的平面，縱向長，橫向短，故又稱拉丁十字式建築平面。

（二）羅馬式

羅馬式教堂，具有歐洲中世紀早期最主要的教堂建築風格，因受古羅馬文化影響，模仿古羅馬凱旋門、城堡、城牆建築樣式，採用券、拱結構而得名。主要特色：保留長方大廳布局，厚實的石牆，狹小的窗戶，半圓形拱門，低矮的圓屋頂，逐層挑出的門框，上部以圓弧環拱為裝飾，教堂內以交叉的拱頂結構、重疊的連拱柱廊，以及大量的立柱、各種形狀的拱券表現飽滿力度，敦實的框架造成厚重、均衡、平穩之感，又因光線黯淡而形成神秘氣氛。

（三）哥德式

哥德式教堂，具有歐洲中世紀鼎盛時期最為典型的教堂建築風格，對西方建築有著巨大影響。其建築突出表現光、高、數三個理想和原則，以線條輕快的尖形拱門取代「羅馬式」厚重陰暗的半圓拱門式樣，並在教堂外部立許多挺拔峻峭、高聳入雲的尖塔；透過輕盈的飛扶壁、修長的立柱或簇柱，增強教堂的高度感；教堂內以高大明亮的彩色玻璃花窗，給人以神秘感，內部圓柱柱身上生動的浮雕、石刻，體現出一種莊嚴、肅穆和神聖。

（四）拜占庭式

拜占庭式是在「巴西利卡」的基礎上發展出來的，採用「集中式」和「十字形平面式」為主體建築布局，穹形屋頂下一圈通光窗口。

（五）斯拉夫式

　　斯拉夫式，是東歐斯拉夫民族東正教堂建築形式，糅合「羅馬式」與「拜占庭式」風格而成，多採用穹頂式、八角形或圓頂式。雖保留了羅馬建築的厚重，卻在布局和塔頂上標新，以顯獨有風格。如以多層圓頂形成大小不一的蘑菇群狀，頂端為立十字架的圓塔或半圓金頂，從而更顯富麗堂皇和豪華美觀。

（六）巴洛克式

　　巴洛克式最能表現動感，有虛實一體和明暗突出的藝術特色，以正弦弧和反弦弧構成多變的曲線，以凹凸分明的複雜構圖及布滿十字形、八角形、圓形、四方形、弧形圖案的橢圓狀穹頂，體現豪放、誇張的氣勢和令人折服的「畸形珍珠」的巴洛克建築藝術。

　　歐洲宗教改革運動以後，新誕生的基督教拋棄天主教儀式中的彌撒，代之以較為簡單的聖餐禮拜，因此，基督教建築開始形成與以前天主教迥然不同的建築風格，突出「廉」、「儉」。儉樸給人以明快簡潔之感，一般表現為比天主教堂矮小和簡陋，尤其與金碧輝煌的巴洛克式教堂形成極為鮮明的對比和強烈反差。傳入中國的基督教建築，則基本保持了其樸實無華、簡潔實用的特點和不重雕飾與陳設的風格。

上海沐恩堂（屬於基督教）

上海沐恩堂，是中國現存的著名基督教教堂，也是遠東著名教堂。上海沐恩堂始建於清光緒十三年（1887 年），為美國新哥德式建築。沐恩堂為磚木結構，門廳寬大，可做休息室用，中部為教堂主體，空間闊大，可容納千人活動（正廳 560 人，樓座 380 人，唱詩班處 60 人）。大堂長方形柱子和樓座的欄杆、講臺都用石飾面，室內露出水泥墁尖拱頂。教堂鐘樓頂部安置一高 5 公尺的霓虹燈十字架。

中華聖經會北京分會會所

位於北京東單北大街的中華聖經會北京分會會所，是一座中西合璧的樓房式建築，外形構造樣式全仿中國建築，莊嚴而美觀。重檐疊翅，帶有獸頭，橡頭飾以彩繪。入南門可見大紅油漆柱子，藻井畫棟，頗具中國建築古風。朝東大門兩旁為大片玻璃窗，內為西式陳設。全樓採用鋼絲紗窗。大樓迎面最高處，有中國式匾額三塊，中為「聖經會」，南為「造福人群」，北為「更醒人心」。四周飾以萬字不到頭的花紋。

聖心大教堂

聖心大教堂，在廣東廣州市一德路，因用花崗石建成，故又稱「石室」。原為清代兩廣總督行署地皮，同治年間租給法國普行善會建築天主教堂，又名「聖心堂」。教堂於清同治二年（1863 年）奠基，光緒十四年（1888 年）落成，歷時 25 年，從打磨到吊裝都用手工操作完成，是國內最大的一座以高直尖頂為特色的哥德式建築。教堂建築結構為高聳巍峨的雙尖石塔，其上掛有一組大鐘。堂南北縱深 78.69 公尺，東西寬 35 公尺，由地面至天面平臺高度為 28.7 公尺，由天面平臺至塔頂端高度為 29.8 公尺，共高 58.5

公尺。正面的大門和四周扶壁分布合掌式花窗櫺，所有門窗都以紅、黃、藍、綠等深色圖案玻璃鑲嵌，避免室外強光射入，使室內光線柔和而神秘，形成慈祥肅穆的宗教天國氣氛。

本章小結

透過講授宗教建築文化淵源和寺廟建築配置，理清了中國宗教建築文化與世俗文化的合與離，並以詳細的五大宗教建築個性特色，借中國宗教建築與世界宗教建築的區別，闡述了中國宗教建築文化的潛在意圖。也透過佛寺、石窟寺建築、道教建築、伊斯蘭教清真寺建築、中國基督教建築的發展歷史、建築形制、裝飾手法等，分析和介紹了中國宗教建築的風格特點。

第四章　中國宗教建築

第五章　中國禮制性建築

本章導讀

中國是個祖先崇拜、神靈崇拜、自然崇拜文化悠久的國度。因此，禮制性祭祀建築表現出特有的形式與語言，體現出與崇拜極為融合、啟示意義極為深邃的「建築語彙」。在理解這種建築的時候，特別要注意與自然環境的天地之氣、萬物之象結合，既以「目觀」，又以「心得」使禮制性祭祀建築文化的接受達到「融會貫通」，從而明白「禮制」以建築形態深化中國的社會秩序。

本章綱要

· 了解著名祭壇建築

· 熟悉壇廟祭祀文化的主要內容

· 理解壇廟祭祀文化的起源

中國古代禮制性建築主要包括：壇廟祭祀建築和祠堂建築。壇廟祭祀建築，又可分為祭祀自然界天地山川的祭壇建築（露天的祭臺）和祭祀先靈的祀廟建築。祠堂建築，包括祭祀祖先的宗廟、祭祀歷史上有貢獻的名臣名將、文人武士的廟（殿宇）；諸侯祭祀祖宗的祖祠和普通百姓的宗祠。皇家宗廟（太廟）建築，還包括安放神主（牌位）的享殿，齋戒的寢殿（齋宮）或更衣的具服殿，雨雪日拜祭的拜殿，儲放祭器、祭品的神櫥、神庫，屠宰犧牲物的犧牲所或宰牲亭，以及門殿、配殿、井亭等附屬建築。

《考工記》記載，夏有世室，商有重屋，周有明堂，都是禮制祭祀建築。秦時稱「□」，它可能是壇，也可能是廟，還可能是壇（高臺）上建殿的壇廟混合建築。漢代壇廟分開，也開始確立祭祀的禮儀等級。以後各代壇廟數量日益增多。

第一節　祭壇建築

中國祭壇建築起源

中國祭壇文化，源於中國原始宗法性傳統宗教，是以天神崇拜為核心，兼祭社稷、日月、山川，以其他多種鬼神崇拜為補充的文化體系。又由於其在中國歷史上從其發生起就沒有中斷，因此必然形成相對穩固的祭祀制度和造就神聖發展的祭祀建築。各代的祭祀崇拜雖然禮儀時間和儀式有些差異，但基本保持祭祀文化和建築，並直到封建社會結束。中國壇祭祀建築一般可以分為：社稷壇；天地壇、日月壇、岳鎮壇廟、神靈壇等。

祭壇建築有廣義、狹義的分別。廣義的祭壇指，包括主體建築和各種附屬性建築；狹義的祭壇，僅指祭壇的主體——祭臺。壇在早期除用於祭祀外，也用於舉行會盟、誓師、封禪、拜相、拜帥等重大儀式。後來，逐漸成

為中國封建社會最高統治者專用的祭祀建築，規模由簡而繁，體形隨天、地等祭祀對象的特徵而有圓有方，做法由土臺演變為磚石包砌，布局成以十字軸線展開。

　　祭壇的出現，最早可以追溯到史前人類在露天環境下祭拜自然神的活動。遠古時期，在強大的自然力支配下生活的先民，對生存環境有著無限的敬畏，對自然狀態和自然現象等有著極端的依賴，於是便產生了神聖的祭祀文化，出現對神祇、人鬼、物靈的崇拜。如為祈雨求風對稷神祭之，為土地豐沃對社神敬之祭祀。

　　最初的祭祀活動，還只是在林中空地的土丘上進行，後來，人們為了吸引神明的注意，使自己的祈望更好地達於神明，往往利用自然形成的土丘、高崗或山頭等較高的地形來構築祭壇。如在遼寧凌源縣城子山發現的紅山文化祭壇，即座落在山頂。

　　根據《史記》記載，黃帝軒轅氏多次封土為壇，祭祀鬼神山川。但祭壇建築的出現，遠遠早於此時期。在上海崧澤墓地東南的原生土上，發現了距今 6000 多年以前馬家浜文化時期人工堆築的祭壇。祭壇東西窄，南北寬，現存面積約 230 平方公尺。祭壇頂部地勢平坦，有一片紅燒土。距今 6000 多年的紅山文化時期，在祭壇上舉行祭奠祖先或神靈等禮儀活動也十分盛行。

　　馬家浜文化、紅山文化時期的祭壇建築的發現，將人工堆築祭壇的歷史向前推進了一大步。當時祭壇建築在材料、形制、規模等方面已經表現出相當的複雜性，形制以圓形為主，但在具體構造和建築規模上卻有人差別。阜新縣胡頭溝的祭壇，是以埋葬一個死者的墓坑為中心，按 6.5 公尺左右的半徑放置一圈彩陶碎片，再在這個碎陶片圈上建成一個石圍圈，石圍圈的兩端並不閉合，一端延伸至圈外，好似圍圈的入口，在圈外還建有一座石槨墓。在遼寧東山嘴的祭壇遺址，總體布局按南北軸線分布，注重對稱，有中心和

兩翼主次之分，主體部分是用石塊堆砌的一座方形和一座圓形的象徵天圓地方的圓形祭壇和方形祭壇建築。這種象徵天圓地方的圓方結合的建築形式，一直延續到明清時期北京天壇的興建。祭壇石頭加工技術和砌築技術相當講究，外側可明顯地看出錯縫砌法，長條基石打磨得棱角突出，表面光滑。餘杭縣瑤山良渚文化祭壇，平面略呈方形，每邊長約 20 公尺，壇面中心是一紅土臺，圍繞紅土臺有一灰土帶，外圍是則鋪有礫石的黃褐土。

西元前 11 世紀的周代，祭壇建築文化更為發展，設有祭天地、祖先等的壇廟。在王城之內，王宮居中，左是祭祖宗的廟，右是祭社稷的壇，祭壇建築已經形成基本祭禮，成為周禮的主要部分。這種格局沿襲至唐、宋、元、明、清歷代。

秦始皇在東嶽泰山築土為壇以祭天，稱為「封禪」。北周時，月壇於坎中，方 4 丈，深 4 尺。20 世紀末，在南京發現的距今有 1500 多年的六朝祭壇，是目前發現的時代最早、體量最大的封建國家壇類禮儀建築。祭壇位於有「鐘山龍蟠」之謂的鐘山主峰南麓山嘴，從祭壇選址看，明確地體現了六朝時期都城規劃設計思想，嚴格遵守天干、地支、八卦、五行、四象、陰陽規制，具有鮮明的風水堪輿特徵。祭壇總體呈方形，契合了古人「天圓地方」的思想；祭壇處在 12 地支的「丑位」上，與當時地處「巳位」的天壇相呼應。祭壇還完整地反映了六朝時期的建築思想，即捨棄漢朝繁複堆砌的建築風格，將天然景觀與人文景觀結合起來，透過自然景觀強化人工建築的美學特徵。

祭壇建築，是古代原始宗教的產物，是人類對神靈敬畏的表現。因此，祭祀文化也必須體現人世的等級秩序，故天子祭天地、祭四方、祭山川、祭五祀，而諸侯祭山川、祭五祀。天子祭祀建築屬於皇家最高禮制建築，故用廡殿頂或重檐廡殿頂，建築形制既要使人感到到自身的渺小與壓抑，又要突

出建築體現的神的崇高，接受宗教的感染和自然的教化，是祭壇建築藝術最大的宗旨。後來，有些壇祀建築向廟祀建築演變，壇轉化為廟祠中的供臺，基本上只留下為皇家服務的祭壇建築。

中國各類祭壇建築及其內容

（一）天地祭祀

　　天地之祭，是中國祭祀之國家大禮，天時不可違，地利不可廢，敬天祀地當是安穩人生社稷的一大神事，歷朝歷代皇帝都不敢掉以輕心。天地祭祀建築格局為「天南地北」，按照陰陽五行理論，天屬陽，地屬陰，南屬陽，北屬陰，天屬上，地屬下。因此，祭天之所安於都城之南郊，祭地之所安於都城北郊，所謂「一南一北，一陽一陰，一上一下，相互制動，相互對應」。

　　中國祭天起源很早，並發展為封建社會最為隆重的「祭祀」活動，成為國家政治倫理中必備的儀式大典和王朝政治生活中的一個程序。祭天至周朝時已經成為制度，有了一套頗為複雜的儀式。歷代帝王祭天都遵循周朝禮制，雖然時有增刪，但大體變化不大。皇帝按例每年在冬至日「祭天」，登位時也須「祭告天地」，表示「受命於天」。祭天大禮在南郊設圜丘舉行，則始於漢代。祭天儀禮制度，西漢末年被正式確定下來，明確了天（皇天上帝）的至上地位，並成為一個王朝政權合法的標誌。而曾受人尊崇的五帝（蒼帝、赤帝、黃帝、白帝、黑帝）則變成了皇天上帝的屬神。以後，歷代統治者沿襲此制，在南郊建立圜丘（即天壇）祭天直至清末。

　　祭天通常露天舉行，使上天容易看見人們供奉的祭品並接受。圜丘壇建於曠野，面對藍天，正體現了古人的這一思想。祭品在儀式中必不可少，因為它是虔誠的象徵。蒼璧、黃琮是首要的祭品，其次才是犧牲、醴酒、絹帛、黍稷。璧圓琮方，象徵天圓地方，其意義在於表達一種理念上的崇敬心情。

　　把大地作為神秘的超自然的力量加以崇拜，是原始信仰的普遍形式。因此，祭地是一個古老民族對土地的一種特殊情感寄託。大地為萬物滋生之源泉，為生命存在之母，《史記》上稱「地一」神，又叫「地祇」。在漢代，普遍稱地神為「地母」或「地媼」，是賜人類以多福的女神。從遙遠的新石器時代開始，對土地的信仰都採取儀禮形式，當時人們以血祭地母的形式來表達對土地神與土地的崇拜。為了報答土地的恩惠，還有將獻祭物品埋於地下的習俗。修建各種場所供奉、祭祀地神，求得保佑與恩賜，至少在周朝時已經形成制度。從西漢成帝建始元年（西元前 32 年）按陰陽方位建天地之祠於長安城南北郊始，至清代滅亡止，祭地之壇成為歷代都城規劃中必不可少的項目。

（二）社稷祭祀

　　社稷祭祀，是中華民族的原始崇拜，主要祭祀土地神和五穀神。中國是歷史悠久的農業國，「民以食為天」，因此對土地與五穀糧食的敬祀至為重要。社稷之神，一說是古時共工氏之子勾龍，能平水土，被人稱作「后土」，即社神；厲山氏之子名叫農，能播植百谷，被當作稷神；又一說是商湯滅夏以後，周人的始祖棄（后稷）被奉為了稷神，這就是社稷。無論何說，歷代帝王均十分重視社稷，把它看作是國家存亡的代表，於是社稷成了國家的同義語。社稷崇拜（又稱后土或社神崇拜），無論官方還是民間都普遍奉祀，因為，社稷比天神更實際，更貼近生活。

　　祭祀社稷之禮，從天子到諸侯都可以舉行。社稷壇其形式為漢白玉石砌成的正方形三層平臺，邊長約 15 公尺、高約 1 公尺，象徵「地方」之說。遵循《周禮》規制：「以玉作六器，以禮天地四方，以蒼璧禮天，以黃琮禮地，以青圭禮東方，以赤璋禮南方，以白琥禮西方，以玄璜禮北方」，祭壇外加矮圍牆，牆上青、紅、白、黑四色琉璃瓦按東、南、西、北的方向排

列，每面牆上正中各有一座漢白玉石的欞星門。壇最上層鋪墊五色土，五色土厚 2 吋 4 分，明弘治五年（1492 年），改為 1 吋。每年春、秋兩次，皇帝要親自來祭社神和稷神。祭祀前要更換新土，新土由全國各地納貢交來，以表明「普天之下，莫非王土」之意。五色土按一定方向分布，東為青土，南為紅土，西為白土，北為黑土，中間為黃土，象徵金、木、水、火、土。社稷壇中的樹亦有嚴格要求，必須是松、柏、栗、梓、槐按一定的方位排列，以合陰陽五行。祭壇的正中是一塊 5 尺高、2 尺見方的石社（實為石柱，在社稷壇祭祀中將其視為「社主」），一半埋在土中，每當祭禮結束後全部埋在土中，上邊加上木蓋。

（三）日月祭祀

中國古代日月祭祀之禮很早就有了。《禮記‧祭法》中有「夜明，祭月也」的記述，在《祭儀》中又有「祭日於壇，祭月於坎，以別幽明，以制上下。祭日於東，祭月於西，以別內外，以端其位」的記載。日月祭祀「以致天下之和」，但直至秦代仍然沒有形成一定的禮儀規範，形式不十分嚴格。其建築格局為「日東月西」，形成「春分東郊朝日，秋分西郊夕月」的禮制，是在魏晉南北朝時期才形成和確定的。唐朝以後，祭日月之禮和圜丘祀天相同，不過規格稍低，一般只作「中祀」。明清兩代，除在春分東郊日壇祭日，秋分西郊月壇祭月，另外在祭祀天地等大禮儀時，還進行日、月配祀，諸侯朝覲見天子行禮時要到南門拜日，到北門拜月。

（四）岳鎮祭祀

岳鎮祭祀，是古代一種對世界萬象的認識反映，祭祀對象，為五嶽、五鎮、四海、四瀆等。岳鎮祭祀，由皇帝或帝王派出的官吏主持。五嶽，指東嶽泰山（岱廟祀之）、南嶽衡山（原最早是安徽天柱山，現為衡山，南嶽廟

祀之，）、西嶽華山（華陰廟祀之）、北嶽恆山（北嶽廟祀之）、中嶽嵩山
（中嶽廟祀之）。五鎮，是除五嶽之外的五座名山：東鎮青州沂山、西鎮雍
州吳山、南鎮揚州會稽山、北鎮幽州醫巫閭山、中鎮冀州霍山。四海：東海
（祭於山東萊陽）、西海（祭於山西永濟）、南海（祭於廣東番禺）、北海
（祭於山海關）。四瀆，指天下江、河、淮、濟四水：東瀆長江（祭於四川
成都）、西瀆黃河（祭於山西永州）、南瀆淮水（祭於河南唐縣）、北瀆濟水
（祭於河南濟源）。

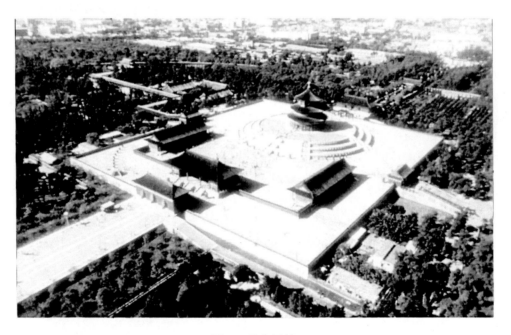

圖 5-1 北京天壇

北京天壇

北京天壇（圖 5-1），是現今保存最完整、規模最宏大（占地 270 萬平方公尺，約 4 倍於紫禁城）的封建神壇祭祀建築群，始建於明永樂十八年（1420年）。殿宇初成時，叫「大祀殿」，是一座面寬 12 間的方形殿宇。明嘉靖九年（1530 年），天地分祭後，大祀殿廢棄。嘉靖十七年，朱厚熜為了「求神賜福」降旨，改方形殿為圓亭式，名為「大享殿」。清朝乾隆八年至十四年（1743 ～ 1749 年），進行了改建，打破建築與環境的布局關係，使園內建築只占一小部分，突出天空的遼闊與高遠，從而表現天帝的至尊無上。這是天壇建築設計的中心思想。五分之四的土地被蒼松翠柏所覆蓋，任何一角都體現著「人間天堂」的意味。四周濃郁的樹叢簇擁著一層層漢白玉的殿基，一派寧靜肅穆。封建統治者相信，至誠之心能感動天神，能贏得天神的恩賜，天壇就成為「天人感應」說的實現之地，祭天之所。

呈「回」字形的兩重壇牆，把整群建築分為內壇和外壇兩大部分，主要建築都處在內壇之中。但內壇卻並未安置在外壇的南北正中軸線上，而是位於這條中軸線偏東，從而在主體建築群以西留出了一片空曠的空地。這樣，當人們從西門進入天壇之後，映入眼簾的首先就是那開闊的天宇，神聖、博大與至高無上的天帝立刻在藍天白雲的映襯之下凸現出來，人們頓時會感覺到自身的軟弱與渺小，因此便會心甘情願地向天帝頂禮膜拜，祈求保佑。

天壇主要建築有皇穹宇、皇帝祈求豐年的祈年殿、祭天的圜丘壇和供皇帝祭天前沐浴和齋戒的齋宮。整個祭祀建築大體分為三組：一組以祈年殿為中心，一組以圜丘壇為中心，一組以齋宮為中心，成「品」字形排列。圜丘壇與祈年殿安置在一條軸線上，二者相距 360 公尺之遠，由一條 30 公尺寬、高出地面 4 公尺的大道（名叫丹陛橋）相連，似一條通天之路，人行道上，宛若遨遊於雲端宮闕，俯覽塵寰。

天壇皇穹宇是用來存放「皇天上帝」神位的地方，皇穹宇內有天壇最吸引人的建築回音壁和三音石。回音壁，是圍繞大殿的一道圓弧形磨磚對縫磚牆，又叫傳聲牆。牆的弧度十分規則，表面極其光滑，對聲波的折射比較

規則。兩人分別站在東西配殿後，面北而立，一個人挨牆說話，另一人貼牆聽音，即使出聲很小，對方也能聽得很清楚，且回音悠長，好似從牆中發出一般。皇穹宇殿前到大門中間有一條石板路，由北向南數第三塊石板就是能產生「人間私語，天聞若雷」現象的三音石。當站在這塊石板上、敞開殿門、關緊全殿的門窗、使殿門到殿內正北神龕之間沒有任何障礙物時，人對殿門說話，就可以聽到二三聲回音，且聲音洪亮，站在殿外任何地方都可以聽到回聲。聲學原理，在中國古老的建築藝術中得到了巧妙的體現。

皇穹宇北面的祈年殿，是天壇的象徵。它座落在高出地面四公尺的「中」字形基座正中，造型獨具風采。殿按「敬天禮神」的「天數」而建，為三層雕檐、圓形攢尖頂、上屋下壇的構造形式。下有三層圓形石臺基，四面出階，上有三層湛藍的屋簷。石臺前設祈年門，左右有配殿，圓形攢尖頂逐層收縮似與天相接。殿頂上的藍色琉璃瓦，逐漸向上收攏，富麗堂皇。在三層臺基的烘托下，大殿「超然在上，傲視凡間於足下」。攢尖瓦頂托舉著金光熠熠的鎏金銅寶頂，直衝雲天。凝重、和諧的形象孕育著無窮力量，環境在這裡只是一片空曠，使主體建築被襯托得異常醒目。大殿全部為木結構，不用大梁長檁，而用二十八根楠木大柱與三十六根枋桷銜接支撐，結構雄偉，架構精巧，內部空間層層上升，向中心聚攏；外部的臺基和屋簷層層收縮上舉，造成了強烈的動感，顯示了獨具匠心的設計構思，在中國古代建築中為人所稱道。殿內飾以龍鳳和璽彩畫，殿頂蟠龍藻井雕刻精工。與藻井相對的地面中心，是一塊圓形有天然花紋的大理石，上面有一條游龍和一只翔鳳，俗稱龍鳳呈祥石。此石上的天然花紋原是很清晰的，1889 年大殿失火後花紋便模糊不清了。祈年殿沒有像通常的傳統建築那樣用高圍牆封閉起來，而是用高度僅為 1.8 公尺的矮牆環護。三層潔白的臺基把大殿高高托起，院子地面高出院外地面 4 公尺，院外高大茂密的柏樹林僅露樹冠，大殿「超然在上，似有凡界盡在腳下之感」，「進入視線的僅僅是矗向天空的祈年殿與其上的冥冥青天，以及其下的色調深沉的

大片柏林，靜謐、肅穆，與天接近之感不覺油然而生」。以單座建築創造動人心魄的感染力，在中國恐怕當屬祈年殿了。

與祈年殿位於同一直線南邊盡頭祭天的圜丘壇，又叫祭天臺，是潔淨晶瑩、逐級內收的白石砌的三層圓臺，象徵「天圓」。圜丘壇於明嘉靖九年（1530年）用藍色琉璃磚和漢白玉石建成，清乾隆十四年（1749年）又加以擴建，壇面改為艾葉青石。這種青石細膩潤滑，堅硬耐久，是從北京房山採挖的。這些石板大小形狀相同，而且拼合得嚴絲合縫，密不容針，200多年來依然水平如鏡，沒有上翹下沉的現象發生，足見當時工匠們設計的精妙、技藝的高超。壇中心的天心石（太極石）以極具聲音科學的設計，使人站在此處輕聲說話就會有回聲從四面八方傳來，清晰響亮，猶如天音傳揚。而站在圓心以外說話或聆聽，則沒有此種效果。造成這種奇妙現象的原因是：從天心石發出的聲音傳到四周石欄後被迅速反射回去，而從發音到聲波被反射回來僅0.07秒，很難分清原音和回音，原音和回音幾乎是同時發生的。當年皇帝站在天心石上，四周寂靜無聲，只有自己響亮無比的聲音迴蕩在天空，彷彿自己正與上天對話，內心一定充滿了莊嚴、自豪與神聖之感。

祭壇圓臺與四周兩重環護牆，從尺度對照上襯托出圜丘的宏偉，從視覺上把祭祀空間擴展到林野之中，十字對稱的造型象徵著絕對穩定的天極，平展的臺面是窺天之窗，圓是天的化身。昔日每年冬至的黎明時分，曠野昏暗，紅燈高懸，煙氣蒸騰，林海沉沉，這時的圜丘臺上充溢著神秘與浪漫，正與想像中的「天」合為一體。在這裡，圜丘壇與祈年殿的上升氣度，恰成對照，二者結合則代表了崇高、純潔、濃烈、清淡，一切與天有關的概念在這裡彙集成嚴密協調的整體思維。

皇帝祭天前沐浴和齋戒的齋宮，坐西朝南，平面正方，兩重宮牆嚴實遮掩，兩道御河突出「不可越雷池一步」的氣概，儼然一座「小皇宮」。齋宮共有房屋60多間，主要有正殿、寢宮、鐘樓等，布局嚴謹，結構規整。正殿氣宇軒昂，立於臺基之上，紅牆綠瓦，對比鮮明。大殿面闊五間，是拱券形磚石結構，沒有一根梁枋木柱，技藝超群，手法精湛，被稱作無梁殿。

殿前丹墀上一左一右兩座石亭子。右邊放置時辰牌，報告時間。左邊放置齋戒銅人，在皇帝齋戒期間亭子內放一張方幾，上罩黃雲緞桌衣，其上置銅人像一尊，銅人雙手捧著寫有「齋戒」二字的簡牌，讓皇帝「觸目驚心，恪恭罔懈」。大殿後是寢宮，為皇帝齋宿的所在。

中國古代建築十分講究文化象徵意義，天壇正是遵循這一原則構建的建築典範。在建築設計思想上，從形態、數字、色彩三方面充分體現了它的祭祀功能和精神意義，透露出深刻的文化內涵，每一處建築的設計都與天地息息相關，如對「數」的運用，天壇大殿內大柱就是按照天象而立：內層中央四根龍柱代表春、夏、秋、冬四季；第一層屋簷的十二根簷柱代表一天中的十二個時辰，中層十二根楠木柱代表 12 個月；兩個十二相加象徵一年中的二十四個節氣，三層相加二十八代表二十八星宿，再加柱頂八根童柱象徵三十六天罡。又如，中國古代將一、三、五、七、九等單數稱陽數，陽代表天，故為「天數」，「九」又為天數之最高最大，因此，祈年殿殿高九丈，取「九九」陽極數之意。殿頂周長三十丈，表示一個月有三十天。圜丘壇也是合一定「天數」的：平臺鋪石數目從第一圈至第九圈都是 9 的倍數，四周欄杆數也是 9 的倍數；壇的每一層環繞的石板欄上層七十二塊、中層一百零八塊、下層一百八十塊，共三百六十塊，象徵周天 360 度，同時，各層之數都是「九」的倍數；從壇中心太極石向外三層臺面，每層鋪設九圈扇形石板，上層一圈九塊、二圈十八塊、三圈二十七塊，直到九圈八十一塊（九九歸一）；中層從第十圈到第十八圈、下層從第十九圈到第二十七圈，一共有三百八十七個「九」；壇面的直徑，上層九丈、中層十五丈、下層二十一丈，一共四十五丈，象徵「九五之尊」。天壇北沿為圓弧形，南沿與東、西牆成直角，呈方形，北圓南方，象徵著「天圓地方」的觀念。圜丘壇初建時，壇面為藍色琉璃磚，皇穹宇、祈年殿、皇乾殿等建築的屋頂都用藍色琉璃瓦，這些設計都是以藍色象徵天空。

北京地壇

北京地壇，座落在北京城安定門外，為明清兩代皇帝祭祀地祇的所在，是中國歷史上最後修建的，同時是中國歷史上最大的一座壇廟建築，更是中國歷史上祭祀時間最長（15位皇帝在此連續祭祀長達381年）的壇廟建築。土地祭祀，是僅次於祭祖、祭天的國家大典，周時已有此制度。北京地壇分內壇和外壇，以祭壇為中心，周圍建有皇祇室、齋宮、神庫、神廚、宰牲亭、鐘樓等。皇祇室，在南門外，坐南朝北，是平時供奉地祇神牌的地方；齋宮，是皇帝祭祀前齋戒、沐浴的場所；神庫，存放祭祀器具；神廚，置備祭品；宰牲亭，用來宰殺犧牲，供奉神靈。地壇占地半頃，僅為天壇面積的八分之一左右。高度不及一層樓的壇臺，乍一看去，似乎給人以矮小、簡單之感，但在看似一無所有的表象下，卻隱含著象徵、對比、透視效果、視錯覺、誇大尺度、突出光影等一系列建築藝術手法和古代建築師們的匠心巧思。

古代中國，「天圓地方」的觀念源遠流長，因此，作為祭祀地神場所的地壇建築，最突出的一點，即是以象徵大地的正方形為幾何母題而重複運用，從地壇平面的構成到牆圈、拜臺的建造；一系列大小平立面上，方向不同的正方形的反覆出現，與天壇以象徵蒼天的圓形為母題而不斷重複的情形構成了鮮明的對照。這些重複的方形，不僅具有強烈的象徵意義，而且還創造了構圖上平穩、協調、安定的建築形象，而這又與大地平實的本色保持一致。

按照中國古代天陽地陰說法，地壇壇面石塊設置均為陰數（雙數）：中心縱橫各六塊共三十六塊大方石；圍繞中心的上臺八圈石塊，最內圈三十六塊，最外圈九十二塊，每圈遞增八塊，共五百四十八塊；下臺同樣八圈石塊，最內圈一百塊，最外圈一百五十六塊，亦每圈遞增八塊，共一千零二十四塊。地壇建築的空間處理是其突出成就，全壇最大限度地去掉周圍建築物上一切多餘部分，使祭臺得以最精煉、最簡單地凸現，再配以方形平面，使得重複構圖創造出中心體量不高的方形祭臺卻顯得雄偉異常、氣魄非凡

的視覺效果和氣象。尤其是當祭祀者「皇帝」越走近祭臺越覺得「自己」高大，營造出一種特殊的心理節奏，產生君臨大地、俯觀塵世的感受。

地壇空間節奏的完美處理，是其建築藝術上的突出成就。全壇主要運用了兩個建築藝術手段：一是最大限度地去掉周圍建築物上一切多餘的部分，儘可能地以最簡單、最精煉的形式突出方形祭臺，形成一個高度淨化的環境；二是巧妙運用空間節奏處理，兩層壇牆有意壘砌出不同高度，外層比內層高出了將近 1 倍。兩層平臺臺階寬度更差異明顯，上層臺寬 3.2 公尺，下層臺寬 3.8 公尺。以加大遠景、縮小近景尺寸的手法，充分運用透視深遠的效果。地壇建築除重視視覺上的節奏感之外，還重視人的感覺，特別是腳的觸覺。中國建築歷來重視地面的鋪設和道路、臺階的遠近曲直，以產生出一種特定的意境或氣氛。地壇空間距離，從一門到二門，二門到臺階前均為三十二步左右，兩層平臺都是八級臺階，上兩層平臺又是三十二步左右。這使人的腳步自然而然將觸覺節奏轉化成心理上的感覺節奏，舒暢的平步青雲之感便油然而生，自豪於君臨大地、統治萬民的法統地位。如果說天壇建築以突出天的至高至大為主，祭天者被放到了從屬的地位，那麼地壇建築則表現了大地的平實與遼闊，突出了作為大地主人的君王的威嚴。

地壇建築色彩運用也頗具匠心。全壇只用了黃、紅、灰、白四種顏色，卻完成了象徵、對比、過渡，造成協調藝術整體、營造氣氛的作用：祭臺側面貼黃色琉璃面磚，既標明其皇家建築規格，又是地祇的象徵（在中國古代建築中，除了九龍壁之外，很少見到這種做法）；黃瓦與紅牆之間以灰色為過渡，體現古代宮廷建築常規的形制；整個建築物以白色為主並伴以強烈的紅白對比，宣揚了帝王「與民同樂」的親民重生的旨意，給人以深刻的印象。紅牆莊重、熱烈，漢白玉高雅、潔靜；紅色強調粗重有力，白色如輕紗白雲，富有變幻的光影和宜人的質感；紅色在視覺上近在眼前，象徵塵世，而白色則透視深遠，象徵蒼天。它們的強烈對比加強了祭壇環境透視深遠的效果，遠方蒼松翠柏的映襯，又使祭壇的輪廓十分鮮明，更增添了它的神秘色彩。

第二節　中國廟祠建築

中國廟祠建築起源

　　《禮記‧曲禮》說：「君子將營宮室，宗廟為先，廐庫為次，居室為後」，可見中國是將廟祠建築居於重要的地位。甚至皇家宮殿都形成「左祖右社」的建築布局，將祖宗置於社稷（國）之上，以強化中國「宗法血緣」禮義的家天下文化傳統。中國廟祠祭祀文化，包括皇家太廟祭祀、臣民宗廟、祖廟祭祀和先聖、神靈祠廟祭祀等。民間一般統稱的「寺廟」其實是兩個概念，不能混淆。廟，是中國古代的宗法禮制性的建築；寺，是佛教建築，所以真正意義的廟裡沒有和尚，只有廟祝（管理守護廟的人）。把寺叫做「廟」，只不過是從俗稱而已。

　　廟祠等祭祀建築，在早期稱「明堂建築」。

　　西安半坡村的新石器文化遺存中，發現了正方形的「大房子」遺址。從遺址準確的南北方位、整齊的柱網排列和巨大的空間推測，應當是部落集會和祭祀的場所，即早期的「明堂建築」。商周時期，非常重視祭祀，把祭祀場所叫「疇」，是祭祀黃、青、赤、白四帝的有屋頂的殿宇。

　　岐山鳳雛西周宗廟基址，位於岐山縣東儿的鳳雛村內，坐北朝南，整個基址以中軸線對稱，布局規整，層次分明，結構嚴謹，由影壁、門堂、中院、前堂、東西小院及過廊、後室、東西廂房組成（後來的傳統建築布局，與其基本相似）。前堂是主體建築，建於高臺基之上，其臺基比周圍房屋臺基高出 0.3～0.4 公尺，顯示了其獨特的地位。柱洞排列整齊，南北四行，東西七列，柱礎石為自然石塊，面平且大。前堂面闊 6 間，進深 3 間，前廊有擎檐柱。後室 5 間，東西排列。東西廂房各 8 間，南北排列，左右對稱。

　　陝西省西安市西北閻莊發掘的王莽宗廟遺址，共有 12 座方形的臺榭建

築，呈十字軸線對稱，是圍繞中心夯土臺建造廳堂的多層集團式臺榭建築。12 座建築中有 11 座建於方形的圍牆之中（圍牆周長 5600 公尺），另一座在圍牆南牆正中，建築面積比圍牆內的單個建築大約 1 倍。圍牆內的建築外面各有圍牆。正中是一座方土臺，四角各有一座方形角墩，角墩之間的正中是堂和夾室，夾室外端有曲尺形走廊，四周以卵石鋪地。從考古發掘來看，這些臺榭建築都用密實的夯土作為基座，夯實以後挖好柱洞，安放石柱礎。夯土臺壁外砌土坯磚夾牆，木柱嵌入牆內，柱子大多為方形，圓形用於主要廳堂中，廳堂地面鋪設方磚，其他屋內地面在細泥上刷土朱，屋頂用筒板瓦。

廟祠，一般可以分為古代帝王皇族的家廟（太廟）、古代諸侯的祖廟（宗廟）與黎民百姓祭祀祖先的宗祠，現在基本將宗廟與宗祠祭祀合稱為宗廟祭祀。廟祠是古建築中占有相當重要地位的建築，古代無論是統治階級還是平民百姓都十分重視宗廟的營建。廟祠祭祀，既是王權統治的一個精神支柱，也是中國世俗社會「祖先崇拜」、「先聖敬重」和宗法血緣政治在建築中的特殊體現。

據文獻記載，至少在夏代就出現了專門的宗廟建築，因記載較少而無法知其詳細，只知夏、商、周時，宗廟已赫然位於都城的中心，是當時規格最高、規模最大的建築，同時也是形制最複雜、布局最嚴整、裝飾最奢華的建築。中國古代祠廟建築的形式基本相同，不同之處主要體現在平面關係上的格局，早期的祠廟，一般比較簡單，為一間或多間的單體建築（圖 5-2、圖 5-3）。

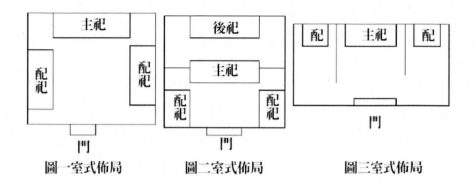

圖一室式佈局　　圖二室式佈局　　圖三室式佈局

圖 5-2 宗廟布局圖

		後祀		
寢宮				寢宮
		主祀		
配祀				配祀
		前祀		
		門廳		

圖 5-3 多重廟院布局

中國廟祠祭祀的文化內容

（一）太廟祭祀

中國廟祠祭祀文化集中體現於家廟祭祀，家廟的規模受社會地位的限制。家廟祭祀最隆重者莫過於太廟祭祀，太廟是皇帝的家廟，又稱祖廟，其建築文化源於古時的明堂。明堂是古代天子祭祖敬神、布政施仁的場所，是政教彌合、鬼神觀念與人倫綱常思想的特殊產物。它不等於天子宗廟，卻具有宗廟祭祀文化的作用；它不同於南郊、北郊、圜丘、方澤之事，卻具有祭天祀地馴良教化的神明功能；它不同於天子宮室大殿，卻包含有行政宣治的功用。

商周廟祀實行七廟「昭穆制」，據《禮記‧王制》記載：「天子七廟，三昭三穆，與大祖之廟而七。諸侯五廟，二昭二穆，與大祖之廟而五。大夫三廟，一昭一穆，與大祖之廟而三。士一廟。」這裡的七、五、三，即指建築的間數，庶人則無廟，僅在家中供一神龕之位。而「昭穆制」即從太祖計算世系，第二、四、六世為昭，第三、五、七世為穆，太祖居中，左邊排列昭廟，右邊排列穆廟，太祖百世不遷（圖 5-4）。七世以上遠祖的神主，則需移入太祖廟中專設的夾室中享受合祀，以便讓後來死去的人進入宗廟奉祀。

太廟祭祀，夏代實行五廟制。現在留存下來的皇家祭祀祖先的宗廟——北京太廟，位於紫禁城左前方，與社稷壇形成「左祖右社」的古代祭祀建築的基本禮制。太廟主建築，分前、中、後三殿，均安排在中軸線上，兩邊有配殿，前後幾重院落，古柏參天，莊嚴肅穆。為強調王朝家天下的政權意志，具有國家意義的太廟，是歷代統治者都必須在此進行「先祖遺訓」和「理政教育」的地方。太廟、社稷祭祀，由皇帝主持。

（二）民間家祠祭祀

　　中國民間家祠祭祀文化，是比皇家太廟祭祀表現更為深刻和更具普遍意義的「禮教」。家祠建築，是祖先的象徵，是宗族家室祭祀先祖的地方。家祠建築與社會地位的高低有極大的關係，不是家家都能興建祠堂的，其建築權和祭祀權往往都掌握於士家大族階層的手中。家祠祖廟一般的位置是在住宅之東，成「左廟右寢」家廟禮制規範。雖然祠堂祭祖的形式、規模與皇家的太廟、諸侯的宗廟祭祀不可相提並論，但祭祀體制思想、禮儀文化與皇家宗廟祭祀沒有實質上的區別，只有禮儀規格、地位等級等表現形式上的差異，本質上都是維護「宗法禮治」的一種「家國管理」制度。它是一個家族的象徵和中心，又是團結家族、教化族民的「神聖物體」。因此，「人必歸族」，「族必有祠」，「傚法先祖，不違祖訓」，敬厚祖宗的禮制觀念也就成為舊時代人們最深刻的社會倫理風尚。

　　朱熹在《家禮》中明確地說「君子將營宮室，先立祠堂於正寢之東」，在遇上災害或外人侵盜時，要「先救祠堂，遷神主遺書，次及祭品，後及家財」，把祠堂放在高於一切、關乎宗族命運的神聖地位。至於祭祖那更是一件需要按時進行的莊重大事，不得有半點馬虎和懈怠。祭祖儀式在祠堂內進行。正廳設有神龕，所謂「龕」，是指附著在牆上的象徵性小殿閣，神主牌位放在當中，前面用帷幕掩飾，後來簡化成一種特製的巨大長方形木桌擺放神位。始祖的神位居於中間，高祖、曾祖、祖、父四代神位按左昭右穆的次序分列兩邊，超過四世的先祖神位則遷至配龕中，而始祖是永遠不動的，這就是民間所說的「五世則遷」與「百世不遷」。神位是有木座的長方形小木牌，或白底黑字，或紅底黃字，上面一般寫明第幾世祖及其正妻的名諱、生卒年月、葬地等。神龕前設有香位，放置香爐，擺放供品。祭祖選在重要的歲時節令和祖先的忌日進行，春、秋兩次大祭備受重視。祭祀之前，參加

拜祭的家族成員要沐浴、齋戒，以示對祖先的尊敬。儀式由族長或宗子（嫡長子）主持，設有陪祭、讀祝、糾儀、贊引、分引、執事等人員，祭祀過程嚴格而繁縟。祭祖的最後是「祖宗賜食」，藉此可以聯絡家族成員之間的情感，充分表現血緣親情。對參加祭祀的人員也有嚴格規定，只有本族男性成員才有權參加祭祖儀式，女子則是禁止參加的。那些行為不端或因劣跡惡行玷汙了祖先的族人，也是被禁止祭拜祖先的。無法或不能祭祀祖先，在封建社會是最大的悲哀或最嚴厲的懲罰。參加祭祖活動既是族人的權利，又是族人的義務。這種活動，增強了宗族血緣關係，加深了家族內的相互依附，形成共同的精神和文化寄託；祭祖使人感到了約束與限制，同時更多的是自尊與自豪，至少可以在心理上獲得某種滿足感與榮譽感。

祭祖之前，族長會向族人「讀譜」，宣讀族規，宣講勸誡訓勉之辭和先賢語錄，讓族人加強封建宗法思想和家族觀念，使祠堂成為了學習封建禮法的課堂。族中遇到大事都會由族長召集聚於祠堂，討論族中事務；族人違反家法族規，祠堂名正言順地又成為了家族的法庭，對違反者進行審判，實施懲罰。祠堂用血緣文化的紐帶把同族人牢固地聯結在一起，形成了一個嚴密的家族組織體系，是封建中國的「政治」縮影──「家國」文化與「家族」文化的體現。

（三）先聖、神靈廟祠祭祀

祠廟原指民間供奉祖先神位和祭祀祖先的建築物，後隨祭祀內容的擴大，將紀念先賢仁哲的廟堂也稱為「祠廟」，再以後祭祀神靈的地方也稱「祠廟」。佛教也將自己的房舍俗稱為「廟」。後復引申之，凡祭祀先靈宗祖名賢的「祠」都可視為「祠廟」。中國的神廟建築與雕塑、繪畫融為一體，共同表現神靈世界，為宗教禮儀服務。先聖祭祀，是中國重視歷史傳統的文化表現，於是先聖、前賢成了敬奉的對象，文武忠義、孝節賢仁均為

祭祀的核心。中國現存的著名先聖祭廟，是祭祀文聖的孔廟和祭祀武聖的關羽廟（又稱關帝廟、武廟）。孔廟，以北京孔廟和曲阜孔廟最為著名；關廟，以關羽的老家山西解州的關帝廟規模最大，建築最為壯麗。現存北京的孔廟，是最高等級的文廟，供天子或禮部在這裡進行祭祀。北京孔廟旁是最高學府國子監，古稱之為太學。其中心的一個建築叫做「辟雍」，是皇帝講學之處。除帝都孔廟之外，各州、府、縣也均建有孔廟。一個城市如果既是州府治所，又是縣衙所在，那麼這城市就有幾個等級的文廟。古代一般在孔廟旁邊設學堂，學堂也分等級，所謂府學、州學、縣學。著名先聖祠廟建築除北京孔廟、山東曲阜孔廟外，還有雲南建水文廟、蘇州文廟、山東鄒縣孟廟、太原晉祠、成都武侯祠、湖南汨羅屈子祠、陝西韓城司馬遷祠、杭州岳王廟、四川眉山三蘇祠等。

　　神靈祭祀，是先民敬重自然的文化行為。民間以祭祀神話傳說人物來寄託自己的良好願望，各地的城隍廟、關帝廟、媽祖廟等祠廟，均屬於此類建築。著名的神靈祠廟，有上海城隍廟、山西解州關帝廟、福建湄州媽祖廟、四川張飛廟、都江堰二王廟。

中國廟祠建築發展特徵

（一）廟祠建築發展特徵

　　中國廟祠建築歷史起源很早，透過發掘總結，可以概括出以下發展特徵。

　　西安半坡、臨潼姜寨及秦安大地灣等仰韶文化建築的「大房子」，是中國古代最早具有真正建築意義的祭祀建築，成為最早的「明堂建築」。大房子採用半地穴式的建築形式，每個房子的方位相同，面積一般近 200 平方公尺，房子中間是四根粗大的木柱，四周立有相對較小的柱子，以四角最為

密集。建築形制講究方位（正向的南北向）和次序這兩大祭祀要素。建築呈「井」字形，十字軸線對稱結構。

　　商代，明堂建築又稱辟雍，發展為周圍環繞圓形水渠的十字軸線對稱建築，用「井」字形分隔相鄰為九、間隔為五的空間模式。蔡邕的《明堂月令論》說：「取其宗祀之貌，則曰清廟；取其正室之貌，則曰太廟；取其向明，則曰明堂；取其四門之學，則曰太學；取其四面環水，圓如璧，則曰辟雍，異名而同實，其實一也。」辟雍是商周時期最高等級的禮制建築，也是象徵王權的建築，諸侯在明堂中朝見天子。天子則在明堂頒布政令，宣講禮法，祭祀祖先和天地。

· 春秋戰國時期，「禮崩樂壞」，商時期形成的明堂形式建築勢微。

· 漢代，尤其是東漢因儒學的神聖，明堂作為體現其宇宙觀、政治觀、宗教觀被重新重視，並變周祭祀四帝為五帝（加一黑帝）。東漢的明堂建築對稱性很強，中心極點尤為突出，藉以強調皇權的絕對權威和儒學的唯一正統，並融會了陰陽、八卦、五行等內容，增添了神學的象徵涵義。如太室方形，屬陰，為「地」的象徵；屋頂圓形，屬陽，為「天」的象徵。

漢長安明堂建築

中國原始初民，用幻想創造了粗獷、浪漫的圖騰崇拜和鬼神思想，以約束、規範自己質樸無忌的天性。至孔子時代，圖騰崇拜和鬼神思想漸漸演變成充滿理性精神的「詩禮」文化，並形成「宗法禮制」觀念，使本來具有外在強制性的禮儀規範很快成為人們主動的「內在欲求」的「禮義道德」。因此，服務於這套規範的禮制建築應運而生，自然成為建築文化上的重要形式及內容。漢長安城南郊的禮制建築群，規模龐大，內容豐富，布局考究，足以證明這一點。在這十幾組建築中，有一座是漢平帝時期（西元 5 年前後）建造的明堂辟雍。明堂是奉祀祖先、頒布政令、占雲望氣之所，

辟雍則是舉行習禮盛典之地，是國學的主體建築。它們不同於陵墓，既要附會形、數關係，符合象徵要求，又要滿足實用要求。從形制上講，明堂與辟雍有共通之處，「水圜宮」，「中有一殿，四面無壁」。所以，在漢以後常混為一談。漢長安明堂辟雍正屬此列。它的中心建築覆蓋方形夯土臺而立，外觀三層，下層為太學，中為明堂，頂層為靈臺。廊宇深出、平臺寬敞，靈堂上為四坡屋頂，為了抬高檐口，分成兩段，如同後來的重檐頂。它的四角則建有小亭，既豐富建築造型，又造成加固夯土臺的作用。中心建築建在圓形臺基上，其八壇外有正方形平面的圍牆，正對明確的十字軸線，各開闢一闕式城門，四隅有配房，牆外又有圓形水溝環繞。這兩組外圓內方的組合正是套用早期文化中「天圓地方」的禮制觀念的結果。這種附會在實例中有很多，如對應乾坤、陰陽、象宿之數，拼湊五室、九室之屋等等。所以，它實際上有很濃的迷信色彩，只不過思想意識還很純真，沒有後來的神秘性，所以，一切都顯示出明確的象徵意義和繽紛多姿、樂觀超然的浪漫精神。

圖 5-4 「天子七廟」制

．魏晉南北朝時期，因佛教盛行，佛教禮儀替代了儒家禮儀形式，明堂建築與佛教建築比較，相形見絀。此後，一直到唐武周時期才見轉機。

．唐代，明堂建築改以前的九室、五室的府制，變祭祀功能為皇威象徵，而具有三個最基本的特徵：下層象徵四時；中層象徵十二時；上層象徵二十四時，以及天（上）圓、地（下）方，以突出皇權的絕對權威和皇家的宏偉華貴。

．南宋已不建明堂，只在宮中進行祭祀活動。

．遼、金、元三朝，無祭祀明堂建築制度。

．明初，在南京、北京均設有天壇、地壇、大祀殿（即清祈年殿的前身）等建築。

．清改明大祀殿（又叫大享殿）為祈年殿，並在國子監中建辟雍殿。

（二）中國宗廟建築朝代特點

． 殷商晚期，宗廟制度已初具輪廓，宗廟建築的規模也相當可觀。王廟實行「五廟」制，即商王立考廟（奉祀父親）、王考廟（奉祀祖父）、皇考廟（奉祀曾祖父）、顯考廟（奉祀高祖父）和太祖廟（奉祀始祖）。

． 周初沿用商制，至西周中期時，周天子為周朝有開國之功的文王和武王專門增設了兩個世室廟，形成了「天子七廟」的新制（圖5-4），並形成「左祖右社」建築布局的基本觀念。

． 西周以後，隨著宗法制度的進一步完善，宗廟不僅被用作祭祖和宗族行禮之所，而且更成為政治上舉行重要典禮和宣布重大決策的地方。朝禮、聘禮及對臣下的策命禮等等，都必須在宗廟舉行，所有的軍政大事也必須到宗廟向祖先求告。宗廟在實際的政治生活中與朝廷並重，其禮制上的地位更在朝廷之上，成為國家和政權的最高象徵。

． 戰國中期以後，隨著君主專制制度的確立，君王的朝廷完全取代了宗廟

的核心地位，成為國家政權中樞，宮殿成為都城規劃的中心，宗廟才退出政治中心。但作為禮制上神聖崇高的場所和祭祀祖先、王族內部舉行傳統禮儀的處所，卻一直維持到中國封建時代結束，宗廟在禮制上仍不失其原有的神聖與崇高和成為宮廷區規劃布局的重要部分。此時，中低等貴族可以設家廟祭祀，庶民則無權建築祖廟，只能在自己的居室致祭。

- 秦統一中國後，皇家仿效周制而建七廟，社會上亦逐漸發展起「墓祭」之風氣。

- 西漢除沿用舊制外，「墓祭」之風尤盛，不僅京師建廟，陵旁立廟的「祭堂」建築蓬勃發展，而且還把祖廟建到了先帝巡幸過的郡國，使宗廟、祠堂數量大增。

- 東漢依「左祖右社」把宗廟建於宮城的左前方，充分體現了尊祖敬宗的觀念。把宗廟置於宮城之外，是表示後輩不敢褻瀆祖先；而在宮城左前方建宗廟，是依「天道尚左」的說法，宗廟所在，即是天道所在。明帝（劉莊）時，又改革了宗廟制度，不但廢除了西漢的制度，而且還取消了天子七廟的古制，實行「同堂異室」的祭奉，即把許多祖先的神主集中在太廟內供奉。還建立了以朝拜和祭祀為主要內容的陵寢制度，使帝王祭祖的重心從都城內的宗廟轉移到墓地附近的陵寢。這種做法，後代雖有改變，但在多數時間內被沿用。

- 魏晉至隋唐至北宋時期，臣民宗室祭祀以建家廟奉祀為主，但家廟規制等級更趨於嚴格，不得僭越，體現家廟數量少、規模小、不成比例之現狀。

- 南宋朱熹著《家禮》以後，臣民家廟改稱為祠堂，其建築形制、布置亦有明確規範。

- 明代，民間興建祠堂之風漸盛。嘉靖帝「許民間皆得聯宗立廟」，不僅導致了宗祠遍天下的局面，而且也使民間祭祖不得踰越高祖以下四代的

限制也被突破。

· 清代以後，民間建祠依然迅猛發展，在山東、安徽、廣東、福建等許多
地方都出現了一些規模宏大、建築精美的大祠堂。

中國祠堂建築的種類及布置

（一）中國祠堂建築種類

中國祠堂建築的種類，依宗族組織可分為宗祠（總祠）、支祠和家祠。
宗（總）祠規模一般都較大，所祀對象皆為始祖。有的大宗祠甚至是由數縣
範圍內同族人士合資興建，稱之為統宗祠。支祠所祀為其支祖。各個家庭為
其直系祖先所設供奉之所為家祠，又稱家堂。先聖神靈廟祠建築要麼與宗教
建築相似，要麼與總廟祠堂建築相似，只是有規模大小和供奉對象的不同
而已。

（二）中國祠堂建築布置

祠堂的建築布置，一般分為三種形式：

1. 以朱熹《家禮》為藍本的祠堂。即在正寢之東設置四龕以奉高、曾、
祖、考四世神主，這種布局基本上是唐宋時期三品官家廟的形制。宋元
及明初的大部分祠堂均屬此類。

2. 由先祖故居演變而來的祠堂。它主要為祭祀分遷始祖及各門別祖的祠
堂，其平面布局依各地民居模式的不同而不同。

3. 獨立於居室之外的大型祠堂。其中軸線上，一般布置為大門 —— 享
堂 —— 寢堂。享堂，是祭祀祖先神主、舉行儀式及族眾聚會之所；寢
堂，則為安放祖先神主之所。一些名宦世家或富商巨賈，往往還在祠堂
前增建照壁、牌樓，精美壯觀。

北京明清太廟

北京明清太廟，遵循和繼承「敬天法祖」的傳統禮制，建築於紫禁城的東邊，與西邊的社稷壇一左一右，形成「左祖右社」的帝王都城設計格局，占地約 16.5 萬平方公尺。太廟本身由高達 9 公尺的厚牆垣包繞，封閉性很強。它始建於明永樂十八年（1420 年），是明初皇家合祀祖先的地方。到了明代中期，嘉靖皇帝改變了太廟合祀的制度，於嘉靖十四年（1535 年）把太廟一分為九，建立九座廟分祭歷代祖先。嘉靖二十年（1541 年），其中八座廟遭雷火擊毀，皇帝和大臣們認為這是祖先不願分開，透過上天來警示他們。於是，在 4 年後重建太廟，恢復了同堂異室的合祀制度。太廟坐北朝南，平面呈南北向長方形，正門在南，四周有圍牆三重，以三個封閉式院落組成，主要建築集中於第二層院落中，由南向北依次排列在中軸線上，古樸典雅。太廟南牆正中辟券門三道，用琉璃鑲貼，下為白石須彌座，凸出牆面，線腳豐富，色彩鮮明，與平直單一的長牆形成強烈對比，十分突出。入門有小河，建小橋五座。再北為太廟戟門，五間單檐廡殿，屋頂平緩，翼角舒展，為明代規制。入戟門為廣庭，正殿穩穩坐在三層漢白玉須彌座上，重檐廡殿頂，黃色琉璃瓦。明時太廟正殿面闊為 9 開間，後殿為 5 間；清乾隆正殿擴為 11 間，後殿擴為 9 間，形成今天的規模。大殿梁柱外面用沉香木包裹，其他構件用金絲楠木，明間與次間的殿頂不用彩畫裝飾，全部貼赤金花，地面鋪金磚（用蘇州土經 6 道工序燒 130 天、再放於桐油裡浸泡，因斷之無孔，擊之有金屬聲而得名）。殿內用黃色檀香木粉塗飾，氣味芬芳，色調淡雅。牌位以西為上，按左昭右穆的次序擺設歷代帝王神位，東廡十五間配殿供奉有功的皇室人員神位，西廡十五間配殿供奉異姓功臣的神位。中殿（又叫寢宮）殿內設置神龕，是供奉歷代帝后的殿堂；寢宮以北，用牆垣隔出一區為後殿（又稱祧廟），專為供奉追封立國前的四代帝、後神主牌位。太廟中聞名於世的古柏在外層圍牆間排列成行，與整個太廟建築風格極其和諧，展現出中國傳統文化那種凝重感和威嚴感，讓朝拜祭祀者在祖先面前肅然起敬。

山東曲阜孔廟

山東曲阜的孔廟，是中國規模最大、建築最早、保存最完整的孔廟，是中國四大古建築群之一。孔廟內宮殿式主體建築 —— 大成殿與故宮太和殿、泰山天貺殿並稱為「東方三大殿」。它始建於春秋時期，唐代稱文宣王殿，宋徽宗趙佶尊崇孔子「集古聖先賢之大成」，更名大成殿，並御書匾額。孔廟經歷代擴建重修，形成今天占地300多畝，成左、中、右三路布局，由五殿、兩堂、兩廡、一閣、一祠、一壇、十五碑亭、五十三門坊、九個院落四百六十六個房間組成龐大的建築群體。整個建築以中軸線貫穿，布局嚴謹，左右對稱，高低錯落，氣勢恢弘。從四柱三門、四塊石鼓抱住八角石柱、頂部是蓮花形座、上蹲王公府第才配有的獨角奇獸 —— 闢邪的「金聲玉振」坊進入，過欞星門、大成門才能到大成殿。殿前甬道中間有一方形建築，是孔子講學的「杏壇」。杏壇後的大成殿為宮廷式建築，座落在兩公尺多高的巨型須彌座石臺基上，面闊9間，進深五間，重檐九脊歇山頂，黃琉璃瓦，飛檐斗拱，畫棟雕梁，巍峨宏麗，氣象莊嚴。檐下共有墊以覆盆蓮花寶座柱礎的二十八根雲龍石柱，前面十根高約六公尺，直徑不足一公尺。由整塊石頭深浮雕的雲龍柱落在覆盆蓮瓣式柱礎上，每根石柱上二龍戲珠下托山海波濤的盤龍隱現於雲霧中，栩栩如生。兩廊檐和後檐的十八根水磨淺雕八棱形石柱每面雕出九條共七十二條團龍，各具神態。大殿石柱上共有龍1316條，數量之多、雕刻之精世所罕見，連紫禁城也不可與之比擬 —— 可謂「雖無帝王之位，自有帝王之相；雖無皇權之威，卻呈皇家之氣」。殿內正中懸「至聖先師」橫匾，神龕內供孔子脫胎塑像，兩旁為四配（顏回、曾參、孔伋、孟軻），十二哲（閔子騫、仲弓、子貢、子路、子夏、有若、冉耕、宰予、冉求、子游、子張、朱熹）塑像。大成殿前東西兩廡，原供孔門弟子及儒家歷代先賢，現已闢為漢魏六朝碑刻、《玉虹樓法帖》石刻和漢畫像石陳列室。

孔廟大成殿前還有一寬闊平臺，是祭孔時的「祭舞」之所，每次祭祀，平臺上「軒懸之樂」、「六佾之舞」徐徐展開，樂音裊裊，莊嚴肅穆，氣象

軒然。臺下鋪陳石雕螭首，周圍築有雙層漢白玉雕欄，並有復道四通。曲阜孔廟建築特別值得一提的是奎文閣（奎星是二十八星宿中專主文章的星宿），其面七進五，上下兩層，中間暗藏夾層，上層藏歷代帝王賞賜的經書、墨寶，下層收藏歷代帝王祭祀時所用的物品，暗層專門存放藏經經板。閣樓建築工藝奇巧，結構獨特。

本章小結

　　透過中國禮制祭祀建築文化的傳授，介紹了中國祭壇、廟祠建築發展歷史、種類、布置，以及天地日月、宗廟祖祠的粗略分析，為了解中國古代的秩序文明和社會風尚在建築文化上的集中體現，提供了可觀可行的體驗。透過對天地、太廟、社稷、日月以及先聖、神靈祠堂等主要建築的介紹，闡述了中國禮制祭祀建築文化的習俗性和功能性。

第六章　中國陵墓建築

本章導讀

中國先民將死與生置於同等地位，在生死文化的往復交替中，先民賦思想遺存與靈魂永垂以精神方式，寓逝去的軀殼以「重生」。總是以「不言」的教誨和「無聲」的啟迪，牽聯歷史與現實、熱烈與冷靜、陰世與陽間的「溝通」，於是在世界建築體系中創造了洋洋大觀的陵墓建築形式和規制，直把「死靈魂」發展成為「活精神」。只有這樣的文化感悟，才能了解陵墓建築藝術的文化本真。

本章綱要

· 掌握歷代陵墓的形制、布局、結構
· 熟悉著名陵墓建築的有關情況
· 熟悉中國古代喪葬文化
· 了解中國古代墓葬文化發展特徵

第一節　中國古代喪葬建築

中國古代喪葬建築起源

從墓葬文化考古發掘的情況證明，中國自古十分重視「死人」的墓葬，即使是平民，最簡單的墓葬也基本具有建築上的意義。照《周易》理論，人之生死均是天命之數、自然規律，所謂「天命有時」。在中國重死勝於重生、生死亦有輪迴的文化熏陶下，陰宅建築不亞於陽宅建築，甚至有過之而無不及。尤其歷代封建王朝提倡「厚葬以明孝」，帝王更將厚葬視為人生和社稷大事，陵寢建築自然是有嚴格的規制和使用要求。皇家認為，建造豪華的陵墓會造福自己，蔭及子孫，成就千秋霸業。故在登位之初，就早早選好風水龍穴之地，大興土木為自己營造宏大的墓陵，為後代創造永固江山的立基之脈。

中國古代喪葬習俗雖淵源久遠，但早期墓葬在地面上並沒有留下什麼特殊的代表，在原始社會的墓葬中，也從未發現過有封土墳頭的遺蹟。《禮記‧檀弓》上記載：「古也墓而不墳。」《周易‧繫辭下》說：「古之葬者，厚衣之以薪，葬之中野，不封不樹」（樹、封，即指在地面上樹立標誌和堆起墳頭）。根據歷史文獻記載和考古資料研究，封土堆墳和地面建築（祭堂等）的出現，大約自奴隸社會中期的商、周之間開始。《禮記》上有記載孔子尋找其父母之墓的故事，故事說：孔子三歲時，父親叔梁紇就死了。孔子成人後，想要祭祀一下父親，卻找不到墓之所在，後費盡許多精力才算找到，為方便以後的祭祀，孔子便在父親的墓上堆土壘墳，植樹作為代表。這一故事借孔子之名說明了墳塚的起源。

中國古代喪葬制度一般被認為形成於奴隸社會，興盛於封建社會。根據考古學家的發掘，遠在西元前 21 世紀到前 11 世紀的夏、商代就有了陵墓建

築。河南安陽是殷商國都，現在挖掘出十幾處有一定規模的陵墓區，墓葬在地下深 8 ～ 13 公尺不等，墓道長達 32 公尺，槨室內牆有彩色繪畫和雕刻的花紋，還有死者生前的用品和殉葬品。喪葬制度是階級社會等級制度在喪葬方面的具體表現，是古代生活方式的反映。商代初步形成的喪葬制度，在周代進一步發展，成為周代禮制制度的組成部分，屬於《周禮》規定的五禮 ：吉禮、凶禮（即喪葬禮）、賓禮、軍禮、嘉禮。《周禮‧春官》記載，「以爵為封丘之度」，即按照官吏級別大小決定封丘體量，天子自然是最大體量墓葬建築的獨有者。喪葬禮儀內容主要包括棺槨制度、隨葬制度及喪禮制度。

秦統一中國後，封建地主階級的喪葬制度進一步得到發展和完善。封建時期喪葬制度的重大變化是取消了殺殉奴隸的制度。封建統治者改變了奴隸主階級大量殺殉奴隸的做法，採用俑代替殉活人的制度，解放了生產力，在喪葬制度上反映出封建制比奴隸制進步。在封建制度確立後，喪葬制度發展為封建等級制度。封建統治階級上從天子，下到平民百姓都要按照規定的喪葬制度處理死者。否則將被視為犯法悖禮行為。因此，封建社會喪葬制度體現了地主階級的特權和對勞動人民的壓迫。此外在埋葬習俗上也可以看出人們物質生活和精神生活的一個側面。

中國傳統文化對喪葬禮儀的影響，以道家的風水說最為突出，以為人在生之時，營建「陽宅」，應求養生之環境，利於存氣在神 ；而逝世之後，安息「陰宅」，須尋仙居之場所，利於靈魂轉世。認為死人要葬之生氣之地，生氣遇風則散，有水則止，應避風聚水始得生氣始能再生。故陰宅必選擇在能使萬物生機蓬勃的自然環境之中，並由此而來還生發出一門主要體現「陰宅風水」文化的堪輿學，刻意追求「龍穴砂水無美不收，形勢理氣諸吉鹹備」的山川地勢，以「山環水抱必有氣」的風水格局護佐帝王萬世興盛，保佑子民世代興旺。

中國古代墓葬建築體系

（一）中國古代墓葬建築體系

中國古代墓葬建築根據不同規格形制可以大致分為三大體系：

1. 皇陵：陵，本指山陵，即大的土山，所謂「大阜曰陵」。秦漢以後，帝王稱自己的墳墓為「陵」，從此成為皇家陵寢之地的專稱。

2. 墳墓：古代對官宦、平民死葬之地稱為「墳」或「墓」，區別在於：墳為封土而隆成高土，「土之高者曰墳」也；墓則平壞無丘，所謂「墓而不墳」，現將墳與墓俱統稱之為「墳墓」。

3. 聖林：林，聖人之墓，因既要享受帝王之禮遇，又要現實區別於帝王之規制，故借諧音「陵」而「林」。中國著名的「聖林」有「孔林」、「孟林」和「關林」等。

（二）中國古代墓室結構

中國古代墓葬文化觀念認為，石是無生命的「死」材料，木是有生命的「活」載體，因此地上建築多為木構建築，而地下墓葬建築卻基本運用石構方式。這種土石建築特徵，尤其在墓室地宮結構中表現得極為明確，形成中國古代墓室地宮結構的三種主要形態：

1. 土穴墓：土穴墓（既無棺槨墓），是原始社會早期一種十分簡單的墓穴形式，即在地下挖掘一小而淺的土坑，以能容納屍體為標準，無棺槨及屍體包裹。新石期晚期，開始出現葬具，墓葬面積較前大。大汶口後期，坑內四壁用天然木材疊砌，上面用天然木材鋪蓋。

2. 木槨墓：木槨墓（圖6-1）（即棺外套棺墓），是出現階級後奴隸社會墓葬等級文化的產物。帝王和貴族在自己的陵寢中，使用木材築成槨室。

槨即砍伐整齊的大木枋子或厚板，用榫卯結構方式，構築一個方體形大套箱，下有底盤，上有大蓋。槨內分隔成十格，中間大「宮」放棺，上下兩旁的「廂」安放隨葬品，是盛放棺木的「宮室」，又稱「套棺」。漢時，出現「黃腸題湊」式墓葬制，即在陵寢槨室周圍用柏木（黃腸木）壘砌，四壁所壘砌的枋木頭都指向內，與同側槨室壁板呈垂直狀。這種葬制是中國古代木槨墓的一個重大發展，能夠較長時間地保留「屍身」，以為不朽。西漢為中國「黃腸題湊」墓葬形式的成熟期。

3. 磚石墓：磚石墓，即真正的地宮建築，也是帝王陵的主要部分，地宮又稱為幽宮、玄宮等等。中國磚石葬取代木棺槨葬開始於西漢中期，普遍使用於此之後。漢代磚石墓葬，是中國墓葬文化的一次具有里程碑意義的變化，歷魏晉南北朝、隋、唐、宋、元、明、清各代，發展成中國豐富多彩的陵墓建築藝術和文化。磚石墓葬的流行，使墓室壁畫、墓石雕刻等藝術得到空前的繁榮與發展，漢畫像石也成為中國古代藝術的奇葩。

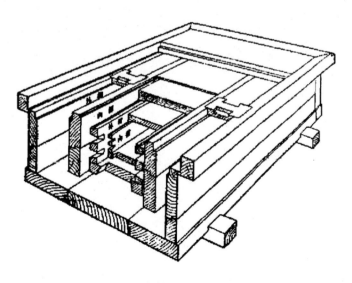

圖 6-1 喪葬木槨示意圖

第二節　中國古代陵墓建築

中國古代陵墓建築淵源

（一）中國古代陵墓建築起源

陵墓建築作為封建皇帝的地下王國，完全按照「事死如事生，事亡如事存」的禮制原則建造，一直是中國古代建築中的重要類型和具有中國特色的藝術形態。其建築表現為不僅模仿皇宮建設令人矚目的地上建築，還有奢侈豪華的地下墓穴建築。

君王的墳墓稱「陵」，是從戰國中期開始，它首先出現在趙、楚、秦等國。由於社會的進一步發展和封建王權的不斷加強，當時作為最高統治者的國王的墳墓，造得越來越高大寬闊，狀似山陵，墳墓也因此被稱為「陵」。最早稱墓為陵的記載是《史記·趙世家》：西元前 335 年趙肅侯「起壽陵」。西周以前，帝王墳墓多為木槨大墓，地面不封不樹。秦以前，對先王的祭祀不在墓地進行，因此，陵墓建築還沒有祭祀殿之類建築。秦始皇首次將祭祀用的寢殿建在墓地，開創了在寢殿中供奉和祭祀帝王的陵寢制度，並為以後歷代帝王陵墓所效仿。

（二）中國古代陵墓建築形制

從今天保存的帝王陵墓來看，歷代陵墓建築主要有以下三種形式：

1. 方上：所謂「方上」，就是在地宮之上用土層層夯築，使之成為一個上小下大的尖錐體型陵墓建築，而錐體的上部好像截去尖頂成一方頂，故名之為「方上」。陝西的秦始皇陵和漢代諸陵大都是這種封土形式。
2. 依山為陵：依山為陵，指選取高山繞而築城、鑿而為穴、辟隧道、造地

宮，即在山腰鑿洞為埏道通主峰之下，再在主峰之下建地宮，憑山嶽之勢，彰天子之威；借自然之力，顯帝王之氣。如西安附近的唐太宗昭陵、唐高宗和武則天的乾陵，就是這種形式。依山為陵的創建者為西漢劉恆，其「依山為陵，不復起墳」以為可絕盜掘；至隋唐時期，以山為陵遂成定製。

3. 寶城寶頂：寶城寶頂，即地宮上建築高大的圓形或長圓形磚城。磚城裡壘土封頂並高出城牆，使之更加明顯突出，叫寶頂；城牆上設堆口和女牆，形如小城，叫寶城。寶城寶頂形制從南京的五代南唐二陵、成都前蜀永陵已見開端，到明十三陵、清東西陵均採用這種形式。

（三）中國古代陵園建築布局

中國古代陵園地上建築布局主要規劃成三大區域：祭祀建築區、神道、護陵監。

1. 祭祀建築區：祭祀建築區，為陵園主要部分，供祭祀之用。主要建築為祭殿，早期稱為享殿、獻殿、寢殿、陵殿等。開啟帝陵建築設陵寢建築先例的是秦始皇，其陵園的北部建有陵寢。後代，更在此基礎上大興土石，如唐乾陵就曾建房 378 間；明代帝王的祭祀區，由祾恩殿、配殿、廊廡、朝房、值房等眾多建築組成。

2. 神道：神道（圖 6-2），又叫「御路」、「甬路」，是通向祭殿和寶城的導引之路。唐以前神道不長，旁邊置少數石人石獸等石雕刻（又稱石像生），墓道入口處設闕門。至唐，神道變長，陵前的神道石刻有了很大的發展，大型的石像生形成的儀仗隊石刻文化也已經形成。如唐乾陵的神道，全長約 1,000 公尺，神道入口處有華表 1 對，華表之後依次為翼獸 1 對、鴕鳥 1 對、石馬及牽馬人 5 對、石人 10 對，還有無字碑、述

聖記碑和 61 個番酋像。到明清陵神道更為深遠幽長，帝王陵神道發展到了高峰。

3. 護陵監：護陵監，是專門保護和管理陵園的機構。護陵監外有城牆圍繞，裡面有衙署、市衙、住宅等建築。

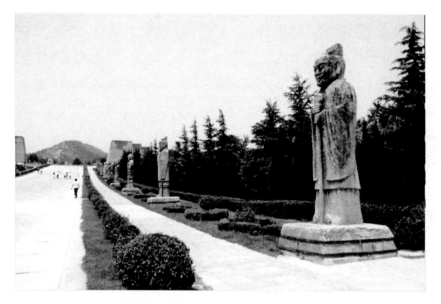

圖 6-2 唐乾陵神道

（四）中國古代陵墓建築石刻藝術名詞簡釋

翁仲：傳說翁仲是秦始皇的一員猛將，身高一丈三尺，異於常人。秦始皇命他出征匈奴，死後鑄銅像立於咸陽宮司馬門外。後來就稱銅像、石像為「翁仲」，陵墓前神道兩側的石人也以此稱之。也有傳說翁仲原是漢武帝手下一員忠心耿耿的大將。

· 天祿：是陵墓前石獸中一種似獅似龍、雙翼雙角的傳說中的怪獸，多立於帝陵前。

- **麒麟**：是傳說中的吉祥瑞獸，與天祿相似，區別在於：天祿雙翼雙角，麒麟雙翼獨角，帝陵、王侯墓前均有此物。
- **闢邪**：是陵墓前一種頭披鬣毛、頭上無角、似獅子的傳說中的怪獸，因作闢邪之用而得名，多立於王侯墓前。
- **神道柱**：是神道兩側的柱形碑，又叫華表，高數公尺，分柱礎、柱身、柱蓋三部分。基座上雕刻有一對頭長雙角、口銜寶珠、螭身蟠繞、相向對視的蟠龍，又稱為「雙螭」。柱身為橢圓形，上下都刻有微微凹陷的線條花紋。柱的上部附有一塊長方形石額，額上刻有墓主人的官職姓氏，通常用反書字，即左柱刻正書或刻順讀文，右柱刻反書或反讀文。柱端有一雕刻蓮花紋的石露盤，盤上蹲一尊昂首挺胸的小獸（闢邪或望天犼）。
- **贔屭**：又稱「龜」，是石碑下一似龜非龜的海獸，高達數公尺，螭首龜趺，據說是龍子之一，背有龜紋十三塊，左右對稱富裝飾性。
- **石碑**：《說文》：「碑，豎石也。」《說文句讀》：「古碑有三用，供中之碑，識日景也；廟中之碑，以麗牲也；墓所之碑，以下棺也。」漢代以後，興起在碑上鑿文刻畫，成為帶有紀念意義的豎石。碑又分為方形的「碑」和圓形的「碣」。
- **畫像石**：是主要運用於墓室建築的一種利用刀鑿在石上直接雕刻圖案的建築石料，一般採用鑿紋減地平麵線刻的技藝，有點接近於淺浮雕，具有剪影效果，藝術特徵凝重有力。
- **畫像磚**：畫像磚與畫像石不同，它是先用刻有畫面形象的木模壓印在半乾的黏土土坯上，然後入窯燒製而成。出窯冷卻後，再塗上各種顏色，畫面豐富多彩。印模上陰刻的線條和凹入的部分，在磚面上成為勁力飛揚的陽線和凸起的浮雕。畫像磚主要運用於墓室建築中。

中國古代陵墓建築發展特徵

　　中國古代皇陵是中國封建社會特有的建築文化產物，是政治、經濟、文化的重要組成部分。從這個角度上講，它也切切實實符合了「重死實質為重生」的陵墓建築文化的禮教需要和統治利用，是封建政治、禮制道德教化的極端形式和社會秩序維護的聰明手段。因此，在各個不同時期的陵墓建築，必定受到其時其地其規其制的影響和制約，表現出不同時期陵墓建築的不同特徵。

- 仰韶文化史前社會時期，階級尚未產生，人們還沒有王權政治思想，因此一般沒有專門的墓室建築，用棺者也很少，更別說陵墓建築了。即使是為後世津津樂道的「三王賢聖」時代也是如此。《墨子·節葬》中記載，堯、舜、禹埋葬時，都是用葛布包緘屍體，棺木只有三寸厚，墓坑深度只要求「下毋及泉，上毋通臭」即可。

- 殷商時期，靈魂觀念還沒有成為社會文化和王室政治的共同認識，帝王陵墓雖然亦表現為不封不樹，沒有墳丘和陵園形態，但此時，已出現用棺槨的安葬制度和「亞」字形地下墓室。商代晚期的殷墟西北岡王陵陵區 8 位商王大墓平面呈「十」字形。殷商時期開始的重葬意識和墓建文化，可視為中國古代陵墓建築的萌芽時期。

- 周代，靈魂觀念普遍產生，神靈意識普及於王公貴族，地上等級制演繹出地下等級制。於是，在殷商棺槨制度之外又形成天子棺槨七重、諸侯五重、大夫三重、士人一棺一槨的中國古代早期墓葬建築禮儀制度。開始出現封土葬俗和殉葬制，體現出等級文化意義。

- 春秋戰國時期，等級制度化和《周禮》使諸國風行厚葬，王室陵墓規模大，而且「墓祭」（上墳）流行起來，有了祭祀的祠廟建築。於是，墓葬禮儀等級化更加明顯，隨之而來的墓葬禮儀是身分愈高、權勢愈大，

墓坑就愈深、臺階就愈多、墓道就愈長、為保護棺槨而填充的青（或白）膏泥就愈厚。高層貴族的槨分多室，棺有多重（層），出現分隔槨室的隔板、隔牆、門窗、立柱、頂板等建築構件，初步形成地下宮殿式建築形式。

- 秦代，封土為覆斗形「方上」陵墓形制，地宮位於封土之下，已開始形成地下和地上相結合的建築群體。陵墓仿宮廷建築格式，有高大的覆斗形封土和豪華的地下宮殿，封土周圍有雙重陵垣，四向辟門，有廣闊的陵園，陵墓建築藝術較前朝更有發展。秦始皇陵墓稱「驪山」，並開在帝陵設寢祭祀建築之先河。

- 漢朝，西漢皇陵的突出特點：廣闊的陵園一望無邊；高大的覆斗形封土氣勢非凡（如平頂之金字塔）；陵上面建寢殿，四周建圍牆，呈十字軸線對稱；有大型的神道石雕塑像；實行帝陵居西、後陵居東的「同陵不同穴」規制。帝陵旁還有后妃、功臣貴戚的墳墓，並創陵邑制（即在陵園附近設置縣城，建有官署，遷徙天下豪富居住供奉。內建苑囿，外繞城牆，稱為陵邑，是一種很特別的貴族居住區，後被漢元帝廢止）。西漢逐步形成了完整皇陵建制，「梓宮、便房、黃腸題湊」的葬具體系成為西漢時期天子使用的最高級葬制，對後代產生了極大的影響。東漢皇陵從選址、布局到地宮建制基本承襲西漢，所不同的是將「梓宮、便房、黃腸題湊」改為「方石治黃腸題湊」（即用一定規格的長方形條石砌築墓室，以黃腸石代替黃腸木 —— 黃腸木即柏木，因柏木黃心而俗名之）；改「同陵不同穴」為帝后合葬（合葬之風無疑是中國墓葬文化中的一次大變革）；並確立了朝拜祭祀的一整套上陵禮制。東漢一整套上陵禮制（西漢祭祀活動是在陵外的廟中，東漢改在陵園中，以陵寢代替宗廟作用，因此，陵墓前的建築也增加了）不僅完善了皇陵禮制，還逐步廢除

了每個皇帝各有一廟的制度，對後代產生了廣泛與深遠的影響。至此，中國古代陵墓建築、喪葬文化基本定型，「陵」成為帝王墓之專稱。

· 魏晉南北朝時期，割據紛爭不止，南北對峙，爭相稱帝，帝陵制度亦不一致。魏晉陵墓建築從規制上看雖呈現皇陵之氣，但規模縮小，建築藝術風格明顯出現與漢族文化相結合的特點，有的甚至「不封不樹」，隱匿不見，其真實的建制尚不很清晰。南北朝時期，逐漸恢復秦漢的講究之風，造高大的封土，陵前建享殿，神道、石像生氣勢龐大，布局規整，上陵拜謁之禮也逐漸盛行，為唐宋皇陵的大發展奠定了基礎。尤其值得注意的是，北魏皇陵規劃出現了寺塔建築物。南朝皇陵最精湛的是神道兩側的石雕刻，形體碩大，造型精美，特點顯著，氣勢不凡，為秦漢以來皇陵之少見。石雕刻無論是布局，還是造型種類，都和歷代皇陵不同，尤其是獸類的造型種類，可以「無中生有」創造出許多「神獸」，譬如「天祿」、「麒麟」、「闢邪」等。其分布基本為三列對稱設置，最前面的是一列兩側相對而立的一對石獸，或天祿、麒麟、闢邪；第二列是神道石柱（墓闕或華表）；第三列是石碑。南朝神道石刻，是中國石雕藝術的奇葩。

· 隋、唐國力雄厚，經濟繁榮，國家復歸一統，皇陵建制上改為「以山為陵」，選擇氣勢雄偉的自然山峰開鑿地宮，修建陵園。唐代更追求陵體高大及陵區總體規模的龐大與氣勢，陵園營造有內、外兩重城之分，內城坐南朝北，以陵墓建築為主，四周有城牆，四角修築角樓，四面辟有門闕，各門外有墩獅或石馬侍立。陵頂不建寢殿，內城南門內有供子孫後代、文武百官舉行祭祀活動的獻殿。陵前設置明顯寬敞的神道，神道兩側擺放象徵威嚴的石人、石馬、朱雀、華表等，整個陵園氣度不凡。唐皇陵規制不但規模宏大，且陪葬的禮制也達到鼎盛。

- 五代十國時期，國家處於分裂狀態，因此，陵墓建築顯出小而精卻又不失皇陵規制。但前蜀主王建墓有中國保留至今的唯一寫實帝王雕像，棺床周圍有精美的伎樂浮雕，樂器組合屬漢化的龜茲樂系統。

- 宋代陵墓形制恢複方上形式，其時，國家又復統一，同時受風水堪輿文化影響，修墓選址講究風水。陵墓建築雖依舊為「封土為陵」，但已發展為築圓形磚城，在城內填土使之成一圓頂曰「寶頂」，城上設堆口女兒牆成「寶城」。北宋皇陵的最顯著特點是統一化和規範化，無論規模、建築布局以及石像生設置，都呈現出規制整齊劃一，基本按太祖趙匡胤永昌陵的規制修建，建築恢弘，氣勢壯闊。

- 遼金時期，在陵墓建築上基本仿鞏縣宋陵而作，實行因山開鑿陵制，但在其中融入了自身的民族文化元素，使陵墓建築頗具有民族特色。陵前建正方形享殿，前置月臺，兩側出迴廊成院落，迴廊正中辟門。地宮為磚砌多室。最具其朝代特點的是描繪遼帝升遷活動的壁畫。遼代亦實行陵邑制。

- 元代，對皇帝因實行秘密埋葬，故不建地上陵墓。其葬俗是在兩塊楠木中間鑿成人形，殮入死者，外以三四卷金線條框緊，然後葬入茫茫草原中，並驅馬踏之後上覆蓋青草，葬墓不為人知，蹤跡難尋。

- 明代，皇陵建築既保留了漢陵覆斗形封土、陵前建享殿、內外二城的特點，又開創了明帝陵新制；更加講究風水地貌的完美，對陵宮神道石像技藝精益求精；新設明樓，首創仿皇帝生前宮殿建造的「前朝後寢」陵宮格局；變內城正方形為長方形，改方丘為圓墳，外建磚砌寶城，神道、享殿、神廚由內城外移入內城內。明代皇陵建築是中國陵墓建築發生重大變革時期，也是中國古代陵墓建築文化的鼎盛時期。

- 清代具有中國最大的皇陵建築群，集中體現了以木結構為主體的中國古

代陵墓建築最高水準。陵墓形制基本上是沿襲明代建制，陵園主要由前院、方城、寶城組成，在明陵舊制基礎上在墳丘上部增設月牙城，規模更為闊大，建築本身更講究制度觀念和技藝。其土木結構、石雕、木雕、完善的排水系統等都堪稱古建築藝術的代表作品。

秦始皇陵

秦始皇陵的形狀，是方形的錐體，陵體四周有兩重圍牆，分內外兩城，內城方形，平面呈回字形，陵丘位於內城垣中偏南側。陵丘的西北 50 公尺處建有寢殿，現可見到的基址近方形。總面積九頃十八畝，取「久久吉祥」之意。秦始皇陵是繼承周制，在秦公陵（秦惠文王）、秦永陵（秦悼武王）壽陵制度基礎上規劃創立的。總體布局模擬秦都城咸陽，封土下的地下宮殿，象徵咸陽皇宮；陵園內城，象徵京城內城；寢、便殿，象徵秦皇器具飲食之所；分布內外城之間的兵馬俑，象徵秦國軍隊；車馬坑，象徵宮廷的乘輿；馬廄，象徵宮廷的御廄；珍禽異獸，象徵宮廷的囿苑；陵園周圍是皇親國戚、文臣武將等的陪墓。墓頂用珠寶製作成日月星辰，以象徵天體。秦始皇陵城垣夯層厚 0.08 公尺，土質純淨堅實。內外城四面辟有城門，門上有闕形建築。內城四角建有角樓。南部是陵園中心封土與地宮區，內有高 76 公尺的夯土陵丘（原高達 115 公尺），呈覆斗形，中腰部有一緩坡階梯，頂部是一平臺。封土下是地宮，地宮「穿三泉，下銅而致槨，宮觀百官奇器珍怪徙藏滿之，令匠作機弩矢，有所穿近者輒射之，以水銀為百川江河大海，機相灌輸，上具天文，下具地理。以人魚膏為燭，度不滅者久之」（《史記·秦始皇本紀》）。並模擬文武百官朝觀順次排列之朝儀，極盡皇威王權、奢華壯麗之氣概。現今因各種原因，還不能一見秦始皇陵全貌。

漢茂陵

漢茂陵，是開創了中國封建社會第一個盛世的君王 —— 西漢第五位皇帝武帝劉徹（前 157～前 87 年）的陵墓，因地而名之「茂陵」。茂陵是規模最大的漢陵。陵園呈方形，現高 46.5 公尺，頂部東西長 39.5 公尺，南北長 35.5 公尺；底部東西長 231 公尺，南北長 234 公尺，與《漢書》、《新唐書》記載的基本一致，分內、外城兩大部分，夯土牆建築，牆四面辟有門闕。陵冢位於內城正中，封土覆斗形，頂平臺，全用夯土打築，穩重而莊嚴。原陵園內還有寢殿、偏殿以及多達 5,000 間供守陵者居住的大批房舍，可惜現已不存在了。

茂陵的祭廟在陵園的東面，名稱「龍淵廟」，透過規整的通道與寢宮相連。茂陵的陪葬墓有 20 多座，其中最著名的有大將軍衛青、霍去病、霍光、李夫人的墓。漢代禮儀規定，皇親勛臣死後都應當陪葬皇陵。漢武帝命人在自己的陵園中為霍去病築建一形似祁連山狀的大型墓冢（衛青之墓形似盧山）。茂陵陳列有 16 塊珍貴的西漢石雕，具有相當高的歷史價值與藝術價值。霍去病墓前的巨型石雕，也是中國石雕藝術的珍貴遺產，尤其是其中的「馬踏匈奴」更是中國刻石文物中的瑰寶。

唐昭陵

唐代規模最大的皇陵 —— 唐太宗李世民的昭陵，首創唐代「以山為陵」的規制，是唐代最具代表性的皇陵，在中國皇陵史上占有很重要的地位。昭陵地宮就開鑿在九嵕山主峰南坡的山腰間，沿山腰還建有房舍遊殿，供太宗的靈魂玩樂。從墓道至墓室過五道石門，進深達 250 公尺。地宮內中為「正寢」，東西兩廂置石床，床上擺放石函，函內裝鐵匣，匣內「悉藏前世圖書」，據說其中就有東晉大書法家王羲之手書的《蘭亭集序》真跡。原獻殿位於陵山南面，正對內城的南門闕，現不存，據考，是一座 9 開間

高 10 公尺以上的大殿。祭壇主要建築物在南三級臺階上，由寢殿、東西廡房、闕樓、門庭組成。祭壇最引人注目的是代表唐陵墓雕刻最高成就的「昭陵六駿」，「昭陵六駿」是為紀念當年唐太宗統一天下、南征北戰的六匹座騎而特意雕鑿的。特勒驃是太宗大戰太原時的座騎；青騅和什劃赤是太宗在虎牢關作戰時的座騎；拳毛騧是太宗在洛陽激戰時的座騎；颯露紫是太宗大戰洛陽時的座騎；白蹄烏是太宗在淺水源作戰時的座騎（拳毛騧和颯露紫被美國盜走）。司馬門內還有十四國君像（包括藏王松贊乾布等 14 個少數民族的首領）。

唐昭陵的另一突出特點是陪葬墓群龐大，大小共有 167 座之多，為中國歷代皇陵所少見。陪葬墓中重臣魏徵墓形制特殊，建在昭陵元宮西南的鳳凰山。墓前有土闕、石碑，唐太宗親自為他撰文立碑。

本章小結

　　本章主要講解了中國古代陵墓文化，包括陵墓建築形制和古代陵園建築布局以及土穴墓、木槨墓、磚石墓三式墓室結構等知識。

第七章　中國古塔建築

本章導讀

古塔是中國古建築中唯一的「舶來品」。即使如此，也展現著中國建築文化強大的同化能力—將神聖塔墓的「經義」崇拜，幻化為中國世俗文化的「經世」運用，將高擱「經典」、「佛骨」的「剎那」功能，點化為「濟世」、「寓福」與「長生」，把天國淨土的「肅穆」精巧地轉移成人間凡塵的「窮目」、「暢情」與「安樂」。我們的祖先總能在世界文化體系和建築元素中很好地運用「拿來主義」，這倒真應當是後學們需百般揣度、虛心閱讀的「精義」。

本章綱要

· 掌握樓閣、古塔、古橋、水利等建築的類型、特點
· 熟悉中國各朝代古塔特徵、雕刻藝術
· 理解中國佛塔建築等級規制
· 了解樓閣、古塔、古橋、水利等建築的起源與發展

第一節　中國古塔建築淵源

中國古塔建築起源

　　塔，梵文稱作 stupa，是中國古代建築中唯一從域外（隨印度佛教文化）傳入卻又極具中國傳統文化特色與強烈民族風格的建築藝術。「塔」字，最早見於晉代葛洪寫的《字苑》一書，漢文中原來沒有，源於印度「窣堵波」建築，中國譯作佛屠、浮屠等。它的形制是一個半圓覆缽形的大土冢，冢頂有豎桿及圓盤，最初與佛教並無關係，後來則演變成印度佛教用來珍藏「佛舍利」（佛陀去世後火化出現的結晶物），可見是類似墳墓的一種建築。佛祖釋迦牟尼去世，窣堵波被賦予特殊意義：佛教信徒無法向佛祖的真身頂禮膜拜，轉而向埋葬佛遺骨的窣堵波頂禮膜拜。

　　傳說，最初的佛塔為數極少，只有在佛陀的出生地、成佛地、傳法地、涅槃地等八個地方才建塔供奉舍利（佛典上稱為「八大靈塔」）。由於八個窣堵波遠不能滿足信徒們禮佛需要，所以佛徒在各地又建起許多窣堵波，後來衍化成藏佛像、佛經的建築，為佛教建築中頗具特色的一種建築類型，與佛寺、石窟同為佛教三大建築。塔表現出三種不同的佛教類型意義，第一類是「真身舍利塔」，為供奉舍利子的塔；第二類是「法身舍利塔」，為供奉佛經的塔；第三類是「墓塔」，是為修行高深、功德圓滿的歷代高僧建造的墓塔。

　　佛塔傳入中國，與傳統樓閣建築文化融合，成就了中國數量龐大、造型複雜、民族特色強烈的中國塔式建築。如秦皇漢武都修建過高樓臺榭，以候仙人。崇佛敬神的結果是將塔與中國傳統樓閣建築結合，出現了中國樓閣式塔建築，窣堵波的圓盤式相輪等被抬高到頂上，變成了「剎」，成為中國最早的樓閣式塔。東漢洛陽白馬寺塔、北魏洛陽永寧寺塔等，都是樓閣式塔。

而下層民眾因無力造樓閣，就將塔與中國的亭建築結合，便出現亭閣式塔。敦煌壁畫中北胡和隋唐時期的亭式塔，就是塔下部一個木構亭子，頂上加帶相輪的剎。亭閣式塔一般被許多高僧作為墓塔。宋以後，隨著花塔和喇嘛塔的興起，亭閣式塔逐漸走向衰落。樓式塔則歷久不衰，並且繁衍出眾多的支系。

　　古印度孔雀王朝（阿育王時代）佛教昌盛，佛塔建築如雨後春筍般在德干高原和印度河 —— 恆河平原出現。佛經中記載「阿育王八萬四千塔」，佛塔建築進入鼎盛時期。阿育王時期，印度佛塔由塔、塔周和欄楯三部分組成，位於主塔四面的四座陀蘭那（形體結構與中國的牌樓相似）叫「山奇大塔」。這種塔式傳入中國後，雖大體上承襲了印度的舊有樣式，但也夾有許多中國元素，如真覺寺金剛寶座塔，與印度佛陀伽耶金剛寶座塔相比，底座明顯加高，中間塔與四角塔的比例又大大減小，中國稱這種塔為「覆缽式」塔。

　　印度佛教密宗興起後，金剛寶座式塔傳入中國，從敦煌 428 窟北朝壁畫中，可以清楚地看到五塔建築的形式。這種塔在中國較多的修造，大多在明以後。它們是印度窣堵波在中國古代高層樓閣的傳統基礎上創造出的新類型。

　　宋代還盛行鐵塔。到元代，窣堵波從尼泊爾又一次傳入中國內地，帶來另一種塔建築模式，即喇嘛塔（又稱藏式塔）：塔身是一個半圓形覆缽，基本上還保存了墳塚的形式，上面安置有長大的塔剎，因喇嘛教多此塔式而得名，由於在元代大事興建，成為古塔中數量較多一種。明清時期，這種塔成了高僧、喇嘛死後墓塔的主要形式，人稱和尚墳。明清時期又出現了銅塔、琉璃塔、風景塔，為中國的佛塔建造藝術添上了豐富多彩的一筆。

中國古塔建築形制

　　中國古塔建築頗多，佛塔建築是塔建築的典型代表，多採用「下為重樓，上累金盤」形式。中國佛塔早期為木結構四方形樓閣式，至唐以後磚結構塔替代木結構塔，形狀由四方形發展為六角形、八角形、十二角形、圓形、菱形等。造型上也由樓閣式逐漸出現了密檐式、覆缸式和金剛寶座式、過街式等多種類型。輪廓、線條或剛勁挺拔、鏗鏘有力，或輕盈秀麗、精巧飄逸，或八面玲瓏、精細絕巧。中國佛塔的層數一般習慣取奇數（因為奇數為陽），塔的構造分地宮、塔基、塔身、塔剎四大部分。中國佛塔是外來文化與民族文化結合的典型建築，塔在中國文化裡還表達出鎮妖魔、興文風、祈福壽的意念和觀敵情、覽山水等作用。以後歷代佛塔建築雖可能有不同的外形，但「下為重樓，上累金盤」的塔式建築形制，已成穩固的模式。漢地佛教的塔最主要形式有樓閣式和密檐式兩種。

　　中國古塔主要建築構成部分分為地宮、塔基、塔身、塔剎四大部分：

1. 地宮：地宮，又稱「龍宮」，是中國古塔獨有的建築，是中國傳統文化對印度佛教塔制的改變。印度佛塔供奉佛骨、佛經在佛塔塔頂，這似乎不很合中國「入土為安」的習俗，因此出現了在塔下建築地宮以安放原居塔頂的佛骨、佛經的地宮。地宮一般為磚石砌築的石函，平面方形或六邊、八邊、圓形等多種。一側開一門洞，門洞之外有一甬道與外界相通。石函中有層層函匣相套，內中一層安放舍利。

2. 塔基：塔基是覆蓋在地宮之上的承塔基礎性建築，唐以前沒有賦予重要的宗教意義，只是起著塔身的基礎作用，因此，唐以前的塔基比較低矮。唐代以後，尤其遼、金時期，塔基向高大發展，明顯地分化出較低矮的基臺和較高大華麗的基座兩部分。像喇嘛塔的基座竟占了塔高的三分之一，金剛寶座塔的基座則已成為塔身的主要部分，上面的塔反而要

小許多。基座的雕飾也成為古塔最精彩的部分，塔建築在美學上的意義也愈來愈濃烈。

3. 塔身：塔身是塔的主體建築部分，外部風格表現出各式各樣的塔式形制，內部則相對簡單地只分為實心與空心兩類塔形。實心多以石或夯土充填，空心者多表現為樓閣式塔，可以登臨。主要塔身形式有木樓層結構、磚壁木樓層結構、木中心柱結構、磚木混合結構、磚石中心柱結構5種。

4. 塔剎：塔剎是塔的最頂端部分，也是塔最具崇高意義的地方，因此建塔時往往著意修飾。塔剎梵語是「剎多羅」，象徵佛國疆土，地位重要不言而喻，可以說沒有塔剎就沒有宗教上的意義。許多塔剎本身就是一座小型的「窣堵波」，因此，塔剎猶如塔的建制，由包括須彌座（基座）、仰蓮、剎桿、相輪、圓光、仰月、寶蓋、寶珠在內的剎座、剎身、剎頂三部分組成。當然塔剎還有建築上的實用功能，它是塔收頂必不可少的建築零件。

中國佛塔建築塔剎

中國佛塔建築如世俗文化一樣，具有等級規制意義。漢地佛教建塔，一般（之所以說一般，是因為沒有被嚴格地遵照，這是因佛教世俗化而必不可免帶來的現實）的等級規制是根據各人的功德和身分地位不同而定，各式塔的建築形像有明顯的區別。這種區別主要表現在塔剎上：

為佛陀建造的塔，塔剎上的露盤不得少於八層；

為菩薩建造的塔，塔剎上的露盤不得多於七層；

為覺緣（次一等的菩薩）建造的塔，塔剎上的露盤不得多於六層；

為羅漢建造的塔，塔剎上的露盤不得多於五層；

為那含（高級僧侶）建造的塔，塔剎上的露盤不得多於四層；

為斯陀含（次一等僧侶）建造的塔，塔剎上的露盤不得多於三層；

為須陀洹（再次一等僧侶）建造的塔，塔剎上的露盤不得多於兩層；

為輪王（複次一等僧侶）建造的塔，塔剎上的露盤只有一層；

一般僧侶的墓塔，則沒有露盤。

藏傳佛教的建塔制度最為嚴格，塔即佛，因此只有佛才能建塔，菩薩以下均不得僭越此制，這是藏傳佛教教義比較純粹的原故。

第二節　中國古塔建築發展特徵

中國古塔的類型

佛塔的類型根據塔建的外形可以分為：樓閣式塔；密檐式塔；亭閣式塔；覆缽式塔；金剛寶座塔；過街塔；花塔；傣族塔；九頂塔；陶塔；琉璃塔；金、銀、銅、鐵塔以及穆斯林清真塔等。

佛塔的類型根據塔建的內容可以分為：舍利塔、藏經塔、風水塔和墓塔等。

（一）樓閣式塔

樓閣式塔，是中國古塔中數量最多、分布最廣的塔，並帶有明顯的地域特徵。典型造型是：下為重樓，上累金盤，造型成方形，四面立柱，每面三間四柱，有梁枋，斗拱承托上部樓層。樓閣式塔早期為木結構，隋唐後多為磚石仿木結構，其特點跟中國傳統樓閣建築構造相似。以後外形特徵出現變異：方塔漸少，代之以六面塔、八面塔為常見。塔每層上有仿木結構的重樓，樓有仿木的門窗、柱子、梁枋、斗拱，塔檐大多為木結構或磚砌仿木結構，形象上更突出檐角高翹的韻味，產生輕盈飛動的美學意境。高大者樓內有樓板、樓梯，可登臨。

樓閣式塔的地區分布特點是：南方以蘇、浙、滬、粵為樓閣式塔主要地區，以上海方塔與杭州六和塔為代表作；北方以冀、晉、陝、甘、遼等地為主，典型者有山西應縣木塔、河北開元寺料敵塔、河南開封祐國寺塔等。

（二）密檐式塔

密檐式塔，是樓閣式塔由木結構向磚結構轉化過程中發展起來的一支古塔系列，其形象高大，層級較多，以外檐層數多且間隔小成顯著特徵，故名密檐式塔。密檐式塔主要特徵：下部第一層塔身高、大，以上各層則塔檐層層重疊，距離很近，無門無窗無柱，不成樓層（早期密檐式塔有小假窗）。因沒有門窗結構，故多實心，一般不可登臨，或可登臨但也不宜眺望。基座與第一層塔身特別顯赫，雕飾複雜。

密檐式塔流行於隋、唐、遼、金，並具有明顯的地域性特點：方形平面造型塔，多分布在黃河中游地區，以河南、陝西居多；八角平面的遼金塔，多分布於東北、京津、晉冀地區。遼、金時期，密檐式塔第一層有佛龕、門窗、斗拱等雕飾。元後，密檐式塔漸漸衰落。

（三）亭閣式塔

亭閣式塔，是傳統亭閣與印度窣堵波相結合的塔式建築，主要流行於唐宋以前，唐後則較少見，多為歷代高僧的墓塔。典型特徵是：唐前塔身多為方形，唐宋為方形、六邊形、八邊形或圓形。塔檐多為單層，罕見雙層（僅見山東清靈岩寺慧崇禪師塔為雙重亭閣塔）；底下有臺基，頂部建塔剎，一般不做豪華的雕飾。山東歷城神通寺四門塔、登封淨藏禪塔和五臺山佛光寺方便和尚塔，都屬這種塔式。

（四）覆缽式塔

覆缽式塔又稱喇嘛塔，為藏傳佛教（即喇嘛教，是佛教密宗與藏族本教相結合的藏傳佛教）所常用。典型特徵為：建築造型接近於印度窣堵波，材料多為石材，少有磚料；塔基多為一層到五層不等的方形、圓形、八角形須彌座，基座有內室；塔身為一幾何形覆缽窣堵波，塔剎在喇嘛塔造型中具有顯赫的地位，由相輪、圓盤（華蓋）、剎頂組成，塔盤垂流蘇，塔剎多用寶珠或小銅塔；塔外壁通常塗成白色，是高僧墓塔的主要形式。

喇嘛寺塔建築主要流行於西藏、青海、內蒙古地區，現存的喇嘛塔多為明清時期的建築。中國現存最早、最大的喇嘛塔，應當是建於元代的北京妙應寺白塔。

（五）金剛寶座塔

金剛寶座塔，是佛教密宗一派的佛塔，既具濃厚的印度風格，又有強烈的中國傳統文化韻味。因漢地大多不信奉密宗，故金剛寶座塔在漢地發展較弱。金剛寶座塔的典型特徵：塔下部為一方形巨大高臺（印度金剛寶座塔體量低小），臺上建成五個正方形密檐小塔（代表金剛界五方五佛，即中央大日如來、東方阿閦佛、南方寶生佛、西方阿彌陀佛、北方不空成就佛）；塔座上雕刻五種動物：即金剛五佛的座騎獅子、大象、馬、孔雀、金翅鳥王。其代表作品以北京真覺寺金剛寶座塔、北京碧雲寺金剛寶座塔著名。

（六）過街塔

過街塔即路上、街上的塔，或稱門塔，又稱塔門。過街塔形式與金剛寶座塔相類似，通常建於交通要道，以供往來行人頂禮膜拜。其主要形象特徵為：一個或三個門洞的高臺，高臺之上立著一座至數座佛塔，一般為覆缽式，是與中國古代的城門、關隘相結合的塔建築形式。門洞上的塔就是佛祖

的象徵，一切有情物從塔下經過就是向佛禮拜。過街塔，其實是佛教走向民間的必然產物，因此也失卻了佛法的尊嚴，而更顯人情味和世俗化，是中國佛教尤其是淨土宗發展的自然結果，是普照萬物的佛性體現。中國最大的過街塔，是河北承德普陀宗乘廟的五塔門。

（七）花塔

　　花塔，流行於遼、金時代，是在具有中國特色亭閣、樓閣、密檐式塔基礎上借鑑印度、東南亞佛塔雕刻藝術發展起來的一種古塔形式。其特徵是：將亭閣塔的塔剎雕砌為蓮瓣式或樓閣，密檐式塔塔身上半部密布佛龕、佛像、菩薩、天王力士等繁雜的雕飾形象，塔上部宛如一大花束，甚為華麗美觀，如河北正定廣惠寺花塔。花塔建築主要流行於中國北方地區，現存的花塔多為宋、遼、金時期的建築；元後，花塔幾無再建。

（八）傣族塔

　　傣族塔，是屬於南傳佛教的一種佛塔，受緬甸寺塔建築風格影響，具有典型的熱帶建築特點。形象特徵為：平面呈八角形，每角建有一座人字脊、山面向外的下坡路塔屋；塔基立著九座佛塔（中央一大，周圍八小），佛塔塔形成葫蘆形，外表皆白；塔剎呈尖形，上有三到五重圓傘，俗稱「筍塔」；各塔雕刻蓮花或蓮蕾，有濃郁的傣族地方性風格。雲南西雙版納的曼飛龍塔，就是這種塔的建築典型。

（九）九頂塔

　　九頂塔平面呈八角形，塔身特別高大，塔頂上立九座密檐小塔，造型奇特，塔上有塔。山東歷城九塔寺九頂塔，為中國九頂塔的僅存珍品。

（十）陶塔

陶塔，是用陶土分層燒製、逐層對接而成的塔，工藝流程精細而複雜。塔的形製為多角多級的仿木結構樓閣式塔，造型輕巧玲瓏，色澤穩重沉靜；塔身各式構件如梁柱、門窗、斗拱、瓦壟等精確美觀；塔座上雕刻佛像、獅子、力士、花卉及造塔題記，莊嚴肅穆。現存最大的陶塔，是福州鼓山湧泉寺內的一對千佛陶塔。

（十一）琉璃塔

琉璃塔，是用黏質陶土製作坯胎、然後上釉經火燒製而成的磚（瓦）搭建的塔，琉璃塔體上通常雕有佛、菩薩、天王、力士、樂伎等佛教人物像，以及動植物圖案。現存最早最高的琉璃塔，是河南開封祐國寺的「鐵塔」（因色褐如鐵銹而得名）。

（十二）金、銀、銅、鐵塔

金、銀、銅、鐵塔，是指由金屬整體或分層鑄造的塔，塔身雕有佛像和各式圖案。現存最著名的銅塔，是四川峨眉山伏虎寺內的明代紫銅塔；最早的鐵塔，是廣州光孝寺內的東西鐵塔；最大最重的金塔，是西藏布達拉宮靈塔殿的達賴靈塔（即達賴肉身塔，靈塔殿內供奉著達賴五世、七世、八世、九世、十世、十一世、十二世、十三世 8 座靈塔）。

（十三）塔林

塔林即各寺院歷代高僧的墓地（小和尚是沒有資格進入塔林的），因為墓塔數量多而得名「塔林」。如著名的少林寺塔林。差不多漢地佛教寺廟都有自己的塔林，它形象生動地訴說著寺廟中歷代高僧的佛事業績，既是一部佛教史，又是一卷高僧傳。塔林建造的規制亦很嚴格，根據各僧資歷造詣差別和尊卑長幼關係，規定墓制的大小、形狀、層級、高度。

（十四）寶篋印經塔

寶篋印經塔，是一種造型奇特、與眾不同的古塔，因其形制頗似寶篋（匣），其內又珍藏印經，故得名為「寶篋印經塔」，亦名「阿育王塔」。又因其大多為金屬鑄制，其外鎏以金色，故又稱之為「塗金塔」。這種形制的古塔在宋元時代曾盛極一時，並東傳至日本，成為日本古塔中一種重要的類型。目前所見的寶篋印經塔，多為可隨意挪動的小型供奉塔，少見地面建築塔。其中著名者有安徽博物館所藏的塗金塔、河南省博物館所藏宋三彩阿育王塔、福建福州開元寺石塔和廣東潮州開元寺石塔。

（十五）文峰塔

文峰塔，是出現於 14 世紀後的一種不同於宗教功能的世俗塔，是中國儒學文化的產物，是中國幾千年「學而優則仕」精神的寫照。因此，多由地方官主持建造，並常伴隨孔廟建築建於城邊山麓、城市路口，醒目地提醒和激勵學子仕人求取功名，報效國家。

（十六）伊斯蘭教「宣禮塔」

伊斯蘭教塔，又叫「邦克樓」或「宣禮塔」，是伊斯蘭教文化的重要組成部分。現存最著名的伊斯蘭教塔有新疆吐魯番額敏塔和廣州懷聖寺光塔。

中國古塔建築時代特點

印度塔建「窣堵波」藝術隨著佛教進入中國後，與佛教一同完成了「中國化」的歷程，體現出中國文化博大精深的融合力與深刻奧妙的自恆力，是開放與堅守生命精神力的最高境界。

· 漢代是塔文化傳入的初始時期，表現出純粹的宗教意義。當時的佛教殿

堂就是以塔為中心進行布局的，是與殿堂緊密聯繫的宗教聖物，僧侶們亦是以向塔膜拜來表現對宗教的虔誠和對佛祖的敬仰。塔建形制以方形的樓閣式木塔為主。

· 魏晉時期，玄學昌盛，塔文化中融進了清高的文人情趣，塔又成為風景物。其時，登塔遊覽觀光蔚然成風。塔以方形的木構樓閣式塔為主，並強化了塔的世俗性文化。

· 南北朝時期，仍以方形樓閣式塔居多，但磚石仿木式結構塔數量已日見增多，並大都建成空筒木樓層，代替中心柱結構式。開始出現密檐式塔、金剛寶座塔建築形式。

· 隋唐時期，塔的宗教意義雖然沒有改變，但隨著宗教的世俗化，人們開始將它從寺廟中分離出來，成為具有宗教意味但可以獨立存在的建築物，從而解決了平民宗教信仰的需要。人們不需再莊重地走向寺院，生活中隨處都可以體現自己對佛的虔誠。宗教信仰的世俗化還催生出過街塔類型的建築。其時，磚石結構塔漸漸取代木結構式塔已成為中國古塔建築的主流。外形制式仍為方形，多角形、圓形塔較少見，內部有樓層可登，並出現暗層。同時密檐塔急劇增加，甚為流行。雕刻藝術亦廣泛運用。

· 宋代，中國塔的宗教意義已經不那麼純粹了，宗教甚至被世俗政權作為統治的手段和世俗理論的依據。宗教的意味雖沒有消失，但宗教的功能意義已出現多元化。如塔的功能向軍事方面延伸擴展，替代了古代敵樓、烽火臺的軍事作用，擴大了軍事文化內涵。北宋時密檐式塔多為方形。

· 遼、金時期，實心塔建築多見，流行密檐式塔，多用須彌座形式，建築形制上創造了許多前所未有的古塔類型，是中國古塔藝術的輝煌時期。

· 元代，過街塔開始出現，建築形象為喇嘛式塔，建築結構為漢藏建築的結合體（漢城門形式與藏佛塔形式的結合）。這一時期古塔建築的另一

特點是，古塔大量的置身在寺院園林中，宗教空間與自然空間的和諧共處，在宗教中國世俗化進程中，又得到一次理想的融合與昇華。

‧ 明清時期，漢地的古塔與佛教的關係愈見疏遠，宗教意義漸退，世俗意味倒愈加鮮明。風水塔、文峰塔、文昌塔、文運塔等蓬勃興起，宗教功能被世俗功能所融化，樓閣式塔成為主流。佛教以「啟迪智慧」的面目出現，在中國結出「盼望富貴」的果實，這也許是佛教傳入之初始料未及的。明代，佛教受到抑制，但喇嘛寺建築形制卻有發展，特別是藏傳佛教在青藏高原蓬勃壯大。佛塔是藏傳佛教寺院的重要建築，其建築造型基本承襲元代喇嘛塔的整體風格，局部上體現時代印記，從單一圓形覆缽式塔身分化出許多造型別緻的塔式，出現構思精妙的佛塔建築與宮殿建築合而為一的「塔屋」（外形如喇嘛塔，內部是宮殿式）。金剛寶座塔也在漢地建造蔓延，大量流行。

中國古塔雕刻藝術

古塔雕刻，是古塔建築文化內涵的重要表現，一般有石雕和磚雕兩種。古塔雕刻技法有陰刻、浮雕和圓雕。藝術題材大致可以分為三類：

第一類，是具有中國傳統文化特色的裝飾紋樣，主要表現為動植物、花卉、雲龍等圖案；第二類，是具有宗教色彩的宗教造像，表現為各式各樣佛、菩薩、羅漢、天王、力士、飛天等梵國形象和各式各樣的神仙、鬼怪、精靈等道家形象；第三類，是體現自己良好意願的裝飾紋樣，表現為七珍八寶之類的祥物。

見於古塔雕刻中的有佛祖釋迦牟尼的「八相」圖式，這八相是指佛祖一生共有的八次重大的轉折事件，即所謂「八相成道」。「八相」分別為：

第一相：「下天」，常刻一騎像人，表現釋迦牟尼在輪迴轉生「無數量

劫」後，最後一次轉生，由兜率天出發下凡人間。

　　第二相：「入胎」，常刻一婦女，其右刻一圓圈，圈內有一騎象小人，指釋迦牟尼乘白象由摩耶夫人的右脅入胎，即佛經上的「騎象入胎」。

　　第三相：「出胎」，常刻一小兒由婦人右脅下降生，指佛祖誕生。

　　第四相：「出家」，常刻一騎馬人逾城而走，象徵佛祖出家。

　　第五相：「降魔」，常刻一佛端坐守中，表情安詳，旁有幾老嫗形容枯槁，表示佛祖降服魔王魔女。

　　第六相：「成道」，刻佛祖結跏趺坐，左手置於右足之上，手指指天（禪定印）；右手置於右膝之前，手指指地（觸地印），寓意「天上地下，唯我獨尊」，以證佛祖成道之功業。

　　第七相：「轉法輪」，佛祖結跏趺坐，左手禪定印，右手大拇指與二指聯成圓形，其餘三指伸展，構成「說法印」，寓示佛祖說法（轉法輪）。

　　第八相：「涅槃」，釋迦牟尼身體側坐，右手支左手置於身上，進入涅槃境界。

　　在古塔雕刻藝術中，出現最多的是釋迦牟尼第六相和第七相，還有阿彌陀佛、彌勒佛等的造像雕刻；以及佛足、菩提樹、法器等圖式。

山東四門塔

山東四門塔，座落在山東歷城縣柳埠村青龍山麓的原神通寺舊址上，是亭閣式塔中最具有典型意義的塔，建於隋大業七年（611 年）。塔平面呈方形，由於其四面各辟一門，故稱之為四門。石塔全部由大塊平直方整、無任何裝飾的條石築成，給人以堅固、樸實之感。塔身每面辟一拱券門。塔檐處理簡潔，只用了五層條石向外疊澀伸出，然後再用近三十層的條石，逐層向內收縮，形成了一個四角攢尖形塔頂。塔頂表面弧線曲折成度，升降有序。全塔上下無多餘裝飾，簡潔大方，粗獷質樸。塔室中央立一巨大

的方形塔心石柱，柱身四壁各有石佛造像一具，佛皆螺髮高髻，結跏趺坐，面如沉水，衣紋流暢。四尊佛像非同一時期作品，也非原塔中的造像。從四門塔的整體形象看，塔身是一個勻稱穩定的正方體。塔檐的大小、塔頂的坡度以及塔剎的形狀，與方形的塔體之間比例協調，輪廓線條筆直堅挺，蒼勁有力。四門塔儘管採用了小巧玲瓏的亭閣建築形式，但經過古代工匠的精心設計，仍然顯示了佛塔的端莊和尊嚴，令人肅然起敬。

山西應縣釋迦塔

應縣釋迦塔座落於山西應縣佛宮寺大雄寶殿前，是中國樓閣式塔的代表。它始建於遼清寧二年（1056 年），為中國最高、最古老的木塔，在它之後，再也沒有出現過比它更特殊的高層木建築。木塔塔身外觀呈平面八角形，五級六檐（底層雙檐），二層以上各屋間夾有暗層，外觀似乎為五層，實際上應為九層，所謂明五暗四。塔身明暗各層都有兩圈木柱，互相之間緊緊聯結。而木柱用梁枋連成一個筒形框架。金代維修時，又增加了周邊木柱向中心線的斜撐，使塔身更加堅固。佛塔全部為斗拱木構，各層皆建龐大木構斗拱、平座、塔檐，造型美觀，結構精密，古樸無華，粗獷雄渾，體量宏偉，反映了中國古代木構建築的傑出成就。塔內各明層均有塑像。應縣釋迦塔利用塔心無暗層的高大空間布置塑像，以增強佛像的莊嚴。塔外二層以上，設有欄杆供人遠眺，塔內裝有扶梯可進入塔頂。塔外各層還懸掛大量匾額和楹聯，數量之多是其他古建築中少見的。

應縣釋迦塔建築結構設計合理，構思精巧，是集建築學、力學、美學於一身的藝術傑作，同時又是具有實際使用價值的建築物。木塔採用類似於現代高層建築所有的「框架式雙套筒」結構體系和中國木結構中特有的「斗拱」構件，使塔建成 900 多年來，僅在金代有過一次修理和加固，大部分木料還是 11 世紀前後的原物，並經受住多次大地震的考驗，甚至元代末年連續七日地震，應縣木塔依舊巋然不動。

河南嵩岳寺塔

嵩岳寺塔是中國最早、最典型的密檐式塔，位於河南嵩山南麓，有「中國第一塔」之稱。嵩岳寺塔始建於北魏正光年間（520～524年），高15層，平面呈12邊形，是中國古塔中僅見的平面為12邊形的一例。塔基低矮，造型古樸。外部密檐15層。第一層塔身較高，分為兩段，上段仿木結構，各轉角處砌出六角形柱，柱頭雕飾火焰、寶珠、覆蓮紋等；下段東西南北四面均闢有尖拱形龕門，無任何雕飾，質樸自然。除闢門之四面以外，其他八面均雕砌了突出於牆壁之外的單層方塔形壁龕，龕內各有一雕磚獅子，其立蹲之姿各不相同，造型剛健強壯。底層每面各雕一座阿育王式小塔，是早期佛教受印度影響的體現。自第二層以上，各層塔身都很低矮，高度逐層遞減，每層每面均砌出拱形門和櫺窗。塔頂為高大而複雜的塔剎，由寶珠、七重相輪、受花和覆缽組成。整個塔身呈拋物線型，清晰流暢，造型雄偉秀麗。嵩岳寺塔在砌築方面也別具匠心，燒製良好的優質磚、和作為黏合劑的黃泥土，都經過澄清、過濾等精心處理，並加入了糯米汁，使各磚層之間黏結牢固。在設計施工上亦具創造性，一是採用接近圓形的等邊十二角造型，以增強抗震性；二是加厚塔壁，使塔身成為渾然一體的磚墩。各層密檐部分的壁體儘量保持完整的磚筒狀，塔壁上儘可能少開窗洞，以減少人為的對塔壁的損壞。匠心所運，嵩岳寺塔果真歷經1400多年的風風雨雨而堅不可摧。

北京妙應寺喇嘛塔

北京妙應寺白塔，在北京西城區阜成門內大街北路、妙應寺後側，塔體高大，通高51公尺，塔體潔白，古樸典雅，無任何雕飾，故稱「白塔」。塔建於元至元八年（1271年），為中國最早、規模最大的一座喇嘛塔。塔建在一個高大的須彌座式的平臺上，臺前東西兩邊有臺階，臺階正中雕刻出

一組精美的「二鹿聽法」石雕。中央為一象徵佛法的法輪，兩旁分別靜臥著雌雄二鹿，象徵釋迦牟尼在鹿野苑傳播佛法。塔基為三層方形折角須彌座，其上為半圓突起蓮瓣組成的覆蓮座和承托塔身的環帶形金剛圈，使塔從方形折角基座過渡到圓形塔身，自然而富裝飾性。蓮座外檐有明代添置的 108 個鐵燈籠。蓮瓣之上有五道金剛圈，其上置一個上肩略寬的龐大的圓柱體覆缽，即塔肚子，其最大直徑將近 20 公尺。碩大的覆缽形塔身有 7 條鐵箍環繞，覆缽上的剎座也被做成須彌座形式，剎座上立著高大粗壯的圓錐形相輪，即十三天。十三天頂端承托直徑 9.9 公尺、上覆 40 塊放射形銅板瓦的華蓋，其周邊懸掛高 1.8 公尺、有鏤空花紋的 36 個銅質透雕的流蘇和風鈴，風來鈴聲清脆悅耳。華蓋頂上建有一座 5 公尺高的鎏金喇嘛塔，高近 5 公尺，重達 4 噸。塔身似寶瓶，比例勻稱，輪廓雄渾，氣勢磅礴，為中國喇嘛塔建築中的傑作。

北京碧雲寺金剛寶座塔

北京碧雲寺金剛寶座塔，建於清乾隆十三年（1748 年），是現存金剛寶座塔中最高大的一座，座落在碧雲寺中軸線上最後的最高處。寶座建立在兩層極為高大的、以片石砌築的臺基上，為二層漢白玉須彌座，沿臺基兩側石階可到達寶座。寶座系用漢白玉石建造。其南面正中辟有拱券門，門兩側有石梯可達座頂。座頂空間由兩部分組成。後面是五座金剛塔，各塔之平面均呈正方形，位於中央的一座為 13 層密檐塔，四週四座為 11 層密檐塔，各塔剎的造型均呈小型的喇嘛塔形式。寶座的前面中央即登臺入口處，又建一小型的金剛寶座塔，在小金剛寶座塔兩側，分立著兩座用漢白玉砌築的喇嘛塔。整座塔從基礎、寶座到金剛塔，周身布滿大大小小的雕刻精緻的佛像、龍鳳獅象、力士等浮雕。寶座上兩座小喇嘛塔，塔身上也布滿佛教題材浮雕。碧雲寺金剛寶座塔，整體基本仿造北京真覺寺金剛寶座塔，但區別在於：大臺座上又建一座小型金剛寶座塔，同時在它兩側修建兩座

小喇嘛塔，這種古塔形製為中國絕無僅有。孫中山逝世後，衣冠封葬於此塔內，故此塔也是孫中山的衣冠塚。

本章小結

　　中國古塔建築文化起源於外域，在歷史發展的過程中，與傳統樓閣建築結合，形成中國古塔建築形制的鮮明特色和文化。更以地宮、塔基、塔身、塔剎等主要建築語言構成樓閣式塔、密檐式塔、亭閣式塔、覆缽式塔、金剛寶座塔等建築體系。

第八章　中國古代園林建築

本章導讀

中國古代建築體現與自然文化融為一體的代表一定是園林建築，其土木意識、山水觀念與詩性人格組成一幅「畫中乾坤、園中人生」的長卷。其匠心獨具的策劃建構和「巧奪天工」、「出神入化」的園林建築思想，為「雖由人造，宛自天開」作出了最令人信服的註釋。中國園林建築的魅力所在，與人格情懷正好演繹了君子之德與庶民之樂的平和境界和自娛心態。中國古代園林建築文化，就是這樣詮釋著華夏民族的寬廣胸襟與飄逸氣度。於是，我們對中國古代園林建築文化的繼承從物事昇華為人性，我們也正是這樣在「自然與藝術」中完成了知識的接受和精神的陶冶。

本章綱要

· 掌握中國園林中主要建築元素和常見構景手段

· 熟悉中國古代園林建築類型典範

· 熟悉中國園林的分類

· 理解中國古代園林建築藝術的審美情趣

· 了解中國園林發展歷史

第一節　中國古代園林建築淵源

中國古代園林建築起源

　　中國傳統園林建築是世界三大園林建築體系（另兩種是法國式和阿拉伯式）之一，是傳統建築藝術中最具突出成就的代表和世界園林之母，在中國古代建築文化中占有相當重要的位置，是東方文明中的一朵奇葩。

　　中國古代園林作為一種建築體系，首先是源於皇家園林建築，然後才以影響和輻射的方式走向宗教和民間。

　　中國園林藝術歷史悠久，從有文字記載來看，至少可以追溯到商周時期的苑、囿。西元前 21 世紀，商代稱供帝王狩獵行樂的園林為「苑」。西周時，則稱作「囿」。如周武王的「靈囿」，挖有靈沼，築有靈臺，蓄養禽獸和魚類，採種各種花木，建造宮殿，可稱為真正的園林了。魏晉南北朝時期，士大夫為避戰禍，隱逸江湖，寄情於山水，從此興起了追求自然情趣的山水園林。唐代，山水園林全面發展，京都長安的禁苑規模宏大，大明宮內挖有太液池，堆有蓬萊仙山，周圍建殿宇長廊，形成內廷園林區。其時私家園林也有發展，僅洛陽一地就有千家之多。宋代，園林仿照自然界的石堆山和植物栽培術大有發展，其中洛陽園林中用移植、嫁接技術使花木多達千種。清代，皇家園林的全盛期由康熙始到乾隆止，如承德避暑山莊占地8000 餘畝；北京的暢春園、靜明園、靜宜園、圓明園、清漪園，與西山、玉泉山、甕山並稱「三山五園」，外加蔚秀園、朗潤園、勺園、熙春園、近春園，形成歷史上空前的宮廷園林區。這些園林的特點是平地造園，以水為主，挖湖堆山，錯落有致，園中造園，各具特色，建築多樣，極富變化。

　　中國古代園林特別強調景觀別緻，境界高雅，自然生動，融中國特有的哲學、宗教、文化和藝術傳統於一體。中國園林文化以自然為藍本，攝取了

自然美的精華，又注入了人（詩人、畫家）高雅的審美情趣，採取以曲折軸線展開、序列設計手法，使自然美典型化，成為富於意味的園林美。其以天然之地和人工之境（大至五大名岳、四大佛山可謂巨大的自然園林風景區；中至大型苑圃、帝王園林，如北京的圓明園、頤和園、北海，承德避暑山莊等著名的皇家園林；小至私家花園，如蘇州、杭州、揚州有許多私家花園；最小時，乃至住宅前後置幾片山石，留一窪水池，植幾株花草，也可算是別有園林趣味了，真可謂「形式多樣」。）演繹園林文化藝術，其中的情趣，就是詩情畫意。所採用的空間序列，就是互相借勢，自由流暢；按照「巧於因借，精在體宜」的原則，潛心推求成景和得景，組織出豐富而有特定意味的畫面。同時，還模擬自然山水，堆砌山形水系和石塊造型，創造出疊山理水的特殊技藝，無論土丘石山、池流澗瀑，都能使詩情畫意深遠別緻，園林趣味高雅雋永。

中國古代園林講究因地制宜、借景造園和「雖由人作，宛自天開」的藝術觀，它既源於自然，又高於自然；既充分反映「天人合一」的「自然精神」又突出強調「物我兩忘」的「人文意趣」；既體現「世界宇宙」的客觀真理，又張揚「人類社會」的主觀善良；既可滿足人們生活享受，又可滿足人們觀賞風景的願望；既以「一園山水，萬般景色」顯現人生自然、淡泊、恬靜、含蓄的生活理想；又倡導身在俗間，心覓「出世」的「人間天堂」式的宗教境界，以及推崇中國傳統哲學美學思想的基本精神——「天人合一」的自然觀。明代人計成的造園專著《園冶》開宗明義就講園林「巧於因借，精在體宜」。「因借」，利用環境也；「體宜」，適應環境也。中國古代園林還講究崇尚詩情畫意的情調和曲折含蓄的意境，「幾個樓臺游不盡，一條流水亂相纏」。布局上依山勢水流，手法上尚分隔借疊，呈一派「桃花源」的樂園。

　　南方園林在中國亦是極有代表性的私家園林，多集中在江浙的蘇州、揚州、杭州三地。江南具有營造園林的自然經濟和人文條件，自古文風盛行，士大夫告老還鄉，商賈為避戰亂偷安一方，遂使造園風氣口甚。私家園林以模仿自然，得自然山水之真趣為上品，內容兼有待客、讀書、遊樂的要求，規模較小，追求千和寧靜氣氛，色彩淡雅。造園手法曲折多變，善於將自然山水的形象加以概括、提煉和再現，講究園林的西部處理，小中見大，意趣無窮。

中國古代園林建築發展階段

　　根據中國園林建築發展軌跡，我們大致可以把它分為以下幾個主要時期：

- **第一個時期**：是周、秦、漢「聚物為用」的階段。如西周初年的「靈臺」主要供帝王貴族們狩獵遊樂用。建築結構形態為置一處自然之地，四面圍起來，裡面有山水、林木、動物。

- **第二個時期**：從三國到南朝的齊梁（約 220 ～ 479 年）的「觀物為情」階段。這一時期的園林著重在池山形態的表述。「永嘉之變」以後，北方內亂外患，西晉告亡，在江南建立東晉王朝。文人士大夫和皇室深感江南自然山水之美不勝收，於是就以人工加設，表現自然之美和情景之美，形成了以山水為主的園林形態。

- **第三個時期**：從齊梁至晚唐（約 479 ～ 836 年）的「美物為境」階段。這一時期的園林，講究「形態意境」，已不純粹模仿自然，開始講究園林本身的形式美和生活美。更由於當時的山水、田園文學及山水畫的發展，園林漸漸注重於詩情畫意。

- **第四個時期**：是晚唐至北宋（約 836 ～ 1127 年）「造物為景」階段。

其時不但造園，且有人專門研究園林。山水文學之勃興，更助「園林景觀」藝術的發展。此時造園之風大盛，是中國園林的興旺時期。

- **第五個時期**：是從南宋至元代（約 1127 ～ 1368 年）「狀物為意」階段。這時的園林，推崇「神理兼備」，以追求「出神入化」的「神態意境」而得園林「神韻」，這一階段是中國園林文化最「神奇」時期。

- **最後一個時期**：即明清（1368 ～ 1911 年）「心物為神」階段。這時的中國園林建造技藝發展到爐火純青的境界，是中國園林建築文化的頂峰。明清園林重在求「神」，講究人與園、人與自然的內在哲理。將園林從自然藝術再現深入到人物心性表現的「意味」中。整個中國園林至此，走過了「功用、冶情、美境、景象、出意、化神」的發展歷程。

中國古代園林構建藝術

（一）中國古代園林建築要素

中國古代園林建築的組成要素，一般有築山、理池、植物、動物、辟路、建築、書畫等。

1. 築山：中國園林築山藝術表現出各時代的文化特徵：

- 秦漢築山以自然模擬為主。秦漢時的築山，形成遠景式的土山和近景式土、石結合之山。秦上林苑，就是用太液池所挖之泥堆土成島，以象徵東海神山，開創中國以人工山水為園林造景主題的嘗試。

- 魏晉南北朝以寫意疊山為主。魏晉南北朝時期，大批的文人以孤高玄妙的清談為時尚，追求雅緻飄逸的生活方式，對園林建築的影響很大，確立「疊石為山」在中國古典園林中的主導地位。

- 唐宋，崇尚奇巧山石藝術。唐宋時期，山水詩畫蓬勃發展，園林藝術

更趨於精緻講究，推崇山石的審美價值，更兼宋徽宗愛石成癖的影響，疊石為山發展為奇石巧構的工藝。

- 明清以布局巧構為主。明清時期，中國園林造山技術已經十分成熟，疊山技藝發展到寫意階段，而且名家輩出，使中國古典園林中的疊石造山藝術臻於完善。

2. 理池：水是最有靈性的，也是最富生命力的東西，靜如處子的一鏡湖水；動若飛雲的流溪跌瀑、似止還行的漣漪波光備受推崇，理池也就成為造園最緊要的因素。中國園林理池一般有三種方法：

- 一掩，以建築和綠化，將池岸曲折掩映，或以水面突出重點建築的地位，或臨水植葦，造池水無邊之印象。

- 二隔，或築堤橫斷水面，或設廊隔水可渡，或架曲橋以增景深、加層次、造幽深之味。

- 三破，以亂石為岸，使曲溪絕澗、清泉小池也顯怪石縱橫、細竹野藤、朱魚翠藻的山野景緻。

- 中國建築以實物影像，造實際「掩、隔、破」之效果，是園林建築藝術運用最為精彩的技術手段。

3. 植物：植物是園林建築藝術不可缺少的因素。植物如山水之衣飾，大地之毛髮，無此無以壯麗，無此無以秀美。故選花木要：

- 一講姿美 —— 樹冠形態，樹枝疏密，樹葉形狀等都應當自然優美。

- 二講色美 —— 色澤純粹與周圍景緻相和諧。

- 三講味美 —— 要求淡雅清幽，最好四季常青，從此月月有花香，季季有清怡。更以梅、蘭、松、竹瀰漫滿園芬芳。

4. 動物：中國最早的園林就是源於追獵的范圍，以動物為觀賞、娛樂對象自然不可省略，放鶴縱魚、觀禽聽鳥，藉以蕩滌內心，並引人透過視

覺、聽覺產生聯想。

5. 辟路：中國園林中的徑路是有別於一般道路的，一般道路是達到目的地的手段，強調「行」功能，因此，以直達為功能追求。而園林中的「徑路」文化體現「遊」的趣味，遊既是玩的手段，又是玩的目的，因此特別突出以曲折為營造範圍的手段。中國園林中的小路曲徑「依山而曲，隨形而彎，順勢而折，就地而回」，造就峰迴路轉、柳暗花明的自然情趣和潛移人心、默化性情的道德教化之功。這是中國文以載道、文質彬彬的美學觀在園林「路徑」建築中的反映。

6. 建築：園林中的建築十分重要，它既可行、可居，又可觀、可遊；既起著點景隔景的作用，又可引發漸入佳境的功效。中國古園林中的建築形式多樣，有堂、廳、樓、閣、館、軒、齋、榭、舫、亭、廊、橋、牆等。

7. 書畫：中國沒有一座園林不與書畫有緊密聯繫：柱上楹聯，額上秀匾，廳有中堂，壁有橫幅。

（二）中國古代園林基本構景手段

· **抑景**：中國傳統文化講究含蓄，因此園林建築絕不一覽無餘，總是要先藏後露、欲揚先抑。

· **添景**：景點之間有時相距甚遠，須以喬木花卉作為過渡以添層次，增遊興，謂之「添景」。

· **夾景**：景緻大而無當，如果用建築物或花木屏障起來是謂「夾景」。

· **對景**：在此景點放眼，可觀它處風光，高低、遠近相映襯謂之對景。

· **框景**：園林中以門、窗、洞把遠處山水美景和人文景觀包含其中，這便是「框景」。方寸間讀出乾坤大小，楹尺中滿園時空來去。

· **漏景**：以漏窗形式透園外或院外風光便是「漏景」了。

· **借景**：即引真山真水入園，導高天流雲襯林，遠借青山，近借瀑流，仰

借翔鳥，俯借游魚，晨借朝暉，晚借夕煙，秋借飄葉，春借暖風。

- **透景**：園林中視線穿過稀疏的隔擋，朦朧覺察出眼光所及的風景，這是園林藝術中常常採用的造景手法，謂之「透景」。這是中國美學上追崇「鏡中月、霧裡花」的實踐運用和現實反映，既可幽化近景，又可疊化遠景，虛實相間。

- **點景**：點景是中國園林藝術中最最獨有的手段，是詩情畫意最有餘味的點睛之筆。一矗突石，點成天宮神柱，三闕絕峰，道境三尊；亭頭額幾字，館廊聯數掛，落葉伴溪去，天籟點點來。中國園林之景，點而成趣，常是曲折取幽景，點到為佳境。

（三）中國古代園林主要建築

- **亭**：亭，是中國建築體系中最為小巧玲瓏的建築單元，通常有四方亭、六角亭、八角亭、圓亭、扇面亭等形式，其屋頂分單檐和重檐兩類。亭是中國建築文化中重要的「建築元素」和美學起點，從美學的角度看，可以這樣看待亭：亭，作縱向疊置成塔；作橫向延伸運動就成廊；除頂蓋成臺壇；臺壇橫向伸延，或曲或直則成橋，向上作弧狀運動正是拱橋。亭，臨水築牆開窗為榭；榭作伸展運動成屋；屋作四周運動成院，院作組合安排成建築群體。亭臺（壇）混置，有廊為閣，無廊為樓，在雅為閣，在俗為樓。故亭的美學地位十分重要。

 亭，不僅是園林建築基礎，還是園林富有生機的點睛之筆，它起著「左右遊人，奴役風月」的作用，有引領遊覽、點明主題的功效。在山頂，可納萬頃之汪洋，收四時之爛漫；在山腰，增游途之情調，緩攀登之苦辛。

- **殿、堂、廳**：殿、堂、廳是待客、集會場所，是園林中的主體建築，並發揮公共建築的功能。殿、堂、廳依次衍生變化，演成各式園林景緻。殿、

堂、廳在古代園林建築中，要求體量大，空間環境開闊，總體造型典雅、端莊。

· **樓閣**：樓閣，是園林中較高的多層建築，常成為園中佳景。一般來說，作房則迴環窈窕；作藏書擱畫則爽塏高深；供登眺須有景可觀。樓四周開窗，閣每層設圍廊，有挑出平座以便觀眺。

· **館、齋**：館，是可供賓客食宿的建築，體量有大有小，環境當隱蔽清幽，式樣簡樸，陳設儒雅，情趣淡泊。

· **榭**：榭，建水邊或花畔藉以成景的亭式建築稱榭，水榭要三面臨水。

· **軒**：軒，為小巧玲瓏、開敞精緻的建築物，室內簡雅，室外或臨流水或納花木或眺高遠。

· **舫**：舫，仿照船形建造的一種園林水面建築，常建於水際池中，俗稱「旱船」，北方常見，以適應北方不諳水性之遺憾。通常舫前半部三面臨水，後半部以小橋與岸接觸。

· **廊**：廊，既是園中交通路徑，又有自身觀賞作用，或蜿蜒曲折，或起伏高低。

· **橋**：橋，一般有拱、平、廊、曲等類型，有石、竹、木等質分。在園林中既交通山水，又兼了景區風格過渡的功能和息棲遊人的作用。

· **園牆、園門、園窗**：園牆，是圍合空間、封抑景緻的建築，有外牆、內牆、粉牆、雲牆之分。粉牆外飾白灰，以磚瓦壓頂。雲牆呈波浪形，以瓦壓飾。園門，是通達風景的必經之口，過一門，邁一坎，又換了一些心情。園林中的窗，一般分為兩類：不裝扇的各式形狀的空窗與鑲嵌有窗格、窗花的漏窗。

第二節　中國古代園林建築特徵

中國古代園林建築時代特徵

　　中國古園林發展受歷史文化和社會變革的影響，各個時期體現出不同的園林建築風格特徵：

- 商周時期的「苑囿」既有供帝王貴族狩獵、縱樂、育養花木鳥獸的空間場所，又有觀察天象的高臺建築，因此，「苑囿」更多地體現純自然的野生狀態和原始意味。

- 春秋戰國時期，園林中經營自然山水初見端倪（如吳王夫差的梧桐苑），有組織、成主題的風景在園林中顯山露水，自然山水成為園林中重要的核心。

- 秦、漢皇家園林因為國力的強盛，園林工匠技術化，開始出現向宏大園林發展的趨勢，規模龐大的皇室宮苑成為當時園林建築的藝術典型。秦始皇建上林苑，「作長池、引渭水……築土為蓬萊山」。有意識的人工山水造景也成為這一時期園林藝術中的重要思想。除帝王宮苑外，漢代貴族、官僚、豪門的私家園林也在這一時期出現（如東漢大將軍梁翼的私家園林），客觀上為園林文化奠定了發展的基礎。這一時期應是中國園林建築的萌芽期。

- 魏晉南北朝是中國園林建設上的一個重要轉折點，是中國園林藝術的發展期，此時，它揚棄了秦前以宮室樓閣為主、禽獸充斥囿中的宮苑建園格式，繼承漢「一池三山」的傳統，開創山水園林的基本形式。由於當時國家分裂，戰亂時起，社會動盪不安而玄學盛行，士人多以逃避現實、崇尚清談，或放蕩不羈，或縱情享樂。加之佛學與玄學的發達，追求清

靜無為、崇尚自然野趣，返璞歸真、怡養天命成了當時魏晉士人的時代風尚，表現在園林藝術就是追求田園風光，體現山水畫的情調。山水園林為「采菊東籬下，悠然見南山」的文人氣質、清高風骨作了最好的文化樣板。這一時期的寺廟園林也得到了空前的發展。

· 隋、唐時期由於經濟得到較快的恢復，生產力空前發展，國家繁榮昌盛，園林建築藝術承繼漢時舊制，規模浩大，極盡博大與奢華。皇家園林在此時更是蓬勃發展，不僅承襲了以水為景的造園傳統，而且形成「園中園」的新的園林設計藝術。盛唐的富庶又使私家園林和公共園林進一步發展，使園林藝術進入成熟時期。這一時期疊石、理池、堆山、造景等成為園林藝術最重要也是最基本的手法，為了追求園林的意境美，將文學、繪畫中描繪的意境，融入園林的設計和藝術創作系列，並開「城是一座園，園是一座城」的「城市園林化」建設先河（如「綠楊城郭是揚州」、東都洛陽也建有邸園1000多座）。禪的意境說，豐富了中國的造園創作主題，拓寬了造園的藝術構思，為中國園林建築積累了極其寶貴的經驗。其時，幾乎有一點地位的人都努力去擁有自己的家園，這就是今天我們去瞻仰許多先賢哲人時，總會走進一個園林環境的緣故。禪宗的出現與流行，禪意的融入與禪宗思想的形成，使唐代園林追求自然景色的巧妙安置，營造出一種悠然自得的韻味。

· 五代時江南造園風氣隆盛，猶以蘇州之地的官僚、富豪私家園林為最。南漢主劉兗在廣州建南苑藥洲，開嶺南園林之先例。

· 宋代統治階級驕奢淫逸、貪圖享樂，造園的風氣有增無減，而儒士文人意識更漸濃郁，藝術風格更顯儒雅，更入人性。園林建築藝術崇尚山水傳神，花木得意，體現隱逸超世、寄情山水的意趣。這一時期的園林藝術達到全盛時期，並且將園林城市的思維繼續發揚光大。無論是北宋都

城開封、西京洛陽，還是南宋都城臨安（杭州）均「都城左近，皆是園囿，百里之內，並無閒地」。皇苑私園蓬勃發展，一派「十里楊柳岸，百處湖石山」的山水寫意風光，詩情畫意中走出生活的景象，真是「暖風吹得遊人醉」。也正因南方湖光山色的天然優勢，自然景觀極佳，才造就了中國園林建築史上江南園林的突出地位。

· 遼金秉承秦漢的仙水神山營建模式，園林之趣不讓前朝，但雖有許多畫家（如「元四家」之一的著名畫家倪雲林等）直接參與造園活動，終因民族矛盾與階級矛盾的殘酷激烈，社會經濟受到嚴重影響，這一時期園林發展處於停滯狀態。

· 明朝由於手工業發達，官僚地主豪門競相建造私家宅園，形成一個造園高潮。明朝造園的主要特色是更加重視「疊石」的運用，園林中大都營造出洞、谷、崖、峰，是中國園林建築向縱深發展的時期。隨著建園技藝的日臻完美和建園理論的系統完善，明中葉在蘇州形成一個園林建築高潮，園林建築的布局理念、營造計法都成定式。明末計成園藝著作《園治》既是中國古園林建築的指導理論，也是中國古園林建築的歷史總結。

· 清代是中國歷史上建園最多的朝代之一，也是園林建築繁榮興盛的最後時期，私家園林的營造最為精彩紛呈。清代園林建築集名園勝景於一園，以集錦式的布局方法，構造主題風景，將園林詩化，把中國的園林藝術推向了一個新的高度，形成中國古園林建築的三大體系 —— 以北京及其附近皇家園林與行宮為代表的北方園林體系（其中一個例外是西式園林建築的圓明園，可惜被列強摧毀）；以江南諸多中國私家園林為代表的江南園林體系（由於鄭板橋、石濤等文人畫家積極參與園林建設，在清代形成江南園林三大派系特點：杭州以湖山勝、蘇州以市肆勝、揚州以園林勝）；嶺南園林體系。

中國古代園林建築類型

中國園林建築有多種分類方法：

· 按照園林占用者身分分為：皇家園林，私家園林，宗教寺觀園林。
· 按照園林所處地理位置分為：北方園林，江南園林，嶺南園林。
· 按照園林形成的原因分為：自然園林，人工園林。

　　本書因為是講建築藝術，因此，只涉及人工園林，並且按一般分類形式綜合成皇家園林、私家園林和寺觀園林三大塊進行簡述。

（一）皇家園林

　　中國皇家園林其最大特點是大（規模闊大）、貴（豪華富貴）、尊（皇權威嚴）、偉（壯觀宏偉），主題突出，建築點綴多姿多彩。苑囿風景雖因造園的主題不同而千姿百態，使園林各具風姿，但一般都以闊水瀚湖為中心造一方秀麗景緻，再以一組最顯赫的建築物為重心構至高權威。講究苑囿裡套山水，園林中造景觀，山水間有氣象，山在水中，水在山外，人在景中，景在心裡。並因為敬佛和拜佛的方便，常用一地三島的布局形式構築仙島福地，象徵傳說中東海的蓬萊、瀛洲、方丈三仙山。皇家園林一般將門開在園東南隅，因為在「八卦」中東南方位是「天門陽首」，是上上大吉之位。皇家園林還以在苑囿中建造寺院廟宇來代表皇權神仙境界和神聖地位。又因要體現皇帝的威嚴和保證皇帝的安全，一般皇家園林的假山、樹木較少。

　　中國著名的皇家園林有承德避暑山莊、北京頤和園、北京北海、北京香山、河北保定蓮花池和陝西臨潼華清池等。

（二）私家園林

　　中國私家園林是中國士大夫營造的山水泉林之樂，因此追求一種精巧素雅、玲瓏多姿的風格。尤其在魏晉時期，佛道儒相濟的自然美學、玄學已經盛行，山水人文思想成為園林構思的主要藝術特徵。因此，私家園林建築開始化皇家氣派為士者風度。

　　中國私家園林是民間住宅花園的精華，其最大特點是：善於把有限的空間巧妙地組合成千變萬化的園林景色，將自然美與藝術人工美巧妙結合，以少勝多，以小見大，以精取神，以微取境。並以長廊、粉牆、花窗、漏櫺來分隔景緻，形成隔而不斷、掩而不絕、欲揚先抑的深刻風格並追求淡雅幽靜如山水水墨畫般的情致。它沒有皇家園林的那種宏大壯麗、攝人心魄，但卻獨具匠心，或綠樹環抱，或翠竹掩映，或流水小橋，「處處雖說小，景景都是雅」。

　　中國著名的私家園林有以拙政園、留園、獅子林、滄浪亭為代表的江南園林；以餘蔭山房、可園、清暉園、梁園為代表的嶺南園林；以恭王府萃錦園、可園為代表的北方園林。

（三）寺觀園林

　　魏晉南北朝時期，隨著佛教的傳入和傳播，寺觀園林建築普遍，「南朝四百八十寺，多少樓臺煙雨中」。中國古寺建築的傳統宮殿式格局，又使寺院本身就具有園林特點：曲曲折折、重重疊疊，層層深入，漸漸展開；寶剎古塔映日，名樹古木參天，高樓絕頂，泉流繞寺，一片梵意，佛國道境自有天地。唐宋時期，佛教、道教、儒教迅速發展，此時文人又把對山水的認識引入寺觀氛圍，寺觀的建築布局形式也趨於統一：一方面寺院園林遠離鬧市而靠近名山大川，布局以寺殿建築為中心，不離宗教環境，追求空谷野壑的

純自然風光和釋家靜穆的精神特點和幽居方式；另一方面又與世俗園林的審美情趣、民居庭院的建築格調藕斷絲連，體現著一種山野的生活意味。而中國道家早在先秦時期就由於老莊的「自然妙道」而醉心於「天地之大美」，追求中國哲學精神境界，體現「道」緣與「世」俗的統一，呈現天然與人工的巧合，渲染時間與空間的永恆和物我兩忘的境界。因此，中國的園林建築體現了儒、佛、道、俗文化相融合的特點。

中國著名的宗教園林有：北京潭柘寺、揚州大明寺、昆明圓通寺等。

頤和園

頤和園（圖 8-1）前身是清乾隆帝建的清漪園，原是為慶祝乾隆母親孝聖太后六十歲壽辰築建的皇室花園和行宮。1885 年慈禧挪用籌建海軍經費重修後改名頤和園。乾隆繼位以前，北京西郊從海澱到香山一帶已建有四座大型皇家園林，並自成體系，相互間缺乏系統的連繫，中間的「甕山泊」成了一片空曠地帶。於是乾隆決定在甕山興建清漪園，以此為中心把兩邊的四個園子連成一體，形成了從現清華園到香山長達 20 公里的皇家園林區。頤和園主要由「一山」（萬壽山）、「一湖」（昆明湖）組成，山水相映，絢麗多姿。在一片湖光山色中，以佛香閣為中心，點綴著殿、堂、樓、閣、廊、榭、亭、橋等精美建築，又巧妙地利用了中國園林藝術的借景手法，將遠處的西山和玉泉山群峰納入遊人的視線，湖光山色，交相輝映，美不勝收。總體布局以萬壽山前山、昆明湖、後山、後湖等四部分為全園精華所在，整個格局以前山的壯麗雄偉為主色，以後山的幽林靜水為襯托，以後湖沿岸仿蘇州街市為生活情趣，將深宮、雅趣、俗市三種不同的氣象結合得天衣無縫，渾然一體。設計上集中了全國的景色：如南湖島上的望蟾閣仿武昌的黃鶴樓；十七孔橋仿盧溝橋；後山的蘇州街是仿蘇州的買賣街；後湖西段湖岸兩邊怪石高聳，是仿長江三峽的景色；萬壽山後有一組仿西藏布達拉宮的建築群，也稱「小布達拉宮」。

頤和園佛香閣位於萬壽山上，是一座高 41 公尺、八面三層四重簷的高閣，金碧輝煌，氣勢恢弘，在全國木結構的古建築中其高度僅次於山西應縣的木塔。前山湖岸的長廊長 728 公尺，共 273 間，中間連接留佳、寄瀾、秋水、清遙 4 座亭子。長廊的每根枋梁上繪有彩畫，共 8000 餘幅。長廊西頭昆明湖畔有全長 36 公尺的著名清宴舫，全部用大理石雕造而成，舫上是別具匠心的兩層西式艙樓。

頤和園昆明湖水面占全園的四分之三，南湖島邊的十七孔橋是頤和園內最長的橋，將水面景緻營造得重重疊疊、真真幻幻。

圖 8-1 北京頤和園昆明湖

西山八大處

西山八大處位於北京西山風景區，是一座歷史悠久、文物眾多、風景秀麗的佛教寺廟園林，千百年來素以三山、八剎、十二景著稱。翠微山、平坡山、盧師山形同坐椅。萬木蔥茏，長安寺、靈光寺、三山庵、大悲寺、龍泉庵、香界寺、寶珠洞、正果寺，錯落鑲嵌於重巒幽谷之中。古木與奇石相依，御碑與寶塔相映，尤其是佛牙舍利塔，因供奉一顆佛祖靈牙而馳名中外。春山杏林、水谷流泉、深秋紅葉、層巒晴雪等十二勝景催人遐想。以古松與鮮花相諧而成的「百卉園」，以飛流瀑布、山澗小溪、平湖疊水造就的「映翠湖」，以黃櫨為主的深秋紅葉更是平添了諸多新趣。

拙政園

拙政園（圖8-2）在江蘇蘇州市婁門內，是蘇州最大、最具有代表性的園林，為江南四大園林之一。全園布局以水池為主，約占全園面積的五分之三，諸亭、檻、臺、榭，皆因水面為勢，利用空間分割、自然地理、對比借景的手法，吸收傳統的繪畫藝術，因地造景，景隨步移，成為具有江南特色的典型園林。水池面積雖然很大，但有聚有分，山徑水廊起伏曲折，古木蔽日，山光水影，形成樸素、平淡的自然風格。初建時規模很大，除正宅外，園內有三十一景，包括現在的東花園（明末的「歸田園」）、西花園（清末的「補園」），以及北牆外大片土地。中園是全園精華所在，主要建築遠香堂，是一座明代風格、結構精巧的廳堂，四面辟窗，南北臨水，堂中陳設精雅。透過長窗，環顧四山風景，如欣賞長幅畫卷：堂南小池假山，竹木扶疏，重巒疊翠；堂北，為主景所在，池中累土石作二山，寬闊的平臺連接荷花池，夏日荷花盛開，微風吹拂，清香滿堂；堂後，寬闊水池，花木扶疏，假山堆砌，雪香雲蔚亭和待相亭掩映在繁花翠竹間。小滄浪水閣，南窗北檻，兩面臨水，成了一個獨立小院，江南風光甚是濃厚。小飛虹，

是園林中唯一的廊橋，朱紅色欄板倒映水中，恰似一條彩虹。香洲，似臺、似榭、似舟、似樓，小小水院，精雅別緻，匠心獨具。遠香堂東枇杷園，入洞門為一院落，內為玲瓏館。園西主要建築有三十六鴛鴦館和十八曼陀羅花館，四角有耳室，廳右設兩亭；廳左留聽閣，格扇上的浮雕「夔龍」圖案，據說是太平天國遺物。置身館內，夏日可觀池中蓮荷水禽，冬日可賞梅品茗。

圖 8-2 蘇州拙政園

第三節　中國古代園林建築藝術審美

　　中國古代園林建築，在商周時期有了初步的自然審美要求，修築園林以種植果蔬和狩獵取樂；漢代崇尚仙山瓊閣、蓬萊三島，追求山池組合；兩晉、南北朝時期崇尚自然，追求山水景物組合的寫意手法；唐宋時期皇家宮苑、貴族別業、官署、寺廟園林和文人園林盛況空前；明清時期追求詩情畫意，私家園林極為發達。

中國古代園林的藝術特色

（一）造園藝術，師法自然

　　中國古代園林藝術受儒佛道思想和文人山水畫的影響，特別重視園林建築的「師法自然」，所謂「智者樂水，仁者樂山」，自然成了藝術理想的最高境界，「自然成趣」是對一切園林美學的最高評價標準。「師法自然」包含有兩層意義：一是總體布局、組合必須符合自然和諧關係，鑿池開山、植樹種花、修路築橋，都要遵循自然之規律；二是每一個景緻都必須最大限度地遮掩人工痕跡，以凸現「自然天成」的山水林泉之樂。

（二）分隔空間，融於自然

　　中國古建築文化私密性較強，不主張「一覽無遺」或「一目瞭然」，總是要以或圍牆或壁欄等各種方式來阻礙它直接地傳達，但也並非封閉。它實際是封而不閉，隔而不絕。如雖是深宅，借了一眼天井，盡得日光天像雨水風聲；又雖是四合大院，仰仗一重院堂，自有親朋享天倫。表現在園林建築中，即是對園林空間採用「分而不離，隔而不斷」，看似小氣實為大方的手法。既從視覺上突破園林的空間侷限性，又不破壞園林整體形象，以虛實

261

相間的相輔相成手段，精妙地處理好了形神、景象、物情、意境、虛實、動靜、有無、疏密、引堵等形質意義。

（三）林園建築，順應自然

中國古園林建築中十分重視順應自然，闊處築殿，高處建閣，臨水修榭，峰迴路轉設亭，僻靜處造館，建築形式與自然環境相輔相成。園林意境以人的動態視線為觀察點，一山一水，一草一木，一石一洞，一亭一閣都展現環境意義。無論蟲眠魚閒、風籟鹿鳴，每一細節都宛如天成。

（四）樹木花卉，表現自然

「野火燒不盡，春風吹又生」。中國古園林對樹木花卉的處理，既講究樹木花卉所蘊涵的道德文化，更重視它自然成長的野生狀態，不似西方將樹木花卉轉化成各式幾何圖案，有了規矩美卻少了自然美。樹木自生，花卉自香，紅紫青綠自由自在，曲直細壯自娛自樂，山水含情，花木得意。

中國古代園林的藝術情趣

中國古代園林建築藝術的審美情趣總體上主要表現在以下幾個方面。

（一）以大自然為藍本，再現自然哲理意味

中國園林建築的人文性是世界首屈一指的，它是透過大自然的「鬼斧神工」造就的。園林中的「天籟之音」、樓閣裡的「琴瑟詩歌」為中國園林的藝術創造提供了絕佳境界，而其人文性最動人處是它自然而然表現出的睿智哲理。因此，中國園林深處，無一不體現哲理的原典：「小橋流水，風起雲湧」，哪一個園林不是哲理的明示，哪一番哲理不在園林中袒露。

（二）與文學、繪畫構思的關係密切

中國園林與文學、繪畫是密不可分的。園林藝術也得益於魏晉南北朝時的文化風尚。一處美妙園林景色，一定會有令人難忘的詩意名字；一段醉人的風光，一定會有意韻傳世的詩文名篇；即或毫不起眼的一石一木，也有幾幅觸人心扉的佳聯；或佛性或禪意，或道風或儒氣，中國園林與中國文學相遇後，就演繹著生死相隨的不朽文章。

是中國的園林建築受繪畫的影響，還是中國繪畫從園林建築中得到啟發，其實都不重要，重要的是它們已經成為「一體兩面」的藝術形式。二者相互借鑑，園林成了中國山水畫的精神表現，山水畫成了中國園林建築的藍圖。這「畫中有景，景中有畫」的藝術，使園林與繪畫具有從眼觀到心看的起點和終點的內涵。

（三）總體上十分追求意境

園林的意境是所有造園者的追求，是園主文化品位的顯性傳達。如果說中國早期「囿」有更多的功用的話，從魏晉時期始，中國園林就轉向境界藝術和美的營造，講究文人水墨山水畫式的飄逸格調和「智者樂水仁者樂山」的人格品位。從圖案技巧到境界分布都十分注意自然美與人工美的巧妙組合，追求詩情畫意，在園林藝術中表現出「生境」、「畫境」、「意境」的三種審美情操。園林中景點景觀往往各有主題，命名獨具匠心極富詩意。園林景緻景色透過「以小見大」、「以點概全」、「欲露反藏」、「欲揚先抑」、「山重水復」、「曲徑通幽」等一系列繪畫藝術手段來表達，使人們在遊覽鑑賞中陶冶性情。中國園林意境的高下是中國園林建築成敗的標準分界線。求意境生動，就必須使園林興水環路繞、風吹鳥鳴之樂；謀意味含蓄，就應當讓園林有山遮橋隔、曲徑通幽之趣；索意蘊深刻，就要使園林成詩書畫

聯、歌舞弦聲之地。中國園林藝術以自己獨特而燦爛的文化區別於西方園林突出科學美學的數理化幾何狀態，主要以突出性格美學為自己的園林靈魂；綜合建築、繪畫、文學、音樂、戲劇、書法、雕刻等各種藝術手段，創造出意境美；借取天光、地貌、水勢、山景、草花、石樹等各式天然氣質，創造出自然美、動態美、空間美、形色美、音韻美的「形象的詩，立體的畫」。

本章小結

　　透過中國古代園林建築文化淵源、發展過程、歷史特徵與藝術特色，介紹了中國古園林建築要素、建築分類、常見構景手段和審美藝術情趣，為理解築山、理池、植物、動物、辟路、建築、書畫設計，亭、殿、堂、廳、樓、閣、館、齋、榭、軒、舫、路、廊、橋、等配置，抑景、添景、夾景、對景、框景、漏景、借景、透景、點景形式和造園藝術，師法自然、分隔空間提供了一個基礎。

第九章　其他古建築

本章導讀

在中國廣闊的土地上，樓閣、牌坊、古橋、水利建築處處可見，幾乎可以說無樓無閣不成院落、無橋無水不成村落。這些各具特色的建築體，以地緣文化為基礎形成外觀形式，以內容涵養為宗旨形成自身特點，以素材資料為性格形成建築個性。這些建築體例同樣是中國古代建築文化體系的重要部分。

本章綱要

· 掌握樓閣、牌坊、古橋建築的基本類型

· 熟悉樓閣、牌坊、古橋及古代水利工程建築的基本知識

· 理解中國樓閣、牌坊、古橋建築文化常識

· 了解樓閣、牌坊、古橋及古代水利工程建築發展歷史

第一節　樓閣建築

中國樓閣建築起源

　　樓閣建築是中國古代建築體系中最輝煌的組成部分之一，起源於中國獨有的高臺建築。傳說，遠在黃帝時期就已經出現了高臺建築，至少在春秋戰國時，雙層樓閣建築已十分普遍。戰國，青銅器上刻有樓閣宴樂的畫面。漢代，明器和畫像磚上已經可以窺見中國樓閣建築形象，這也是中國現今最早的樓閣建築形象資料。

　　秦漢時期，神仙方術的流行，使高臺建築發展。「仙人好樓居」讓兩個敦信神仙方術的帝王 —— 秦始皇與漢武帝為建造樓閣樂此不疲（當然也有軍事或祭祀上的意義），使漢代高臺建築達到鼎盛時期。如漢武帝在宮中修建柏梁臺、承露臺、飛廉臺和通大臺等都極其高大峻偉。出土的漢代建築模型中的陶樓，最高者竟達七層，至高至偉為美已是事實。

　　魏晉時期，隨著佛教的傳入以及佛教文化與中國神仙思想、傳統文化的融合，中國樓閣式建築自然成了安置佛陀的最合適選擇，使魏晉時期中國古代高臺樓閣建築成了中國佛教「浮屠」的建築基礎模範。

　　唐宋時期，樓閣建築已經十分堂皇，建築造型藝術達到極高成就。

中國樓閣建築類型

　　中國樓閣建築的類型，依據其功能意義，可以劃分為宗教樓閣、文化樓閣、軍事性樓閣、游賞性樓閣和居住建築樓閣。

- **宗教樓閣**：宗教樓閣，是宗教建築最為常見的形式，尤其中國本土道教建築發達。宗教樓閣內常供奉高大佛像或神像，成為寺院的中心建築。

· **文化樓閣**：文化樓閣，主要作為儲藏圖書、經卷之用，如明代浙江天一閣和儲存《四庫全書》的清代皇家藏書樓文淵、文津、文瀾、文溯、文匯等閣。

· **軍事性樓閣**：軍事性樓閣，如城樓、箭樓、敵樓、城市中心的鐘鼓樓等，用於抵禦、滅殺來犯人之敵人或傳達通告某些軍事訊息。一般軍事性的樓閣平面較為簡單，多體量高大、宏偉壯觀。

· **遊賞性樓閣**：遊賞性樓閣，依據其可登臨遠眺、觀賞風景和樓閣自成風景的特點，成為中國古建築文化中最具有人格吸引力的建築體。如被稱為江南三大名樓的岳陽樓、滕王閣、黃鶴樓以及北京頤和園的佛香閣等。

· **民居建築中的樓閣**：民居建築中的樓閣，是中國居室建築中獨具一格的建築物，既有木、竹材料建構的，也有石磚材料建構的；既有成為休閒賞玩的怡樓雅閣，也有安身息住的靜閣寢樓。

滕王閣

滕王閣（圖 9-1）因初唐四杰之一的王勃寫下了譽貫古今的《滕王閣序》，從此譽滿天下。韓愈也曾說：「餘少時，則聞江南多臨觀之美，而滕王閣獨為第一，有瑰偉絕特之稱。」滕王閣歷 1300 多年，屢毀屢建，前後達 28 次之多。現今的滕王閣重建於 1989 年，占地 4.3 公頃，背城臨江，閣下部為象徵古城牆的 12 公尺高臺座，分為 2 級。主閣之外還有庭廊、亭臺、荷池等。臺座上閣高 57.5 公尺（歷史上滕王閣高 30 公尺），共 9 層，所謂「九重天」。閣屬仿宋建築，取「明三暗七」格式（即從外面看是三層帶迴廊建築，而內部卻有 7 層，就是三個明層，四個暗層，加臺基和屋頂中的設備層共九層），碧天重檐，雕梁畫棟，斗拱層疊，流金溢彩。閣瓦件全部採用宜興產碧色琉璃瓦，因唐宋多用此色。正脊鴟吻為仿宋特製，高達 3.5 公尺。勾頭、滴水均特製瓦當，勾頭為「滕閣秋風」四字，而滴

水為「孤鶩」圖案。臺座之下，有南北相通的兩個瓢形人工湖，北湖之上建有九曲風雨橋。樓閣雲影，倒映池中，盎然成趣。一級閣臺南翼長廊盡頭為四角重檐「壓江」亭，北翼長廊盡頭為四角重檐「挹翠」亭。主閣與兩亭渾然成一「山」字形立面，若從飛機上俯瞰，猶如展翅騰飛的大鵬，構思極其精妙絕倫。城牆的二級高臺共 89 級臺階，與須彌臺座墊托的主閣渾然一體。臺座四周仿宋式打鑿的花崗石欄杆，古樸厚重，與瑰麗的主閣又形成鮮明的對比。由高臺登閣，正東登石級經抱廈入閣，南北兩面則由高低廊入閣。正東抱廈前，有青銅鑄造的「八怪」寶鼎。鼎座用漢白玉鑿成，鼎高 2.5 公尺左右、下部為三足古鼎，上部是一座攢尖寶頂圓亭式鼎蓋，乃仿北京大鐘寺「八怪」鼎而造，寓有「金石永固」之意。樓閣內陳列古圖、巨聯和大型壁畫，內容多為自然風光和璀璨人文。登高送目，遠山如畫，煙波浩渺，正閣流丹，夕陽餘暉中「落霞與孤鶩齊飛，秋水共長天一色」，畫意詩情，令人心曠神怡。

圖 9-1 南昌滕王閣

第二節　牌樓（坊）建築

牌樓（坊）建築起源

牌樓（坊），是一種門洞式的紀念性建築物，也是古建築中常見的一種類型，在中國古建築體系中一般都具有很高的建築工藝與雕刻工藝水準。

追根溯源，牌樓（坊）在原始社會後期就已經出現其雛形。那時，人們聚居的村落和群體建築的入口處就有了簡單門洞形式建築，即在兩旁樹立的柱子之上加一橫木。《詩經·陳風·衡門》上就有「衡門之下，可以棲遲」的詩句，「衡門」即早期的牌樓（坊）了。最初的牌樓（坊）呈門樓（坊）形式，也就是在兩個望柱之間連以額枋，上書名稱，後來演變為裡坊大門，作為建築群的入口性建築物。此後逐漸形成一種旌門制度，具有門第高低的標誌作用。

唐以後，坊門演變成牌坊，失去了原有的門第等級功能，演繹成街頭、巷口一個上方懸掛坊名匾牌的標誌性建築。再後開始在牌坊建築中滲進教化作用，並以教化之意來取坊名，將刻有坊名的匾牌懸掛於坊門上，讓老百姓進進出出均受到教化。最後演變成帶有強烈統治文化，具有紀功銘德、貞節表彰、教說等功能的獨立性標誌建築體。中國的牌樓大體分南、北兩派。南派牌樓秀麗精巧，尤其是蘇（州）式彩畫淑女氣十足；北派牌樓多為宮廷建築，較有男子氣概，顯得凝重粗獷。

牌樓（坊）建築具有明顯而濃郁的中國民族色彩，也使海外遊子常把牌樓建築作為中華文化的象徵，似乎說到中國建築就不得不說牌樓了。牌樓與牌坊的區別是牌樓有屋頂形式建築，牌坊沒有屋頂形式建築。牌樓（坊）一般用木、磚、石和琉璃等材料建成，上刻題字或掛匾額，其結構主要由樓柱、樓頂、匾額、夾桿石、戧桿等組成，常建於街道路口或廟宇、祠堂、衙

署、橋梁、園林前，有用來宣揚、紀念、標榜當代或前輩功德的象徵性門樓，也有成為廟宇、陵墓、祠堂、衙署、園林、山門的實用性門樓。

　　牌樓（坊）在封建社會裡又往往成了表彰一個人德行風範的紀念性建築，如貞節牌坊、功德牌坊等。一般牌樓的形式為「三門、四柱、七重樓」，同時也如建築物一樣體現等級意義，皇室或皇帝敕建的牌坊、牌樓等級應是最高的。隨著朝代的變換更替，到明清兩代，牌坊建築藝術也日臻完善，並更體現和強調其標誌作用，漸漸由一間發展到三、五間甚至於七間，坊上還出現了斗拱屋頂，覆蓋琉璃瓦，坊下作夾柱石，四周有精美的浮雕。中國古牌樓風格多種多樣，隨其所在地區附屬主體建築的性質，以及本身的修建用途而形成龐大的、極有特色的古建品種。

　　中國古代牌坊建築，不僅具有標誌和旌表作用，也是構成建築空間，凸現公共群體建築序列和軸線作用的藝術處理手段。自從牌坊建築進入中國古建築文化體系，中國建築的空間序列的突現、中軸布局、建築串聯，就呈現出一種獨具匠心的風格。

牌樓（坊）建築類型

　　牌樓（坊）建築類型，根據其不同的歸類條件可以有各種不同的分法：從牌樓的主要建築材料上看，有木牌樓、磚牌樓、石牌樓、琉璃牌樓、磚石木合造牌樓等；從牌樓的主要結構和造型上看，有柱子不出頭的牌樓和柱子出頭的「沖天式」牌樓；從牌樓建築的間數層次上看，有一間二柱一樓（間，指柱與柱之間的通道；樓，是指飛檐起脊的頂部，頂一般為硬山式、懸山式、歇山式、廡殿頂）、一間二柱三樓、三間四柱三樓、三間四柱五樓、三間四柱七樓、三間四柱九樓、五間六柱五樓、五間六柱十一樓等；從牌樓建築的外觀上看，可以有平排式和立體式；從牌樓建築的內容意義上

看，有貞節坊、義行坊、功德坊、祭壇坊、街牌坊、橋牌坊、山門坊等；從牌樓建築修建的位置看，有街巷道路牌樓、壇廟寺觀牌樓、陵墓祠堂牌樓、橋梁津渡牌樓、風景園林牌樓等；根據牌樓建築的作用顯示來分，又可以分為裝飾性牌（坊）樓建築和彰表性牌（坊）樓建築兩大類。

- **木牌樓**：木牌樓，是牌樓建築類型中最多的一種。木牌樓建築基礎以下（地下部分）用柏木樁，稱地丁。基礎以上柱子下部用「夾桿石」包住。不出頭式木牌樓，柱子頂端以「燈籠榫」直達檐樓正心行檁（鰍），與檐樓斗拱連接一體，柱上不另有坐斗，拱翹均插入榫內。樓頂部以懸山或廡殿式頂常見。柱端聳出脊外，柱頂覆以雲罐（也叫毗盧帽）以防風雨侵木柱。樓頂用瓦，因作用和地點不同而相異。內廷之牌樓常用各色琉璃瓦，街巷之牌樓則多用黑瓦。

- **石牌樓**：石牌樓主要以配合景園、街道、陵墓等建築為特徵，從結構上看繁簡不一，簡單的只有一間二柱，無明樓；複雜的有五間六柱十一樓等。由於結構特點，有些雖為三間四柱式，卻只有花板而無明樓。石坊明樓建築亦比較複雜，浮雕鏤刻也極有特色。如果石質堅細，精細的圖案歷經數百年依舊生動。如山東曲阜孔廟前的「太和元氣」石牌坊是四柱三間沖天柱的形式，在每間的上面，用一整塊石料代替了幾層額枋，再上面只蓋一塊三角形瓦頂形石料，省去頂下檐部，立柱下有抱鼓石，上面各有一蹲獸。

- **琉璃牌樓**：琉璃牌樓多與佛寺建築群組合，其結構一般為：在石基礎上築砌數尺磚壁，壁內安喇叭柱、萬年枋為骨架。磚壁上辟圓券門，壁下為石須彌座，座上雕刻著各種風格的藝術圖案。壁上的柱、枋、雀替、花板、楷柱、龍鳳板、明樓、次樓、夾樓、邊樓等均與木坊相似。

圖 9-2 安徽歙縣棠樾牌坊

歙縣鮑氏家族牌坊群

中國最大的古牌坊群在安徽歙縣棠樾村。在棠樾村村前的大道上依次橫跨
排列著七座巨型牌坊群（圖9-2）。棠樾牌坊群按忠、孝、節、義順序次第
排列，勾勒出封建社會「忠孝節義」倫理道德的概貌。其中，明代牌坊建
築三座，餘下四座均為清代建築。歙縣棠樾牌坊群改中國木質結構建築特
點，以質地優良的「歙縣青」石料為主，石牌高大壯碩，簡樸凝重，恢弘
華麗，氣宇軒昂。歙縣棠樾青石牌坊群既不用釘，又不用鉚，石與石之間
巧妙結合，可歷千百年不倒不敗，留下中國牌樓文化藝術和建築技術等極
其珍貴的財富。

第一座牌坊：始建於明代嘉靖年間，牌坊四柱落墩，古樸雄偉，在挑檐下
的「龍鳳板」上，「聖旨」兩字鑲在其中，橫梁正反各有浮雕雄獅一對，
英武異常。

第二座牌坊：始建於明代永樂年間的「慈孝里」牌坊，乃皇帝親批「御製」，
牌坊上銘刻的「慈孝詩」，記載了一個感人故事。據舊《歙縣誌》記載，

元代歙縣守將李世達率部叛亂，四處劫掠百姓，棠樾人鮑壽松和其父均為叛軍所獲。叛軍決定二人只能存活其一，並由他們自行商定。於是父子二人展開了一場死亡爭奪戰，都想以自己的死換取親人的生命。正當他們爭執不下時，叢林間忽然颳起一陣大風，飛沙走石，叛軍疑有追兵，倉皇逃竄，鮑氏父子都保全了性命。後來鮑壽松入仕，朝廷為表彰他們父子的父慈子孝，賜建了「慈孝里」牌坊。乾隆帝下江南聽到此事後，欣然寫下「慈孝天下無雙里，錦繡江南第一鄉」，撥銀將「慈孝里」牌坊重新修繕，並增其舊制，刻御題對聯於其上。一座牌坊幾朝皇帝加封，這在中國歷史上也不多見。

第三座牌坊：「立節完孤」牌坊建於清乾隆四十一年（1776 年），額刻「矢貞全孝」、「立節完孤」。講述鮑文齡妻汪氏 25 歲守寡，45 歲去世，守節 20 年。

第四座牌坊：據傳，棠樾鮑氏家族至清末前已有「忠」、「孝」、「節」牌坊，獨缺「義」字坊。其村鮑氏世家，至鮑漱芳時，官至兩淮鹽運使司，掌握江南鹽業命脈。他欲求皇帝恩準賜建「義」字坊，以光宗耀祖，便捐糧十萬擔，輸銀三萬兩，修築河堤八百里，發放三省軍餉，此舉獲得朝廷恩準。於是，在棠樾村頭又多了一座「好善樂施」的義字牌坊。在歙縣眾多的牌坊之中，這種「以商入仕，以仕保商」，政治與經濟互為融貫的密切關係屢屢可見。

第五座牌坊：「節勁三立」坊是為一位繼母所建。據說這位繼母在夫亡之後，歷盡婦道，視前妻之子重於親生，年老之後傾其家產，為亡夫維修祖墳。這一舉動感動了當地官員，打破「孔孟之道」繼妻不準立坊的常規，破例為她建造了一座規模與其他相等的牌坊。儘管得此厚愛，在牌坊額上「節勁三立」的節字上，還是留下了伏筆，把節字的草頭與下面的「卩」錯位雕刻其上，以示繼室與原配在地位上是永遠不能平等的。

第三節　古橋梁建築

中國古橋梁建築起源

　　中國橋梁建築歷史悠久，文化燦爛，早在新石器時代就出現「橋」的雛形：大禹治水時就有「黿鼉以為橋梁」，即在河中堆積大小卵石，石上架木，而成為中國原始的石梁橋。據歷史文獻記載，在西安半坡村距今五六千年前的原始社會村落遺址中，發現了原始的木梁橋。歷史記載最早的、具有真正建築意義的橋梁，是距今三千年的渭水浮橋，為周文王迎親臨時搭建的，《詩經》也作了周文王在渭水上「架舟為梁」的描寫。而西元前 257 年山西蒲州的黃河大浮橋，則已經充分顯示出中國古代先民建橋技術的成就。

　　現存最早石拱橋梁是隋朝李春設計建造的趙州橋。關於拱形橋梁的起源，較早且確定的歷史紀錄是《水經注》穀水條：「其水右來，左合七里澗……澗有石梁，即旅人橋也……橋去洛陽營六七里，悉用大石，下圓以通水，可受大舫過也。題其上（西元 282 年）十一月初就功。」而宋代中國興建橋梁總長度為世界之最。

　　在中國古建築文化裡，橋的地位十分顯著，它是連接空間、溝通山水、剛柔相濟、曲直相通、虛實相鄰、動靜相輔、可渡可游的景觀文化，因此，中國的建築深刻體現了「無橋不成村落，無橋不成園林，無橋不成宮觀寺廟，無橋不成人生經歷」的環境追求。橋梁建築的歷史悠久而豐富，橋梁形式也異彩紛呈：大橋小橋，長橋短橋，木橋石橋，直橋曲橋，硬橋軟橋，平橋拱橋，姿形神氣，風景別樣。

中國古橋梁建築類型

按建築結構形式可分為：梁式橋、拱橋、懸索橋。

按主要建築材料可分為：木橋、石橋、鐵橋。

（一）梁式橋

梁式橋，是指用梁或桁架梁作為主要的承重結構方式架起的橋梁，是橋梁建築的基本體系，梁架技術也是中國古橋建橋最早的手段之一。梁式橋在中國古橋建築中所占比例較大，出現的年代很早。春秋時期的齊國故城留有橋梁建築的遺蹟，而現有記載中，橫跨渭水的渭橋在秦咸陽就已經出現。西漢時，橋梁建築發展為石梁石柱式。梁式橋的代表作是福建的洛陽橋、安平橋和西安的灞橋。

（二）拱橋

拱橋在東漢時期已經出現，是用拱圈或拱肋作為主要承重結構方式建起的橋梁。拱形設計的科學與美學是中國古代橋梁建築藝術對世界的獨特貢獻，是中國建築文化最具有民族特色的藝術精華，直到今日依舊以燦爛的文明讓世人讚嘆不已。江西南城的萬年橋是中國最長的連拱石橋。

（三）懸索橋

懸索橋是中國西南地區、西北地區因所在地河流湍急，無以立柱墩，便以竹、藤、鐵等絞索為鏈，懸承木板，騰空跨越的一種極具少數民族地方建築色彩的橋。中國最早的鐵索橋是北魏神龜二年（519 年）建在今新疆境內的北魏懸索橋。四川都江堰的安瀾橋（珠浦橋）和瀘定橋是中國懸索橋的代表。

趙州橋

河北趙州橋（圖 9-3）又名安濟橋，為隋開皇十五年（595 年）到大業元年（605 年）匠人李春設計製造，全部用石料築成，是世界最早、跨度最大、現存最古老的空腹單孔圓弧石拱橋。趙州橋南北向，全長 50.82 公尺，寬 9.6 公尺，淨跨 37.35 公尺，拱券高度只有 7.23 公尺，跨度大而弧形平，比例不到五分之一，這在世界橋梁中是極其少見的。橋洞呈弓形，由 28 道相互獨立的拱圈並列砌築，建橋時先砌中間，再砌兩邊，每條拱券壞了可單獨修理。並採用勾石、收分、蜂腰、伏石、「腰鐵」連續加固方法，整體提高了橋梁的堅固性。趙州橋橋拱肩敞開，大石拱上兩端肩各建兩個圓弧形小拱，靠橋堍的兩小拱淨跨 3.81 公尺，近橋中央的兩小拱淨跨 2.85 公尺。大拱兩肩兩小拱既減輕橋身重量、壓力，減少石料，又增加橋洞過水量，減少水流對橋的衝擊，首創了世界上「敞肩拱」的新式橋型。這不但照顧了均衡對稱的結構力學之美，更兼顧了造型優雅的美學愉悅之情，體現了建築和藝術的完美統一，在世界橋梁史上也是一項極其偉大的成就。全橋自身結構勻稱，形式協調，雄偉壯麗，奇巧多姿，給人一種美的享受。大橋望柱，圖案雕刻細膩，布局靈活多變，造型生動，形象逼真，堪稱隋唐時期雕刻藝術精品。平緩的弧形坦拱，減緩了上下橋坡度，便於車馬行人往來，橋洞寬大，船隻通行方便，且與周圍景色配合十分融洽，是中國建橋技術的巨大成就。橋上石欄石板，雕鑿古樸美觀，望之如「初月出雲，長虹飲澗」，是中國古代匠人巧藝的真實寫照，也是隋代石刻雕塑的精品。

圖 9-3 河北趙州橋

泉州萬安橋

泉州萬安橋（圖 9-4）位於福建省泉州市東北方，是中國一座著名的梁架式古石橋，始建於北宋皇祐五年（1053 年），建成於宋嘉祐四年（1059 年），原名萬安渡石橋。它與北京的盧溝橋、河北的趙州橋、廣東的廣濟橋並稱為中國古代四大名橋。原橋長 1200 餘公尺，橋墩 46 座，兩側有 500 個石雕扶欄、28 尊石獅，兼有 7 亭 9 塔點綴其間，武士造像分立兩端，橋的南北兩側種植松樹 700 棵。現長 834 公尺，寬 7 公尺，殘存船形橋墩 31 座。原建有石護欄 500 個、石獅 28 尊、石亭 7 所、石塔 9 座，現今僅留存石亭 1 所、石塔 3 座。萬安橋所處位置兩岸依山，地勢險要，地理環境複雜，

古代能工巧匠在橋梁建築中使用「激浪以漲舟，懸機以弦律」的先進科學方法（即利用船隻在水上吊裝石塊，用轆轤、轉輪、索繩吊放橋石）建成此橋。此橋還首創筏型基礎橋墩建築法，即在江底沿橋梁中線拋滿大石塊，向兩側展開相當的寬度，成為一道橫跨江底的矮石堤，成為現代橋梁工程中「筏形基礎」的先驅。發明了「殖蠣固基」，利用附著在其上的牡蠣的繁殖力強的特點，將石塊緊密膠連在一起，以鞏固橋梁的基礎。

圖 9-4 福建泉州萬安橋

程陽風雨橋

程陽風雨橋（圖 9-5）又叫「永濟橋」、「盤龍橋」，位於廣西壯族自治區三江縣城古宜鎮。這座建於 1916 年的橫跨林溪河的木石結構的大橋，長76 公尺，寬 3.4 公尺，高 10.6 公尺。在五座青石橋墩上，架四五尺圍大的六根連排杉木兩層為梁，連接不同屋頂的樓閣，構成一條長廊式走道橋面。橋中五個多角塔的亭子飛檐高翹，如羽翼展舒。走道兩旁設長凳，供行人避雨和休息。樓閣和廊檐繪精美侗族圖案。橋的壁柱、瓦檐、雕花等堂皇富麗，雄偉壯觀。最令人驚奇的是整座橋不用一釘一鉚，大材小料，鑿木相吻，橫穿直套，榫接卯銜，縱橫交錯，結構精密。程陽風雨橋是侗族人民集體智慧的創造結晶，是侗族民間建築風雨橋中造型最為優美的橋。

圖 9-5 廣西程陽風雨橋

第四節　古代水利建築

中國古代水利建築

　　大禹治水以導代堵，是水利文化中最具有科學意義的進步，這就是中國古代的水利工程建築，充分遵循自然天勢，利用山脈水勢而「水到渠成」。中國古人運用「天時地利」的技術和藝術，是世界文化史上的寶貴遺產，中國對水勢採取的「疏導利誘」是水利建設的科學本質思維，是比採取以壩「堵水截流」技術更為經得起歷史檢驗的人類智慧，是在「不破壞自然環境」的最人性思想的理性中達到對「自然的最佳利用」。

　　中國原始社會末期開始出現萌芽階段的水利設施，經過商和西周的發展，到春秋戰國時期出現了一個規模空前的發展高潮。這時興建的著名水利工程有灌溉工程、運河工程和堤防工程。

　　戰國時期大型水利灌溉工程，主要有四項：芍陂、漳水十二渠、都江堰和鄭國渠等。

279

1. 芍陂（安豐塘）：芍陂，是中國古代較早修建的一座大型蓄水灌溉工程，因引淝水經白芍亭東積而為巨泊，故以為名。它位於安徽壽縣安豐城南，是西元前 6 世紀末由楚國令尹孫叔敖領導修築的。芍陂的修築採取了築堤蓄水、分流引灌的方法，與近代的水庫工程基本相同，可以看成中國最早的人工水庫。芍陂「陂有五門，吐納川流」（《水經注‧淝水注》），陂周約 300 里，灌田近萬頃，使這一地區的水稻種植得到很大發展。

2. 漳水十二渠 ：漳水流域位於（河北、河南兩省交界處）十二渠，是專為灌溉農田而開鑿的大型渠道。魏文侯時，西門豹任鄴令，他破除迷信，發動群眾開鑿了十二條大渠，所謂「一源分為十二捷，皆懸水門」（《水經注》），變水患為水利，使魏國漳河流域逐漸富庶起來。漳河水利工程沿用了 1100 多年。

3. 都江堰和鄭國渠 ：都江堰在四川灌縣，是世界聞名的古老而宏偉的灌溉工程。都江堰的設計者和興建的組織者為傑出的水利工程學家蜀國郡守李冰，在前人治水基礎上，依靠人民群眾建成的。鄭國渠是秦國於西元前 246 年興建的另一個大型灌溉工程，是由韓國一位名叫鄭國的水工設計開鑿的。位於陝西境內。渠建成後「關中為沃野，無凶年」。

 都江堰和鄭國渠的相繼修建，使秦國的農業生產迅速發展，為秦國能稱雄六國進而完成統一大業的重要因素之一。

4. 秦統一中國後，「決通川防，夷去險阻」，對堤防進行了全面整治。漢代進一步修成系統堤防，並不斷增修石工，加高增厚。西漢末，在新河兩岸修築堤防，自汴口以東 沿河積石壘堤，稱為「金堤」。

 漢武帝元狩三年至元鼎六年（前 120 ～前 111 年），位於陝西今澄城、大荔一帶引北洛水的灌溉工程（現洛惠渠的古渠前身），自征縣（今澄城縣南）引洛水向南，其中穿越商顏山一段，施工最艱巨，明挖時渠岸

易崩坍，於是改用隧洞，隧洞全長 10 多里，並採用了豎井施工建築技術，並因施工時挖出了龍骨（化石），渠道遂命名為龍首渠。

三國時開鑿了用以連接秦淮河和太湖水網、通往建業城（今南京）的古運河運輸幹線。原太湖流域的行船都由京口（今鎮江）出長江，沿此路去建業。赤烏八年（245）開鑿運河自句容東的小其至丹陽西的雲陽西城，連接兩端的原有運道，使太湖流域的船隻經此道直達建業。並向兩側各建 7 座堰埭，共 14 座，用以平水和節制用水，成為有記載的、最早的、完全可以由人工控制水位的運河。

地處南北大運河中心的洛陽，不久前發現隋唐時期大型水利設施遺址，建築大致呈矩形，東西長 40 公尺，南北寬 10 公尺，殘存高度 2 公尺有餘，其南北兩壁中間部分呈半圓形，分別向外弧山。遺址的西端和中間還砌有石牆，構成建築的石塊大小不等，多數在 1 公尺見方。此外，考古工作者還在該建築遺址的東西兩側發現了近千公尺長的夯土河堤。

中國古代水利建築類型

中國古代水利建築的類型，主要有蓄水導流灌溉性水利工程，如芍陂、漳水十二渠、都江堰、鄭國渠；有溝通南北經濟文化交流、完善政治統治的漕運建築工程，如京杭大運河、廣西靈渠以及許多區域性小運河；有為保障海城安全、促進經濟發展的防海長城建築工程，如江蘇、浙江、上海、福建等沿海城市的海塘建築；有合理利用地下水流、暗流形成的「井渠」式建築工程，如新疆地區的特殊的灌溉系統 —— 坎兒井。

· **防海長城 —— 海塘建築**：海塘建築，是為抵禦海潮侵襲、保護沿海城市安全的一種堤防性建築工程，主要分布於江蘇、浙江、上海、福建等沿海城市，以浙西海塘為其中最具規模的防海建築。海塘建築在秦漢時期

就已經出現。浙西海塘是中國海塘建築最具規模的代表，建築技術主要
以竹籠裝石、打木樁固定塘基的「竹籠木樁法」，又稱「竹塘」。北宋
改用梢料護岸、薪土築塘的「柴塘」手法，既省工省料，又就地取材。
南宋時，又在「柴塘」修築的基礎上發展出「石塘」技術。明更進一步
將石塘砌法改成方石料內橫外縱交錯砌成內直外坡式，稱為「樣塘」。
清代創造五縱五橫的魚鱗大石塘，在塘後開「備塘河」以防止海水侵入
農田。

· 特殊的灌溉系統 —— 坎兒井：坎兒井，是中國一種特有的水利灌溉工程，
主要分布於新疆的哈密、木壘和吐魯番盆地，尤以吐魯番盆地分布最多，
現已發現的就有 1100 餘條。坎兒井是利用地下水透過地下渠道灌溉的
農田水利設施。坎兒井起源於漢代的「井渠」，在當時新疆十分普遍，
最長的哈拉巴斯曼渠長 150 里，寬 7 尺，能灌溉農田 1.7 萬餘畝。「坎
兒」是「井穴」的意思，為一種特殊的灌溉系統，由地面渠道、地下渠道、
澇壩三部分組成。坎兒井建築選擇在高山雪水潛流處的適當地段，先行
開挖豎井，再每隔 20 ～ 30 公尺打一口豎井，將地下水匯聚，以增大水
勢，再依地勢高下，於井底修通暗渠，引水下流，一直連接到遙遠的綠
洲，始將水引出地面。水流入下游在接近綠洲時，導壩分流，或灌溉或
飲用。坎兒井一般順地面坡度布置，分成豎井和暗渠兩部分，暗渠首段
是集水部分，中間為輸水部分，水出地面有一段明渠及相關設施工程。
豎井最深可達 80 ～ 100 公尺。坎兒井據說最早起源於西漢關中，今吐魯
番地區也發現了魏晉時期坎兒井的遺蹟，是中國現今發現最早的坎兒井。
坎兒井的優點很多，它可以減少流水蒸發、避免風沙埋沒；可以利用地
下深層潛水自流灌溉；可以隨時開挖，獨立成一灌區，且施工簡單，使
用期長。坎兒井一般長約 3 公里，最長者達二三十公里。工程之偉大幾

可與長城、運河相媲美。坎兒井的歷史已經有 2000 多年，在《史記·河渠書》中記載：漢武帝「發卒萬餘人穿渠，自徵引洛水至商顏山下。岸善崩，乃鑿井，深者四十餘丈。往往為井，井下相通行水。水以絕商顏，東至山嶺十餘里間」。據王國維《西域井渠考》，認為是漢通西域後，看到塞外乏水，且沙土較鬆易崩，於是將這種取水方法傳授給當地人民。一說清末林則徐被充軍新疆後，經過吐魯番，見當地炎熱少雨，乃熟查地勢水源，發明了這種鑿井灌田方法。

坎兒井與萬里長城、京杭大運河並稱為中國古代三項偉大工程，與京杭大運河、海塘並稱為中國古代三大水利工程。

四川都江堰

位於四川灌縣岷江上游的都江堰（圖 9-6）是中國現存的最古老而且依舊在灌溉田疇、造福人民的偉大水利工程，也是世界最早的巨大水利建築。都江堰水利工程為戰國秦昭王時蜀郡守李冰率眾興建，迄今有 2200 多年的歷史。李冰依據地勢和水情，選擇岷江從山溪急轉進入平原河槽的灌縣一帶作為施工築堰的堰址，以「深淘灘，低作堰」為原則，把分水工程、開鑿工程和閘坎工程組成一個有機的整體。都江堰水利建築工程規模宏大，地點適宜，設計科學，布局合理，施工經濟，功效宏大長遠，兼有防洪、排灌、航運三種作用，在古代是獨一無二的奇蹟，在世界古代水利工程史上也是罕見的奇蹟。

都江堰的修築，馴服了洶湧奔騰的岷江，徹底改變了成都平原的農業生產面貌，使成都平原變成了，「水旱從人，不知饑饉，沃野千里，世號陸海」的富庶「天府之國」。都江堰整個工程由魚嘴、飛沙、寶瓶口三個主要工程組成。魚嘴為建於西北的江心洲用竹籠裝石築成形如魚口的分水堤，將岷江之水一分為二，流入內外二江，東面為內江，供灌溉用；西面為外江，分水堤因形若魚口得名。外江排洪，是岷江的正流；內江引水，經過人工

開鑿的總入水口──寶瓶口（起控制進水流量作用，因形如瓶口而得名「寶瓶口」，古時於瓶口岸邊埋有鐵樁，以標水位）流入川西平原灌溉農田。又在沿江石壁上刻了二十四格「水則」，這是世界上最早的水位尺。位於魚嘴與寶瓶口的飛沙堰利用水流本身的自然力量，起泄洪、排沙和調節水量的作用。從玉壘山截斷的山丘部稱為「離堆」。

都江堰最富於特色而古老的「榪槎截流術」──竹筐攔水壩，主幹由 15 座榪槎構成，輔以黃泥和填充了卵石的竹籠，其他的榪槎置於攔水壩前以緩解江流的洶湧。榪槎是由 6 根 9 公尺，直徑 0.4 公尺的圓木用竹繩綁紮而成，沒用一顆鐵釘。截流時，榪槎與木梁竹蓆相連成排，置於水中，上面用裝滿卵石的竹筐壓重固定，在湍急的江水中可以紋絲不動。這種古老的截流方式，可以就地取材，使用靈活，功效頗高。都江堰歷經兩千多年不廢，還得益於歲修制度，即歲修、大修、特修、搶修，「深淘灘，低作堰」，十年才淘沙一次。直到如今都江堰仍在發揮積極作用。

圖 9-6 四川都江堰

京杭大運河

中國古代與萬里長城齊名的偉大水利工程建築、歷史悠久、居於世界古運河之首的京杭大運河最初開鑿於春秋末期，是貫通南北的水利大動脈。它從北京市通州區（古通州）造成長江以南的杭州（古稱餘杭），經過河北、天津、山東、安徽、江蘇、浙江六省市，貫穿海河、黃河、淮河、長江、錢塘江五大水系，是世界上開鑿最早、規模最大、里程最長的人工航道。它彌補了中國東部沒有南北水路的缺陷，對南北的運輸交通、物資交流發揮了重大作用，是京廣鐵路修築前的一千多年中南北交通的主動脈。大運河最早的一段是 2400 年以前春秋末吳國開鑿的溝通長江與淮河的「邗溝」，以後經歷了多次的修整、改道、疏通。隋煬帝為了帝王霸業及鞏固政權、加強統一的局面，在政治上強化對東南和東北地區的統治，在經濟上為了便於掠奪各地的物資財富和解決南糧北調問題，於西元 605 年開始，動用200 萬勞力，歷時 6 年，開通了南北大運河，史稱「京杭大運河」。但隋代的運河走向與今天運河的走向不同，它是以東都洛陽為中心，向東北和東南伸展的。元代建都北京後，因要從江浙運糧到京，才改弓形截彎取直，形成了今天大運河的走向。

整個大運河系統一般分為七段：通惠河（北京市區 —— 通州區）；北運河（北京通州區 —— 天津）；南運河（天津南 —— 山東臨清）；魯運河（臨清 —— 臺兒莊）；中運河（臺兒莊 —— 江蘇淮陰）；裡運河（淮陰 —— 揚州）；江南運河（鎮江 —— 杭州）。

京杭大運河的開發，客觀上對鞏固統一，對南北經濟文化交流和發展起了巨大作用。大運河開鑿後，成為南北交通大動脈，運河中商旅往返不絕，運河兩岸商業都市日益繁榮。京杭大運河的偉大工程是無數人民血汗的結晶，它顯示了勞動人民的聰明才智和創造精神。它不僅是中國也是世界上偉大的水利工程之一。

中國古代建築美學與文化：

都城 × 宮殿 × 祭壇 × 陵墓 × 古塔，以歷史的語言形態講述「雖過去，卻實在」的物、事與人情

編　　著：王世瑛，朱德明

發 行 人：黃振庭

出 版 者：崧燁文化事業有限公司

發 行 者：崧燁文化事業有限公司

E-mail：sonbookservice@gmail.com

粉 絲 頁：https://www.facebook.com/
　　　　　sonbookss/

網　　址：https://sonbook.net/

地　　址：台北市中正區重慶南路一段六十一號八
　　　　　樓 815 室

Rm. 815, 8F., No.61, Sec. 1, Chongqing S. Rd.,
Zhongzheng Dist., Taipei City 100, Taiwan

電　　話：(02)2370-3310

傳　　真：(02)2388-1990

印　　刷：京峯彩色印刷有限公司（京峰數位）

律師顧問：廣華律師事務所 張珮琦律師

國家圖書館出版品預行編目資料

中國古代建築美學與文化：都城
× 宮殿 × 祭壇 × 陵墓 × 古塔，
以歷史的語言形態講述「雖過去，
卻實在」的物、事與人情 / 王世
瑛，朱德明鏑編著 . -- 第一版 . --
臺北市：崧燁文化事業有限公司，
2022.08
　面；　公分
POD 版
ISBN 978-626-332-655-2(平裝)
1.CST: 建築藝術 2.CST: 中國
922　　　111012520

定　　價：350 元

發行日期：2022 年 08 月第一版

◎本書以 POD 印製

電子書購買

臉書